U0111965

大展好書　好書大展
品嘗好書　冠群可期

大展好書　好書大展
品嘗好書　冠群可期

體育教材：10

花式滑冰

王樹本　著

大展出版社有限公司

作者簡介

王樹本，1938 年生，畢業於哈爾濱師範大學化學系。曾任國家花式滑冰教練委員會副主任、黑龍江省體育科學研究所花式滑冰研究員、香港滑冰協會高級教練員和高級裁判員。1960 年獲得國家花式滑冰運動健將稱號。

在運動第一線從事花式滑冰研究 25 年，1978 年代表中國首次考察世界花式滑冰錦標賽，為中國引進雙人滑和冰上舞蹈項目，主持起草、制定了中國花式滑冰第一部訓練大綱。1986—2000 年多次擔任花式輪滑國際和全國比賽裁判長。著述、論文、譯作近兩百萬字。獲國家體育貢獻獎。

前言
FOREWORD

　　中國花式滑冰運動的發展，經過幾代人的艱苦努力及無數辛勤汗水的付出，終於實現了世界冠軍、冬季奧運會冠軍的夢想。其中的經驗，需要我們去總結和探討，給後來者以有益的提示。

　　花式滑冰既是一項運動，也是一門科學。本書是在總結經驗教訓的基礎上，借鑑國外的先進技術，結合我們的科研成果和訓練實踐完成的。其核心內容是：花式滑冰基本理論、技術標準、動作完成方法、訓練手段和方法、教法。書中既有定性的分析，也有定量的認證。

　　本書在實踐的基礎上，將國外有關理論和我們的研究成果相結合，提出了花式滑冰的跳躍、旋轉、步法的技術理論，確定了動作的各技術階段的基本技術和姿態的內容，提出定性和定量標準。雖然讀起來有些枯燥，但它是花式滑冰的基礎，對促進花式滑冰訓練走上科學化和系統化的道路，有一定的指導意義。

　　在研究的過程中，首先科學地界定了動作的各技術階段，然後，確定各技術階段的基本技術和基本姿態。當前，國際上流行的跳躍動作的技術階段劃分是：助滑、準備、起跳、空中、落冰。研究結果表明，動作的技術階段合理的劃分應當是：助滑、引進、準備、起跳（下擺期和上擺期）、空中、落冰。只有科學地劃分階段，才會有準

確的基本技術，才會有合理的技術標準，在此基礎上，才會有動作完成方法、訓練手段及教法。引進階段及起跳階段的下擺期和上擺期的提出，是對動作的深入認識的結果，尤其「鞭打」技術的應用，對提高動作的品質和難度有著重要意義。

中國花式滑冰運動發展的初期，走過了國外技術發展的全過程，尤其是在訊息和技術閉塞的年代，採用4個月的冰期，8個月的陸上訓練，技術提高緩慢，再加上對技術認識的誤區和盲目搬用其他項目的身體訓練方法及手段，使我們走了很大的彎路。

例如，跳躍動作採用旋轉技術，在點冰跳中採用夾腿技術，起跳的下擺期和上擺期不分，導致後外點冰跳落冰落在點冰點的前面的奇特現象。跳躍動作求高不求遠等，阻礙了技術的提高和發展，本書對這些問題進行了總結和評價。

首先，在刃類型跳躍動作中，提高了對準備階段的認識，它占有與起跳階段相同的時間。老一代運動員對此階段認識不足，準備階段的時間極短，做得非常匆忙，很容易失去平衡。

在起跳階段的下擺期提出鞭打技術要求，也就是身體的近端帶遠端。下擺雖然簡單，但很難掌握和控制，此時極容易出現預轉動作，將上擺期的預轉提前到下擺期完成，這是運動員常出現的嚴重錯誤，其實質是對起跳階段的下擺期和上擺期的基本技術認識不清。

上擺期的預轉也是採用鞭打技術，身體帶四肢，表現為「貨郎鼓」效應。在研究的基礎上，準確地提出了上擺

期的基本技術內容：蹬直滑腿、制動、上擺、預轉。刃起跳是蹬跳。

在點冰類型跳中，研究表明，點冰足是起跳足，滑足是擺動足，兩腿是依次離冰，點冰足撐跳，不是夾腿同時離冰。浮足點冰制動是在下擺期，而不是在上擺期。因此，它的上擺期只有三項內容：點冰足撐跳、上擺、預轉。與刃類型的蹬跳不同，點冰跳是撐跳。

跳躍動作難度是由技術和水平速度決定的，高度僅僅是完成動作的保證，水平速度是增加週數的重要因素，因此，追求高度的訓練指導思想是片面的。在正確技術的基礎上，追求水平速度才是正確的指導思想。

對旋轉和步法，在分析的基礎上，提出完成的方法和要求。除對動作進行定性的分析外，也給出定量的標準。

在花式滑冰藝術方面，從美學角度，探討了花式滑冰藝術的一些有關問題。

在訓練方面，提出了控制訓練的內容與方法，給教練員在實踐中作參考。在專項素質訓練中，提出要與項目特點和動作結構緊密結合，同時，提出了一些經實踐證明行之有效的訓練方法和教法。

為了滿足初學者及廣大家長的需求，在其他章節加入了一些知識性的內容。

希望本書對從事花式滑冰的人們能有所幫助，在科學的道路上，走創新和發展之路。

香港的梁柏瓊小姐對本書的插圖和示範作出了極大的貢獻，李建夫教授、王旋教授提出了寶貴意見，運動員關金林、閆涵、相光耀做了部分動作示範；在出版過程中，

國家體育總局冬季運動管理中心給予了極大的關心和支持，另外，香港滑冰協會和西九龍中心飛龍冰場提供了訓練基地，在此，謹向他們以及對我有所幫助和鼓勵的人，表示衷心的感謝。

本書的插圖只是示意圖，不是標準技術，特此說明。

目 錄
CONTENTS

第一章 概 論

第一節 花式滑冰的性質與特點

花式滑冰屬於非週期運動的技巧性項目，它以其精確的技術和優美的舞姿，配以美妙動聽的音樂，表達出獨特的花式滑冰技術與藝術的特性。

在花式滑冰的競賽中，既要評技術分，也要評藝術表演分，這充分地體現了花式滑冰的性質——花式滑冰技術和藝術的同一性。花式滑冰的特點如下：

一、技術性

花式滑冰技術概念：該項目是在平衡條件下，利用冰刀內外刃滑行，在空中或冰上完成轉體和非轉體的動作。

花式滑冰的技術特點包括以下幾個方面。

（一）技巧是花式滑冰的靈魂

在體育運動中，花式滑冰屬於技巧性項目，複雜多變的技巧是花式滑冰的靈魂，因此，花式滑冰的訓練有其獨特的規律和特點，正確的技術和動作重複的次數是掌握動作的基本保證，沒有正確、合理的技術就不會有高品質的動作，只有正確的、合理的技術，沒有動作重複次數作保

證，也不會達到動作的高品質、穩定和熟練，因此必須在動作的正確技術基礎上，強調動作重複的次數才是有效的練習。

（二）平衡是花式滑冰的基礎

花式滑冰運動員使用的器材是冰刀，在狹窄的刀刃上保持平衡是花式滑冰運動的基礎，無論是滑行、跳躍、旋轉、步法……都是在滑動條件下，在保持平衡的基礎上完成的，否則可導致動作失敗。

保持滑動的平衡是完成一切技術的首要條件，為了更有效地保持平衡，上體與兩臂必須放鬆，使上體與兩臂能有效地隨冰刀的方向運行。花式滑冰的所有技術都應符合平衡要求。

（三）滑行是花式滑冰的核心

花式滑冰所有動作都是在滑行中完成的，它是獲得動能的最基本的方式，其主要特點是速度的變化。無論自由滑還是短節目，內外刃的滑行貫穿整套節目的始終。跳躍、旋轉、步法或姿態都是在不同速度的滑行中完成的。因此，任何一個花式滑冰動作都離不開滑行技術，只有高品質的滑行，才能獲得高品質和穩定的動作，才能提高整套節目的美感。

（四）轉體是花式滑冰的精髓

花式滑冰的絕大部分動作都貫穿一個「轉」字，無論是在空中轉，還是在冰面上轉，都必須掌握正確的轉體技

術。因此旋轉是花式滑冰的精髓，也是花式滑冰所具有的典型的技術特點。

所謂轉體動作就是在冰上或空中完成的各種轉體動作，如冰上轉體的步法，其中包括3字步、雙3步、勾手步、括弧步……冰上旋轉動作，如直立轉、蹲轉、燕式轉、跳接轉，還有最重要的轉體——空中轉體動作，也就是跳躍動作，它更是花式滑冰的技術和難度的典型標誌。

二、藝術性

花式滑冰的藝術概念：該項目是在花式滑冰的技術基礎上，結合舞蹈、音樂所形成的符合冰上美學特點的一門綜合性表演藝術。運動員利用自己所掌握的冰上技巧和舞姿，配以相應的音樂，編排成一套表達音樂主題的，觀賞性極強的節目，用滑冰所形成的獨特而美觀的形象來反映現實，因此，此項運動具有很強的藝術性。

滑冰的速度和流暢性及身體傾斜的多變性，使花式滑冰的動作占有極大的空間，增加了動作的幅度和藝術魅力，而且該運動融音樂、舞蹈、戲劇、雕塑於一體，因而在發展過程中，派生出花式滑冰舞蹈藝術，許多國家組成冰上舞蹈團進行演出，並以此為生。

花式滑冰由運動項目演變成藝術表演項目，足可以說明花式滑冰的藝術性質和特點。

三、花式滑冰運動員素質的特殊性

花式滑冰運動員具備的素質主要包括兩方面：身體素質和藝術素質。

身體素質一般與其他技巧性運動項目基本類同。運動員不但具有一般身體素質，而且還需有專項素質。花式滑冰運動員最重要的素質是協調性、爆發力（速度力量）、柔韌性和專項耐力。

除身體素質要求之外，對花式滑冰運動員還有其特殊要求——藝術素質。

藝術素質包括舞蹈、音樂等方面的修養。最重要的是表演能力，在滑冰技術基礎上的表演能力是藝術素質的綜合表現。花式滑冰的節目編排是一個創作過程，必須具有相應的藝術素養，才能編出一套表達音樂主題的節目，才能提高節目的藝術價值。

在高水準的創作基礎上所編排的節目，也必須具備高水準的表演能力和技術能力，只有如此，才會有高水準的藝術表現。因此，一名優秀運動員必須具備身體和藝術兩方面的素質，才能達到理想的目標。

第二節 花式滑冰的分類與簡況

花式滑冰在長期發展過程中，逐漸成為了一項競技運動。在一百多年的競賽歷史中，逐步完善了比賽規則並形成了適合當代人們欣賞口味的競賽內容。

目前，世界花式滑冰錦標賽和冬季奧運會的競賽項目包括單人滑（男、女），雙人滑，冰舞，同步滑。

一、單人滑

單人滑比賽包括短節目和自由滑。

（一）短節目

運動員自選音樂，自由編排，在規定的時間內（2 分50 秒）完成（7 個）規定動作，評兩個分：技術分，內容分。

（二）自由滑

運動員在規定時間內（成年：男子 4 分 30 秒，女子4 分鐘；少年：男子 4 分鐘，女子 3 分 30 秒），完成一套均衡的自編的節目，運動員自選音樂，評兩個分：技術分和內容分。

在花式滑冰競賽的發展過程中，單人滑的競賽內容變化較大，競賽初期，規定圖形比賽是主角，其比賽內容是在冰上滑行各種規定的圖案，如圓形、變刃形、3 字形、括弧形、結環形、勾手形及由簡單圖形組成的複合形，如單足 8 字形、單足 3 字形、單足雙 3 字形、單足括弧形、單足結環形等，共有 17 種圖形，82 種滑法。評一次分，滿分為 6 分。

此外，國際滑冰聯盟還進行過特種圖形比賽。這種比賽經近百年的考驗，規定圖形由主角變為配角，再由配角退出舞台（國際滑聯決定：於 1990 年 9 月 1 日在世界錦標賽、冬奧會和所有國際比賽中，取消規定圖形項目的比賽）。

二、雙人滑

雙人滑比賽包括短節目和自由滑。

（一）短節目

運動員自選音樂，自由編排，在規定的時間內（2 分 50 秒）完成 7 個規定動作，評兩個分：技術分和內容分。

（二）自由滑

運動員自選音樂，自由編排，在規定的時間內（4 分 30 秒）完成一套均衡的動作，評兩個分：技術分和內容分。

三、冰　舞

冰舞比賽包括規定舞，短舞蹈，自由舞。

（一）規定舞

根據規定的音樂，按規定的圖案和步法，滑行規定的次數。目前世界比賽採用 24 種規定舞，每種評兩個分：技術分和內容分。目前規定舞已不是世界錦標賽比賽項目。

（二）短舞蹈

根據冰舞技術委員會規定的韻律和旋律，運動員自選音樂，在規定的時間內（2 分 50 秒），完成一套自編的舞蹈。

如華爾茲、帕索道布勒、森巴、倫巴……評兩個分：技術分和內容分。

（三）自由舞

在規定的時間內（4 分鐘）完成一套運動員自編的舞蹈，運動員自選音樂，評兩個分：技術分和內容分。

除上述 3 項比賽之外，還專門設有同步滑的世界比賽，由 16 人組成，比賽包括短節目和自由滑，是觀賞性極強的競賽項目。

除競賽項目外，還有一種以藝術表演為主的冰上芭蕾。大量的業餘優秀選手獲得成績之後，紛紛加入各種表演團體，形成一種新的藝術分支——冰上芭蕾與雜技。

第三節　國際和國內的主要組織

一、國際組織

（一）國際滑冰聯盟（International Skating Union）

國際滑冰聯盟，簡稱國際滑聯（ISU），是業餘單項運動協會。目前共有 63 個會員協會，總部設在瑞士的達沃斯，每年舉行一次理事會，每兩年召開一次會員代表大會，大會以選舉新的理事會和技術委員會成員，主席，副主席及修改憲章和規則為主要內容。

理事會由主席 1 人，副主席 2 人（花式滑冰和速度滑冰各 1 人），花式滑冰理事 4 人，速度滑冰理事 4 人及其他 6 人組成。秘書長 1 人。

國際滑冰聯盟下設技術委員會：速度滑冰；短道速滑；花式滑冰；冰舞；同步滑。此外還有教練員委員會；運動員委員會；申訴委員會等各種不同的委員會。

上述委員會基本是由主任1人，委員4人組成。

國際滑聯協調和組織世界和國際比賽，促進世界滑冰運動的發展。除負責各成員協會之外，主要是透過培訓裁判員和制定憲章及規則促進這項運動的發展。

（二）國際職業滑冰者協會

國際職業滑冰者協會（Professional Skaters Association，簡稱 PSA），是世界最大的職業花式滑冰教練員組織。受美國滑冰協會和國際滑冰學院的委託，為上述兩個協會的官方教練員教育、訓練和培訓機構。

（三）國際滑冰學校

國際滑冰學校（Ice Skating Institute，簡稱 ISI），是由滑冰場的經營者組成的協會，不是國際奧委會成員。

二、國內組織

中國花式滑冰運動的開展受各地方體育局直接領導，以業餘體校、重點體校、各種優秀運動隊、國家集訓隊及國家隊的組織形式開展此項運動。此外，國家體育總局下設各體育運動管理中心，冬季運動項目統一由「中國冬季運動管理中心」領導，對全國的冰雪運動發展進行宏觀調控，冬季運動管理中心設有花式滑冰部。為了更好地開展工作，成立了中國滑冰協會，下設花式滑冰教練委員會和

裁判委員會，協助職能部門進行工作。

第四節　花式滑冰主要賽事

一、世界性花式滑冰主要賽事

目前，世界性花式滑冰的比賽主要有：冬季奧運會（四年一次）；世界花式滑冰錦標賽；世界花式滑冰系列大獎賽（成年和青年）；歐洲花式滑冰錦標賽；四大洲花式滑冰錦標賽；一般國際邀請賽。

二、亞洲花式滑冰主要賽事

亞洲花式滑冰比賽主要有：亞洲冬季運動會（四年一次）；亞洲花式滑冰錦標賽。

除業餘花式滑冰國際比賽之外，每年還舉行多次職業比賽。從 1994 年允許職業運動員參加業餘比賽後，業餘比賽更加豐富多彩，這一措施對花式滑冰運動的發展起到了促進作用。後來，又進一步放寬職業和業餘的限制，繁榮了花式滑冰市場。由於職業和業餘的追求目的不同，儘管放寬了限制，職業運動員為保持過去的榮譽，不會輕易參加業餘比賽。

目前，花式滑冰的技術和藝術均已達到較高的發展水準。

男子單人滑的技術已發展到成熟階段，技術和表演，難度及品質均達到較高水準，在跳躍方面已完成 4 周跳，3 周半跳已普及，在訓練中出現了 4 周半跳，今後技術將在各種 4 周跳的水準上進行競爭，在一段時間內難度不會

再有新突破。

女子單人滑已達 4 周和 3 周半跳的水準，但整體水準與男子單人滑還有差距。

雙人滑在托舉方面，空中和落冰的姿勢變得更複雜，動作向聯合托舉方向發展。在拋跳方面，增加了拋出的水平速度，達到 4 周拋跳水準。雙人聯合旋轉姿勢多變，雙人中的單人技術將會侷限在各種 3 周跳的水準上。其中，女子的單人技術是確定雙人滑難度水準的關鍵。

在冰舞中，獨特新穎的構思和編排，以及現代派的表演技巧已向傳統派發出挑戰，創新是取勝的重要因素。

第二章 🏂 花式滑冰簡史

第一節 🍃 國際花式滑冰發展簡史

一、花式滑冰的產生與發展

滑冰是在人們長期生活與勞動的過程中產生的。開始採用木製冰刀，後來發展為骨製，在 12 世紀的北歐文學中，曾記載了採用骨製冰刀在冰上滑行的情景。荷蘭、芬蘭、挪威、瑞典等國曾將滑冰作為傳遞消息的手段。目前在英國倫敦的大英博物館中，還保存有古代鑲在鞋上的骨製冰刀。

1250 年左右，在荷蘭出現鋼製冰刀。荷蘭人將這一項運動介紹到臨近的國家，因此，「滑冰」這一名詞也來源於荷蘭語「Sch-aats」。

直到 17 世紀，人們在冰面上只能滑出簡單的前外刃，此時沒有任何圖形出現。1742 年在英國的蘇格蘭創立了最早的一個滑冰俱樂部——愛丁堡滑冰俱樂部。1772 年出版了最早的一本滑冰專著《論滑冰》，由羅伯特・約尼斯編著，這本書再版了 10 次，頗受人們歡迎。該書描述了前外和前內圓形，滑足特別直是這一時期的技術特點。1830 年倫敦滑冰俱樂部成立。

1850—1860 年滑冰運動在美國和加拿大十分流行。1849 年在美國成立了菲拉狄菲俱樂部，1860 年又成立了紐約俱樂部，並湧現了一批優秀運動員。這時，在俄國的彼德堡，花式滑冰運動也獲得了迅速的發展，早在 1838 年就出版了《冬季的消遣和花式滑冰》一書。

第一位到英國倫敦滑冰的美國人是伯加明‧維斯特。多次美國國家冠軍獲得者詹可森‧海因斯，使用自己發明的冰鞋，用螺釘將冰刀鑲在冰鞋上，這是近代花式冰鞋的雛形。

1868 年首次舉行了美洲代表大會，來自美國和加拿大的著名運動員代表，在會議上決定了比賽的圖形。

1868 年海因斯到歐洲進行了首次表演，他的配樂舞蹈藝術的表現力給維也納、布達佩斯、柏林、彼得堡等地的觀眾留下了極為深刻的印象，受到了熱烈歡迎。他突破了滑 8 字的傳統形式，開創了近代花式滑冰新技術，在花式滑冰史上作出了極大的貢獻。1875 年這位冰上明星在芬蘭突然逝世，人們在他的墓碑上刻有「美國滑冰之王」的碑文，這是對他功績的最佳評價和紀念。

維也納人對滑冰十分感興趣，1881 年就有花式滑冰圖書出版。

1882 年召開了第一次國際滑冰會議，制定了簡單的規則：1. 確定了 23 個規定圖形；2. 運動員自己選擇的特種圖形；3. 自由滑。在此規則的指導下，1882 年舉行了國際花式滑冰比賽，2 名奧地利運動員分別獲得第 1 和第 2。著名的挪威運動員阿克賽‧鮑爾森獲得第 3 名，並將他發明的 1 周半跳，以他的名字命名—— AXEL

PAULSEN 跳。

1891 年和 1892 年分別在漢堡和維也納舉行了世界性比賽。1892 年 7 月 23—25 日在荷蘭召開了各國協會和俱樂部的代表會議，參加會議的有荷蘭、英國、瑞典、匈牙利、德國。大會制定了較完善的花式滑冰規則，確定了規定圖形內容，成立了國際滑冰聯盟，花式滑冰揭開了新的篇章。

國際滑聯成立初期，工作開展十分困難。1895 年和 1897 年代表會議之後，聯盟成員不斷增加，此後國際滑聯已有能力促進花式滑冰在世界範圍的開展。

1896 年 2 月 9 日在俄國的彼得堡舉行了首屆世界花式滑冰錦標賽，只設男子單人滑比賽項目。參加比賽的有 4 名運動員，德國的福克斯獲得冠軍，奧地利的休傑爾第 2，俄羅斯桑德斯和波杜斯科夫兩名運動員分別獲第 3、第 4 名。

1906 年 1 月 28—29 日在瑞士的達沃斯舉行了首屆女子單人滑比賽，共有 4 個國家 5 名運動員參加，英國的西爾斯·卡維獲得冠軍。在此之前，女運動員和男運動員在一起比賽，卡維曾獲 1902 年的亞軍。為此，1903 年國際滑聯代表大會決定禁止女子參加男子的世界錦標賽，並在 1905 年的代表大會上決定舉辦 1906 年世界女子錦標賽。

1908 年 2 月 16 日，在俄國的彼得堡舉行了首屆雙人滑比賽，共有 3 個國家 3 對運動員參加，德國的休伯列爾和伯吉爾獲得首屆冠軍，英國和俄羅斯運動員分獲第 2 和第 3 名。

1952 年 2 月 29 日—3 月 1 日，在法國巴黎舉行了首

屆冰上舞蹈比賽，共有 4 個國家 9 對運動員參加，英國運動員維斯特伍德和戴米獲首屆冠軍。

1976 年開始試辦世界青年花式滑冰錦標賽，於 1978 年正式舉辦首屆世界青年花式滑冰錦標賽。首屆冠軍：女子單人滑是美國的沙烏依爾；男子單人滑是加拿大的考依；雙人滑是加拿大的安德爾黑勒 / 馬爾梯尼；冰舞是俄羅斯的杜拉索娃 / 波諾馬連柯。

自 1896 年舉行首屆世界錦標賽以來，瑞典的男子單人滑運動員薩考烏獲 10 次世界冠軍。除 1915─1921 年第一次世界大戰，1940─1946 年第二次世界大戰，1961 年美國花式滑冰隊遇難之外，每年均舉行一次世界比賽。截至 2009 年，共舉行了世界錦標賽男子單人滑 99 屆；女子單人滑 89 屆；雙人滑 87 屆；冰舞 58 屆。

1896─1914 年男子單人滑瑞典運動員獲 12 次冠軍，1906─1914 年匈牙利運動員獲 9 次女子單人滑冠軍。

1908─1914 年德國、英國、芬蘭雙人滑運動員占優勢。

1922─1939 年，女子單人滑挪威運動員占優勢，共獲 10 次冠軍，男子單人滑奧地利運動員占領先地位，共獲 14 次冠軍。雙人滑奧地利、匈牙利、德國競爭激烈，奧地利整體實力較強。

1947─1993 年，女子單人滑美國運動員共獲 20 次冠軍；男子單人滑美國運動員獲 21 次；雙人滑俄羅斯人獲 25 次冠軍。

1952─1993 年，冰舞比賽獲冠軍最多的國家是俄羅斯，共 18 次；其次是英國共獲 17 次。

歷史上獲世界冠軍次數最多的運動員中，瑞典的薩考烏獲男子單人滑冠軍 10 次，挪威的索‧黑妮獲女子單人滑冠軍 10 次，俄羅斯的羅德尼娜獲雙人滑冠軍 11 次，俄羅斯的帕霍莫娃 / 戈爾什柯夫獲冰上舞蹈冠軍 7 次。

除世界錦標賽之外，冬季奧運會花式滑冰賽也是舉世矚目的比賽。1908 年在倫敦舉行的第 4 屆夏季奧運會，花式滑冰項目首次被包括在內。1924 年第 1 屆冬奧會就列入了花式滑冰單人滑和雙人滑項目，1976 年因斯布魯克奧運會又首次增設了冰舞項目。在奧運會上取勝的選手，也大多是世界錦標賽上獲獎的運動員。

二、花式滑冰的技術變革

第二次世界大戰前，花式滑冰技術發展速度不快。早在 1925 年奧地利運動員休菲爾就能完成後外結環 2 周跳，1928 年瑞典的格拉斯特羅姆完成了後內 2 周跳。在 30 年代末期，奧地利運動員卡斯巴爾才將旋轉式的跳躍技術改進為「延遲」旋轉的起跳技術。

第二次世界大戰後，花式滑冰技術獲得了飛速的發展。戰爭期間由於許多運動員和教練員雲集美國，促進了美國花式滑冰技術的迅速提高。1948 年至 1952 年美國人巴頓獲世界冠軍，相繼完成了各種 2 周跳，並將 3 周跳運用於比賽中。受戰火洗劫的歐洲花式滑冰技術發展緩慢，直到 1961 年美國花式滑冰隊因飛機失事全體隊員遇難後，歐洲的成績才又追了上來。

花式滑冰另一分支冰上芭蕾，在第二次世界大戰之後，隨著花式滑冰技術、隊伍、冰場條件的發展而發展起

來，現已具有相當的規模。

自 1850 年加拿大多倫多建成第一座人造冰場以來，冰場條件逐漸得到改進，尤其是第二次世界大戰後，室內冰場數量急遽增加，促進了近代花式滑冰的飛速發展。在男子單人滑方面，第二次世界大戰前的跳躍基本上是旋轉式的跳躍，沒有遠度，第一個完成 2 周跳的是奧地利運動員。大約在 1939 年奧地利的卡斯巴爾才做了「延遲旋轉」的起跳動作。

第二次世界大戰後，跳躍技術得到了真正的發展，教練員和運動員將生物力學的知識運用於跳躍動作之中，典型的代表是美國運動員巴頓和詹肯斯完成了各種 2 周和 2 周半跳，並將 3 周跳運用於比賽之中，整套自由滑的能量消耗和對運動員的身體素質要求比戰前高得多。

總之，在 20 世紀 40 年代末到 50 年代初，世界花式滑冰技術發展到一個新的階段，各種 3 周跳相繼出現。到 60 年代初，加拿大運動員首次完成了魯茨 3 周跳（勾手 3 周跳），這個難度紀錄一直保持到 1978 年。

在 1978 年的世界比賽中，又是加拿大運動員泰勒（TARLOR）首次完成阿克賽 3 周跳（3 周半跳）的最高難度動作。1988 年的世界比賽中，加拿大的庫爾特·布朗寧（KURT BROWNING）成功地表演了特魯普 4 周跳（後外點冰 4 周跳），達到了當時世界最高難度，後來陸續出現多種 4 周跳。

女子單人滑技術進展比男子慢一些，1980 年冬奧會上瑞士運動員丹尼絲·比爾曼（DENISE BIEELLMANN）完成魯茨 3 周跳（勾手 3 周跳）。日本的伊藤露於 1988

年在世界錦標賽中，完成了阿克賽 3 周跳（3 周半跳）。目前，女子可完成後內 4 周跳。從整體上看，在難度上女子比男子還有很大差距。

二次世界大戰後，美國、加拿大和捷克運動員對單人花式滑冰的技術發展作出了較大的貢獻。

在藝術方面，1930 年以前，在訓練中不鼓勵運動員配音樂，具有才能的奧地利和挪威運動員逐步將舞蹈運用於自由滑中，並配以音樂，使自由滑具有了編排性。奧地利人在藝術方面作出了一定的貢獻，英國人在步法上下了很大的功夫，豐富了步法的內容。

二次世界大戰後，在自由滑中，僅是用步法表現音樂，尤其男子的兩臂始終固定在腰部，進入 20 世紀 60 年代，採用全身的舞姿表達音樂已是自由滑比賽的潮流，使自由滑更具魅力，男子單人滑也從僵直的側舉兩臂變得活躍起來。古典和近代舞均被吸收到自由滑中。

1965—1968 年，蘇聯雙人滑運動員別洛烏索娃和普羅托波波夫將雙人滑的技術和藝術推向了新階段，確定了蘇聯運動員在雙人滑項目上的霸主地位，從 1965—1993 年的 29 年間僅失掉了 4 次獲得冠軍的機會。

近代花式滑冰發展的總的趨勢是在同一難度水準上比品質，技術和藝術均要「優質、高難」。

在花式滑冰的發展過程中，規則的變革對花式滑冰具有導向的作用。

舉辦世界比賽的初期，就已確定了規定圖形的地位，此外還有特種圖形比賽，這兩種比賽內容對身體素質要求均較低，能量消耗也低。自由滑大部分都是簡單動作。後

來特種圖形被淘汰，只有規定圖形和自由滑，圖形占總分60%，自由滑占 40%，這兩項比賽內容持續了較長的時間。後來，兩項比例改為各占 50%。

1971 年競賽內容增加了短節目，第 37 屆世界滑聯代表大會作出了關於增加短節目競賽內容的決定。因此，自由滑在比賽中起到了更加重要的作用，規定圖形降至占總分 40%，短節目占 20%，自由滑 40%，1975 年後所占比例又變為 30%、20%、50%。

1990 年經國際滑聯代表大會討論，決定在世界比賽中取消規定圖形的比賽項目，至此規定圖形完成了近百年的使命，在近代的快節奏生活中，該項只能被淘汰。為了適應現代的要求，又增加了一些欣賞性較高的比賽內容，如表演節目，四人滑，同步滑等。

第二節 亞洲花式滑冰發展簡史

一、日本簡況

亞洲花式滑冰的發展由於歷史的原因，初期處於低水準狀態。20 世紀 60 年代出現明顯的變化，亞洲花式滑冰開始登上世界舞台。

日本的滑冰起源於札幌，1877 年美國教師到札幌農業學校教學，開展了滑冰運動。1891 年留學生新渡戶稻帶回美製冰刀，在北海道掀起了滑冰熱，長野的諏訪湖形成了滑冰中心。1920 年成立了日本滑冰協會，1925 年舉行了第 1 屆高校比賽，1929 年成立了全國滑冰聯盟，派

選手參加了 1932 年第 3 屆冬奧會。第二次世界大戰後，人工冰場迅速增加，九州、四國等氣候暖和的地方也開展了滑冰運動。1972 年在日本札幌舉辦了第 13 屆冬季奧運會，這是冬奧會首次在亞洲舉行。

日本的花式滑冰發源地是在仙台，其代表人物是河久保子朗。1915 年出版了第一本花式滑冰書籍，此後，又引進了西歐的資料，用以指導日本的花式滑冰。1922 年，日本長野下諏訪首次舉行了花式滑冰比賽，設有規定圖形和自由滑兩個項目。規定圖形有前外 8 字形、變刃形、3 字形，自由滑時間不限。

1925 年在大阪建起了日本的第一座人造冰場，從事花式滑冰的人數增加，促進了該項技術的發展。1926 年日本參加了國際滑冰聯盟，1932 年有 2 名花式運動員參加了冬奧會，老松一吉獲第 9 名，帶谷獲第 12 名，這是亞洲運動員首次出現在冬奧會上。同年他們又參加了世界男子單人滑比賽，老松獲第 7 名，帶谷獲第 8 名（共 9 名運動員）。從此，日本開始參加各種國際性比賽，但斷斷續續，第二次世界大戰爆發後，這種活動才完全停止。戰後，日本於 1951 年又開始參加世界比賽。

1965 年在美國舉行的世界錦標賽上，日本男子單人滑選手佐藤信夫獲得了第 4 名的最佳成績。在此之前，1964 年在第 9 屆冬奧會上，日本女子單人滑選手福原美和獲第 5 名。1957 年在日本全國比賽中增加了冰舞項目，為了提高花式滑冰水準，日本從國外聘請世界優秀選手和專家進行表演和講學，透過幾十年的努力，再加上訓練條件不斷完善，終於在 1977 年世界錦標賽上，男子單

人滑選手佐野獲自由滑第 1 名和總分第 3 名，為日本爭得了第一枚獎牌。

1979 年日本女子單人滑選手渡部繪美在世界錦標賽上獲得銅牌。日本的冰舞始終處於中、下游水準，無法與世界水準相比，雙人滑也是如此。

自 1978 年舉行世界少年花式滑冰錦標賽以來，日本對此十分重視，派優秀少年運動員參加比賽，為參加成年比賽鍛鍊隊伍。

其中以伊藤為代表，她早在 1981 年就參加了世界少年比賽，經過多年鍛鍊進入成年組，終於在 1989 年登上了女子單人滑世界冠軍的寶座。

在世界花式滑冰史上，伊藤不僅是日本，而且也是亞洲首次獲得冠軍稱號的運動員，同時打破了歐美對花式滑冰的壟斷。伊藤以高難度動作，高品質的技術，快速的滑行征服各國選手。

這是亞洲人在世界上獲勝的成功之路，值得亞洲各國傚傚和借鑑。此後，日本女子單人滑運動員多次登上世界冠軍領獎台及冬奧會的冠軍獎台。

二、韓國簡況

韓國於 1968 年參加冬奧會，其花式滑冰的發展主要是依靠旅居海外的韓僑。

20 世紀 70 年代以後韓國參加國際比賽較多，但成績始終居下游水準，近些年技術水準提高較快，在亞洲是一支不可忽視的力量，現已獲女子單人滑世界冠軍及冬奧會冠軍稱號。

三、其他亞洲國家及地區簡況

朝鮮民主主義共和國（北韓）滑冰起步較晚，參加國際活動較少，他們主要是在前蘇聯教練指導下進行訓練，技術上完全受蘇聯影響，訓練中心在平壤。1988 年首次參加了第 15 屆冬奧會，1986 年在第 1 屆冬亞會上獲得過雙人滑金牌。

泰國於 1989 年派隊首次參加世界錦標賽。

第三節　中國花式滑冰發展簡史

一、新中國成立前中國花式滑冰概況

中國史書《宋史》（960—1279 年）中就有冰嬉的記載，當時是把厚竹板穿孔，用皮帶繫在鞋上，在冰上做追逐遊戲。

1746 年清乾隆年間，在中國畫家沈源的一幅《冰嬉賦圖》中，出現大帽子、金雞獨立、哪吒探海等花式。清末在北京的北海進行了花式滑冰表演，專供慈禧觀賞。隨著帝國主義入侵，現代的花式滑冰技術也隨之傳入中國，1930 年左右中國北平（北京）、哈爾濱、長春、瀋陽等城市，冬季都設有冰場，現代花式滑冰開始傳入中國。20 世紀 40 年代初在哈爾濱舉行了俄、日僑民的花式滑冰比賽。中國有少數人參加冰上運動，主要是學生。當時只能夠完成 1 周跳和旋轉（雙足、直立和蹲轉）。

1942 年冬，延安在自然冰上舉行了紅軍冰上運動

會，有人表演了圖形和自由滑動作。

二、新中國成立後中國花式滑冰發展概況

（一）1949—1966 年中國花式滑冰狀況

中華人民共和國成立後，花式滑冰運動得到了真正的發展，在中國北方的一些城市該運動逐漸開展起來。

1953 年 2 月 15—19 日中國在哈爾濱市舉行了首屆全國冰上運動會。共有 5 支代表隊（東北、西北、華北、鐵路、解放軍）22 名運動員（男子 15 名、女子 7 名）參加比賽。東北地區的田繼陳獲男子單人滑冠軍，華北地區的蘇錦珠獲女子單人滑冠軍。當時圖形能夠完成 8 字、3 字、結環、括弧形。在自由滑中，能完成 1 周跳和直立轉及蹲轉等動作。

1956 年 2 月 26—4 月 28 日，中國冰球和花式運動員（田繼陳、劉敏）應邀參加在波蘭華沙舉行的世界大學生冬季運動會，進行了第一次國際交往。會後，對捷克斯洛伐克和德意志民主共和國進行了學習和訪問。

1957 年中國邀請捷克斯洛伐克專家來華講學，在哈爾濱舉辦了指導員訓練班，根據講課內容整理出版了《花式滑冰講義》一書，對中國花式滑冰發展起到指導和促進作用。在 1957 年的全國冰上比賽中，哈爾濱運動員王樹本首次完成了 1 周半跳。

從 1956—1959 年中國花式滑冰隊伍迅速成長，除了業餘體育學校之外，出現了脫產訓練的體訓班。參加比賽的人數增加，技術水準也得到較快的提高。1959 年 2 月

29—3 月 6 日，捷克斯洛伐克花式滑冰隊應邀來中國訪問，在哈爾濱兩國運動員進行了共同表演，同時中國運動員也向他們學習了單人和雙人滑技術。當時中國運動員王樹本首次完成了後外 2 周跳，受到捷克專家的表揚。1959 年 2 月 10—20 日舉行了全國第一屆冬運會。花式滑冰運動呈現欣欣向榮的局面。

1960—1963 年由於自然災害，花式隊伍銳減，業餘訓練萎縮，消息閉塞，對世界花式滑冰情況瞭解甚少。4 年間僅舉行兩次全國比賽，技術無大進展。

1964—1966 年，花式滑冰運動有了新的起色，技術有較大的提高，在比賽中可完成 3 種 2 周跳，1964 年全國冰上運動會，黑龍江選手王鈞祥首次完成勾手 2 周跳，訓練中出現 2 周半跳。在此期間由於技術原因，後外點冰和後內點冰 2 周跳均沒出現。

（二）1966 年後中國花式滑冰狀況

1966—1969 年文化大革命中，花式滑冰運動處於完全停頓的狀態，花式滑冰隊伍解散，訓練和競賽完全停止，技術停滯不前，到 1970 年這項運動才開始復甦，業餘訓練和競賽又漸漸恢復。

1970 年 12 月 20—27 日在哈爾濱舉行了全國兄弟省市冰上邀請賽。1972 年又舉行了全國冰上項目集訓比賽。在此期間，由一部分老運動員組建了工人花式滑冰隊，這支隊伍對促進中國花式滑冰的發展起了重要的作用，同時也為花式滑冰隊伍的恢復和發展貯備了一批優秀的骨幹力量。

1973—1976 年是中國花式滑冰起步的年代。

從 1973 年開始國內花式滑冰競賽走向正規，每年至少舉行一次全國比賽，此外，各省、市也分別組織競賽。1976 年在哈爾濱市舉行了第三屆全國運動會（男子單人冠軍劉洪雲，女子冠軍白秀芝），至此，花式滑冰技術已恢復到文革前的水準，優秀運動員隊伍逐步擴大，業餘訓練空前活躍。

在 1973 年全國訓練工作會議上，總結了花式滑冰 20 年的經驗教訓，確定了新的競賽體制，並根據國際規則制定了中國的新規則，加入了規定自由滑（短節目）的比賽項目，為花式滑冰的競賽和訓練奠定了發展基礎。哈爾濱和長春的人造冰場建成並投入使用，更有力地促進花式滑冰技術的提高，一代新人開始出現。1974 年日本花式滑冰代表隊來華訪問，使我們增長了見識，開闊了眼界。

1972 年專門從事冰上項目研究的黑龍江省體育科研所恢復建所，1973 年王樹本出任花式滑冰專職研究員，探討花式滑冰技術，引進和推廣國外先進技術，及時提供了國際訓練和競賽訊息，出版了各種文獻資料和國際規則，使當時訊息閉塞的狀況有所改變，對中國花式滑冰走上正確的發展道路起了一定的作用。

1976 年國家體委設專人（王淑榮）管理和領導花式滑冰的工作，哈爾濱體院花式滑冰教研室恢復，王櫻和李健夫任教。

1977—1986 年是中國花式滑冰發展的十年。

1977—1986 年國際共舉行十屆世界錦標賽，兩屆冬奧會，美國人在單人滑項目上占優勢，雙人滑和冰舞是蘇

聯人的天下。德國也是當時的三強之一。在技術上單人滑已達 3 周半跳，雙人滑完成了捻轉 4 周。

每兩年一次的國際滑聯代表大會，從 1977 年開始由奇數年改為偶數年舉行。在此期間規則也有許多變革。

1977 年中國花式滑冰逐步走出了困境，開始踏上發展之路。進入國際花式滑冰舞台是這一時期的典型反映。1977 年中國花式滑冰隊首次出訪日本，目睹了世界高水準國家的花式滑冰情況。

1978 年是花式滑冰史上重要的一年，這一年的全國花式滑冰比賽在烏魯木齊市舉行，過去都是冰上三個項目一起舉行，從 1978 年開始，花式滑冰項目獨立舉行比賽。參加這屆全國比賽的運動員達 113 人，共 13 個代表隊，規模和人數都是空前的。

1978 年 2 月 28—3 月 10 日，國家體委組建了 5 人考察組（領隊：趙啟鑫，隊員：李躍明、王樹本、劉惠南、譚香林），赴加拿大渥太華，考察世界花式滑冰錦標賽及加拿大的花式滑冰情況，中國人首次出現在世界花式滑冰賽場上。考察獲得了豐碩成果，不僅為中國單人滑的跳躍技術提出新的改進方法，而且引進了雙人滑和冰舞技術，為在中國開展這兩項運動奠定了基礎，並相繼舉行了這兩個項目的比賽。

1979 年中國首次派隊觀摩了世界少年花式滑冰錦標賽，1980 年首次參加第 13 屆冬奧會和世界花式滑冰錦標賽，至此，中國花式滑冰史上揭開了新的一頁。之後，世界優秀教練員、裁判員、運動員紛紛來中國講學、輔導和表演，1978—1992 年中國參加國際活動和交往達 61 次。

此外，訓練條件逐步得到改善，優秀運動員使用了世界一流的冰刀和冰鞋，人造冰場的利用率逐漸提高，冰上訓練時間逐年增加。

1983 年黑龍江省室內人造冰場落成，1986 年長春、吉林室內冰場落成。從 1980 年開始，每年舉行兩次全國性比賽—全國花式滑冰錦標賽和全國冠軍賽，有力地促進了訓練和技術水準的提高。1979 年首次舉行雙人滑全國比賽，1981 年首次舉行正式的冰上舞蹈全國比賽（1980年試運行自由舞比賽），至此，花式滑冰及冰上舞蹈比賽在中國已全部展開。

在技術上，男子單人滑從 2 周半跳發展到 3 周半跳。1979 年在齊齊哈爾舉行的全國比賽中，哈爾濱運動員王志利首次完成了後內 3 周和後外點冰 3 周跳；1982 年黑龍江省運動員許兆曉完成了勾手 3 周跳；1986 年張述濱完成了 3 周半跳；許兆曉在 1985 年北京集訓的練習中，完成了後外點冰 4 周跳。

女子單人滑完成了 4 種 3 周跳，1982 年黑龍江省女運動員付彩妹完成了後內 3 周和後外點冰 3 周跳，1985年又完成了勾手 3 周跳；1986 年哈爾濱運動員姜一兵完成了後外結環 3 周跳。雙人滑掌握了拋、捻 3 周。冰上舞蹈掌握了各種規定舞的滑行技巧，豐富了冰舞的訓練知識。

1984 年在匈牙利「多瑙溫泉杯」國際花式滑冰比賽中，中國選手許兆曉首次為中國奪得了國際花式滑冰金牌。1985 年在世界大學生運動會上，張述濱獲得了男子單人滑冠軍。1986 年在第 1 屆冬季亞運會上，劉陸陽和

趙曉雷獲冰舞第一名。中國花式滑冰運動員開始步入國際競爭行列。

與此同時，中國花式滑冰的科研學術活動也空前活躍，出版了一些有學術價值的論文和專輯，訓練、競賽、裁判走上了國際軌道。

1976—1982 年是中國花式滑冰認識世界的 6 年，1983—1986 年是中國該項運動追趕國際水準的年代。

1986—1989 年，中國花式滑冰出現了波折，由於政策的失誤導致花式滑冰界認識上的不統一。在此期間，一次也沒參加世界錦標賽，雖然參加一些國際比賽和第 15 屆冬奧會，但成績不理想。

1990 年 5 月在長春召開了全國花式滑冰教練委員會擴大會議，總結了經驗，制定了規劃和措施，花式滑冰開始走出低谷，特別是 1993 年國家體委冬季運動管理中心成立後，花式滑冰逐步走向輝煌。

1990 年 11 月 29—12 月 2 日在匈牙利舉行的世界少年花式滑冰錦標賽上，中國花式滑冰新秀陳露表演成功，在世界大賽中首次獲得一枚銅牌，第二年又保持了這一成績。

1992 年第 16 屆冬奧會上，陳露又取得了總分第 6 名的好成績。同年的世界花式錦標賽中，她又以穩定的高難技術進入了世界前三名的行列，獲得一枚銅牌。

1993 年世界比賽中，又保住了這個成績，中國參賽的 3 名女運動員均進入了決賽圈，顯示中國女子單人滑整體水準的提高，進入了世界先進行列，因此，單人滑被國家列入了重點發展項目。

　　1994 年第 17 屆冬奧會，陳露表現出色，獲得銅牌，在冬奧會會場上升起了五星紅旗。

　　1995 年世界花式滑冰錦標賽上，陳露勇奪世界花式滑冰冠軍，實現了中國花式滑冰界的多年夢想。她的教練員李明珠功不可沒，為中國培養出第一個世界冠軍。

　　此後，中國雙人滑運動員奮起直追，從 2002 年開始，申雪 / 趙宏博和龐青 / 佟健多次奪得世界冠軍稱號，在第 20 屆冬奧會上張丹 / 張昊獲雙人滑銀牌，在第 21 屆冬奧會上申雪 / 趙宏博勇奪金牌，龐青 / 佟健獲銀牌，中國雙人滑形成了世界最強的奪金牌團隊。

　　雙人滑教練姚濱為此建立了卓越的功勳，他是中國第一批雙人滑運動員，曾獲五屆全國雙人滑冠軍稱號，1983 年獲世界大學生冬運會銅牌，中國雙人滑團隊在他的帶領下，達到花式滑冰成績的頂峰。男子單人滑運動員李成江在世界大賽中也有突出的表現，進入了世界錦標賽的第 5 名和系列大獎賽的第 3 名。

　　1987 年中國成立了新的教練委員會和裁判委員會，對花式滑冰的發展起到了推動作用。1987 年開始推行的全國花式滑冰技術等級制，對貫徹訓練大綱和控制競賽品質起到了良好的作用。

　　花式滑冰是技巧性項目，該項運動的特點對中國運動員來說，是大有希望、前途光明的項目。

第三章 花式滑冰運動員的 生理與心理特點

第一節 花式滑冰運動員的生理特點

花式滑冰運動員的生理特點，是指經過花式滑冰專項訓練生理上所表現出的特殊性。在訓練過程中掌握這些特點，有利於提高訓練的效果。

花式滑冰是滑冰技術和冰上藝術相結合的非週期的技巧性運動項目，它即有技術的一面，又有藝術的一面。由於項目的特殊性、動作的多樣性和複雜性，因此要求運動員的身體素質要全面發展。

透過花式滑冰的訓練，無論力量、速度力量、專項耐力、柔韌性和靈活性都會有較高的發展水準，保證了高難技術動作的完成。雖然花式滑冰的動作具有多樣性、複雜性、多變性，但是由於花式滑冰的技術是在平衡的基礎上，利用冰刀的內外刃滑行，在冰上或空中完成轉體和非轉體的動作，因此籠統講該項目只包括 3 種主要技術：平衡、滑行、冰上或空中轉體，其中有動態和動態中的靜態兩種類型動作。

這 3 種技術都使用一種工具——冰刀去完成，與其他運動項目對生理的要求有很大差別，從而形成花式運動員所具有的鮮明的生理特點。

一、對平衡要求的特殊性

花式滑冰的平衡與其他運動項目的平衡具有不同的特點，花式滑冰運動受腳下冰刀的限制，冰刀只有 4 毫米寬，兩邊有鋒利的刃，可以切入冰面，刀的前部有刀齒，運動員站在窄窄的刀刃上滑行或站在尖尖的刀齒上都需維持高度的平衡。花式滑冰的所有動作都是在平衡的條件下完成的，它的每一個技術階段，都需保持穩定的平衡，只有如此才能將力量用在刀刃上。

另外，由於花式滑冰絕大部分都是弧線滑行，在離心力的作用下，為了維持平衡，身體姿態具有特殊的結構特點，因此，花式滑冰對平衡的要求有其特殊性。花式運動員在長期的訓練中，平衡、滑行技術已形成高度自動化，動作定型，經濟省力，有利於進一步去完成高難動作。總之，平衡是花式滑冰的基礎，也是對運動員的特殊要求。

二、中樞神經系統的綜合分析能力的靈敏性

初學滑冰者，上冰後很難控制平衡，表現出中樞神經的分析與綜合能力較低，協調性差，站立姿勢不正確，無法有效地調配力量。經練習後，分析與綜合能力提高，在肌肉運動感、位感、視覺、聽覺的綜合基礎上實現協調動作，單足平衡能力也就獲得了，只有在此基礎上，才可進一步進行滑行和轉體技術練習。

透過花式滑冰的技術練習，提高了中樞神經系統的綜合分析能力的靈敏性，表現為運動員滑行更流暢，動作更穩定，節目完成更省力。如果在練習中錯誤動作定型，是

很難改正的,所以初學動作時一定要技術正確,形成正確的動作定型和自動化。

三、前庭器的穩定性

花式滑冰運動員在平衡與滑行技術基礎上,進行大量的轉體及旋轉和跳躍動作,提高了前庭器的穩定性。前庭器是由瞭解頭部傾斜程度的前庭和控制運動狀況的 3 個骨半規管組成。3 個骨半規管互相垂直,能保持身體活動時上下、左右和前後的平衡。頭部活動時,骨半規管裡的液體流動刺激感覺細毛,細毛將訊息傳入中樞神經系統,然後發出指令,調整身體的平衡。優秀花式滑冰運動員前庭器的穩定性高,平衡覺和位置覺具有很高的訓練水準,在旋轉 30 多圈後,依然頭腦清醒,方向判斷準確,動作協調,姿勢正確,能十分穩定地結束動作,迅速確定滑行方向,這些都是前庭器穩定的表現。

初學滑冰者,在開始練習旋轉時,會出現眼球震顫、脈搏改變、動作失調、噁心,甚至嘔吐的不良反應。因此開始練習旋轉時,應循序漸進,不要過量。而且在旋轉後,要向反方向轉幾圈,可停止旋暈感。

優秀運動員前庭器的穩定性,可以提高靜態姿勢的穩定性,降低姿態和動作失控的可能。據國外有關研究,「在站立的姿勢中,花式運動員的頭部振顫比其他專項運動員小。在靜止狀態下,花式運動員的高度靜態穩定性與射擊的準確性可能有密切關係」。在歷史上,出現過奧運會花式滑冰冠軍也是世界射擊冠軍的事例。

在疲勞的情況下,前庭器的穩定性會下降,引起動作

的協調能力和姿態的控制能力下降，因此在練習新動作時，應儘量安排在體力充足的時候。在自由滑節目表演的後期，運動員的體力下降，前庭器的穩定性也跟隨下降，動作失敗的可能性增加。因此在規則中規定，在自由滑的後半段完成的跳躍動作均給於加分。

花式滑冰的轉體和旋轉練習，是提高前庭器穩定性的最佳手段。在高難跳躍中，空中轉速可達 5 圈／秒左右；直立轉的平均轉速可達 3.6 圈／秒。這種沿縱軸快速的轉動，在其他運動項目中是見不到的，對提高前庭器的穩定性作用極大。

四、感覺器官的敏感性

感覺器官包括聽覺、視覺、觸覺，將運動員的動作訊息傳給中樞神經系統，使其正確地調配肌肉的力量，確定運動員在冰上的平衡和位置。

花式滑冰的動作結構有其特殊性，在滑行中或在完成動作中，上體和下體的傾斜完全不同，上體基本保持直立，下體則傾斜較大。例如，在 2 周半跳中，上體僅傾斜5°左右，而下體則傾斜 30°左右，頭部正直，兩眼平視。這種動作的特殊結構，造成本體的感受與陸上有較大的差別，各感覺系統和肌肉用力有特殊性，因此，要進行符合動作結構的肌肉用力訓練，使肌肉和關節獲得正確感受，在特殊結構下的平衡用力才有真正的效果。

花式運動員的腳部感覺十分靈敏，腳部肌肉本體感受的敏感性，有利於技術的發揮和提高。優秀運動員能夠清楚地感受到身體重心在冰刀上方的位置，在冰上的滑動

感，用刃的深度和用刃蹬冰的力量。這種敏感性能進一步提高平衡的穩定性，水平低的運動員不會有這樣高的敏感度。優秀運動員向前滑行時，身體重心穩定地保持在冰刀的後半部，向後滑行時，身體重心穩定地保持在冰刀的前半部，這種感覺可保證穩定的平衡和改變滑行方向的靈活性。花式滑冰絕大部分的結束動作都是向後滑行，符合腳部解剖特點，有利於滑行方向的改變和平衡。

五、花式滑冰運動員的機能特點

花式滑冰是非週期的技巧性項目，中間不能有休息，必須發揮最大的身體機能潛力。在週期性運動項目中，心率的增加與強度成正比。在花式滑冰的比賽中，節目的編排是受人控制的，是根據運動員的技術狀況進行編排的，不是拼體力。編排的內容和結構決定體能的消耗和心率的高低，動作節奏的快慢、速度的大小，高潮出現的早晚，出現的次數多少，對心率和耗氧量都會有很大的影響。

另外，節目內容包含的技術風險對心率也會有影響，如果把不成熟的高難動作加入到自由滑的編排中，運動員會產生緊張情緒；再如，制定的成績指標與運動員的技術能力不適應，也會促使心率提高。

例如，在規定圖形的比賽中，運動員出場站在起滑點時，每分鐘心率可達 140 次以上，充分證明心率與緊張的情緒有密切關係。

運動員在自由滑的比賽中，節目結束的心率為 186 次／分左右，最高可達 210 次／分，這是疲勞積累的心率，不是即時的心率。經 4 分鐘左右，心率即可恢復到出場前

的水準。

根據國外的研究，花式運動員自由滑的耗氧量為 1.7 升 / 分，中間慢板部分 0.8 升 / 分；無氧能力占 30%，有氧能力占 70%。有氧能力的最大耗氧量平均為：男子 4 升 / 分，女子 2.4 升 / 分。按每公斤體重：男子 59.9（毫升·公斤）/ 分，女子 45.3（毫升·公斤）/ 分。

以上數據表明，與體能性項目相比較，花式滑冰是耗氧量較低的運動。例如，自行車運動員耗氧量為：男子 4.5 升 / 分，66.9（毫升·公斤）/ 分。高山滑雪為：5～6 升 / 分，80～85（毫升·公斤）/ 分。這就是花式滑冰運動員的高心率、低耗氧的特點，因此，發展有氧能力應是訓練的重點。

第二節 ✎ 花式滑冰運動員的心理特點

一、概 述

花式滑冰運動員為了儘快的提高技術難度，不僅要進行身體素質的訓練，同時也要進行人體心理訓練，以求達到最佳效果，在比賽中獲得最佳成績。心理訓練是花式滑冰系統訓練的組成部分，是不可或缺的訓練內容之一，無論是技術心理還是比賽心理，都要給予足夠的重視。

心理是大腦對外界和本體訊息的處理和應答過程。隨著運動員身體的發育、生理的變化，心理也有不同的變化。因此，根據兒童、少年和青年各時期的心理發育特點進行訓練，才會產生更大的效果。我們的目標是，在掌握

各階段心理特點的基礎上，進行有針對性的心理訓練。

二、技術心理

花式滑冰是非週期的技巧性項目，動作具有多樣性和複雜性，因此，技術心理訓練占有極大的比重。首先，透過技術心理的訓練，達到技術心理的穩定，這是比賽心理穩定的保證。

另外，良好的身體素質又是技術心理穩定的基礎。

（一）先進的科學技術標準是建立技術心理穩定的前提

為了有一個正常的技術心理狀態，首先要有一個科學的正確的動作技術標準，也就是正確的動作概念，在正確的概念指導下練習每一個動作。根據每個動作的技術階段劃分，有次序地完成各階段的基本技術、基本姿態，保證肌肉用力的準確性、協調性、動作的節奏感和每個技術階段身體平衡。為此，在學習新動作之前，教練員首先要正確地講解和示範，使運動員的頭腦中形成正確的概念，然後，再進行動作的練習。

例如，3 字跳，它是由 6 個技術階段構成的：助滑、引進、準備、起跳（下擺、上擺）、空中、落冰。其中起跳階段分為兩個時期：下擺期和上擺期，這是非常關鍵的兩個技術時期，假若兩個時期的基本技術混在一起，分不出兩個時期，就會形成起跳階段的錯誤技術概念，如果教練員不是用兩個時期的技術去教學生，則起跳很容易失去平衡，就會埋下不穩定的心理陰影，運動員會按錯誤的技

術概念去調控自己的心理，同時也會使肌肉的運動感覺形成錯誤的次序和時間感。

　　總之，學習動作的第一步是要有正確的概念和準確的細節，在講解和示範後，會在運動員的頭腦中形成正確的形象和程序。在實際的練習中，運動員可參照正確的概念糾正錯誤。因此，動作的正確概念是形成動作的技術心理穩定的前提。

（二）訓練方法和教法對技術心理穩定性的影響

　　對動作有了正確的概念以後，怎樣使運動員儘快掌握正確的動作技術，形成穩定的技術心理，這與訓練方法與教法有密切關係。為了提高技術心理的穩定性，採用分解教學是非常有效的。它可使運動員精確地掌握各階段的基本動作和基本姿態的細節，在學習動作的心理調控過程中達到最大的效果。

　　花式滑冰的所有跳躍動作都是由 6 個技術階段和兩個時期構成的，在學習基礎動作時，先從哪個技術階段練和教是很有學問的。

　　例如，在 3 字跳最好是從上擺期開始，學習起跳、空中、落冰，然後再學習引進、準備和下擺，最後，再做完整的 3 字跳。這樣不但可迅速準確地掌握各階段的技術，也可保證每個階段的身體平衡。合理的教法可建立起穩定的技術心理。

　　在技術動作練習中，除第一信號系統外，採用第二信號系統可更有效更及時地強化心理的調控過程。例如，在基礎動作 3 字跳中，將技術階段和時期用 6 個口令代替

（助滑除外），口令 1—引進，口令 2—準備，口令 3—下擺，口令 4—上擺，口令 5—空中，口令 6—落冰。簡單的口令可迅速有效地向運動員傳達各階段的訊息，當運動員聽到口令 2 時，就會做出準備階段的動作，聽到口令 3 時，會做出下擺期的動作。

簡單的口令可及時、有效地強化和修正運動員的心理調控過程，是形成技術心理穩定的強有力的手段。

在正確的訓練方法和教法的指導下，人體會形成正確的肌肉運動感、動作的次序和節奏感，這有利於保持穩定的平衡，促使運動員形成安全的心理。

在合理正確的技術保證下，基礎動作會表現出高品質，在進一步提高此類型動作的難度時，就不會感到很難，畏難的情緒就不會發生。

每個動作都在平衡條件下完成，恐懼感也會被淡化，在千百次重複這種正確的程序的過程中形成動作的定型，達到自動化，技術心理的穩定性就會更高，最後達到藝高人膽大的穩定的技術心理。因此，技術心理穩定的形成必須從基礎動作高標準、高品質要求開始，精雕細刻每個階段的基本技術，只有如此，才能進一步形成高難動作的穩定心理，消除對高難動作的恐懼。

（三）意念訓練在技術訓練的應用

意念訓練是運動員的頭腦中像演電影一樣，默演完成動作的全過程，感受動作的每個階段技術細節、時間、肌肉用力次序。像真的在做這個動作一樣。意念訓練可提高動作練習的效果，縮短掌握動作的時間。

三、比賽心理及心理訓練

（一）比賽心理概述

運動員進行長期的艱苦訓練是為了參加比賽，獲得最佳成績。比賽是對運動員身體狀況、技術狀況和心理狀況的檢驗。長期的技術訓練所獲得的心理穩定性是比賽心理的重要保證。「藝高人膽大」就是對技術和藝術的自信心理的典型表現，因此平時練習對技術的嚴格要求，教練員教學水準的科學性是構築比賽心理的基礎。

保證比賽心理穩定的因素有：

1. 制定比賽成績的合理性

制定比賽成績指標時，要合乎運動員的技術能力，節目的內容要適合運動員的技術水準，不要把不成熟、不穩定的動作加入到節目中，減輕運動員對風險承擔的心理壓力，增強信心，達到心理的穩定，以最佳的心理參加比賽，發揮最佳效果。

2. 身體健康的重要性

身體狀況的好壞會直接影響比賽的心理，賽前訓練安排不合理會造成運動員身體的、精神上疲勞或不足。因此訓練安排要合理，根據運動員的個體情況安排運動量和強度，突出強度。因為比賽是高強度的，可以說是強度比賽，良好的身體狀況是穩定心理的有力保證。

如果賽前訓練量過大，造成身體疲勞各系統敏感性降低，上場時感覺會遲鈍，技術發揮不出來，心裡急躁，進一步影響心理的穩定。因此，合理地安排訓練與日常生活，保持最佳的身體狀態，這是保證比賽心理的重要一

環。

3. 教練員教學的科學性與合理性

優秀的教練員可深刻影響運動員的心理，透過多年的科學和合理的訓練，教練員可在運動員的心理上形成權威性，他會給予運動員穩定的技術心理和自信心，幫助運動員克服各種困難，形成對教練員高度信任的心理，這種信任有利於運動員在比賽中的心理穩定。

（二）賽前心理訓練

賽前心理訓練的目的是為了獲得比賽的心理穩定，為獲得最佳成績做好準備。

因為比賽的環境、條件、氣氛與平時訓練有很大差別，比賽時千萬名觀眾的歡呼聲、明亮的燈光、音響、光潔的冰面等，尤其是面對裁判員的評審，對手的挑戰，都會對運動員構成心理壓力，影響運動員的情緒，為此，要在賽前階段安排適應比賽的專門心理訓練。在賽前的訓練中，要模擬比賽的實際情況，使周圍的客觀環境和本體感受，接近比賽現場的實際；要多進行整套節目練習，使運動員對節目的編排更熟習，無論技術動作、動作之間的連接、音樂節奏的配合、音樂的表達等，從熟練到定型，最後達到自動化，達到節省體力，心理更穩定的效果。在賽前的心理訓練中，要採用檢測手段，組織裁判員進行正規的測驗賽，創造與比賽實際環境及程序相同的條件，著比賽服，完成正式比賽的全部流程，使運動員接近或達到實際比賽的心理狀態。在節目完成後或休息時，可採用意念練習，對節目進一步熟習和演練，提高自動化的水準。

　　賽前訓練，要制定運動員個人的合理比賽流程，如到場的時間、準備活動的安排、冰上 6 分鐘準備活動的動作次序和時間的安排、下場短暫休息時的節目意念練習（配樂）等，都要在賽前的心理訓練過程中，制定好詳細計劃。運動員按此流程進行練習，會降低比賽的心理壓力，收到良好的效果。

（三）比賽心理的控制

　　臨場比賽會引起運動員強烈的心理變化，因此要學會自我控制和調整自己的興奮程度，學習和掌握心理訓練的手段和方法，解決興奮過度或不足的問題。

　　興奮過度會導致抑制的產生，表現為肌肉不聽指揮、顫抖、心率加速、身體感到發熱煩躁、心裡慌亂、動作遲鈍等現象。

　　自我調整的方法：

　　1. 注意力轉換，轉換到與比賽無關的事物上，積極進行節目的意念練習，要想優點，建立自信。

　　2. 採用自我命令法和自我暗示法調整情緒。

　　3. 自我放鬆法。

　　在技術穩定的基礎上，經賽前心理訓練，比賽時的心理會更穩定。

（四）賽後心理恢復

　　比賽後，運動員會感到身心疲勞，一般會採用休息或積極性休息的手段及自我心理調解方法，降低運動員神經緊張程度，恢復心理工作能力。

第四章 花式滑冰技術動作的原理與標準

第一節 概 述

在花式滑冰技術發展過程中，人們將生物力學、解剖學等科學知識運用於花式滑冰運動，使其技術得到不斷的提高，科學地促進了這項運動的發展。

在中國花式滑冰技術訓練中曾遇到過許多問題，經歷了世界其他國家技術發展和認識的全過程。初期，我們的跳躍技術像冰上旋轉一樣，用旋轉的技術做跳躍，因此動作無遠度，落冰困難，僅能完成簡單的跳躍，這與其他國家的初期發展過程是一樣的。

後來進入到 1 周半跳的難度時，仍帶有旋轉的技術概念，1 周半跳的起跳階段，兩臂採用一前一後的準備動作，預先向跳躍的反方向用力擺動身體，認為如此就可獲得較大的旋轉力，同時對其他的跳也是抱著這種概念，起跳前必須先向旋轉的反方向用力擺動，然後再起跳。

當時跳躍技術訓練的指導思想是「儘量向高處跳，只有跳得越高，才能獲得越多的周數」，因此，當時中國運動員跳躍的起跳角度都在 50°以上，水平速度低，空中飛行距離極短，動作難以完成。

在點冰類的跳躍中，我們一直採用「夾腿」技術，也

就是雙腿同時用力起跳，對擺動腿和起跳腿認識不清，技術發展受阻。

1966 年前，我們的最高難度只能完成勾手（LUTZ）2 周跳，這是經過多年才完成的唯一點冰類型的跳躍動作，後外點冰和後內點冰 2 周跳則無人完成。本來後外點冰跳是跳躍中最簡單、最易完成的動作，但受當時的技術和認識水準的限制，難以完成，因為「夾腿」技術無法使浮足向起跳方向擺出，也無法使身體預轉。

直到 20 世紀 70 年代初，這種認識還影響著我們，運動員完成後外點冰跳時，會出現落冰落在點冰點前面的怪現象。不但沒向運動方向拋出，相反又向反方向跳了回來，轉體和浮足擺動方向不一致。

總之，在技術上走彎路是因為我們有個認識過程，編寫這一章的目的，就是要進行系統總結，運用有關的科研成果將花式滑冰的技術動作原理和標準闡述清楚，使今後的技術訓練有明確的科學依據和定量的檢測標準。

任何一種專業技術必須有一套正確的理論作為基礎，這樣才能促進技術的發展。只有用正確的技術理論武裝教練員及運動員的頭腦，使其具有分辨正確與錯誤技術的能力，才能在世界花式滑冰技術發展進程中有我們自己的見解，不會盲從他人。用科學理論指導技術訓練會達到事半功倍的效果。

花式滑冰技術動作過去包括規定圖形和自由滑（包括短節目）兩大類。1990 年 9 月 1 日國際滑冰聯盟作出決定：在世界比賽中，取消規定圖形項目比賽（目前還有一些國家進行這類比賽）。中國也隨國際規則的規定，提前

一年取消了這種比賽，因此，這類技術訓練也從訓練中消失。不過在步法訓練中，在冰舞訓練以及初級訓練中，圖形主要部分的技術訓練還是不可缺少的，這是因為自由滑的步法是由圖形的主要部分衍生出來的。

花式滑冰的技術動作主要是指自由滑和短節目中所包括的各種動作，有下列四類：跳躍、旋轉、步法、姿態。

在自由滑中，跳躍動作占主導地位。另外，自由滑的難度總是以跳躍動作為指標，跳躍動作是自由滑技術動作的核心，因此，運動員和教練員對跳躍動作投入的精力和時間最多。

在當前的世界比賽中，跳躍動作的品質、難度和穩定性是取勝的關鍵，因為在規則中，明確規定 4 周跳的最高難度分值為 13.3，如果品質好，可達 16.3 分，一個高難度的聯跳分值可高達 20 多分。而旋轉的最高難度分值卻為 3.5 分，如果品質好，分值也只能達到 5.0 分。目前，世界的最高難度已達 4 周跳的水準，因此，必須有正確的技術標準和訓練手段及方法才能達到如此高的難度，只有掌握高難動作規律和特點，準確掌握每個階段的基本技術和基本姿態，才能在短期內達到「優質高難」的預期效果，更重要的是可以延長隊員的運動壽命。

旋轉在自由滑中占第二位，也是容易掌握的動作，但它最代表花式滑冰這項運動的特色，對花式滑冰的藝術表現有其獨特的功能。目前，在世界比賽中，旋轉向聯合多變方向發展，包括姿勢、足和刀刃的變化。

步法除連接自由滑的各種動作，使其形成有機整體之外，還有獨特的表達音樂主題的功能，特別是連續步是表

達音樂的有效手段，因此，步法是技術和藝術表現不可缺少的部分。

舞姿是用身體的姿態表達音樂主題和感情，它與跳躍、旋轉和步法相結合提高動作的藝術表現力，各種優美的舞姿還可以獨立創造出各種優美的形象，增加藝術感染力。

從上述四大類動作看，其中最典型的技術就是空中和冰上的轉體技術，因此在理論探討中，主要解決以下幾個問題：怎樣能轉起來？怎樣能轉得快？怎樣能轉得穩？怎樣能轉得周數多？這是我們在訓練實踐中所遇到的最普遍的問題。此外，對其他有關問題也進行簡單的闡述，希望對讀者有裨益，也希望運動員和教練員重視理論方面的研究與探討。

第二節　花式滑冰跳躍動作的原理與標準

一、跳躍動作的正確概念與原則

跳躍動作在自由滑中占主導地位，也是最難掌握的一類動作，運動員和教練員為了在比賽中能夠取得勝利，不得不在這類動作上投入極大的精力和時間，儘管如此，有的運動員由於身體條件的限制，終其一生，也不能達到跳躍的最高難度水準。

一個好的跳躍動作應做到快速的助滑、穩定有力的起跳、合理的階段技術、用刃清楚、一定的跳躍高度和遠度、正確的空中旋轉姿勢、落冰穩定、滑出流暢、姿勢優

美。

　　為了達到上述要求，首先要對跳躍動作有個正確的認識和理解。

（一）花式滑冰跳躍動作的實質

　　花式滑冰的跳躍動作與陸地其他競技項目的跳躍不同，陸地項目是以高度或遠度為指標，而花式滑冰的跳躍動作卻是以在空中旋轉的周數作為難度指標，高度僅是完成空中轉體周數的保證，也是表現一個動作的品質標準，但決不是難度標準。實質上，花式滑冰的跳躍動作是跳與旋轉的巧妙結合。運動員在跳的基礎上獲得合理的旋轉衝力是花式滑冰技術訓練的主要內容。

　　高度是由垂直力而獲得，旋轉衝力是另一種不同的力，因此，跳得高決不意味著轉體的周數多和旋轉的速度快。空中停留時間的長短改變不了旋轉的衝力和旋轉的速度，無旋轉衝力的跳就無空中旋轉的周數，在訓練中正確理解這兩個力，對指導訓練是非常有益處的。

　　為了理解上述問題，可用實例說明：在蹦床訓練中出現下列有趣的現象。運動員認為，在蹦床上彈起比冰上多幾倍的高度，一定能轉更多的周數，可是事與願違，提高的周數並不比冰上多。這充分表明，運動員所具備的旋轉衝力決定空中旋轉的周數，此力消耗掉之後，就不會繼續轉了，高度是無法幫忙的。

　　跳和轉的結合要進行專門訓練，在跳的基礎上改進運動員繞縱軸旋轉的技巧是練習跳躍動作的實質。練習中學會增加旋轉衝力的技術，在獲得足夠的旋轉衝力同時保證

旋轉軸的穩定性，這是花式滑冰跳躍動作的訓練目的。

（二）正確理解水平速度和垂直速度在完成跳躍 動作中的作用

垂直速度和水平速度是身體重心在空中移動的兩個基本參數，垂直速度由運動員發揮腿部的彈跳力而獲得，它與空中停留時間和高度有其一致性。因運動員獲得了一定的垂直速度，人體可在空中停留一段時間，使跳躍具有了一定的高度，因此知道其中一個參數就會知道另外兩個參數。由於人們腿部彈跳力具有一定的侷限性，因此跳躍高度、空停時間、垂直速度也有一定的侷限性。

垂直速度的增加是以公分計算的，潛在力不是太大，例如，2 周半跳的平均空停時間為 0.63 秒（男子），垂直速度為 3.13 米／秒，高度為 0.49 米，3 周半跳空停時間平均為 0.71 秒，高度為 0.62 米，垂直速度為 3.48 米／秒。由此看出跳躍增加一週，垂直速度僅增加 0.35 米／秒，高度增加 0.13 米。

水平速度由滑行技術和蹬冰力量而獲得，標誌是動作的遠度。水平速度隨訓練年限增加而技術不斷提高（統計以米為單位），因此，提高水平速度比提高垂直速度的潛力大。由於起跳速度由垂直和水平速度構成，起跳速度大小直接涉及動作的品質，所以提高起跳速度的關鍵是水平速度。因為水平速度是極容易提高的數值，為了增加這個速度就必須首先提高滑行速度，提高水平速度是我們訓練中重要的指導思想，一定要改變「只求高度」的訓練觀念。

　　水平速度是提高旋轉衝力的重要保證，而垂直速度無法解決這個問題，只有努力提高水平速度，才能獲得足夠的旋轉衝力完成高周跳躍。

　　這就像我們平時開門一樣，都是水平方向拉門把手，繞門軸旋轉，這樣才能把門打開。如果門把手向下或向上拉都不會使門轉動起來。因為，水平衝力是旋轉衝力的動力能來源，所以日常訓練中一定要記住：在彈跳力一定的情況下，應努力提高水平速度，以此獲得較大的起跳速度和旋轉速度（水平速度大，傾角大，可形成較大的旋轉力矩，為空中旋轉準備足夠能量）。提高水平速度的前提條件是正確的跳躍技術，如果跳躍的技術下正確，則速度越大，摔得越狠。

（三）重視跳躍動作的技術階段性和節奏性

　　花式滑冰的跳躍動作是由不同的技術階段和時期構成的，一名運動員如果想完成一個優美的動作，首先必須清楚地瞭解這個動作由哪幾個技術階段和時期構成、它的時空特點、各階段的基本技術和各階段的基本姿態。

　　只有如此，訓練才會有目的性，才會有具體的技術要求和教學方法，最後才能快速形成完美的動作技術，達到高品質的要求。

　　研究發現，在跳躍動作的起跳階段，必須分為兩個時期——下擺期和上擺期，它們的技術內容是完全不同的，概念決不能混淆。下擺期雖然動作簡單，但很容易被側擺代替，準確地向下擺動動作是很難掌握的，在訓練中一定要重視這兩個時期的技術要求和差別（這也是我們與國際

流行技術要求不同的地方）。

動作各階段和時期的技術內容不同，占有時間也不同，它們的時間比就形成了動作的合理節奏，因此動作的階段性和時期與節奏性是統一的，有次序的，只有按次序完成各技術階段的基本技術內容，保持正確的姿勢，才會使動作有明顯的節奏。

在完成動作的過程中缺少任何一個技術階段和時期都會破壞動作的節奏，導致動作失誤或品質不高，從外觀看就是動作失去平衡和缺乏節奏或節奏不正確。因此，在訓練中，一定要重視正確的完成各技術階段的基本技術內容和要求，保持各階段的正確姿勢，以掌握各技術階段的基本技術和基本姿態為訓練的主要目標，要改變過去只以單足落冰為訓練指導思想的錯誤概念。

（四）技術動作的依次性和協調一致性

在跳躍動作中最複雜，最難的技術階段是起跳階段的下擺期和上擺期，提高對下擺期和上擺期技術的認識是動作成功的保證。

研究表明，在刃類型跳躍的上擺期包括蹬、制動、擺、預轉四項基本技術內容，在點冰類型跳躍動作的上擺期包括撐跳、上擺、預轉三項基本技術內容，它的制動技術是在下擺期。在短暫的時間內清楚地完成上述幾項內容是相當困難的，因此它們是完成跳躍的關鍵部分。雖然技術內容多，但必須要依序完成，使動作具有流暢性和穩定性。在訓練過程中，必須明確這種依次性和協調性，如果脫節則不轉，也易失去平衡，如果次序不對則會導致動作

失敗或無力。

關鍵部分的技術是這樣，整個動作的各技術階段的依次性和協調性也是如此，它們都是因果關係，如果某一部分出了問題，必須從前一階段去尋找原因。

（五）四肢擺動的對稱性和整齊性是跳躍穩定性的保證

花式滑冰跳躍動作的難點是受冰刀制約，必須在保持平衡的條件下，才能正確地完成跳躍動作。平衡是完成跳躍的首要條件，只有在此條件下，運動員才能將力量用在刀刃上，否則即使用了極大的力量，也是無效的。為了滿足平衡的要求，四肢擺動必須對稱、整齊，保證重心的移動與冰刀的滑動方向相吻合。因此，每個動作的結構和完成方法都應符合對稱、整齊的原則。

兩臂的擺動必須由後向前（或相反）對稱、整齊地擺動，擺動的幅度小而快是高難跳躍動作的特點。兩臂擺動要放鬆、伸直，保證擺動半徑的一致性，這是擺動的基本技術要求。四肢下擺至最低點時由於離心力的作用而被拉直，只有放鬆擺動，身體的近端帶動遠端，才能保證鞭打技術達到上述要求。

（六）鞭打與小幅度擺動技術

在跳躍動作的發展過程中，曾一度錯誤地認為四肢擺的幅度越大，越有力於起跳，在空中轉的周數就會越多。結果在起跳時，拚命地提高四肢擺動的幅度，到空中儘量展開四肢，這樣不但容易破壞平衡，而且對空中增加轉體

周數也是無效的，因為展收四肢僅僅能改變身體的旋轉速度，決不能增加旋轉的動量矩。

在起跳瞬間所得的動量矩的大小是決定空中旋轉周數的關鍵，因此在動量矩一定的情況下，四肢擺動的幅度越小越容易在短時間內將其收緊，進入高速轉的時間就越早，完成多周跳就越容易。

根據上述原理，在訓練中不要採用大幅度擺四肢的技術，而應採用小幅度快速的擺動技術；但在低週數跳的技術中，完全可採用大幅度擺動技術。所謂大幅度擺動是指擺至空中充分展開四肢以後再收四肢。小幅度擺動技術的實質是擺中有收，依然要直臂擺，不要屈臂，擺幅不超過水平位。

跳躍的擺動包括起跳的擺動和預轉的擺動，研究中發現，在跳躍技術中，「鞭打」技術是最有效果的擺動。

所謂「鞭打」技術就是用身體的近端帶動遠端，就像甩鞭子一樣，為了完成此種技術，四肢在擺動過程中必須放鬆。1 周半類型跳躍時的兩臂和浮足擺動是此種技術的典型代表。

在所有跳躍動作的預轉過程中也都採用「鞭打」技術，該動作是用軀幹帶動四肢，而不是擺動的四肢帶動軀幹。這就像貨郎鼓一樣，先捻動中間的小鼓，小鼓轉動帶起兩側的線錘擊鼓。起跳預轉時動作類似貨郎鼓，先擺動的是身體，兩臂和浮足隨之擺起，擺開的同時，兩臂儘快收向身體的轉軸。

鞭打動作的快速而有效，有利於動作的平衡。鞭打過程要符合四肢的對稱和整齊的要求，兩臂要靠近身體擺

動，擺起後兩臂不要超過肩高。在高周跳躍中兩臂擺起即開始收臂。

對初級訓練來說，除正確的姿勢之外，兩臂與上體自然而放鬆的擺動練習是重要內容之一。

（七）跳躍動作的身體素質保證

為了滿足各技術階段的特殊姿勢和動作結構的要求，必須要有一定的身體素質作保證，否則難以達到正確的技術要求。

身體素質的發展與技術的發展要相適應，一定的技術難度必須要有相應的身體素質作保證。

爆發力是完成跳躍動作的關鍵素質，爆發力的強弱，直接影響著跳躍的高度。不同世界優秀運動員的 3 周跳高度（冰上），男子平均為 0.47 米，女子為 0.41 米，為了完成優美的跳躍動作，必須達到這個指標。

在訓練中應切記，身體素質和技術水準是密切相關的，不應單獨追求某一方面。

二、跳躍動作的分類

（一）分類依據

跳躍動作是運動員在冰上用不同的方法跳起，在空中沿身體縱軸進行旋轉，然後用單足落冰滑出的動作。空中轉體從 180°～1620°，從半周到 4 周半，動作共有一百多種，對這樣繁雜多樣的動作進行研究和訓練會有很多困難，因此，科學地分類，才能更有效地進行研究和訓練。

　　根據跳躍動作的技術分析，我們認為按起跳技術上的差別進行分類是科學的。依此可將當前世界流行的跳躍動作分為兩大類，即刃類型跳和點冰類型跳。

　　按起跳技術進行分類，在基本技術上有共同的規律和特點，有利於教學和研究，這比按空中轉體的角度分類更簡單明了。

（二）各類跳躍的主要動作

1. 刃類型跳

⑴ 向前滑行起跳

　　向前滑行起跳包括 3 字跳（Waltz Jump）、1 周半（Axel Jump）、2 周半（Double Axel Jump）、3 周半（Triple Axel Jump）、4 周半（Quad Axel Jump），上述動作也稱阿克賽‧鮑爾森類型跳（Axel Paulsen），蝴蝶跳（Butterfly）。

⑵ 向後滑行起跳

　　向後滑行起跳包括後內結環跳（Salchow Jump）、後外結環跳（Loop Jump）、沃里跳（Walley Jump）、姿態跳（開腿跳、弓身跳、飛腳）。

2. 點冰類型跳

　　點冰類型跳包括勾手跳（Lutz Jump）、後內點冰跳（Flip Jump）、後外點冰跳（Toeloop Jump）、特沃里跳（Toewalley Jump）、姿態跳（開腿跳、弓身跳、點冰小跳）。

三、跳躍動作的技術階段劃分

（一）技術階段劃分的意義

跳躍動作的技術階段劃分在技術教學中有其重要意義，它是揭示動作規律的第一步。沒有動作的技術階段劃分，也就失去了動作的節奏性和正確的基本技術概念，即會出現技術階段混淆的錯誤動作，從而影響正確安排教學步驟。

中國在技術訓練中，曾對準備階段缺乏認識，老一代運動員跳躍的準備階段時間很短，甚至沒有，因此影響動作的完成和品質。典型的前起跳動作——2 周半跳（阿克賽跳），中國用了二十多年的時間才完成。進展緩慢是由於對此動作的技術概念不明確，技術要求不準而造成的。對世界優秀運動員跳躍動作分析和研究的結果表明，跳躍動作準備階段十分清楚而明顯，它在跳躍動作中占有相當長的時間，例如，2 周半跳的準備時間為 0.29 秒。因此，科學劃分技術階段具有重要意義。

另外，在研究中發現：

1. 在助滑和準備階段之間有一個過渡階段，稱為「引進階段」，這是一個獨立存在的技術階段。

2. 起跳階段由兩個時期構成——下擺期和上擺期，這是兩個技術內容完全不同的時期，不能混為一談。準確掌握下擺期的技術是完成上擺動作的基礎，是完成跳躍動作的關鍵，這兩點是中國的跳躍技術訓練與世界流行的技術訓練區別最大的地方。

（二）技術階段的劃分與界定

1. 技術階段劃分

根據研究結果，跳躍動作應具有以下幾個技術階段：

（1）助滑階段；

（2）引進階段；

（3）準備（緩衝）階段；

（4）起跳階段：下擺期和上擺期；

（5）空中階段；

（6）落冰階段。

2. 技術階段的界定

（1）助滑階段：跳躍前的加速滑行過程。

（2）引進階段：從助滑結束過渡到起跳用刃。

（3）準備（緩衝）階段：從引進完成，滑腿深屈，到身體重心降至最低點為止。

（4）起跳（下擺期和上擺期）：身體重心從最低點開始，到刀齒離冰瞬間為止。

（5）空中階段：由刀齒離冰瞬間開始，在空中飛行，到刀齒觸冰瞬間為止。

（6）落冰階段：從刀齒觸冰瞬間開始，到身體重心降至最低點為止。

四、刃類型跳躍各技術階段的基本技術內容及規律

（一）各技術階段的基本技術內容

以 1 周半跳為例，見圖 1。

圖 1　1 周半跳連續動作（1～16）

1. 助滑階段

助滑是滑行的基本技術，是跳躍動作的主要動能來源。

2. 引進階段

採用轉體或非轉體的滑行技術，從助滑過渡到起跳的滑行用刃。

3. 準備（緩衝）階段

（1）滑腿深屈緩衝；

（2）四肢放鬆預擺；

（3）沿弧線滑行姿態。

4. 起跳階段

（1）下擺期：浮足和兩臂下擺、身體姿態。

（2）上擺期：浮足和兩臂上擺、滑足蹬直、制動、預轉、身體姿態。

5. 空中階段

（1）重心轉移；

（2）收四肢、展四肢；

（3）正確的開腿或反直立旋轉姿態。

6. 落冰階段

（1）垂直緩衝──踝、膝、髖深屈；

（2）旋轉緩衝──展開臂與浮足；

（3）沿弧線滑行姿態。

（二）各技術階段的基本技術規律

刃類型跳包括向前滑行和向後滑行起跳，目前世界流行的主要動作有 1 周半類型跳（Axel Jump）、後內結環跳（Salchow Jump）、後外結環跳（Loop Jump）。下面以 1 周半跳為例進行技術分析。

1. 助滑階段

助滑是跳躍動作的主要動能來源，助滑速度是完成跳

躍動作的基本保證，也是提高動作品質和難度的關鍵要求。

助滑是加速過程，因為

$$E = 1 / 2mv^2$$

E —— 動能

m —— 運動員身體品質

v —— 運動員滑行速度

動能和速度的平方成正比，因此充分利用此過程獲得最大的水平速度，積累更大的動能，對完成高難動作有重要的意義。一般來說，在跳躍過程中這是唯一的加速階段。

從理論上講，助滑速度越快越理想，但是不能無止境地快，它應符合兩個基本要求：

（1）滑行的速度適應於運動員的技術和素質水準。

（2）保證滑行的正確用刃和穩定的平衡，並能為下一階段的技術動作創造穩定的有利條件。

助滑階段，一般採用便於起速的步法。正確用刃能保證身體重心移動方向與滑行方向相吻合，避免刀齒刮冰，刀齒刮冰會失去所得到的動能，並破壞身體的平衡，滑行的噪音也會令人不快。

助滑主要參數是水平速度，世界優秀運動員的量值為：

向前起跳的助滑速度（2 周半跳）男子 ≈ 7.7 米 / 秒；女子 ≈ 6 米 / 秒。向後滑行起跳助滑速度（後內結環跳及後外結環跳）≈ 5.6 米 / 秒（男女平均）。

提高助滑速度是達到優質高難的第一步，因此，在訓

練中必須強調助滑速度。

2. 引進階段

從助滑的最後一步進入引進階段，它是由轉體或非轉體的滑行動作，從助滑過渡到起跳滑行用刃的（圖2）。

2

1

圖2　引進階段連續動作（1~2）

引進階段要求用刃準確、穩定，並保持原有的助滑速度。可用不同的引進步或直接過渡到起跳階段的滑行用刃。在過渡前，有短暫的固定姿態，姿態要輕鬆優美，準備弧線不應滑得太長或太短，如果太長會給人一種沒有信心和勉強感，太短會使動作匆忙無節奏。

1周半跳的引進步，一般採用後外刃變前外刃（外莫霍克步）過渡到準備（緩衝）階段。

3. 準備（緩衝）階段

從引進階段過渡到準備階段，滑腿深屈，身體重心降至最低點（圖3）。

準備（緩衝）階段在整個跳躍中占有一定的時間，如2周半跳的準備（緩衝）階段時間為0.29秒，該時間幾乎

與起跳的總時間相等，這足以說明準備階段是跳躍動作不可缺少的技術階段之一，沒有良好的準備（緩衝）就不會有穩定和高品質的起跳。因此在訓練中，應對此階段提高認識，明確其訓練的技術內容、手段和方法。

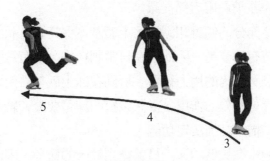

圖3　準備階段連續動作（3～5）

(1) 換足動作的平穩性

從引進階段過渡到準備（緩衝）階段，有一個換足過程，換足蹬冰時既要保證其效果，更重要的是保證平穩。為了達到這個目的，必須做到如下幾點：

1）採用推冰換足穩定滑出技術，不應採用激烈的蹬冰動作換足。

2）換足時要選擇好出刀角度，使身體重心的移動方向與滑行方向保持一致，刀的滑行方向是在助滑和蹬冰的合力方向上。

3）冰刀的支點與身體重心要在一個垂直面上同時移動，支點在刀的後半部（向後滑時在冰刀的前半部），要緊靠滑足換足，不要跨步換足。

(2) 合理的角度

無論向前滑或向後滑，身體的傾角要合理（人體與垂

直方向所成的角）。例如向前滑行起跳，上體傾角僅有5°，而滑腿（從髖到支點）傾角達25°，甚至更大，從外觀看，上體是直立的，僅是滑腿傾倒。傾角決定用刃的深淺，動量矩的半徑大小，以及起跳的效果和滑行的穩定性。優秀運動員用刃都很深。

滑腿充分的傾倒和深屈，上體基本保持直立狀態，這是滑冰特有的姿勢，因此，在日常訓練中，要有意識地加強這種姿勢結構的用力練習，否則在冰上就無法使這部分肌肉發揮更有效的作用。身體素質的練習要緊密結合專項動作的結構，結構決定功能。

一般水準較低的運動員難達到較大的傾角，因此表現用刃淺，起跳效果不佳，易失去平衡。傾角越大，用刃越深，穩定性越好，這是優秀運動員最突出的表現。

在準備階段的緩衝期，滑腿滑行的弧線以及滑腿的傾角應符合下列公式：

$$tg\alpha = V^2 / gR$$

α —— 滑腿與冰面夾角

v —— 滑行水平速度

g —— 重力加速度

R —— 滑行弧線半徑

⑶ 兩臂和浮足的擺動

準備（緩衝）時，起跳腿迅速穩定地下屈，髖、膝、踝構成相應的合理角度。此時兩臂要伸直，同時對稱的向後擺動，擺動路線要靠近身體，肩臂放鬆，這種對稱的擺動方法有利於上體的穩定。

目前，兩臂後擺的技術（1周半類型）已被大家接

受，代替了一前一後的兩臂擺動技術。擺動幅度不要大，不要破壞滑行的平衡。直臂擺動技術是身體的近端帶動遠端的鞭打技術，因此要求兩臂儘量放鬆。

換足後，蹬冰足成為浮足自然留後，準備（緩衝）結束的瞬間達最遠點和最高點。為提高擺動的效果，浮足小腿自然留後，放鬆，並摺疊，膝內轉，保持在滑線上，只有充分完成弓步後，才可做摺疊小腿的動作（大腿不動），這是兩個動作，不可同時完成。這種姿勢可為起跳的「鞭打」動作做好充分的準備，有利於提高起跳的擺動速度，有利於增加起跳力量和掌握準確的起跳時間。

⑷ 肩、髖的正確姿勢

在準備（緩衝）弧線上滑行時，肩、髖要正對滑行方向，兩肩基本保持水平，達到肩平、髖平、上體直立的姿態。為了能保證這一穩定的姿勢，肩與髖的轉動角速度和冰刀沿弧線滑行時的角速度要保持一致，這樣不僅能保證滑行的穩定性，更重要的是保證了起跳方向的正確性和效果性。肩軸與滑行弧線切線成直角。

總之，在準備（緩衝）階段肩、髖不要出現任何附加的扭轉動作，浮足在滑線上，兩臂在滑線上靠近身體並放鬆，保持穩定的平衡滑行，用刃純正，身體重心的支點在冰刀的後方（圖3）。

向後滑行起跳的跳躍，後內結環跳的準備（緩衝）動作與向前滑行起跳1周半、2周半一樣，差別僅是用後內刃滑行。後外結環跳的準備（緩衝），浮足在身體前方的滑線上遠伸，用後外刃滑行，其他技術階段劃分與要求與前起跳相同。

4. 起跳階段

起跳階段是跳躍動作最複雜、最難掌握的階段。以 1 周半跳類型為例，起跳是由下擺期和上擺期兩部分構成的。下擺期只是兩臂和浮足下擺，別無其他。上擺期由蹬直滑腿（蹬跳）、制動、兩臂和浮足上擺、預轉技術組成。

⑴ 下擺期

兩臂和浮足從身體的後方，用身體的近端帶遠端，放鬆下擺至重心投影線，此稱為下擺期（圖4）。

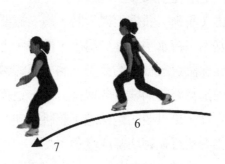

圖4 下擺期連續動作（6～7）

1）兩臂與浮足下擺的鞭打技術

準備（緩衝）階段，已為兩臂和浮足的下擺準備好了充分的條件，到下擺期，用身體的近端帶遠端，兩臂與浮足積極主動地下擺至重心投影線，此時冰刀對冰面的壓力達最大值。壓力的大小與擺動的幅度和速度成正比，壓力越大，腿部肌肉的緊張程度就越大，因而可以增加起跳的效果。採用鞭打技術會使運動員得到一個明確有力的起跳

信號。

兩臂和浮足下擺是一個連續快速的動作，不能有任何間斷或消極的直接「拿」腿或臂，如果出現上述問題就會造成擺動緩慢無力，甚至失去平衡，影響起跳的以後階段技術。為此，兩臂和浮足要儘量放鬆做出像甩鞭子一樣的擺動動作——「鞭打」技術，用身體的近端帶動遠端，將兩臂和浮足擺至身體的垂直位置，此時由於離心力的作用將浮足和兩臂拉直。在擺動過程中，兩臂靠近身體擺動（因上體基本直立），浮足與滑足保持相應的距離（因滑腿傾斜），滑腿保持原有的滑行方向和屈度。這樣，運動員可獲得正確的起跳時間和方向。

2）下擺期的上體姿勢

下擺期，上體依然保持準備（緩衝）階段的肩、髖平行於冰面直立的姿勢（上體傾角約為 5°），不能有任何轉體動作。

此時最易出現的問題是身體過早地開始預轉，這是在想獲得較大「轉動力」的錯誤心理支配下而產生的，此時，運動員浮足與兩臂易出現向體側掄擺的錯誤，引起身體轉動，造成起跳失去平衡或預轉無力。

為了保持下擺時的平衡，滑腿的傾角要比準備（緩衝）階段大一些，應大於 30°以上（2 周半跳）。四肢，尤其是浮足離制動所形成的轉軸半徑增大，動量矩增加。此時，最重要的是繼續保持原有的滑行方向，保持緩衝時的肩和髖的姿態，沒有任何轉動，重心投影與支點距離達最大值。滑腿傾角越大，速度越大，則動量距越大，穩定性越好。

下擺結束時，浮足伸直與滑足保持相應的距離並平行（因滑腿傾倒），兩臂緊靠身體（因身體是直立的），整個身體處於直立姿勢，滑腿依然保持原有的屈度，這是下擺結束時，最關鍵的姿勢要求。

3）下擺期的有關參數（2周半跳）

下擺時間：男子 = 0.18 ± 0.04（秒）

女子 = 0.19 ± 0.03（秒）

滑行速度：與準備（緩衝）階段基本一致

為了兩臂擺動與浮足擺動速度協調一致，待浮足開始做鞭打動作時，兩臂同時直臂鞭打下擺，可達到起跳一致的目的，從而保持平衡。

後內結環跳的下擺期基本與向前滑行起跳動作規律相同，下擺結束時，依然滑較直弧線，滑腿保持原有的深屈，沒有再次下蹲或站起動作（這是運動員最容易犯的毛病），身體無任何轉動，浮足伸直與滑足保持相應的距離並平行，兩臂緊靠身體並伸直，身體處在直立位置，這是下擺期的關鍵技術和姿態要求。後外結環跳浮足無下擺過程。其他要求與前起跳是一致的。

⑵ 上擺期

兩臂和浮足從身體重心投影線開始，沿切線方向向上擺動，擺至水平位置，滑腿充分蹬直、制動、預轉，此稱為上擺期（圖5）。

上擺期是起跳階段技術最複雜的部分，是水平力、垂直力和旋轉力的結合點，在極短時間內需協調完成蹬直滑腿（蹬跳）、制動、兩臂與浮足上擺、預轉四項技術內容。

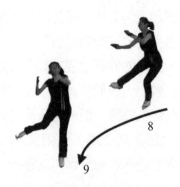

8

9

圖 5　上擺期連續動作（8～9）

1）蹬直滑腿

滑腿從深屈狀態快速蹬直，快速地展髖、膝、踝，縮短蹬直腿的時間，提高功率，獲得較高的垂直速度。蹬跳的效果與神經系統的作用、動作的正確性、肌肉力量和收縮速度有關。蹬直過程也是縮小半徑進入轉的過程。

2）制動

蹬直腿的同時開始制動。跳躍動作的起跳制動有三種形式：即刃制動，齒制動，刃和齒聯合制動。

前起跳動作一般是刃和齒聯合制動，主要是刃制動，只是在離冰的瞬間過渡到刀齒。因為在蹬直滑腿的過程中，身體預轉，使冰刀與切線方向形成相應的角度而制動，身體由傾斜變直立，最後拋向起跳方向。制動動作要快速牢固，形成穩定的轉軸，這樣可提高起跳和預轉的效果。制動力的大小要與運動員的腿部力量相適應，否則難以發揮起跳的速度。

3）擺動浮足與兩臂

兩臂與浮足伸直通過垂直位置，在腿蹬直的過程中積

極上擺和前擺,擺動方向與起跳弧線的切線方向一致,擺動的高度不要超過平行於冰面的位置。

在高周跳中,上擺的同時就要開始有收臂的動作,從外觀看擺臂的幅度較小,我們稱此為小擺臂技術,只有如此,才能達到早收臂快收臂,提前進入高速轉的目的。

浮足擺動要大腿帶動小腿,在兩臂和浮足上擺的同時,由於身體預轉帶動四肢向旋轉方向移動,因此兩臂和浮足呈螺旋狀上升,稍落後於身體的轉動,也就是身體帶動四肢的「貨郎鼓效應」,這是正確的技術,如果用四肢帶動身體易失去平衡和穩定性,旋轉無力。

4)身體預轉

預轉的本身是提高角速度的過程,這個過程是完成高周跳躍的關鍵。預轉時,有兩種轉動,即身體隨起跳弧線轉動和制動時身體對制動足所形成的轉軸的轉動。如果制動快速而牢固,角速度就會增加的快,此時身體要主動配合繞旋轉軸所形成的轉動力矩,向旋轉方向轉動,動力矩形成的角速度與身體預轉的角速度要一致,過早或過晚預轉都會破壞旋轉的效果和平衡。

預轉必須在上擺期完成,兩臂和浮足要跟隨身體預轉,決不能先於身體向旋轉方向擺動,要符合「貨郎鼓」轉動道理。在預轉中採用鞭打技術——身體近端帶動遠端,有利於旋轉軸穩定和增加轉速。

起跳足離開冰面的一瞬間,由於預轉的結果使身體轉過約 90°,這是合理的技術,也是制動所必須的動作,只有具有預轉的角速度,到空中才能有收臂加速轉動,否則不可能提高轉速。預轉是為了獲得初角速度,初角速度諸

因素關係如下：

$$動量矩\ E = J_0 W_0$$

J_0 —— 轉動慣量

W_0 —— 角速度

動量矩與 J_0 和 W_0 成正比，無論增加哪個數值都會提高動量矩值。在動量矩一定的情況下，要想提高角速度只有縮小半徑，因此，快收臂有利於高周跳的完成。

在預轉過程中，沿弧線滑行的角速度

$$W_0 = V / R$$

W_0 —— 角速度

V —— 切向速度

R —— 起跳弧線半徑

角速度與切向速度成正比，增加水平速度就會提高角速度，同時也提高了動量矩。水平速度是提高預轉速度的關鍵參數，在平時訓練中，一定要注意對水平速度的要求。起跳的上擺期弧線半徑變小有利於提高角速度，沿弧線滑行的角速度與身體預轉的角速度要一致，這樣才能有穩定的有力的旋轉。

上擺的主要目的是為了得到垂直速度（高度）和旋轉的初角速度。高度與水平速度、制動效果和腿部爆發力有關，動量矩與浮足離制動軸的距離，以及身體預轉和沿弧線滑行的角速度有關。這是體現跳躍動作與旋轉巧妙結合的關鍵時期，蹬（蹬直滑腿）、擺、制動、預轉各技術要相互協調配合，蹬是制動、擺、預轉的基礎。

起跳階段的有關參數（2周半跳）

1）滑足蹬冰力：

$$F \triangle S = mgh$$

$$F = mgh / \triangle S$$

F —— 蹬冰力

△S —— 身體重心由最低點至冰刀離冰瞬間的高度

m —— 身體品質

g —— 重力加速度

h —— 飛行高度

2）預轉平均角速度：

$$W_0 = 預轉角度 / 起跳上擺時間$$

以男子為例：$W_0 = 0.25$ 周 / 0.096 秒 ≈ 2.6 周 / 秒

3）有關上擺期的參數（平均）

起跳角度：男子 30°32'；女子 36°30'。

垂直速度：男子 3.13 米 / 秒；女子 2.93 米 / 秒。

起跳速度：男子 6.18 米 / 秒；女子 4.94 米 / 秒。

上擺時間：男子 0.096 秒；女子 0.1 秒。

水平速度：男子 5.36 米 / 秒；女子 4 米 / 秒。

預轉角速度：男子 ≈ 2.6 周 / 秒；女子 ≈ 2.5 周 / 秒。

4）準備（緩衝）與起跳的節奏

準備（緩衝）、下擺、上擺節奏比 = 0.29：0.18：0.11 \approx 3：2：1

因為起跳=下擺+上擺，因此

準備（緩衝）與起跳節奏比 \approx 0.29：0.28 \approx 1：1

準備（緩衝）與起跳階段的節奏為 1：1

5.. 空中階段

當運動員刀齒離開冰面的瞬間，就進入了空中飛行階

段（圖6）。

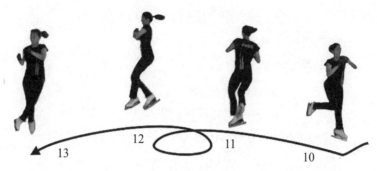

<p style="text-align:center">圖6　空中階段連續動作（10～13）</p>

⑴ 身體總重心在空中移動的特點

1）身體重心在空中移動的有關參數。

在飛行中運動員身體重心移動的軌跡是一條拋物線，運動員可圍繞身體重心做各種合理的動作，產生各種補償運動，但重心軌跡不會改變。起跳時的重心位置到落冰時的重心位置之間的連線即為跳躍的距離用符號 S 代表，也稱遠度（身體在運動方向上有傾斜，因此重心的移動距離稍小於遠度，在實踐中可以忽略這個差別）。在這段距離上飛行所需的時間為 t，這兩個數據很容易得到，遠度可用皮尺準確的測出（量出冰刀起跳點和落冰點之間的距離），飛行時間可用秒錶（有誤差）或用電視（電影）法測出，這是兩個基本數據，它們的準確性將會直接影響其他參數的準確性。

在這兩個數據的基礎上，將人體作為一個質點在無阻力的情況下，可用下列公式將其他參數計算出來。

跳躍高度：$h = \dfrac{1}{2}gt_1^2$

g —— 重力加速度

t_1 —— 空中飛行時間的 $t/2$

垂直速度：$V_y = gt_1$

水平速度：$V_x = S/t$

S——飛行距離

t——空中飛行時間

起跳初速度：$V_0 = \sqrt{V_y^2 + V_x^2}$

起跳角度：$tg\alpha = V_y / V_x$

起跳初速度 V_0 是垂直速度 V_y 和水平速度 V_x 的合速度，是衡量跳躍水準的重要參數，動作的難度和品質與這一參數密切相關。

起跳初速度 V_0 與水平速度 V_x 和垂直速度 V_y 成正比，2 周半跳的起跳初速度高達 6.18 米／秒。依次是勾手 3 周跳（魯茨 3 周）—5.35 米／秒；後外點冰 3 周跳（特魯普 3 周）—5.3 米／秒；後內結環 3 周跳（薩考烏 3 周）—4.48 米／秒。這是優秀運動員的平均數值。

垂直速度 V_y 雖然可變，但有限。這是由於受運動員的腿部力量所制約，在力量基礎上的爆發力是有其極限值的，中國男運動員陸地跳（帶助跑的單腿上跳）最大高度可達 0.8 米左右，冰上跳躍平均高度約為 0.47 米（表 1）。

如果冰上高度達 0.8 米，則垂直速度 V_y=3.96 米／秒，如果高度為 0.5 米，則垂直速度 V_y=3.14 米／秒。0.8 米和 0.5 米僅差 0.3 米，但要付出極大的勞動和辛苦才能獲得，甚至有的運動員儘管做了極大的努力也是無法達到這個高度。

另外，高度為 0.8 米的空中停留時間為 0.81 秒，而

表 1　世界優秀男運動員 3 周跳的空停時間、垂直速度、高度

	3 周半	勾手 3	內點 3	2 周半	外點 3	內 3	外 3	平均值
空中停留時間（秒）	0.71	0.65	0.64	0.63	0.61	0.6	0.59	0.62
高度（米）	0.62	0.515	0.5	0.485	0.455	0.44	0.425	0.47
垂直速度（米/秒）	3.48	3.19	3.14	3.09	2.97	2.94	2.89	3.04

0.5 米則為 0.64 秒，相差為 0.17 秒，在其他數值相同的情況下，0.8 米的高度比 0.5 米的高度也只能在空中增加半周多一些。

　　但是，由於運動員的身體素質水準和技術水準的提高，滑行的速度會有較大的變化，在花式滑冰的跳躍中，助滑速度可達 7 米 / 秒以上。因為水平速度比垂直速度更容易獲得，所以在訓練中，要努力提高水平速度，這是增加起跳速度的捷徑，也是增加旋轉力矩的關鍵因素。

　　運動員和教練員在這方面多下些功夫，會收到事半功倍的效果。

　　在運動員達到一定高度的情況下，再想提高高度是極困難的事情。因此，在爆發力達到一定水準的基礎上，應在水平速度和技術上多下功夫才是正確的訓練方法，一定不要片面追求高度。

　　目前，世界優秀運動員在空中飛行的水平速度平均 2 周半跳（阿克賽 2 周跳）為 5.36 米 / 秒；後外點冰 3 周跳（特魯普 3 周跳）為 4.36 米 / 秒；勾手 3 周跳（魯茨 3 周跳）為 4.29 米 / 秒；後內結環 3 周跳（薩考烏 3 周跳）為 3.92 米 / 秒。

2）起跳角度。

一顆砲彈射出的角度為 45°，則射程最遠。由於運動員受彈跳力的限制，因此，垂直速度也受到限制，而水平速度卻有較大的變化空間，在垂直速度基本一定的情況下，隨著水平速度的增加，起跳角度會跟著降低，也就是說，在垂直速度充分發揮的情況下，起跳角會越來越小，這是正確而又合理的技術發展趨勢。

例如，一名運動員在某一時期的彈跳力保持不變，則垂直速度基本穩定。假如他的跳躍最大高度為 0.8 米，則垂直速度為 3.96 米 / 秒，如果他以 2 米 / 秒、3 米 / 秒、4 米 / 秒、5 米 / 秒、6 米 / 秒的水平速度起跳，則起跳角分別為 63°12′、52°51′、44°43′、38°23′、33°26′。由此可見，在垂直速度充分發揮的條件下，起跳角下降是合理和正確的。

目前，世界優秀運動員主要跳躍動作的起跳角度 2 周半跳為 30°32′；後外點冰 3 周跳（特魯普 3 周跳）為 34°36′；後內 3 周跳（薩考烏 3 周跳）為 35°48′；勾手 3 周跳（魯茨 3 周跳）為 36°51′，後內點冰跳與勾手跳相似。

應當注意，絕對不能盲目追求起跳角度，無論是用降低水平速度或垂直速度而單純追求 45°起跳角，或降低其中一值去追求較小的角度都是不合理，不現實的。

只有在增加起跳速度的前提下，達到合理的起跳角度才是正確的。

中國老一代運動員的動作由於水平速度低，造成起跳角達 50°以上，阻礙了技術進步。

⑵ **繞身體縱軸旋轉的特點**

1）空中轉動角度與諸因素的關係。

空中轉動的角度可用下面公式表示：

$$\Phi = W\eta\omega_0 t$$

Φ —— 身體轉動角度

η —— 四肢緊密度係數

W —— 四肢速度係數

ω_0 —— 角初速度

t —— 空中停留時間

由公式可以看出，增加其中任何一個參數都會增加轉體周數，其中哪個參數對增加轉體周數更有效呢？

空中停留時間（t），在運動員素質一定的情況下是很難提高的數值，同一名運動員各種跳的高度幾乎相同，高度僅是完成動作的保證。

四肢緊密度係數 $\eta = J_0 / J_y$

J_0 —— 初轉動慣量

J_y —— 最小轉動慣量

比值越大，轉體周數越多。提高初轉動慣量的同時，要儘快收緊四肢，達到最小的轉動慣量是提高緊密度係數的正確途徑。在空中無支點的情況下，動量矩不變，展收四肢只能改變身體的轉動速度，改變不了能量。

速度係數 $W = \omega_x / \omega_y$

ω_x —— 平均角速度

ω_y —— 最大角速度

速度係數與平均角速度成正比，長時間保持高速旋轉就會提高平均角速度，擺開四肢越快，收回四肢越早就越

會長時間保持高速旋轉。因此，可以提出快擺早收的技術要求（在動量矩一定的情況下）。

最後一個關鍵參數是初角速度 ω。

增加這個參數就意味著動量矩增加，這是旋轉能量來源的基礎，是獲得高周數的根本，這個數據的改變會影響跳躍的全局。初角速度是在起跳的上擺過程中獲得的，此時，為了獲得最大的角速度必須具有最大的水平速度。

總之，增加離冰時的初角速度是提高空中旋轉周數的首要保證，為此必須提高水平速度。

2）空中角速度的變化特點。

空中旋轉速度有慢——快——慢的特點。例如，男子 2 周半跳的轉速變化為：3.68 周／秒（刀齒離冰到 180°）—4.17 周／秒（180° 到 360°）—4.31 周／秒（360° 到 540°）—4.17 周／秒（540° 到 720°）—3.62 周／秒（720° 到刀齒觸冰）。

在低周跳躍中，高速轉占的時間短。在高周跳中高速轉占的時間長，占整個飛行階段近 60%，起跳後迅速進入高轉速階段，在 3 周半跳中最高轉速可達 5 周／秒，平均轉速為 4.3 周／秒。

根據動量矩守衡原理，在飛行過程中，在沒有外力作用下，動量矩不變。角速度改變的唯一原因是收展四肢，收四肢角速度增加，展四肢角速度降低，動量矩不變。

3）空中旋轉姿勢與收臂。

空中的旋轉姿勢必須有利於旋轉和落冰的穩定性。

在 1 周半類型跳、後內結環跳、後外點冰跳中，跳起後，身體重心將過渡到擺動腿，起跳足落在旋轉方向的後

方，自然形成反直立轉的姿勢。在勾手跳、後內點冰跳和後外結環跳中，跳起後，身體重心直接通過起跳足，形成反直立轉姿勢，這種自然形成的姿勢有利於旋轉軸的穩定性，也是落冰緩衝的最佳準備姿勢。旋轉軸不是身體的縱軸。

空中反直立轉的姿勢有兩種：一種是插足反直立轉，一種是高抬腿的反直立轉。採用其中任何一種都可以，各有優點。

收臂的動作應符合離心力的方向，兩臂在空中不能向旋轉方向再次用力，這樣做不但不能增加轉速，而且會破壞旋轉的平衡性。

收臂的位置要儘量低一些，低姿勢收臂會增加身體中部的轉動慣量，提高旋轉的穩定性。

在空中旋轉時，旋轉軸通過落冰足。高抬浮腿，低收臂的空中姿勢是可取的，在水平速度不斷增加的現代跳躍中，採用上述技術是合理的。

6. 落冰階段

落冰階段（圖 7）包括緩衝和滑出兩部分。緩衝部分包括有垂直方向和旋轉方向的緩衝。

垂直方向主要依靠髖、膝、踝的彎曲進行緩衝，減輕對冰面的衝力。旋轉緩衝主要依靠展開四肢減緩身體轉動速度。

垂直方向的緩衝效果主要從增加緩衝距離來減小對冰面的作用力，因此，必須先用刀齒著冰，然後迅速彎曲髖、膝、踝，由刀齒快速過渡到刀刃。

　　當刀齒觸冰時便有制動產生，因此，先制動（極短的時間），然後才有緩衝和滑出。制動時，為了維持平衡，必須使身體稍前傾來抵消向滑行方向所產生的力，因此落冰時，身體稍有前傾是合理技術。

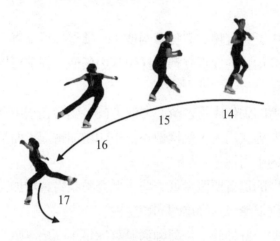

圖 7　落冰階段連續動作（14～17）

　　旋轉的緩衝是根據動量矩守衡的原理，因此，當落冰時伸展四肢要快，要儘量離轉軸遠，浮足和同側臂要在落冰足和身體的前方伸出，沿圓擺向身體的側方。落冰足的同側臂在體側展開，這樣可形成較長的緩冰距離，有利於角速度的降低，形成穩定的滑出姿勢。

　　有些運動員直接向身體後方伸展浮足是錯誤的，尤其在陸地模仿訓練中，浮足直接向後伸出是錯誤的技術要求和訓練方法。

　　跳躍動作落冰緩衝的平均時間 ≈ 0.5 秒。

　　落冰線痕的彎曲程度受線速度和角速度的制約。

$$R = V / \omega$$

R —— 落冰線痕半徑

ω —— 角速度

V —— 線速度

角速度大會使落冰線痕半徑小，反之則大。線速度與半徑成正比，要想落冰不滑小弧線，必須快速停止旋轉和具有較高的水平速度才行。

落冰的旋轉緩衝約提前 90°，與起跳的預轉 90°相加，每個跳在空中約少轉 180°或更多。

五、點冰類型跳躍各技術階段的基本技術內容及規律

（一）各技術階段的基本技術內容

1. 助滑階段

助滑是跳躍動作的主要動能來源，滑行是助滑的基本技術。

2. 引進階段

採用轉體或非轉體的滑行技術，從助滑過渡到起跳的滑行用刃。

3. 準備（緩衝）階段

（1）滑足深屈（蹲），身體重心降至最低點。

（2）浮足後引（伸），兩臂在滑線上。

（3）沿後外或後內弧線滑行（弓）。

4. 起跳階段

⑴ 下擺期：

1）浮足與兩臂下擺（擺）。

2）浮足點冰制動（點）。

3）滑足向後滑向點冰足（滑）。

⑵ 上擺期：

1）身體直立站在點冰足的刀尖上，向起跳方向撐跳（撐）。

2）兩臂與滑足向起跳方向擺出（擺）。

3）身體預轉（轉）。

5. 空中階段

（1）收臂與展臂；

（2）反直立轉姿勢；

（3）重心轉移。

6. 落冰階段

（1）直立緩衝；

（2）旋轉緩衝；

（3）後外弧線滑行。

（二）各技術階段的基本技術規律

點冰類型跳都是向後滑行的起跳動作，有後外刃和後內刃兩種起跳。目前，世界流行的點冰跳有勾手跳（Lutz Jump）、後外點冰跳（Toeloop Jump）、後內點冰跳

（FLIP JUMP），還有一種很少使用的跳——特沃里跳（Toe Wally Jump）。絕大部分跳躍的起跳和落冰都是在一個圓上，但勾手跳（Lutz Jump）卻是起跳在一個圓上，而落冰在另一個圓上。從起跳到落冰身體重心從一個圓轉到另一個圓，因此難度增加。

此外，還有向前落冰的，各類點冰半周跳及開腳跳。

下面以勾手 1 周跳（Lutz Jump）為例，說明「點冰類型跳」各技術階段的基本技術規律（圖 8）。

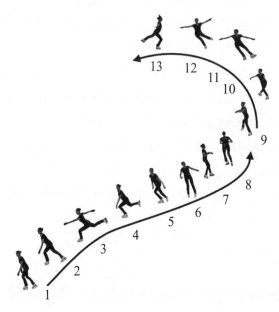

圖 8　勾手 1 周跳連續動作（1～13）

1. 助滑階段

助滑是跳躍動作的主要動能來源，是跳躍前的加速滑行過程。助滑速度是完成跳躍動作的基本保證，也是提高

動作品質和難度的關鍵要求。滑行是助滑的基本技術。

助滑是加速過程，因為：

$$E = 1 / 2mv^2$$

E —— 動能

m —— 運動員身體品質

v —— 運動員滑行速度

動能和速度的平方成正比，充分利用此過程可獲得最大的水平速度，對積累更大的動能有重要的意義。一般來說，在跳躍過程中，這是唯一的加速階段。

從理論上講，助滑速度越高越理想，但不是無止境的高，它應符合兩個基本要求：

（1）滑行的速度適應於運動員的技術和身體素質水準。

（2）保證滑行的正確用刃和穩定的平衡，並能為下一階段的技術動作創造穩定的有利條件。

助滑階段，一般採用便於起速的步法。正確的用刃保證身體重心移動方向與滑行方向相吻合，避免刀齒刮冰，刀齒刮冰會失去所得到的動能，並破壞身體的平衡，滑行的噪音也會令人不快。

2. 引進階段

從助滑的最後一步進入引進階段，它是由轉體或非轉體的滑行動作，從助滑過渡到起跳滑行用刃的，要求用刃準確、穩定，並保持原有的助滑速度。可由不同的引進步或直接過渡到起跳階段的滑行用刃。勾手跳是直接用後外刃引進，在過渡前，有短暫的固定姿態（圖 9-1），姿態要輕鬆優美，準備弧線不應滑的太長或太短，如果太長會

給人一種沒有信心和勉強感,太短會使動作匆忙無節奏。

3. 準備（緩衝）階段

　　獲得了穩定快速的單足後外刃滑行後,穩定地下屈滑足,膝正對滑足的足尖,浮足靠近滑足,右臂靠近身體,自然放鬆後引,左臂在滑線上(圖 9-2),準備點冰。在滑足下屈,浮足和臂後引時,支點應穩定地落在冰刀的前半部,上體正直,肩、髖平行於冰面,背對滑行方向,無任何扭轉,上體放鬆(圖 9-3)。簡單地說,要充分做好弓步,弓步是花式滑冰最基本的姿勢之一,也是跳躍和旋轉的準備（緩衝）階段的基本步。

圖 9　引進和準備（緩衝）階段連續動作（1～3）

　　準備時,滑足要蹲到位,屈到最低點（不要低於90°）,為起跳做好準備。身體直立無任何扭轉並放鬆。此時,如果向旋轉反方向用力扭轉,想借此獲得更大的旋轉力,提高轉速,那是錯誤的做法。實際上,這個動作會嚴重破壞平衡和旋轉的協調性。

總之，在準備階段，上體不要有任何附加的扭擺動作，只要保持穩定的後外刃滑行即可。上體、兩臂及浮足要自然放鬆，僵直會給起跳帶來麻煩。兩臂與浮足均在滑線上，弓步要到位。

在準備階段如總是先向旋轉的反方向扭轉，想借此獲得更大的旋轉力，然後再起跳，這樣既影響起跳，也容易失去平衡和下擺的技術內容。

4. 起跳階段

點冰類型跳的起跳階段與刃類型跳相同，也是由下擺期和上擺期兩個時期構成。

⑴ 下擺期

下擺期是指一前一後的兩臂從準備（緩衝）結束後的弓步位置（圖 10-4），靠近身體向下擺至垂直位，簡稱為「擺」，同時浮足下擺至點冰位，簡稱為「點」，滑足沿滑行方向後滑至點冰足（圖 10-5），此時，滑足決不能向上用力跳，只能沿滑行方向後滑，準備向起跳方向擺出，此階段簡稱為「滑」。

圖 10　起跳階段的下擺期連續動作（4～5）

　　上體依然保持準備（緩衝）階段的直立姿勢，不能有任何的轉動動作。此時最易出現的問題是身體開始預轉，兩臂不是向下擺，而是向體側擺出，形成輪擺動作，失掉下擺的技術過程，破壞了平衡，並使預轉和起跳無力。下擺結束時，滑足離冰，身體處在直立位置，站在點冰足的刀尖上，兩臂與滑足擺至垂直位，準備上擺，這是所有跳躍動作起跳前的關鍵姿勢——直立（圖 11-6）。

　　下擺期的基本技術是浮足點冰、兩臂下擺、滑足後滑。簡稱「點」「擺」「滑」。下擺期雖然動作簡單，但也是最難掌握和控制的技術時期，在此時期出現過早的預轉動作是最容易犯的錯誤。

　　在勾手跳（Lutz Jump）中，容易出現身體重心過早過渡到另一個圓，形成後內刃起跳，造成動作變質。

　　點冰起跳的制動是在下擺期的點冰制動，刃起跳的制動是在上擺期的刃齒制動，這是兩類跳的最大差別。一定要牢記兩類跳的不同制動時期、制動方式和技術內容。

　　⑵ 上擺期

　　下擺結束，是起跳上擺的開始，身體直立站在點冰足的刀尖上，點冰足撐跳，簡稱「撐」、兩臂和滑足向起跳方向上擺，簡稱「擺」、身體預轉，簡稱「轉」（圖 11-6）。

　　1）重心移動

　　浮足點冰後，點冰足靜止不動，滑足迅速滑向點冰足，也就是在下擺結束時，身體重心由滑足過渡到點冰足。在水平速度的作用下，點冰腿產生彈性彎曲，當重心轉移到點冰足上後，點冰足用力撐跳，滑足及兩臂從垂直位向起跳方向擺出並預轉。

圖 11　起跳階段的上擺期連續動作（6）

總之，在點冰類型跳中，形成一隻腳預先點冰固定，另一隻腳向後滑動的起跳特點，只有身體重心通過點冰點，起跳才會穩定有效。在點冰跳中，類似撐竿跳一樣，用點冰腿將身體撐起，並做出撐跳的動作。

在中國點冰跳的技術發展過程中，走了很大一段彎路。過去採用的是「夾腿起跳」的技術，我們的概念是兩腿同時用力向上跳，同時離冰，按照這種技術要求，滑足不可能滑過點冰足，並向起跳方向擺出。由於技術概念的錯誤，因此，老一代運動員無法完成後外點冰跳，因為夾腿的結果，使浮足無法向旋轉方向擺出，而是擺向旋轉的反方向，造成原地起原地落，甚至落到了點冰點的前方。

實際上，點冰類型跳是兩足依次離冰，首先滑足滑向點冰足，然後向起跳方向擺出，形成擺動足，而點冰足的撐跳，形成起跳足，並有一個獨立的撐跳和預轉階段，時間 ≈ 0.06 秒。

2）點冰足制動和撐跳

在下擺期，當滑足開始向後滑行，兩臂靠近身體下擺時，浮足開始下擺用刀齒點冰制動，這是完全的齒制動。

雖然運動員是直腿點冰，但由於水平速度的作用，使點冰腿產生彈性形變，出現相應的彎曲，而不是想像中的直腿。但運動員必須儘量用力伸直，主動迎接點冰動作，產生更有效的制動，更有效地發揮水平速度和起跳力量。當重心過渡到點冰足上時，點冰足做出撐跳動作，將身體和四肢拋向起跳方向。

點冰足的撐跳和上體的預轉會在冰上留下一個扭轉出的「坑」，此「坑」是點冰和預轉的結果。點冰足的撐跳技術是點冰類型跳最難掌握的技術。「點」「擺」「滑」和「撐」「擺」「轉」是點冰類型跳起跳階段下擺期和上擺期的基本技術。

初學者在準備（緩衝）階段滑足下屈時就開始點冰制動，制動過早，結果將滑行速度「點死」，會出現原地跳原地落的現象。過去，中國運動員採用兩腿同時用力上跳的「夾腿技術」，沒有點冰足的單獨撐跳動作，也沒有滑足向後滑的擺動技術，在上擺前，身體不能形成直立的姿勢，滑足和身體難以向起跳方向拋出，難以形成合理的轉軸和轉速，結果飛行距離短，動作品質差。也就是說，起跳腿和擺動腿沒有分清，沒有清楚地認識到：點冰足是起跳腿，而滑足是擺動腿。

3）身體預轉

在點冰跳的上擺過程中，身體要向起跳方向擺動並預轉。預轉是在點冰足撐跳時（上擺期）開始，不是在點冰的下擺期開始，過早預轉會破壞滑行的平衡。預轉是身體帶動兩臂和浮足，這樣可形成穩定的轉軸，預轉的道理與刃類型跳的預轉相同，為「貨郎鼓」效應。

點冰跳的擺臂、收臂與刃類型跳的要求相同，要貫徹快擺、早收的原則。總之，在起跳的過程中，要依次而又協調地完成點、擺、滑和撐、擺、轉的各種基本技術。要明確點冰足是起跳足，滑足在完成重心轉移後就離冰成為浮足而擺向起跳方向，點冰跳不是兩隻腳同時跳，是滑足擺動，點冰足撐跳。

4）關於點冰的位置（點冰點）

後外點冰跳（Toe Loop Jump）的點冰點在滑行弧線的圓內（圖 12-1）。後內點冰跳（Flip Jump）的點冰點在滑行弧線的圓內（圖 12-2）。勾手跳（Lutz Jump）的點冰點是在滑行弧線的圓外（圖 12-3）。過去普遍認為後外點冰的點冰位置應在滑行弧線的圓外，這是錯誤的，這樣滑足就無法向起跳方向擺出，無法形成預轉動作。

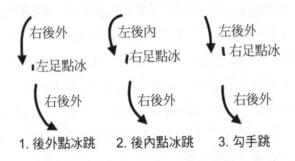

圖 12　點冰類型跳的冰上線痕示意

總之，對點冰類型跳的起跳階段應明確下列幾點：

① 點冰類型跳的起跳是兩足依次離冰，點冰制動的開始時間是在下擺期，點冰制動後，滑足沿滑行方向後滑，在下擺期要完成「點」「擺」「滑」的技術要求。

② 下擺結束後，滑足離冰，身體直立站在刀尖上，

點冰足撐跳，滑足與兩臂上擺，要用身體的預轉帶動兩臂和滑足，不要用四肢帶動身體。

③滑足離冰後，即成擺動足，點冰足成為起跳足，此時要有最後的撐跳動作，身體、滑足與兩臂極積擺過支點，向起跳方向擺出。完成「撐」「擺」「轉」的技術要求。

④「點」「擺」「滑」和「撐」「擺」「轉」，六者是依次，也是相互協調的。注意它們的協調配合是正確完成起跳的關鍵。

⑤合理的點冰位置是獲得良好旋轉效果的保證。

5. 空中階段

運動員的刀齒離開冰面的瞬間即進入空中飛行階段（圖13）。

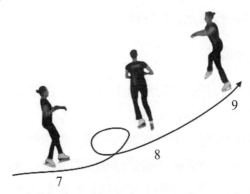

圖 13　飛行階段連續動作（7～9）

空中的旋轉姿勢必須有利於旋轉和落冰的穩定性。

在後外點冰跳中，跳起後身體重心將過渡到擺動腿，起跳足落在旋轉方向的後方，自然形成反直立轉的姿勢。

在勾手跳和後內點冰跳中，跳起後，身體重心直接通過起跳足，形成反直立轉姿勢，這種自然形成的姿勢有利於旋轉軸的穩定性，也是落冰緩衝的最佳準備姿勢。注意，旋轉軸不是身體的縱軸。

空中反直立轉的姿勢有兩種：一種是插足反直立轉，一種是高抬腿的反直立轉。採用其中任何一種都可以，各有優點。

收臂的動作應符合離心力的方向，兩臂在空中不能向旋轉方向再次用力，這樣做不但不能增加轉速，而且會破壞旋轉的平衡。收臂的位置要儘量低一些，低姿勢收臂會增加身體中部的轉動慣量，提高旋轉的穩定性。

在空中旋轉時，旋轉軸通過落冰足。高抬腿，低收臂的空中姿勢是可取的技術，在水平速度不斷增加的現代跳躍中，採用上述技術是合理的。在高周跳中，採用快擺臂，早收臂的技術是合理的技術。

6. 落冰階段

落冰階段包括緩衝和滑出兩部分。緩衝部分包括有垂直方向和旋轉方向的緩衝。

垂直方向的緩衝主要依靠髖、膝、踝的彎曲，減輕對冰面的衝力。旋轉緩衝主要依靠展開四肢減緩身體轉動。

垂直方向的緩衝效果主要從增加緩衝距離來減小對冰面的作用力，因此，必須先用刀齒著冰，然後迅速彎曲髖、膝、踝，由刀齒過渡到刀刃。

當刀齒觸冰時便有制動產生，因此先制動，然後才有緩衝和滑出。制動時，為了維持平衡，必須使身體稍前傾

來抵消向滑行方向所產生的力，因此落冰時身體稍有前傾
是合理技術。

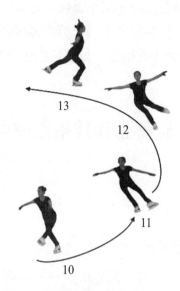

圖 14　落冰階段連續動作（10～13）

　　旋轉的緩衝是根據動量矩守衡的原理，因此，當落冰
時展四肢要快，要儘量離轉軸遠，浮足和同側臂要在落冰
足和身體的前方伸出，沿圓擺向身體的側後方。落冰足的
同側臂在體側展開，這樣可形成較長的緩冰距離，有利於
角速度的降低，形成穩定的滑出姿勢。運動員應注意直接
向身體後方伸展浮足是錯誤的，尤其在陸地模仿訓練中，
浮足直接向後伸出是錯誤的技術要求和練習。

　　緩冰線痕的彎曲程度受線速度和角速度的制約，因為：

$$R = V / \omega$$

R —— 落冰線痕半徑

ω —— 角速度

V —— 線速度

角速度大則會使落冰線痕半徑小，反之加大。線速度與半徑成正比，要想落冰不滑小弧線，必須要快速停止旋轉和具有較高的水平速度才行。落冰旋轉緩衝約提前90°，與起跳的預轉 90°相加，每個跳在空中約少轉 180°或更多。

第三節 旋轉動作技術原理與標準

一、概　述

（一）旋轉動作的地位與意義

現代自由滑基本由四部分組成——跳躍、旋轉、步法、姿態。旋轉是組成自由滑和短節目的重要內容之一，根據國際規則規定，旋轉動作的比例占自由滑動作總量的25%左右。因此，旋轉技術是花式滑冰的重要技術，掌握好旋轉技術也就基本掌握了花式滑冰的核心技術。花式滑冰是以旋轉圈數為技術指標的，因此掌握和提高旋轉的基本技術能力是訓練的重要任務。

花式滑冰的旋轉動作豐富了自由滑和短節目內容，對自由滑的美感和表達音樂特點均起著重要的作用，如果一套自由滑缺少旋轉那是不可想像的事情。

當前，在世界比賽中旋轉是向聯合多變的方向發展，在保證圈數的情況下，追求的是多變（速度變化、姿態變化、滑足變化及刃的變化）。

（二）旋轉的分類

旋轉的種類很多，除了單獨旋轉（雙足轉、單足直立轉、反直立轉、蹲轉、反蹲轉、燕式轉、反燕式轉、弓身轉、蹲弓轉、比里曼轉等）之外，還有聯合轉，跳與轉的聯合（跳接燕式轉、跳接蹲轉、跳接反蹲轉、跳接燕式轉落冰接反蹲轉）；旋轉與旋轉的聯合；旋轉——跳躍——旋轉的聯合；旋轉與變刃聯合。所有的聯合轉都是以單足轉為基礎的。

（三）旋轉的概念與原則

1. 旋轉必須要有節奏，只有充分而又合理地完成各技術階段的任務才能獲得良好的節奏，節奏和階段性是統一的。

2. 旋轉必須依次完成各技術階段。

3. 起轉必須有力並控制得好，具有穩定的旋轉中心，姿勢正確，轉速高，能圓滑穩定地滑出。

4. 四肢擺動離制動點要遠，線速度要大，牢固而有力的制動是獲得快速旋轉的重要技術之一。

5. 旋轉中四肢要儘量放在滑線上，要平而整齊，滑足是繞圓滑行，初學者要選好旋轉方向。

二、旋轉動作的技術階段劃分

（一）單旋轉

1. 助滑；

2. 引進和準備（緩衝）；

3. 起轉與制動；

4. 旋轉；

5. 結束。

（二）跳接轉

1. 助滑；

2. 引進和準備（緩衝）；

3. 起跳和制動；

4. 空中；

5. 旋轉；

6. 結束。

（三）聯合轉

1. 助滑；

2. 準備；

3. 起轉與制動；

4. 旋轉（換姿態或換刃）；

5. 換足；

6. 旋轉（換姿態或換刃）；

7. 結束。

三、旋轉各技術階段所占時間與節奏

上述各技術階段有明顯的技術界限，並占有各自的時間。階段性和節奏性是統一的，每個階段之間的時間比值即為動作的節奏。

各技術階段所占有的時間，以跳接燕式轉為例：

準備（緩衝）階段 ≈ 0.26 秒；

起轉階段 ≈ 0.46 秒；

制動階段 ≈ 0.28 秒；

空中階段 ≈ 0.29 秒。

起跳的節奏：

準備（緩衝）：起轉：制動：空中 = 0.26：0.46：0.28：0.29 ≈ 1：2：1：1

旋轉的時間可長可短，結束時間無限制。

四、旋轉各技術階段的基本技術內容、規律及標準

以單足直立旋轉為例（圖 15）：

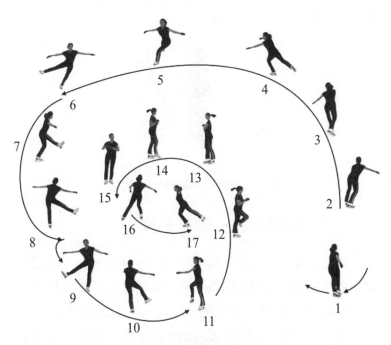

圖 15　單足直立旋轉連續動作（1～17）

（一）助滑階段

助滑是旋轉的第一部分，它要求的是速度、穩定和造型，但對速度的要求並不嚴格，可高也可低，一般均低於跳躍動作的助滑速度，主要根據自由滑的編排需要而定。在一般情況下，速度稍大些會得到較大的動力，但要以美麗和穩定為前提。

助滑最後一步的曲線大部分是用後內刃滑行，也可用任何刃做準備。要儘量避免刀齒刮冰，刀齒刮冰是運動員常犯的毛病，其心理特點是降速求穩。

在最後一步曲線上，滑足必須有良好的彎曲才會使蹬冰動作具有良好的效果（圖 16-1）。

圖 16　助滑階段連續動作（1）

（二）引進和準備（緩衝）階段

從助滑最後一步的準備曲線的後內蹬冰開始，過渡到起轉用刃，這是旋轉的引進階段；滑足滑出，身體重心降至最低點，這是準備（緩衝）階段。在引進和準備（緩衝）階段，一般是用前外刃滑出，這是指正旋轉，反旋轉可用前內或後外刃。

　　準備（緩衝）階段的任務是為起轉做好準備，其主要特點是滑前外刃時，身體保持穩定的平衡，四肢儘量遠離滑足的支點，為下一階段獲得最大的力矩創造條件，出刀的角度要與助滑和蹬冰的速度相適應，否則會失去平衡。

　　在準備（緩衝）過程中，上體正直，滑足下屈，重心下降，滑半徑較大的前外曲線，浮足與同側臂保持自然留後，滑足的同側臂在前。滑腿做出有力的傾斜，重心落在冰刀的後半部，保持滑行的平衡。這個平衡不是整個身體傾倒，不是從上到下有相同的傾角，而是上體一個傾角，下肢一個傾角。

　　準備（緩衝）階段，上體基本是直立的，下肢有較大的傾角，與跳躍動作有相同的特點。上體的直立狀態和下肢的較大傾斜，揭示了人體的特點和滑冰運動的特殊性。在一定速度下滑弧線，必須保持相應的傾角，上體直立有利於平衡的掌握和方向的控制，也有利於獲得合理的傾角和用刃深度。這一階段的關鍵是保持穩定的傾角和滑行方向（圖 17-2～4）。

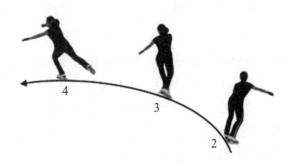

圖 17　引進和準備（緩衝）階段連續動作（2～4）

（三）起轉和制動階段

這是旋轉動作的最複雜的技術階段，運動員從繞圓運動改變為繞制動點運動。為了獲得有力的和快速的旋轉，必須獲得較大的旋轉力矩，因此四肢的線速度要大，四肢擺動的半徑離制動點要遠。

上體與一側擺動的浮足和臂是以支點為軸，形成力偶的關係，浮足與臂隨身體擺動得越有力，身體的重心就越傾向圓內，距離制動點越遠，就會形成較大的力矩，因此，牢固而有力的瞬間制動和身體重心遠離制動點是獲得快速旋轉的重要條件，快速牢固的制動，必須在保持平衡的條件下完成。在此條件下，首先形成穩定的轉軸，此軸不應有向前或向後的傾斜，必須隨支點平動，否則會失去起轉和旋轉的穩定性。由此可知，為什麼不要過早地進入旋轉的姿勢。

制動是快速改變身體方向和旋轉圓心的有利方法，開始制動時，身體重心由冰刀的後半部過渡到刀的前半部，可快速形成轉軸，身體由繞大圓滑行變為繞小圓旋轉，半徑的改變帶來轉速的加快。在速度一定的情況下，半徑變小，角速度增加，此時進入制動，是隨身體擺浮足和臂的最佳時機，過早會形成拿浮足，使身體失去平衡，初學旋轉的運動員極易出現過早擺浮足的問題。總之，在滑行弧線的半徑由大變小，線速度增加時，浮足才開始隨身體側擺進行刃制動，轉體半周，由前外刃滑行變為後內刃滑行，此時身體要直立（圖18-5～8）。

制動後，身體平穩地進入旋轉所要求的姿勢（直立、

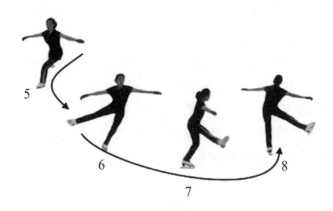

圖 18　起轉和制動階段連續動作（5～8）

蹲轉、燕式轉等）。

　　制動時，浮足與臂隨身體側擺，此時，下肢的傾角加大，這是為了進一步平衡浮足與臂側擺所產生的離心力。髖向圓內傾倒是制動時較難掌握的技術動作。當浮足和臂由側擺至體前時，身體由向前滑變為向後滑，在冰上留下一個 3 字的線痕，此時就進入了旋轉的階段。

（四）旋轉階段

　　旋轉的實質並不是繞身體軸擰動或做 3 字轉動，而是繞小圓在冰上滑動。在單足轉中，一般是滑後內圓或後外圓（也可用前外刃或前內刃），這是完成旋轉的標準技術要求，旋轉絕不是在原地做一個點的擰動。無論何種旋轉，無論使用何種刀刃，在旋轉過程中，都是做滑圓的運動，而不是在一點擰動。假如在一點上擰動，就表明支點和身體重心的投影點重合，這樣冰刀會切入冰面，形成冰刀的兩端繞冰刀的中心轉動，出現強烈的刮冰，這不但產

生相當大的阻力,而且也難以保持住穩定的轉軸,高高在上的重心很容易離開支點,失去旋轉的穩定。

如果做滑圓運動,則運動的方向與冰刀的縱軸相吻合,阻力最小,只要重心落在所滑圓的面積內,就會保證旋轉的穩定性。因此,旋轉的實質是在滑行中完成的,由於繞圓滑行速度大,而所滑圓的半徑又小,所以從外觀上看,就形成了快速轉動(圖19-9～14)。

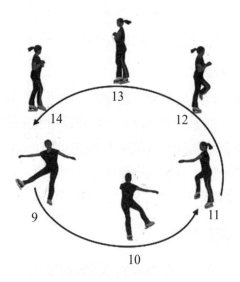

圖 19　旋轉階段連續動作(9～14)

3 字形的旋轉線痕是錯誤的不穩定的技術表現,因為身體的運動方向時刻在改變,由後滑變為前滑,再由前滑變為後滑,這樣不斷地重複,滑行方向、身體重心和刀刃總在變化,因此旋轉不穩定,重心也不好。

關於轉速的問題,根據動量矩守恆的原理,三種基本姿勢旋轉速度(直立、蹲轉、燕式等)隨旋轉半徑的不

同，呈有規律的變化，直立轉最快，燕式轉最慢。世界優秀運動員旋轉動作：

直立轉 ≈ 3.6 圈 / 秒

蹲　轉 ≈ 2.5 圈 / 秒

燕式轉 ≈ 1.4 圈 / 秒

在一般的情況下，旋轉時四肢放鬆，容易和離心力的方向保持一致，兩臂有一種向外拉的感覺，有利於平衡。此外，浮足與兩臂盡量放在所滑圓的滑線上，這是合理的位置。在基礎訓練中，應特別注意這個技術要求──四肢放鬆並在滑線上。

在旋轉中，轉速、姿勢、用刃和滑足均可改變。一般採用收展四肢的辦法改變轉速，也可採用變換姿勢和滑足的辦法。姿勢的變換有豐富的內容，如兩臂的變化、浮足、上體、頭部滑足屈伸的變化等。總之，在旋轉中身體的任何一個部位均可改變，但無論身體軸怎樣改變，旋轉軸是不變的，它只能平動。

在旋轉中，根據腳的解剖學特點，用後內刃或後外刃旋轉更有利於平衡。正旋轉一般採用後內刃，反旋轉大部分是用後外刃，因為採用這種刃旋轉可使支點落在冰刀的前部，而力點在刀的後部，這樣就可形成一個力矩，有利於滑行方向的改變和平衡。這也說明，為什麼在花式滑冰的所有動作中，均採用向後滑行的結束動作，特別是跳躍的結束動作。為了提高旋轉的難度也可變化刀刃，由後內變前外或後外變前內。

在跳接轉中，空中要有明顯的飛行時間和所要求的姿勢，落冰首先是用刀齒，然後過渡到刀刃，按所要求的姿

勢進行圓滑穩定的旋轉，落冰的緩衝動作是跳接轉中的重要技術之一。

（五）結束階段

結束旋轉的要求是平穩流暢地滑出，滑出時可做各種優美的造型。

為了有利於滑出，必須做好兩種緩衝，即旋轉和垂直緩衝。用展開四肢，遠離轉軸，制止旋轉，完成旋轉的緩衝。用髖、膝、踝的下屈完成垂直的緩衝（圖 20-15～17）。

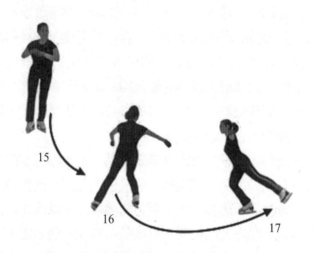

圖 20　結束階段連續動作（15～17）

結束的姿勢是花式滑冰中最常出現的一個基本動作，在一套自由滑中，出現十幾次甚至更多。因此，對此動作的合理結構，穩定性和優美性，在訓練中應給以特殊的注意，加強這個姿態的控制練習。

五、結束語

1. 旋轉是由助滑、引進和準備（緩衝）、起轉和制動、旋轉、結束共五個技術階段組成的。各技術階段的時間比構成了旋轉動作的節奏，起轉過程具有明顯的制動技術。準備（緩衝）：　起轉：制動的節奏為 1：2：1。在跳接轉中，空中飛行階段 ≈ 0.29 秒，均低於跳躍動作的空中飛行時間。

2. 準備（緩衝）和起轉階段，上體和下肢的傾角具有相當大的差別，這個差別表明滑冰運動員的動作有特殊的性質。

3. 旋轉是繞圓滑動，不是擰動，在冰上滑小圓是合理的技術。

4. 各類旋轉的轉速直立轉最高，燕式轉最慢，蹲轉居中。技術好者轉速下降慢。

5. 旋轉多變性的特點表現在速度、姿勢、滑足和用刃的變化上。

第四節　步法與舞姿

一、步　法

（一）概述

步法是組成自由滑的四大要素之一，它是規定圖形主要部分的引申和自由滑簡單動作的借用，由於滑行的速度

和傾角比規定圖形大，因此，步法具有完全不同的特點和風格。

步法是由規定圖形的主要部分構成，如弧線、3字、雙3字、變刃、括弧、勾手、結環，以及它們的聯合動作。另外，還包含一部分簡單的自由滑動作，如小跳、規尺、燕式、刀齒步等。

步法是動作與動作之間的橋樑，此外，還有改變速度、場地分配和表達音樂的功能，尤其是一套連續步已成為自由滑不可缺少的單獨動作，大大超出了步法的輔助功能。連續步在表達音樂特點上有其獨特的效果，是表達自由滑高潮的手段之一。

步法要求蹬冰具有連續性和流暢性，滑行中髖、膝、踝應富有彈性，浮足的擺動，身體的傾斜，舞姿的配合要有一致性，並與音樂特點和節奏相吻合，用刃準確、清晰、流暢。

（二）步法的分類

1. 無轉體步

直線滑行、曲線滑行、蔓狀步、交叉步、壓步、沙塞步、大一步等。

2. 轉體步

單足轉體：3字步、雙3字步、括弧步。
換足轉體：莫霍克步（開式、閉式、擺式）。

3. 換向（轉換滑行方向）

變刃步。

4. 轉體+轉換方向

單足轉體＋換向：勾手步。
單足換向＋轉體：變刃 3 字、變刃雙 3 字、變刃括弧。
換足轉體+換向：喬克塔烏（開式、閉式、擺式）。

5. 特點步

結環步、刀齒步、小跳步等。

6. 連續步

各種步法的組合：直線步、圓形步、蛇形步、燕式步。

（三）步法的基本技術

提高步法品質最可靠的方法是掌握正確的圖形基本技術，在此基礎上尋求合理的訓練手段和教法，只有如此才能滑出高品質的步法。

步法的基本技術包括：蹬冰、滑行、換足、轉體、換向、姿態。

1. 蹬冰

蹬冰分為由靜止開始蹬冰和滑行中的蹬冰。蹬冰是用

刃而不是用刀齒，它是人體獲得速度的唯一方式。

2. 滑行

滑行是完成步法的過程，分為內外刃滑行和向前、向後滑行，共有前內、前外、後內、後外四種滑行方式。

3. 換足

換足是在一定的滑行速度下，完成重心的轉移和滑足與浮足的交換。換足同時也可伴隨轉體和換向，也是再次獲得速度的方式。

4. 轉體

身體沿順時針或逆時針方向轉動 180°為轉體。轉體可改變滑行方向、身體方向和用刃方法。

5. 換向（轉換滑行方向）

換向要做內外刃的轉換，使身體重心和滑行方向改變（順時針滑行變逆時針滑行或相反）。

6. 姿態

姿態是指在完成步法過程中所採用的姿勢。

（四）步法的基本技術內容及要求

1. 蹬冰

蹬冰是花式滑冰運動員學習滑冰的第一步，它是獲得

滑行速度的主要來源。如果蹬冰無力或不正確，都會影響滑行的穩定性和速度。為了使重心移動平穩，不產生上下起伏，應採用先倒刀壓冰，使刀、膝、踝預先進入蹬冰角，然後用力推冰的辦法。這種蹬冰的特點是柔和穩定，不應採用突發力的蹬冰方式。

蹬冰力是由花式運動員腿部肌肉對冰面的作用而產生，蹬冰的水平分力可用下面公式計算（從靜止開始蹬冰）：

$$F_0 = m \Delta V / \Delta t$$

F_0 —— 蹬冰水平分力

m —— 運動員身體品質

ΔV —— 初速度

Δt —— 蹬冰時間

從靜止開始的蹬冰力可用下列公式求得：

$$F = m \Delta V / \Delta t \cos\alpha$$

F —— 蹬冰力（從靜止開始）

m —— 運動員身體品質

ΔV —— 初速度

Δt —— 蹬冰時間

α —— 蹬冰角

蹬冰角不會無限的小，它是有一定限度的，我們稱此為極限蹬冰角，可用下列公式求出：

$$tg\alpha = S / 2h$$

α——極限蹬冰角

S——花式冰鞋寬度

h——冰刀的高度

在蹬冰的過程中，如果蹬冰角小於極限蹬冰角，則冰鞋擦冰，冰刀離開冰面，造成蹬空。

2. 滑行

滑行是完成步法的過程，轉體、換向（變刀）、換足、姿勢變換都是在滑行過程中完成的，因此，滑行技術是花式滑冰的基礎。

滑行包括用刃的準確性、速度和姿勢。用刃的準確性是指滑行的四種用刃：前外、前內、後外、後內，上下體的力矩平衡是保證冰刀原有滑行方向的前提。速度可提高步法的難度和用刃的深度，為完成動作貯備動能。姿勢的主要功能是在維持平衡的條件下美化動作，或為下一個動做作準備，保證滑行的穩定。

在花式滑冰的步法中，主要是沿各種弧線滑行（雙刃的直線滑行較少），在相應的速度下，由於身體的傾斜會沿一定的弧線滑行，這條弧線的半徑大小與下列幾個因素有關：

$$R = V^2 / tg\alpha g$$

R —— 圓弧的半徑

V—— 滑行速度

α —— 身體的傾角

g —— 重力加速度

運動員所滑弧線的半徑大小與速度平方成正比，與身體傾角成反比。身體傾角是指運動員的下肢傾角，而上體的傾角很小，這是冰上滑行動作的特殊性。

滑行時，銳利的冰刀深深的切入冰面，實際上是「破冰前進」，刀刃在冰上滑行就像船在水中行駛一樣。向前滑行時，身體的重心在冰刀中部的後方；向後滑行時，在冰刀中部的前方，這樣有利於冰刀方向的改變，減小破冰的阻力，也符合人體解剖的特點。在冰上留下清晰的線痕，無冰沫，無聲音是正確的滑行標誌。

3. 轉體

在步法中，轉體是重要的基本技術。轉體分為單足轉體和換足轉體，一般在轉體時伴隨著變刃和改變滑行方向，在單足轉體中，會在冰上留下轉體的線痕──轉動的尖端。轉體用刃要純，不要刮冰，尖端是滑出來的，不是扭出來的，轉體前後的弧線要對稱。在換足轉體中，冰上不會留有尖端的痕跡。

轉體的重要理論依據是上下體做相對轉動，使上下體的轉動力矩相等，保持冰刀的正確的滑行方向和用刃的品質。冰刀支點的位置與滑行的技術要求相同，前滑支點在後，後滑支點在前。

4. 換足

換足包括換足蹬冰、換足滑行、換足轉體。

換足一般是從速度不等於零開始，身體重心從一隻腳轉換到另一隻腳，伴隨產生蹬冰、滑行、轉體等動作，重

心由蹬冰足過渡到滑足要平穩、流暢，用刃準確。蹬冰或滑行都不允許使用刀齒。

5. 換向（改變滑行方向）和姿態

換向是在單足或換足的滑行中產生，它只是改變滑行方向，從順時針方向變到逆時針方向，或相反。從一個刃過渡到另一個刃（如從外刃過渡到內刃，或相反），單足換向不產生轉體，換足換向伴隨轉體。

步法中的姿態是由蹬冰、轉體、換向、換足等動作，配合四肢、頭部和身體所處的位置而形成的，它應符合動作技術和美學的要求。在近代花式滑冰中，步法對提高整套自由滑的藝術水準和表達音樂主題具有重要作用。

二、舞　姿

舞姿是構成自由滑的四大內容之一，無論跳躍、旋轉或步法都離不開各種造型和姿態。一個單獨的姿態只能表達美感，而無法表達情節，但透過不同舞姿的組合配有一定的主題音樂，即可形成一定的情節，同時也可塑造典型形象。

舞姿在藝術表現方面有其重要的作用，形體語言是表達音樂的重要的手段，同時也具有緩衝體力，保證技術發揮的作用。

舞姿應具有流暢性和連續性，一個舞姿不是獨立存在的，前一個舞姿的結束也是另一個舞姿的開始。在花式滑冰中，由於是在滑動中做出各種舞姿，因此流動感強，占有空間大，給人以愉悅感，再加上全身的表達方式（手、

眼、身、法、步的配合），使得自由滑具有很高的藝術感染力。姿態也是動作品質的標誌之一，無優美的姿態，也就無高品質的動作。

舞姿既然有如此的重要作用，因此在花式滑冰的訓練中，舞蹈是必不可缺少的練習內容之一，它也是提高舞姿品質和藝術水準的重要訓練手段，這種練習應貫徹全年始終。

另外，每個動作都有一定的姿態要求，因此要狠抓基本姿態的練習，基本技術和基本姿態（兩基）是高品質動作的基礎。

我們可以從民族舞蹈、芭蕾和現代舞中吸取其精華運用於花式滑冰中，豐富自由滑的內容，提高表演能力和品質。

第五章 花式滑冰動作的技術及完成方法

第一節　花式滑冰專用術語和符號

一、術　語

（一）刃

花式滑冰運動員使用的冰刀兩側有較鋒利的邊，我們稱此「邊」為「刃」（Edges）。當人體向內或向外傾斜時，就會使體重分配到不同的「刃」上，身體向外側傾斜時，使用外刃，簡稱為「外」——O。身體向內側傾斜時，使用內刃，簡稱為「內」——I。身體直立，同時使用內刃和外刃時，稱為「平刃」或「雙刃」。

（二）蹬冰

運動員在冰面上滑行時，為獲動力來源，用刀刃切入冰面，兩足用內刃或外刃交替蹬動的過程稱為蹬冰（Stroking）。

（三）前滑

身體面對滑行方向，向前滑行稱前滑（Forward

Skating），簡稱「前」──F。用左腳前滑，稱「左前」──LF，用右腳前滑稱「右前」──RF。

如果用不同的刃滑行，則會形成「右前外」──RFO和「左前外」──LFO，「右前內」──RFI和「左前內」──LFI。

（四）後滑

身體背對滑行方向，向後滑行稱「後滑」（Backward Skating），簡稱「後」──B。用右腳滑行稱「右後」──RB，用左腳滑行稱「左後」──LB。

如果用不同的刃滑行，則會形成「右後外」──RBO和「左後外」──LBO，「右後內」──RBI和「左後內」──LBI。

（五）姿勢

為完成動作，四肢與身體型成的特定形態稱為姿勢（Position）。

（六）滑足（滑腿）

在冰面上滑行的足稱滑足／滑腿（Skating Leg），有時也稱支撐足。

（七）浮足（浮腿）

離開冰面的足稱浮足／浮腿（Free Leg）。

（八）縱軸

縱軸（Long Axes）是沿冰場縱向的一條假想的線。

（九）橫軸

橫軸（Short Axes）是沿冰場橫向的一條假想的線。

二、符號

R——右

L——左

F——前

B——後

O——外

I——內

Pr——滑進

Ch——墊步

SICh——滑墊步

Mo——莫霍克步

Cho——喬克塔烏步

OP——開

CI——閉

Cr——交叉

Sw——擺動

SR——擺動搖滾

Tw——特維茲勒步

XF——步法開始時，浮足在滑足前交叉

XB——步法開始時，浮足在滑足後交叉

── 地面線痕

→ 滑行方向

⌒ 旋轉半周

〜 旋轉 1 週

3 ──轉 3 字

! ──點冰

∨ ──開腳

第二節 🍃 基礎動作的技術和完成方法

一、基礎滑行

滑行是在平衡的條件下，克服鋼與冰的阻力向前或向後滑行。為了減小滑行阻力和有利於改變滑行方向，在向前滑行時，身體重心落在冰刀後半部，向後滑行時，身體重心落在冰刀的前半部。

在基礎動作的訓練中，必須注意每一技術動作的品質，只有在高品質的基礎上發展起來的動作才能有難度，無品質的動作也就無難度。

為了提高品質，必須重視基本技術和基本姿態的訓練。提高掌握基本技術和基本姿態的能力（基本功），是提高動作品質的基礎。

另外，在完成動作時，身體與兩臂要自然放鬆，這對完成高難動作有重要的意義。

（一）平衡

平衡（Balance）是花式滑冰的基礎，一切動作都是建立在平衡的基礎之上，所以第一步應是學習平衡站立自由滑進。

1. 陸地準備練習

花式滑冰的冰刀僅有 0.4 公分寬，中間有一凹槽，兩邊是鋒利的刀刃，腳內側的刃稱「內刃」，外側稱「外刃」。初學者站在如此窄的刀條上很難掌握平衡，容易摔倒。

初次穿上冰鞋站起時，馬上會有一種從未有過的約束感，腳下一條堅硬的「長棍」束縛他的腳掌，無法像平時那樣自由行走，而是出現左、右偏倒。因此，首先應在陸地上進行適應和誘導練習。

⑴ 行走練習

在鋪有橡膠或塑料的地面上來回慢慢地抬腿行走（在同伴的扶持下或扶支撐物），逐漸建立在無滑動條件下的平衡感。這是在冰刀的束縛下，在無滑動的簡單條件下進行的練習。這個練習最重要的是：每一步都要抬起腿，因為只有抬起腿才能有單足平衡。

⑵ 建立內外刃感覺練習

原地雙足站立（在同伴的扶持下或扶支撐物）雙腳向兩側傾倒，建立內外刃的感覺。

⑶ 單足站立練習

在同伴扶持下或扶支撐物，雙足站立，向上抬起一條

腿，單足站立一個 8 拍，然後換足單足站立 8 拍，交替重複上述動作。

⑷ 提踵練習

在同伴的扶持下或扶支撐物，在原地做雙足提踵和單足提踵，站在刀尖上，體會冰刀刀齒的位置，同時也可提高踝關節的力量。這個練習對初學者比較難，可慢慢地進行。

⑸ 雙足半蹲練習

完成上述練習後，可脫離扶持物進行雙足半蹲練習。4 拍下蹲，4 拍站起，兩臂前平舉，上體直立。

2. 冰上練習

（1）在冰上完成上述陸上 5 個練習。

（2）行走滑動練習。抬腿行走（圖 21-1～2），走幾步之後，雙足平行站立，向前滑行（圖 21-3）。滑進中，上體要直，肩臂放鬆，兩臂自然下垂或側舉，兩腿微

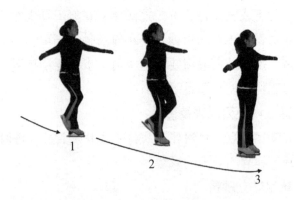

圖 21　行走滑動連續動作（1～3）

屈。在基礎練習中，上體和肩臂放鬆是重要的練習要求，這對以後的動作提高有極其重要的影響。正確的站立姿態是滑冰基本姿態之一。

（3）雙足滑弧練習（扶支撐物）。雙足原地滑弧練習。原地雙足滑弧是由三個技術動作組成的。

向前滑弧：腳跟對腳跟（圖22-1）──口令1，向前滑行至雙足平行（圖22-2）──口令2，向前滑行至腳尖對腳尖（圖22-3）──口令3。

向後滑弧是向前滑弧的反順序：腳尖對腳尖（圖22-3）──口令1，向後滑行至雙足平行（圖22-2）──口令2，向後滑行至腳跟對腳跟（圖22-1）──口令3。在完成雙足滑弧時，必須依次完成上述3個技術動作。

【注意】向前滑行用冰刀的後半部，向後滑行用冰刀的前半部。時時要注意此技術要求。雙足滑弧練習的目的是為了體驗用內刃蹬冰和滑動的感覺及身體重心的位置。

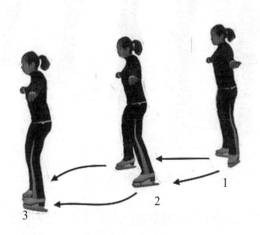

圖22　向前雙足滑弧連續動作（1～3）

（二）葫蘆步

葫蘆步（Swizzle）是雙足在冰上連續向前或向後滑出的對稱的弧線，向前稱為前葫蘆步，向後稱為後葫蘆步。

1. 前葫蘆步（Forward Swizzle）

（1）獲得滑行速度後（或在同伴的協助下），兩足尖外展，足跟相對，兩膝稍屈（圖 23-1～2）雙足滑前內刃弧線，滑至最大弧線時，雙足平行（圖 23-3），然後兩足尖向內收攏（圖 23-4）恢復開始滑行的姿勢（圖 23-5）。連續重複上述動作。

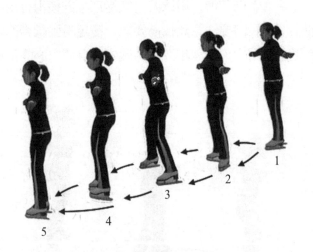

圖 23　前葫蘆步連續動作（1～5）

（2）在沒有外力協助的情況下，從靜止開始，重複完成上述動作。

【注意】上體和兩肩臂放鬆，兩臂自然下垂或側舉，頭直立自然，兩腿屈伸要有彈性，重心在冰刀的後半部。

2. 後葫蘆步（Backward Swizzle）

後葫蘆步與前葫蘆步的技術要求相同，只是動作的順序相反。重心在刀的前半部。

（1）獲得滑行速度後（或在同伴的協助下），兩足跟外展，足尖相對，兩膝稍屈（圖 24-1～2），雙足滑後內弧線，滑至最大弧時，雙足平行（圖 24-3），然後兩足跟向內收攏，恢復開始滑行的姿勢（圖 24-4～5），再重複足跟外展的上述動作，做下一個後葫蘆步。上體直立，兩肩臂放鬆，兩臂自然下垂或側舉，頭直立自然，兩腿屈伸要有彈性，重心在冰刀的前半部。

（2）從靜止開始完成上述動作。

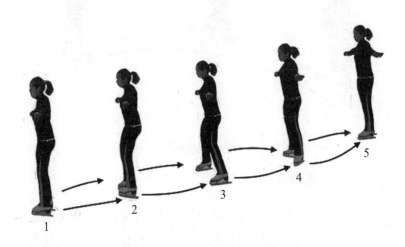

圖 24　後葫蘆步連續動作（1～5）

（三）雙曲線

雙曲線也稱為蛇形滑（Wiggle），包括前雙曲線和後雙曲線兩個動作。

1. 前雙曲線（Forward Wiggle）

雙足平行站立（圖 25-1），右足蹬冰，冰刀不離冰面（圖 25-2），用左足外刃和右足內刃，向左滑雙足曲線（圖 25-3），然後左足蹬冰向右滑雙足曲線，重複上述動作，繼續前滑，重心始終在冰刀的後半部。

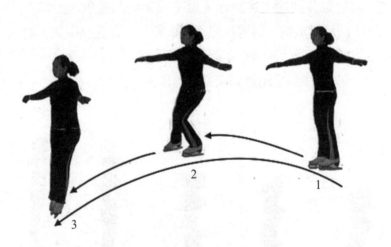

圖 25　前雙曲線連續動作（1～3）

2. 後雙曲線（Backward Wiggle）

雙足平行站立（圖 26-1），用右足冰刀的前部蹬冰，冰刀不離冰面（圖 26-2），用右足內刃和左足外刃，滑左後雙足曲線（圖 26-3），然後左足蹬冰，滑右

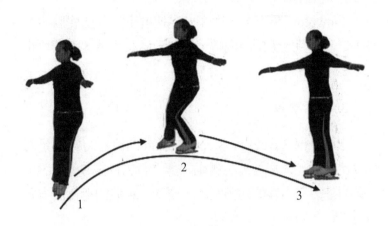

圖 26　後雙曲線連續動作（1～3）

後雙足曲線，重複上述動作，繼續後滑，重心始終在冰刀的前半部。

（四）向前滑行停止方法

停止（Stop）的技術，從易到難有許多方法。

1. 單足犁狀停

單足犁狀停（One Foot Snowplow Stop）是滑冰者能滑行並獲得一定的速度後，就應學會停止的動作，第一個停止動作為犁狀停。在一定的速度下，雙腿屈膝（圖 27-1），然後一腳的足尖內轉，用冰刀內刃柔和的刮冰，身體直立，重心主要在滑足上，逐漸停止（圖 27-2）。

2. 雙足犁狀停

在完成上述單足犁狀停後，可練習雙足犁狀停（Two

Feet Snowplow Stop），即在一定速度下，雙腿屈膝（圖
27-1），兩腳足尖同時內轉，用內刃同時刮冰，逐漸停止
（圖 27-3）。

3. 冰球急停

冰球急停（Hoekey Stop）是在向前滑行時，雙足同
時做逆時針（或順時針）轉動，與滑行方向成 90°角，用
左腳的外刃和右腳的內刃刮冰，屈膝，身體向滑行反方向
傾倒（圖 27-4）。

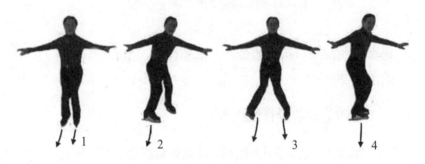

圖 27　停止

4.「T」形停止法

「T」形停止法（T-Stop）是單足向前滑行，浮足在滑
足的後跟處成「T」形，然後將浮足放到冰面上，保持「T」
形，當冰刀接觸冰面時，柔和地用外刃刮冰慢慢停止。

（五）單足向前直線滑行

單足向前直線滑行（Forward One Foot Gilde），主要
是為了學會蹬冰和提高單足平衡的能力。

1. 單足支撐滑行

運用已掌握的滑行動作向前滑行（圖 28-1～4），獲速度後，雙足平行站立滑行，然後抬起一隻腳，做單足滑行（圖 28-5）。在保持平衡的條件下，逐步延長單足支撐的滑行時間，提高平衡能力。雙足交替練習蹬冰和單足支撐滑行。

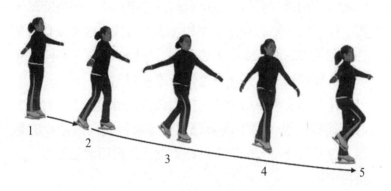

圖 28　單足向前直線滑行連續動作（1～5）

2. 蹬冰

從靜止開始，雙足成 V 形站立，雙腿下屈，用右腳內刃蹬冰，慢慢將重心移向左腿，右腿蹬直並抬離冰面，成為單足前滑，然後將右腿從體後收回落冰，雙足平行向前滑行，再用左腳蹬冰重複上述動作，右足單足前滑。兩足交替向前滑進，逐漸增加滑行速度和單足滑行時間。

3. 輔助練習（不穿冰鞋）

（1）雙足平行站立，這個動作簡稱「站」。

（2）屈膝下蹲，這個動作簡稱「蹲」。

（3）做側蹬動作，簡稱「蹬」，蹬冰腿伸直。

（4）蹬冰腿離冰後，放鬆劃圓後擺，膝要預先內轉，這是保持髖穩定的重要技術動作，簡稱「擺」。

（5）浮足擺至滑足後，浮足足尖對著滑足足跟收腿，落腳點不超過滑足，簡稱「收」。

單足直線滑行是花式滑冰重要的練習，必須建立良好的滑行感和滑行姿勢，在所有的直線滑行中，要遵守蹲、蹬、擺、收、站的動作次序和要求，這樣才會形成具有彈性的和流暢的滑行風格，也有利於身體的平衡。在陸上完成模仿練習後，可到冰上進行上述練習。

【注意】不要用走路的技術做直線滑行，這樣會使重心落後於支點，必須改變兒童行走時浮足向前跨步的習慣。浮足著冰時，一定不能超過滑足，要與滑足平行，然後再蹬冰。

（六）單足向後直線滑行

單足向後直線滑行（One Foot Backward Gild）為向後滑行的蹬冰和單足平衡的能力。

開始雙足站立並分開，雙腿稍屈，腳尖稍轉向內，用左腳內刃蹬冰，右腳向後滑行，左腿在前伸直，然後將浮足放在滑足側，恢復開始的姿勢。再用右腳蹬冰，蹬冰後，右腿在左腳前伸直，重複上述動作。

練習方法

（1）先滑後葫蘆步，獲得速度後，完成向後單足直線滑行。

（2）向後直線滑行兩步，雙足平行站立一次，可糾正身體前傾，並可調整平衡。

（3）從靜止開始，按上述方法完成向後直線滑行。

【注意】練習時應注意兩臂放鬆及兩腿屈伸的動作。

（七）向後滑行停止方法

向後滑行停止（Backward Stop）方法有刀齒停、犁狀停、規尺停等多種方法，以下僅介紹雙足的停止法。

1. 雙足刀齒停

向後滑行停止與向前滑行的停止方法完全不同，在向後滑行的過程中，提起兩腳的足跟，用刀齒制動並停止。

練習方法

（1）由同伴扶持，在原地提起足跟，用刀齒站立。

（2）向後滑行，獲得速度後，雙足平行站立滑行，提起足跟用刀齒制動停止。

【注意】可在同伴的保護下完成停止動作，制動時身體的前傾角度要和向後滑行的速度相適應。

2. 雙足犁狀停

獲得一定的向後滑行速度後，兩足尖外轉，用冰刀的內刃刮冰停止動作，稱為雙足犁狀停。

（八）摔倒站起

摔倒站起（Get Up）既是初學者首先掌握的技能之一，也是重要的自我保護方法。初學者摔倒的時候總想掙

扎一下或用雙手去扶冰，這樣不但不能制止摔倒，而且很容易受傷或摔得很疼。如果能順其自然倒在冰上，會更好地緩衝身體倒下的力量。當摔倒時，應順勢屈膝倒在冰上。

站立方法——摔倒後，面對滑行方向，雙手扶冰，雙腿跪立，先一腿支撐，然後雙足站起。

二、壓　步

壓步（Crossover）是花式滑冰的最基本最重要的滑行動作，它是獲得速度和改變滑行方向的重要方式。壓步的姿勢和動作能表現一名運動員的滑行風格和滑行的基本技術，因此教練員和運動員都應注意此動作的練習。蹬冰、用刃滑行、身體姿勢是壓步技術的主要練習內容，要給予足夠的時間和精力去完善這個練習，它將會給以後的難度動作的練習打下牢固而有益的基礎。

壓步是沿曲線滑行的一種方法，根據身體方向分前、後兩種壓步，根據滑行方向可分為向左或向右（逆時針和順時針），因此共有四種壓步，即左前壓步；右前壓步；左後壓步；右後壓步。

（一）前壓步

前壓步（Forward Crossover）分為左前壓步（逆時針）和右前壓步（順時針）兩個方向。

1. 動作方法

以左前壓步為例。開始左肩臂在側後，右肩臂在前，

滑右前內（圖 29-1），身體保持直立的滑行姿勢。當向左壓步時，身體傾向左側，上體直立，肩臂放鬆，右腿下屈（90°～120°）保持足夠的傾斜，用右腳內刃向側蹬冰，展髖、膝、踝，用左腳外刃、冰刀的後部著冰滑出（圖 29-2），右蹬冰腿蹬直後離冰（圖 29-3），用大腿帶動小腿，沿所滑圓的半徑方向越過左滑足（圖 29-4），落在滑行弧線的內側（重心投影線上），首先用冰刀的後部著冰並與滑足平行，踝與小腿倒向圓內，右膝向圓內壓，充分用冰刀的內刃深屈滑腿滑行。

這是預先進入蹬冰角和保持穩定平衡的重要要領，髖的橫軸要與所滑弧線的切線垂直，並與所滑弧線的半徑相吻合，髖不要轉向圓內，左蹬冰腿要充分蹬直，最後伸直腳尖（圖 29-5）。右足越過滑足的同時，左腿開始用冰刀的後部外刃發力蹬冰，要有「前送」的蹬冰動作，這樣不易產生後蹬，重心也穩定。充分蹬直左腿後，左腳收至滑足旁與滑足平行，右足開始蹬冰。

按上述的動作要求，反覆交替進行，沿一個大圓滑行。前壓步時，重心始終在冰刀的後半部，兩腿均側蹬，這一點要牢牢記住。

2. 練習方法

⑴陸地側上台階練習

採用壓步的姿勢，身體的側面對著台階，一步一步登上去。落腳要與台階的邊沿平行，膝向台階方向傾倒。

⑵陸地側走練習

在地面上劃出平行等距的直線，線間的距離可根據運

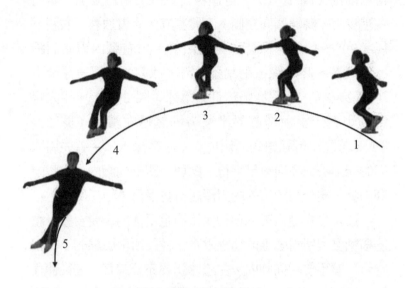

圖 29　左前壓步連續動作（1～5）

動員的身高而定。

　　運動員側對直線，教練員或同伴在另一側拉住運動員的手臂，運動員側倒身體用壓步的姿勢和動作，沿著線痕側走，要求腳的縱軸與地上的線痕相吻合。

　　側上台階及側走練習，均為兩腳平行移動能力和正確壓步姿勢的練習。

⑶冰上扶支撐物原地壓步的基本姿勢練習

　　口令 1，雙腿下蹲（圖 30-1）。口令 2，向側伸直右腿並離冰，右足與左足在一條直線上（圖 30-2）。口令 3，右腿提膝越過左腿，刀的後部內刃著冰，同時伸直左腿（圖 30-3～4），這是壓步十分典型的姿勢。口令 4，收左腿成開始雙足深屈的姿勢（圖 30-5～6）

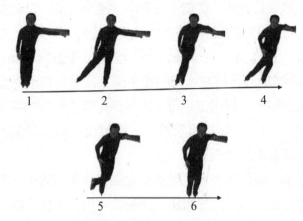

圖 30　扶支撐物原地壓步的基本姿勢練習動作（1～6）

⑷冰上側走練習（扶支撐物）

在壓步基本姿勢的練習基礎上，在冰上扶支撐物或由教練員拉著右手做側走練習（圖31-1～5）。

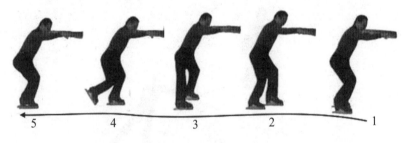

圖 31　冰上側走練習動作（1～5）

⑸單足側蹬冰練習

單足側蹬冰沿弧線滑左前外，這是前壓步的分解練習，也是側蹬冰、深屈滑腿、前外刃滑行和正確姿勢的基本訓練。

首先雙腿深屈，用右腳內刃側蹬冰，左腳前外刃滑

行，上體保持壓步的姿勢，左腳不要離開冰面，沿弧線滑行，重心在刀的後部（圖 32-1）。右腳側蹬冰後，離冰並伸直，與左腳同在一條線上，滑左前外弧線（圖 32-2），身體重心保持在冰刀的後半部，肩髖要正。然後浮足收至滑腿旁，與滑足平行，依然保持雙腿原有的深屈姿勢（圖 32-3）。然後再次蹬冰，連續重複右腳側蹬冰動作，沿圓滑左前外弧線。

這是一種很辛苦，也是對滑腿深屈和側蹬冰十分有效的練習。為了保持深屈滑腿，運動員可用左手扶小腿進行蹬冰滑行，上體要直立、放鬆。左、右腿要交替練習。

【注意】用冰刀的後部滑行和側蹬，上體不要扭動，滑腿始終保持同一屈度。

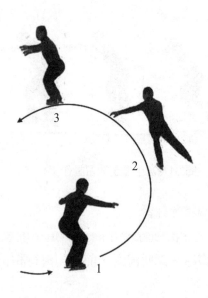

圖 32　單足蹬冰沿弧線滑左前外連續動作（1～3）

(6)單次壓步練習

蹬冰滑行一次，壓步一次。以壓步的姿勢向左（逆時針）蹬冰一次，然後雙足平行滑行（參見圖 32-3），第二次蹬冰後，右腿越過左腿做交叉壓步動作，沿圓形多次重複上述動作。這個練習可糾正身體前傾，獲得直立感和穩定的平衡。在此練習的基礎上，可逐漸完成連續壓步動作。教練員可在圓內隨同運動員滑行，扶運動員臂進行保護和糾正錯誤。

(7) 壓步變奏練習

為進一步熟練壓步這個基本動作，可做壓步的變節奏練習，配 2／4、4／4、3／4 等拍節的音樂做快、慢速壓步練習，做四拍一步，兩拍一步，一拍一步的各種壓步節奏變換的練習。另外可做加手勢練習，在壓步的過程中，做芭蕾的八位手勢，配合音樂，做不同節奏和速度的手勢練習。

【注意】壓步時蹬冰腿要有彈性，充分蹬直，落腳的位置要正確，上體和髖要正直，不要扭動和起伏，改變「抱圓」壓步的錯誤教法。

（二）後壓步

後壓步（Backward Crossovers）分為左後壓步和右後壓步兩個方向。

1. 動作方法

以右後壓步為例（逆時針）。後壓步是背對滑行方向，沿圓滑行的一種基本動作，重心在冰刀的前部，身體

側傾向圓內，雙腿深屈，用左腳內刃蹬冰，右腳外刃沿弧線滑行（圖 33-1）。然後抬起左腳沿弧線半徑的方向越過滑足落在圓內（圖 33-2），與滑足在同一直徑位置上，髖要正，不能有任何扭轉，雙足平齊，左足跟要向圓內轉落刀。右腿蹬冰，左腳內刃沿弧線滑行，左腿越過右腿移進圓內時，踝和膝必須內壓，充分用內刃滑行（圖 33-3）。右腿蹬冰結束後，用大腿帶動小腿，跨向圓內（圖 33-4），此時也是左腿蹬冰的過程，右腿跨向圓內時，刀跟要轉向圓內（圖 33-5）。

其他的要求可參閱前壓步，按上述要求，反覆交替進行，可滑出一個大圓形。

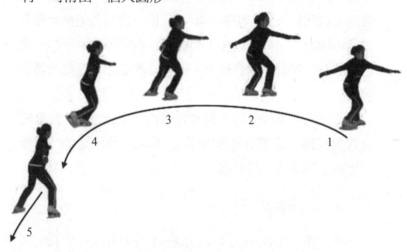

圖 33　後壓步連續動作（1～5）

2. 練習方法

⑴扶支撐物原地後壓步的模仿動作練習

這是一個簡單的壓步模仿練習。兩足尖相對（圖

34-1）向後滑弧，兩腳平行（圖 34-2），右腳在前交叉
（圖 34-3），左腿伸直，右腿深屈，用內刃向後滑行
（圖 34-4），這是後壓步的典型姿勢。

靠近右腿收左腿（圖 34-5），成雙腿深屈姿勢（圖
34-6）。

這個練習可使學員快速掌握向後壓步的基本動作。

⑵無支撐原地後壓步的模仿動作練習

離開支撐物，完成上述壓步的四個技術動作。當口令
1 時，兩足尖相對向後滑葫蘆步（圖 34-1）；口令 2 時，
滑至雙腳平行（圖 34-2）；口令 3 時，雙足開始向左交
叉壓步（圖 34-3～4）；口令 4 時，收回左腿準備做下一
個壓步（圖 34-5～6）。

這是壓步的過渡練習，只是為了使運動員儘快的掌握
雙腿正確的交叉動作。

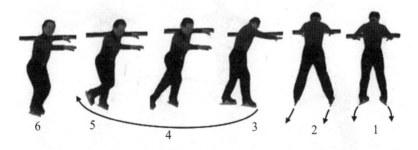

圖 34 原地後壓步的模仿練習動作（1～6）

⑶單足側蹬冰沿弧線向後滑行

沿順時針方向，單足側蹬冰沿弧線滑左後外刃，滑行
要求與前壓步的單足側蹬冰練習相同，只是滑行方向向
後。這是後壓步的分解練習，也是最基本的向側蹬冰、深

屈滑腿、後外刃滑行和正確姿勢的基本訓練。

首先雙腿深屈，用右腳內刃的前部側蹬冰，左腳後外刃滑行，上體保持壓步的姿勢，左腳不要離開冰面，滑腿保持不動，沿弧線滑行（圖35-1）。右腳側蹬冰後，離冰並伸直，與左腳同在一條線上，滑左後外弧線（圖35-2），身體重心保持在冰刀的前半部。然後浮足收至滑腿旁，與滑足平行，依然保持雙腿深屈的姿勢（圖35-3）。然後再次蹬冰，連續重複右腳側蹬冰動作，沿圓滑左後外弧線。為了保持深屈滑腿，運動員可用左手扶小腿進行蹬冰滑行，上體要直立、放鬆。這個練習很累，但很有效。左、右腿要交替練習。

【注意】用冰刀的前部滑行和側蹬，除右腿蹬冰外，身體的其他部分均保持不動。

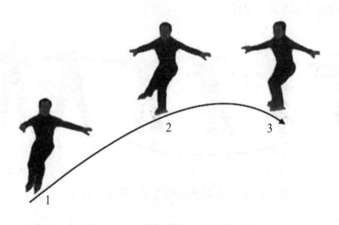

圖35 單足側蹬冰沿弧線向後滑行連續動作（1～3）

⑷單次蹬冰練習

以壓步的姿勢向左（順時針）蹬冰一次，然後雙足平

行滑行（參見圖 35-3），第二次蹬冰後，右腿滑過左腿做交叉壓步動作。沿圓形多次重複上述動作。這個練習可糾正身體前傾，獲得直立感和穩定的平衡。在此練習的基礎上，可逐漸完成連續壓步動作。教練員可在圓內隨同運動員滑行，扶運動員手臂進行保護和糾正錯誤。

⑸壓步變節奏練習

為進一步熟練後壓步這個基本動作，可做壓步的變節奏練習，配 2 / 4、4 / 4、3 / 4 等拍節的音樂，做四拍一步，兩拍一步，一拍一步的各種壓步節奏變換的練習。

另外，可加手勢練習，在壓步的過程中，做芭蕾的八位手勢，配合音樂，做不同節奏和速度的手勢練習。

壓步時，蹬冰腿要有彈性，充分蹬直，落腳的位置要正確，上體和髖要正直，不要扭動和起伏，交叉後右腳要充分用後內刃滑行，重心始終放在冰刀的前部。

【注意】必須注意腳跟內轉的動作，初學者在做後壓步時，由於總想看滑行方向，腳尖也總想對著滑行方向（這是多年走路形成的條件反射），因此造成壓步失敗，無法繼續滑下去。為此，要求初學者刀跟向圓心扭轉，對著滑行方向滑進圓內，改變腳尖轉向前的習慣。開始採用不轉頭的背對滑行方向的壓步練習，前手（右手）可拿一標誌物，運動員看著標誌物向後壓步，不轉頭同時腳跟內轉是練後壓步的有效辦法。

滑行時，蹬冰要柔和有彈性，採用連續發力的推冰動作更有利於平衡和動作的流暢性。不得用刀齒，滑行無刮冰噪音，會給人愉快的感覺。上體與兩臂放鬆，重心落在冰刀的前半部。

三、弧線滑行

弧線滑行（Curve）是進入正規訓練前的重要練習，此練習的目的是使運動員能夠正確掌握沿弧線滑行的平衡、姿勢變換和四種用刃（前外刃、前內刃、後外刃、後內刃）的技術，掌握弧線滑行方法，以便非常容易地進入各種動作和步法練習。

弧線分為四種，即前外弧線；前內弧線；後外弧線；後內弧線。

（一）基本姿勢和要求

1. 基本姿勢

滑弧線有四種基本姿勢（Basic Position）。

（1）前順式：浮足和同側臂在滑足的前面，滑足臂在後，向前或向後滑行，稱 1 式（圖 36-1）。

（2）後順式：浮足和同側臂在滑足後面，滑足臂在前，向前或向後滑行，稱 2 式（圖 36-2）。

（3）前反式：浮足和滑足一側臂在前，浮足一側臂在後，向前或向後滑行，稱 3 式（圖 36-3）。

（4）後反式：浮足和滑足一側臂在後，浮足臂在前，向前或向後滑行，稱 4 式（圖 36-4）。

這是開始或結束的姿勢，不是變換中的姿勢，掌握弧線滑行的技術後，可採用各種相應的姿勢去完成滑行。在此方面沒有任何規定。但應遵守一條原則，在姿勢變換中，肩、髖應做相對的用力，這樣可保持冰刀的正確滑行

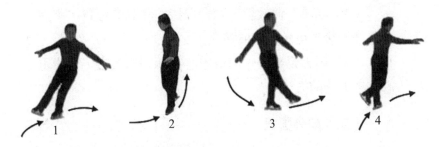

圖36 弧線滑行的四個基本姿勢（1～4）

方向和用刃的準確性。

採用上述四種姿勢可向前、向後滑行，也可用內刃和外刃滑行，這樣共派生出 16 種滑法。

弧線滑行練習，首先是在一定速度的條件下完成，這樣可省略較困難的靜止蹬冰，在具有速度的情況下，身體會獲得正確的傾斜感，動作會更流暢。可用壓步獲得速度後，做前外、前內、後外、後內弧線滑行練習。

由於花式滑冰的步法都是由規定圖形的主要部分衍生出來的，因此，對圖形的主要部分的練習就十分重要，雖然圖形比賽已取消，但對主要部分練習的嚴格要求絕不能放棄，它是完成高品質步法的基礎。

2. 滑弧線的基本要求

（1）頭要儘量正直，但不僵硬，技術熟練後，頭部可做出各種姿勢，表達感情。

（2）滑行時，浮足儘量保持在滑線上，膝伸直，足尖稍外展，滑足微屈，靠近滑足移動浮足。技術熟練後，浮足可做各種擺動。

（3）兩肩、臂放鬆，兩臂保持在腰高的位置，掌握滑行技術後，可做出各種變換。

（4）用刃要準確，前滑重心在冰刀的後方，後滑重心在冰刀的前方。

（二）前外弧線

1. 前外弧線（右前外—RFO，左前外—LFO）
動作方法

運動員腳跟對腳跟站立，右臂在前，左臂在後（圖37-1），用左足內刃蹬冰，滑右前外，右臂在前，左臂和浮足在後（圖37-2）。浮足靠近滑足，繼續滑前外弧線（圖37-3）。浮足靠近滑足移向前，保持在滑線上，肩、髖用力相反（圖37-4），左臂移向前，右臂移向後，浮足在滑線上（圖37-5）。然後，右足蹬冰換足，以同樣方法滑左前外弧線。

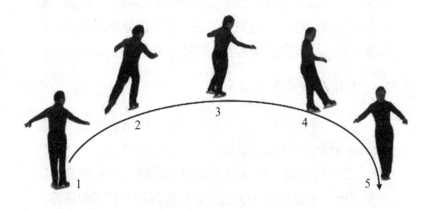

圖37　右前外弧線連續動作（1～5）

2. 練習方法

⑴無手臂姿態單次練習

從壓步開始，獲一定速度之後，雙足平行站立，沿弧線滑行，兩臂自然下垂在體側，然後抬起左足，放在滑足後的滑線上，浮足的腳尖對著滑足的腳跟，兩膝靠近，成右前外滑行。身體重心在冰刀的後半部。

⑵有手臂姿態單次練習

在練習（1）基礎上，抬起兩臂，右肩臂在前，左肩臂在後，兩肩一定要放鬆。可進一步做姿勢變換動作。

⑶連續弧線練習

逐漸減少壓步，最後過渡到一次蹬冰滑右前外半圓，換足蹬冰滑左前外半圓。

可在教練員的協助下完成弧線滑行。

3. 注意事項

（1）滑行時身體直立放鬆。

（2）用刃的準確性。

（3）姿勢變換的穩定性。

（4）重心始終在冰刀的後半部。

（三）前內弧線

1. 前內弧線（左前內—LFI，右前內—RFI）完成方法

運動員腳跟對腳跟站立，左足在前，右足在後（圖38-1），用右腳內刃蹬冰，右臂在前，右浮足和左臂在

後，滑左前內，重心在冰刀的後半部（圖 38-2）。浮足腳尖對著滑足的後跟，保持在滑線上，繼續滑前內刃（圖 38-3）。右臂慢慢移向後，左肩臂和浮足移向前（圖 38-4）。左肩臂和浮足在前，右肩臂在後，肩、髖相反用力（圖 38-5）。然後，左足蹬冰換足，以同樣方法滑右前內弧線。

2. 練習方法及注意事項

前內弧線練習方法及注意事項，請參閱前外弧線相關內容。

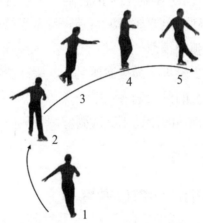

圖 38　左前內弧線連續動作（1～5）

（四）後外弧線

1. 後外弧線（右後外—RBO，左後外—LBO）完成方法

運動員背對所滑弧線，右臂在前，左臂在後（圖 39-1），用右足蹬冰，滑左後外（圖 39-2）。右浮足和右臂

在前，左臂在後，繼續滑左後外，重心放在冰刀的前部（圖 39-3）。穩定後，浮足靠近滑足慢慢移向後，放在滑線上（圖 39-4），右臂移向後，左臂移向前，肩、髖相反用力，頭由圓內轉向外，眼看滑行方向（圖 39-5）。這是保證弧線正確滑行方向的重要要領（肩、髖做相反轉動的原則），否則上體轉動會帶動冰刀轉動，無法完成在同一半徑圓弧上的滑行。然後，蹬冰換足，以同樣方法滑右後外弧線。

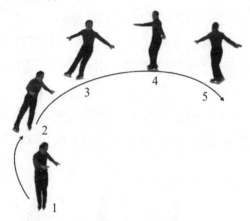

圖 39　右後外弧線連續動作（1～5）

2. 練習方法

後外弧線練習方法請參閱前外弧線，不同的只是動作滑行方向向後。

3. 注意事項

（1）要特別注意後外弧線結束姿勢的正確性和穩定性。後外弧結束時，應保證運動員肩、髖做相反用力。這

個姿勢在自由滑中十分重要，它的穩定性直接影響以後動作的穩定性，因此要特別注意此動作的練習。另外，滑行中，要用冰刀的前半部。

（2）其他注意事項參閱前外弧線。

（五）後內弧線

1. 後內弧線（右後內—RBI，左後內—LBI）完成方法

運動員左臂在前右臂在後（圖 40-1），用左足蹬冰沿順時針方向滑右後內（圖 40-2）。左臂和左浮足在前，右臂在後，從圓內看滑線，滑右後內，重心在冰刀的前半部（圖 40-3）。穩定後，浮足慢慢靠近滑足移向後（圖 40-4），左臂移向後，右臂移向前，肩、髖相反用力，浮足在滑線上（圖 40-5）。蹬冰換足，以同樣方法滑左後內。

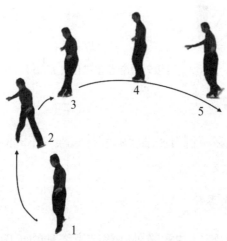

圖 40　右後內弧線連續動作（1～5）

2. 練習方法

後內弧線練習方法，請參閱前外弧線相關內容。

3. 注意事項

後內弧線注意事項，請參閱前外和後外弧線相關內容。

（六）下蹲和弓步

蹲和弓步是花式滑冰的兩個最基本的姿態，「兩基」就是指基本技術和基本姿態。基本技術是指構成每個動作階段不可再分割的技術。基本姿態是指花式滑冰最簡單、最常用的姿態。基本技術和基本功不同，基本功是指掌握基本技術的能力。

在花式滑冰中，最簡單、最常用的姿態有三種：站、蹲、弓。

在入門練習中，加強對這三種姿態的練習十分必要，可為以後進入各種動作練習打下良好的基礎。尤其是弓步，是重中之重的基本姿態，無論跳躍還是旋轉，甚至步法都需要優美、正確的弓步。

1. 向前滑行站立、下蹲練習

運動員向前滑行，身體放鬆站立（圖 41-1），慢慢下蹲，後背直立，膝前壓，重心在冰刀的後半部，向前滑行（圖 41-2），然後站起，重複下蹲動作。

<p style="text-align:center">圖 41　站立、下蹲連續動作（1～2）</p>

2. 向後滑行站立、下蹲練習

向後滑行站、蹲練習與向前練習相同，只是向後滑行下蹲，重心在冰刀的前部，重複下蹲動作。

3. 向前滑行站立、弓步練習

運動員向前滑行，身體放鬆站立（圖 42-1），做左腿弓步，上體直立，雙手在背後，重心在冰刀的後部，向前滑行（圖 42-2）。

做此弓步前，可先做扶把的弓步練習。站立（圖 43-1），右腳刀齒推冰左腿向前弓步（圖 43-2），右腳刀齒將身體勾回成開始站立的姿態（圖 43-3）。換右腿重複上述練習。這是一個非常重要的基本姿勢練習，對以後動作的發展關係重大。弓步是所有動作的準備和結束階段必不可少的姿勢。

4. 向後滑行站立、弓步練習

向後滑行站、弓步練習與向前滑行站、弓練習相同，

只是先向後滑行，兩手在背後相握，然後，做向後弓步，重心在冰刀的前部。向後弓步時雙腿要先下蹲，然後向後伸出左腿，保持弓步向後滑行，最後再將左腳放在冰上，繼續向後滑行。

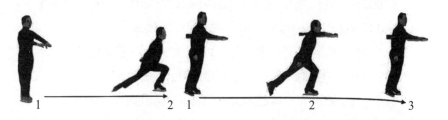

圖 42　站立、弓步連續動作（1～2）　圖 43　扶把向前弓步連續動作（1～3）

　　做此弓步前，可先做扶把的弓步點冰練習。站立（圖44-1），雙腿下蹲（圖 44-2），左腿後伸（圖 44-3），左腳點冰，腿不要彎（圖 44-4），左腳將身體勾回，恢復站立（圖 44-5）。

　　這個練習對點冰類型動作十分有益，是進入點冰跳的重要的準備練習。進行左、右腿弓步點冰練習，目的是為以後的點冰動做作準備。

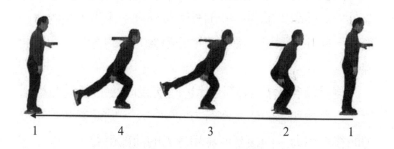

圖 44　扶把向後弓步連續動作（1～5）

第三節 轉體與變換方向

學會壓步和弧線滑行後，即可開始學習壓步之間的連接動作，這些連接動作均由轉體及變換滑行方向（Turn and Change Direction）構成，該動作簡稱換向。

轉體是指由前滑變成後滑（或相反）。換向是指改變滑行方向，由順時針變為逆時針滑行（或相反）。

自由滑的主要步法都是由上述的兩組動作及組合衍生而來，包括換向、轉體、換向加轉體、轉體加換向。可用換足和單足完成上述內容。

一、改變滑行方向（換向）

單一改變滑行方向（Change Direction）是指變刃步，由順時針滑行變為逆時針滑行或相反的一種方法。變刃時，運動員從一個圓過渡到另一個圓，中間經過一個直立階段，滑足的屈伸和浮足的擺動均可協助變刃的完成。

變刃分為前變刃和後變刃，再加上內、外刃，因此，共有四種變刃，也就是說有四種改變滑行方向的方法，即前外——前內；前內——前外；後外——後內；後內——後外。此外，還有一種最簡單的變換方向的方法，即雙曲線。

雙足滑行換向實際上就是向前或向後的雙足曲線滑行，這是最簡單的變換滑行方向的方法。向前雙曲線用冰刀的後部用力，向後雙曲線用冰刀的前部用力。

改變滑行方向是由準備、換向（滑進變刃、變刃、滑

出變刃）、結束三部分組成。

（一）右前外——右前內變刃換向

1. 動作方法

【準備】右肩臂在前，左肩臂在後，浮足在前，滑足微屈，滑右前外，重心在冰刀的後半部（圖45-1）。

【滑進變刃】滑足伸直，右肩臂和浮足在前，左肩臂在後，肩髖相反用力（圖45-2）。

【變刃】浮足靠近滑足後移，移至與滑足平行時變刃，有一刀長的變刃過程（圖45-3）。

【滑出變刃】浮足繼續後移，用右前內刃滑向另一個圓，滑足由直變屈，浮足腳尖對著滑足腳跟，此時，由順時針變為逆時針滑行（圖45-4）。

【結束】浮足移到滑足的後方的滑線上，左臂在後，右臂在前，或相反，重心在冰刀的後半部，滑右前內弧線（圖45-5）。注意，浮足及兩臂總是保持在滑線上。

採用同樣的方法完成左前外——左前內變刃。

2. 練習方法

（1）原地練習變刃時的兩肩臂、浮足、滑足和髖的協調配合動作，動作不要突然，要流暢平穩。

（2）教練員站在變刃處，協助運動員做出正確的變刃動作。

（3）做出肩、髖相對轉動動作，保證變刃時身體平衡和腳下滑行方向的穩定。

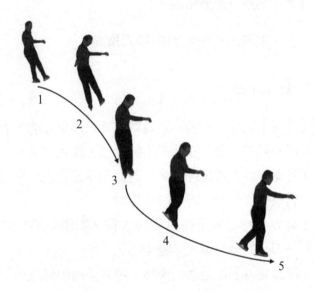

圖45　右前外──右前內變刃連續動作（1～5）

3. 注意事項

浮足和兩臂要協調配合，並保持在滑線上，重心在冰刀的後半部。

（二）左前內──左前外變刃換向

1. 完成方法

【準備】右肩臂和浮足在前，左肩臂在後，滑足微屈，滑左前內，重心在冰刀的後半部（圖46-1）。

【滑進變刃】滑足伸直，右肩臂和浮足在前，左肩臂在後，肩、髖相反用力（圖46-2）。

【變刃】左肩臂向前，右肩臂向後，肩、髖用力相反，浮足靠近滑足後移，移至與滑足平行時變刃，有一刀長的變刃過程（圖 46-3）。

【滑出變刃】浮足繼續後移，用左前外刃滑向另一個圓，滑足由直變屈，浮足腳尖對著滑足腳跟，此時由順時針變為逆時針滑行（圖 46-4）。

【結束】浮足移到滑足的後方的滑線上，左臂在後，右臂在前，或相反，重心在冰刀的後半部，滑左前外弧線（圖 46-5）。

採用同樣的方法完成右前內——右前外變刃。

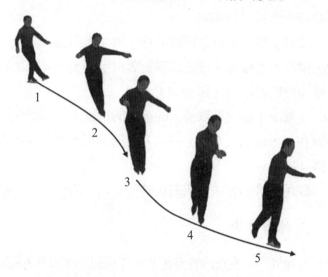

圖 46　左前內——左前外變刃連續動作（1～5）

2. 練習方法

左前內——左前外變刃練習方法，請參閱前外變刃相關內容。

（三）左後外——左後內變刃換向

1. 動作方法

【準備】左肩臂和浮足在後，右肩臂在前，滑足微屈，滑左後外，重心在冰刀的前半部（圖47-1）。

【滑進變刃】滑足伸直，左肩臂和浮足在後，右肩臂在前，肩、髖相反用力（圖47-2）。

【變刃】左肩臂向後，右肩臂向前，肩、髖用力相反，浮足靠近滑足前移，移至與滑足平行時變刃，有一刀長的變刃過程（圖47-3）。

【滑出變刃】浮足繼續前移，用左後內刃滑向另一個圓，滑足由直變屈，浮足腳跟對著滑足腳尖，此時由順時針變為逆時針滑行（圖47-4）。

【結束】浮足移到滑足的前方的滑線上，左臂在後，右臂在前，或相反，重心在冰刀的前半部，滑左後內弧線（圖47-5）。

採用同樣的方法完成右後外——右後內變刃。

2. 練習方法

左後外——左後內變刃練習方法，請參閱前變刃相關內容。

3. 注意事項

後變刃時一定要注意重心在冰刀的前半部。

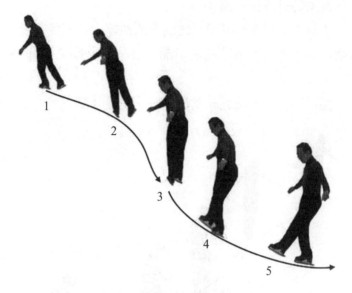

圖 47　左後外——左後內變刃連續動作（1～5）

（四）右後內——右後外變刃換向

1. 動作方法

【準備】右肩臂和浮足在後，左肩臂在前，滑足微屈，滑左後內，重心在冰刀的前半部（圖 48-1）。

【滑進變刃】滑足伸直，右肩臂和浮足在後，左肩臂在前，肩、髖相反用力（圖 48-2）。

【變刃】左肩臂向後，右肩臂向前，肩、髖用力相反，浮足靠近滑足前移，移至與滑足平行時變刃，有一刀長的變刃過程（圖 48-3）。

【滑出變刃】浮足繼續前移，用右後外刃滑向另一個圓，滑足由直變屈，浮足腳跟對著滑足腳尖，此時由順時

針變為逆時針滑行（圖48-4）。

【結束】浮足移到滑足的前方的滑線上，左臂在後，右臂在前，重心在冰刀的前半部，滑左後內弧線（圖48-5）。

採用同樣的方法完成左後內──左後外變刃。

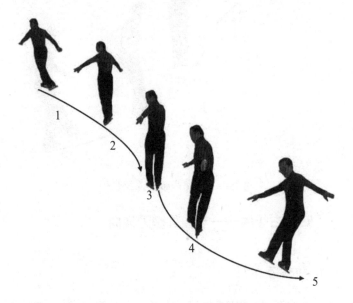

圖48　右後內──右後外變刃連續動作（1～5）

2. 練習方法

右後內──右後外變刃練習方法，請參閱前變刃相關內容。

3. 注意事項

後變刃時一定要注意重心在冰刀的前半部，浮足和兩臂保持在滑線上。

二、換足轉體

當運動員學會向前和向後弧線滑行後，就要將這兩個滑行連在一起，為此，在兩者之間就要有一個連接動作——轉體，就是由前轉向後或由後轉向前的轉體動作。轉體動作包括換足轉體和單足轉體兩類。

換足轉體是由一隻腳換到另一隻腳，同時向順時針或逆時針轉體 180°。

換足轉體共有兩類八種滑法

第一類內刃換內刃（內莫霍克）包括由前變後（左腳或右腳開始）和由後變前（左腳或右腳開始）。

第二類外刃換外刃（外莫霍克）包括由前變後（左腳或右腳開始）和由後變前（左腳或右腳開始）。

換足轉體的首要問題是在換足的過程中，保持身體的平衡和穩定，維持原有的速度和傾斜角度，由上一個動作平穩流暢地進入到下一個動作。為了達到上述目的，必須造成由一隻腳過渡到另一隻腳的穩定條件，最佳過渡條件是換足時浮足必須落在重心投影線上，由前過渡到後，落刀的位置應像芭蕾五位腳一樣，這是最佳的轉體腳位，前五位是形成開勢莫霍克的最佳辦法，後五位是形成閉勢和擺勢的最佳辦法。

開勢是指換足後，浮足在滑足的後方（圖 49）。

閉勢是指換足後，浮足在滑足的前方（圖 50）。

擺勢是指換足後，浮足先在滑足的前方，然後擺向滑足後，或相反。每種換足轉體都有上述三種姿勢。

換足轉體的步法是單人、雙人和冰舞的重要步法之一，

　　　　圖 49　開勢　　　　　　　　圖 50　閉勢

尤其對冰舞更為重要，相同刃的換足轉體稱莫霍克步。

（一）內刃換內刃

　　內刃換內刃又稱為內莫霍克（Inside Mohawk）。內莫霍克是由前內刃變後內刃和後內刃變前內刃兩個動作組成。

1. 動作方法

⑴由前內刃變後內刃——開勢

　　逆時針壓步滑行，當滑右前內時（圖 51-1），左足的腳跟對著滑足腳尖，放至滑足的前方，成芭蕾五位腳的瞬間位置完成換足（圖 51-2），抬起右腳放在滑足後的滑線上，身體逆時針轉動 180°，滑左後內，完成開勢莫霍克（圖 51-3）。

　　用上述同樣的方法可完成閉勢或擺勢莫霍克，不同的只是由前變後時，浮足落在滑足的後方，與滑足成後芭蕾五位腳換足，換足後浮足在滑足前的滑線上。

⑵由後內刃變前內刃

　　繼續沿逆時針方向進行後壓步，當滑至左後內時，順時針轉體 180°，右浮足靠近滑足的腳跟滑右前內，完成

由後到前的轉體。

（3）用上述同樣的方法沿順時針滑行，做由前變後和由後變前的內換內轉體。

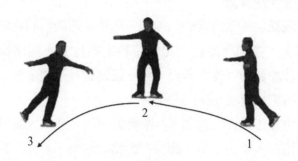

圖 51　內莫霍克連續動作（1～3）

2.練習方法

⑴一位練習

扶支撐物（圖 52-1），雙腳腳跟對腳跟成一字站立，做雙足內刃一字滑動（圖 52-2）向右滑動後，抬起右腳成左後內（圖 52-3），用同樣方法向左做莫霍克。這是很有效的換足轉體的誘導練習。

圖 52　扶把莫霍克練習連續動作（1～3）

(2)五位練習

扶支撐物，雙足成芭蕾五位的姿勢站立，左右滑動，體會腳在特殊位置下的滑動感覺。

(3)保護練習

教練員站在滑行圓的內側，兩手扶運動員的兩臂，隨同壓步，控制運動員上體保持穩定與直立。開始練習階段，教練員的保護意義很大，可使運動員迅速掌握正確的換足轉體技術及正確的姿勢。

可在 10 米直徑的圓上做轉體練習，圓太大身體不易保持傾斜，用刃不準，圓直徑的兩個端點，可作為轉體的位置。幾名運動員可在一個圓上練習，在指定地點轉體，以便於糾正錯誤。

3. 注意事項

（1）轉體姿勢的正確性；（2）腳的正確位置；（3）換足時，肩、髖做相反轉動；（4）滑腿的動作要有彈性，前滑重心在後，後滑重心在前。

（二）外刃換外刃

外刃換外刃又稱為外莫霍克（Outside Mohawk）。

1. 動作方法

(1)前外刃變後外刃──開勢

這個動作與內刃換內刃的開勢動作完全相同，不同的只是用外刃完成轉體和滑行。沿圓形做逆時針前壓步，當滑左前外時，左臂在前，右臂和浮足在後（圖 53-1），

右足插向左足前，成瞬間芭蕾五位換足（圖 53-2），迅速抬起左足，在滑足後，身體順時針轉體 180°成開勢，滑右後外，右臂在前，左臂和浮足在後（圖 53-3），完成由前變後的轉體。

圖 53　開勢外莫霍克連續動作（1～3）

⑵前外刃變後外刃——閉勢

用上述方法可完成閉勢和擺勢，不同點只是在轉體時，浮足必須落在滑足後，成後芭蕾五位換足（閉勢圖54-2），換足後浮足在滑足前，成閉勢（圖 54-3）。

⑶由後外刃變前外刃

繼續按逆時針方向做後壓步，穩定後，完成由後到前的轉體。當滑右後外時，逆時針轉體 180°，換足滑左前外，完成由後變前的轉體。儘量保持在同一圓上滑行，左髖要傾向圓內，上體直立，然後滑前壓步，重複由前外刃變後外刃的練習。

由後外變前外是 1 周半類型跳的引進步，一定要重視其技術的正確性，尤其是滑右後外準備轉體時，一定要做

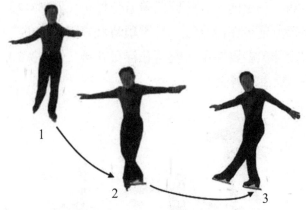

圖 54　閉勢外莫霍克連續動作（1～3）

出肩、髖相對轉動的技術要求，這樣可保持後外刃的穩定
滑行。

2. 練習方法

(1) 保護練習

教練員站在圓的內側，隨運動員逆時針前壓步。轉體
時，教練員的左手握運動員的左手，儘量向上拉，使其身
體直立。教練員的右手可協助運動員做轉體，這是掌握正
確轉體的有效的辦法，使運動員體會肩、髖做相反轉動的
要領。由後變前時，可先用雙足後滑，待站穩後再轉體滑
前外刃。掌握後，再過渡到單足後外滑行轉體。

(2) 熟練練習

在圓上連續完成外換外的練習，這個練習的主要目的
是腳位和肩、髖的協調配合。

（3）其他練習可參閱內換內。

3. 注意事項

（1）相關事項參閱內換內。

（2）應特別注意後外變前外的轉體練習，因為這是前起跳的引進步，流暢而穩定地過渡到前外刃是跳躍動作的重要開端。

（3）用刃不純，不能乾淨俐落地從外刃換成外刃，就不能保持身體的傾斜度。尤其是從後外變前外，身體重心要交代清楚，前滑重心在後，後滑重心在前。

三、換足轉體+換向

換足轉體＋換向是指身體方向改變的同時，滑行方向也伴隨改變，這是一種有名的喬克塔烏步（Choctaw）。它是由一個圓換至另一個圓上的換足滑行方法，也是從一種刃到另一種刃的滑行方法。

（一）前內刃換後外刃

前內刃換後外刃（內喬克塔烏，Inside Choctaw）是由換足轉體＋換向動作構成，屬於一種高級步法。

動作方法

⑴前內喬克塔烏——閉勢

前內喬克塔烏是由前內刃換後外刃。在 8 字形上，沿一個圓做順時針前壓步滑行，滑近兩圓的切點處，滑左前內，左臂和浮足在前，右肩臂在後（圖 55-1），身體重心從一個圓移向另一個圓，同時右腳插在左腳後面換足，

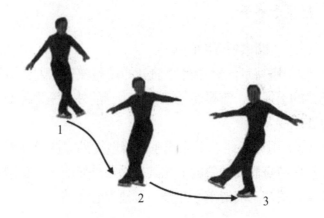

圖55　前內喬克塔烏連續動作（1～3）

並做順時針轉體 180°（圖 55-2），迅速抬起左腿成右後外閉勢滑行（圖 55-3）。

⑵前內喬克塔烏——開勢

如果右腳插在左腳前換足，抬起左腿在滑足後，在另一個圓上滑右後外，則成開勢。浮足擺動即成擺勢。

（二）後內刃換前外刃

繼續沿另一個圓做逆時針右後壓步，接近兩圓的交點處，滑左後內，然後做順時針方向轉體 180°，重心從一個圓及時移向另一個圓，換足滑右前外刃，沿開始的圓做右前壓步。重複上述動作，掌握後可做另一隻腳的內換外及外換內的練習。這是旋轉常用的引進步。

1. 練習方法

教練員在圓內隨同運動員滑行，在轉體處採用外換外

的保護法進行幫助，然後越過兩圓的接點，隨運動員在另一個圓內滑行，用同樣的保護法糾正動作。

在掌握內換內和外換外轉體的基礎上，會很容易地完成這個換足轉體＋換向的動作。輔助練習參閱內換內。

2. 注意事項

（1）身體及時地從一個圓倒向另一個圓，用刃要準確。滑進和滑出的弧線相同。

（2）滑足的腿有節奏地屈伸，富有彈性。

（三）前外刃換後內刃

前外刃換後內刃（外喬克塔烏，Outside Choctaw），是由換足轉體+換向的動作構成的。

動作方法

⑴前外刃換後內刃——開勢

在 8 字上，沿一個圓做順時針方向的前壓步，接近兩圓的接點處，滑右前外，浮足和右臂在前，左臂在後（圖56-1）。

此時，身體沿逆時針方向轉體 180°，左腳插在右腳前面換足（圖 56-2），右腳抬起，在滑足後，身體及時傾向另一個圓滑左後內，做開勢喬克塔烏（圖 56-3）。

如果轉體時，左腳插在右腳後面換足，右腳抬起在滑足前，則成閉勢喬克塔烏。

如果浮足擺向後則成擺勢。

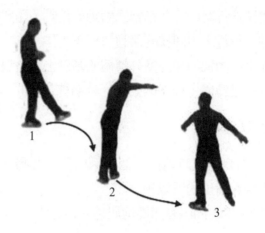

圖 56　開勢喬克塔烏連續動作（1～3）

⑵前外刃換後內刃——閉勢

在 8 字上，沿一個圓做逆時針方向的前壓步，接近兩圓的切點處，滑左前外，浮足和左臂在前，右臂在後（圖57-1）。此時，身體沿順時針方向轉體 180°，右腳插在左腳後面換足（圖 57-2），左腳抬起，在滑足前，身體及時傾向另一個圓滑右後內，做閉勢喬克塔烏（圖 57-3）。如果轉體時，右腳插在左腳前面換足，左腳抬起在滑足後，則成開勢喬克塔烏。

如果浮足擺向前再擺向後則成擺勢。

（四）後外刃換前內刃

沿另一個圓順時針方向做後壓步滑行，接近兩圓的切點處，滑左後外，身體沿順時針方向轉體 180°，身體及時傾向另一個圓，換足滑右前內。換足時兩腳跟要靠近，換足後浮足在滑足後，兩臂姿勢可任選。掌握後可練另一

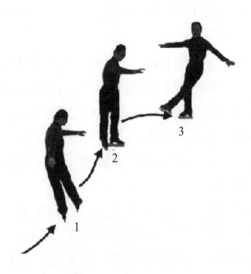

圖 57 閉勢喬克塔烏連續動作（1～3）

隻腳的外變內。

練習方法和注意的問題，可參閱內刃換外刃。

四、單足轉體

單足轉體（One Foot Turn）的同時伴隨冰刀刃的改變，由外刃變內刃或由內刃變外刃，是在同一個圓弧上完成的轉體動作。由於身體轉動 180°，因此在冰上留有一個對著或背向圓心的尖端，對著圓心稱 3 字步，背著圓心稱括弧步。3 字步有單 3 字步和雙 3 字步，單 3 字步有四種，雙 3 與步和括弧步也各有四種。

單足轉體分為準備、轉體（滑進 90°、變刃、滑出 90°）和結束三部分。

【準備部分】轉尖前，身體做好轉尖的準備，肩、髖做相反方向用力，肩、髖扭轉力矩相等，滑弧線，此時滑

足的髖絕不能有任何轉動。兩臂和浮足始終保持在滑線上。

【轉體】在尖端的線痕上，肩、髖發力轉體，嚴格地說，應當是上體的轉動帶動髖與冰刀向相反方向轉動。冰刀滑進尖端，在尖端的頂部變刃，再滑出尖端，完成轉體180°。要求在尖端的頂點上換刃，由外變內，或由內變外，因此，3字步在尖端的頂端是開口的，開口的寬度等於冰刀的厚度。

尖端是滑進和滑出的，不是扭尖，伴隨重心由後過渡到前或由前過渡到後。括弧的尖端是交叉的。

轉尖時，可用滑足的屈伸和兩臂協助完成，但要柔和，富有彈性，滑進尖端時，滑足腿微屈，轉尖時滑腿伸直，滑出尖端時，滑足腿再次微屈。身體重心由後過渡到前或相反。

【結束】滑出尖端回到圓弧後，肩、髖立即停止轉動，達到相對靜止。兩臂和浮足從開始到結束始終保持在滑線上。

下面介紹的動作方法僅是基本的方法，在自由滑中，可以採用多種姿勢和方法去完成。

（一）3字步

3字步（Three Turn）共有四種：前外——後內、後外——前內、前內——後外、後內——前外。再加上左、右腳的變化，共有八種滑法。

它是自由滑最常用的步法之一，也是多種跳躍和旋轉的引進步。

1. 左前外──左後內 3（LFO─LBI3）

動作方法

【準備】右肩臂在前，左肩臂和浮足在後，肩、髖做相反用力，滑左前外弧線（圖58-1）。

【滑進尖端】離開所滑弧線，滑進尖端，重心在冰刀的後半部（圖58-2）。

【轉體】左肩臂轉向前，右肩臂和浮足轉向後，肩、髖做相反轉動，在尖端的頂端從外刃向內刃過渡，同時重心從冰刀的後半部向前過渡。（圖58-3）。

【滑出尖端】用後內刃從尖端滑回原來弧線，重心在冰刀的前半部，完成轉體180°（圖58-4）。

【結束】肩、髖立即停止轉動，左肩臂在前，右肩臂和浮足在後，肩、髖做相反用力，用後內刃滑行，浮足始終在滑線上（圖58-5）。

正確的 3 字的尖端是由外刃過渡到內刃，中間的距離等於冰刀的寬度。左、右腳交替練習。

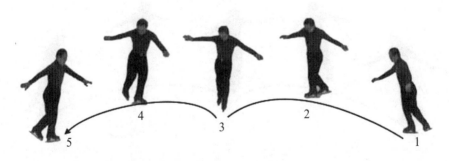

圖 58　左前外──左後內 3 連續動作（1～5）

2. 左前內──左後外 3（LFI—LBO3）

動作方法

【準備】右肩臂在前，左肩臂和浮足在後，肩、髖做相反用力，滑右前內弧線（圖 59-1）。

【滑進尖端】離開所滑弧線，滑進尖端，重心在冰刀的後半部（圖 59-2）。

【轉體】左肩臂向前，右肩臂和浮足向後，肩、髖做相反轉動，在尖端的頂部從內刃向外刃過渡，同時重心從冰刀的後半部向前過渡（圖 59-3）。

【滑出尖端】用後外刃從尖端滑回原來弧線，重心在冰刀的前半部，完成轉體 180°（圖 59-4）。

【結束】肩、髖立即停止轉動，左肩臂在前，右肩臂和左浮足在後，肩、髖做相反用力，用後外刃滑行，浮足在滑線上（圖 59-5）。

正確的 3 字的尖端是由外刃過渡到內刃，中間的距離等於冰刀的厚度。左、右腳交替練習。

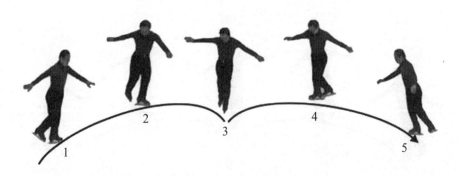

圖 59　左前內──左後外 3 連續動作（1～5）

3. 右後外──右前內 3（RBO─RFI3）

動作方法

【準備】右肩臂和浮足在前，左肩臂在後，肩、髖做相反用力，滑右後外弧線（圖 60-1）。

【滑進尖端】離開所滑弧線，滑進尖端，重心在冰刀的前半部（圖 60-2）。

【轉體】左肩臂和浮足向前，右肩臂向後，肩、髖做相反轉動，從外刃向內刃過渡，同時重心從冰刀的前半部向後過渡（圖 60-3）。

【滑出尖端】用前內刃從尖端滑回原來弧線，重心在冰刀後半部，完成轉體 180°（圖 60-4）。

【結束】肩、髖立即停止轉動，左肩臂和浮足在前，右肩臂在後，肩、髖做相反用力，用前內刃滑行，兩臂和浮足始終在滑線上（圖 60-5）。

正確的 3 字的尖端是由外刃過渡到內刃，中間的距離等於冰刀的厚度。左、右腳交替練習。

【注意事項】準備轉尖時，浮足可在前，也可在後，但要保持在滑線上。

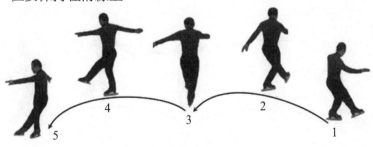

圖 60 右後外──右前內 3 連續動作（1～5）

4. 左後內——左前外 3（LBI—LFO3）

動作方法

【準備】右肩臂和浮足在前，左肩臂在後，肩、髖做相反用力，滑左後內弧線（圖 61-1）。

【滑進尖端】離開所滑弧線，滑進尖端，重心在冰刀的前半部（圖 61-2）。

【轉體】左肩臂和浮足向前，右肩臂向後，肩、髖做相反轉動，在尖端的頂端從外刃向內刃過渡，同時重心從冰刀前半部向後過渡（圖 61-3）。

【滑出尖端】用前外刃從尖端滑回原來弧線，重心在冰刀後半部，完成轉體 180°（圖 61-4）。

【結束】肩髖立即停止轉動，左肩臂和浮足在前，右肩臂在後，肩、髖做相反用力，用前外刃滑行，兩臂和浮足始終保持在滑線上（圖 61-5）。

正確的 3 字的尖端是由外刃過渡到內刃，中間的距離等於冰刀的厚度。左、右腳交替練習。

【注意事項】準備轉尖時，浮足可在前，也可在後，但要保持在滑線上。

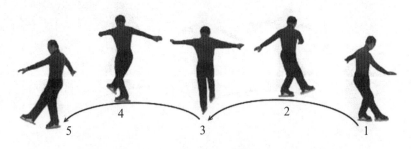

圖 61　左後內——左前外 3 連續動作（1～5）

（二）雙 3 字步

雙 3 字步（Double Three Turn）共有四種：前外——後內——前外、前內——後外——前內、後外——前內——後外、後內——前外——後內。再加上左、右腳的變化，共有八種滑法。

動作方法與 3 字步相同，不同的只是一隻腳在弧線上完成兩個 3 字，因此稱雙 3 字步。

（三）括弧步

括弧步（Bracket）共有四種：前外——後內、前內——後外、後外——前內、後內——前外，再加上左、右腳的變化，共有八種滑法。

括弧步是單足轉體的一種，尖端背向圓心，比 3 字難度大，在自由滑中，是一種常用的步法。

1. *左前外——左後內括弧*（LFO—LBI Bracket）

⑴**動作方法**

【準備】右肩臂和浮足在後，左肩臂在前，肩、髖做相反用力，滑左前外弧線（圖 62-1）。

【滑進尖端】離開所滑弧線，滑進尖端，浮足靠近滑足，重心在冰刀的後半部（圖 62-2）。

【轉體】左肩臂向後，右肩臂向前，浮足靠近滑足，肩、髖做相反轉動，從外刃向內刃過渡，同時重心從冰刀的後半部向前過渡（圖 62-3）。

【滑出尖端】用後內刃從尖端滑回原來弧線，浮足向

前，重心在冰刀前半部，完成轉體180°（圖62-4）。

【結束】肩、髖立即停止轉動，右肩臂和浮足在前，左肩臂在後，肩、髖做相反用力，用後內刃滑行，浮足在滑線上（圖62-5）。正確的括弧尖端是由外刃過渡到內刃，兩刃彼此交叉。左、右腳交替練習。

【注意事項】準備轉尖時，浮足可在前，也可在後，但要保持在滑線上。

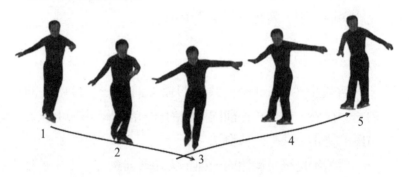

圖62　左前外──左後內括弧連續動作（1～5）

⑵練習方法

1）扶支撐物，在原地練習轉尖的準備、轉體和結束各部分的動作配合，體會正確的要領。

2）在教練員的協助下，完成轉尖動作。

【注意事項】轉尖前的準備姿勢要平衡穩定，肩、髖做相反用力。浮足可在前也可在後，但要保持在滑線上。

2. 右前內──右後外括弧（RFI─RBO Bracket）

動作方法

【準備】左肩臂和浮足在前，右肩臂在後，肩、髖做向後用力，滑左前內弧線（圖63-1）。

【滑進尖端】離開所滑弧線，滑進尖端，浮足靠近滑足，重心在冰刀的後半部（圖 63-2）。

【轉體】左肩臂向後，右肩臂向前，浮足靠近滑足，肩、髖做相反轉動，從內刃向外刃過渡，重心從冰刀的後半部向前過渡（圖 63-3）。

【滑出尖端】用後外刃從尖端滑回原來弧線，浮足向後，重心在冰刀前半部，完成轉體 180°（圖 63-4）。

【結束】肩、髖立即停止轉動，左肩臂和浮足在後，右肩臂在前，肩、髖相反用力，用後外刃滑行，浮足在滑線上（圖 63-5）。正確的括弧尖端是由內刃過渡到外刃，兩刃彼此交叉。左、右腳進行交替練習。

練習方法參見前外括弧。

【注意事項】準備轉尖時，浮足可在前，也可在後，但要保持在滑線上。

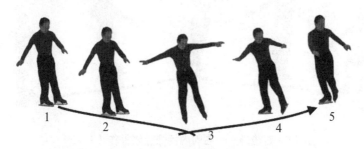

圖 63　右前內──右後外括弧連續動作（1～5）

3. 右後外──右前內括弧（RBO─RFI Brecket）

動作方法

【準備】右肩臂和浮足在後，左肩臂在前，肩、髖做相反用力，滑後外弧線（圖 64-1）。

【滑進尖端】離開所滑弧線，滑進尖端，浮足靠近滑足，重心在冰刀的前半部（圖64-2）。

【轉體】左肩臂向後，右肩臂向前，浮足靠近滑足，肩、髖做相反轉動，從外刃向內刃過渡，重心從冰刀的前半部向後過渡（圖64-3）。

【滑出尖端】用前內刃從尖端滑回原來弧線，浮足向後，重心在冰刀後半部，完成轉體180°（圖64-4）。

【結束】肩、髖立即停止轉動，左肩臂和浮足在後，右肩臂在前，肩、髖相反用力，用前內刃滑行，浮足在滑線上（圖64-5）。正確的括弧尖端是由外刃過渡到內刃，兩刃彼此交叉。左、右腳進行交替練習。

練習方法和注意事項，參見前外括弧。

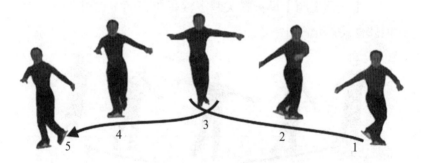

圖64　右後外——右前內括弧連續動作（1～5）

4. 左後內——左前外括弧（LBI—LFO Brecket）

動作方法

【準備】右肩臂和浮足在後，左肩臂在前，肩、髖做相反用力，滑左後內弧線（圖65-1）。

【滑進尖端】離開所滑弧線，滑進尖端，浮足靠近滑

足,重心在冰刀的前半部(圖 65-2)。

【轉體】左肩臂向後,右肩臂向前,浮足靠近滑足,肩、髖做相反轉動,從外刃向內刃過渡,重心從冰刀的前半部向後過渡(圖 65-3)。

【滑出尖端】用前外刃從尖端滑回原來弧線,浮足向後,重心在冰刀後半部,完成轉體 180°(圖 65-4)。

【結束】肩、髖立即停止轉動,左肩臂和浮足在後,右肩臂在前,肩、髖相反用力,用前外刃滑行,浮足在滑線上(圖 65-5)。

正確的括弧尖端是由內刃過渡到外刃,兩刃彼此交叉。左、右腳進行交替練習。

練習方法和注意事項,參見前外括弧。

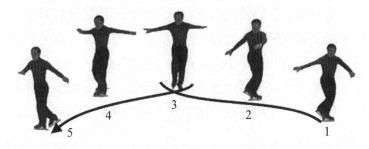

圖 65　左後內──左前外括弧連續動作(1~5)

五、單足轉體＋換向

單足轉體＋換向是用單足滑行,在轉體的同時改變滑行方向。只改變滑行方向而不改變用刃,是較難的一種步,轉體技術複雜。由於從一個圓弧經轉體過渡到另一個圓弧滑行,因此改變了滑行方向。尖端背對所滑圓弧的圓心稱為外勾步,尖端對著所滑圓弧的圓心稱內勾步。

（一）外勾步

外勾步（Counter）共有四種：前外——後外外勾、前內——後內外勾、後外——前外外勾、後內——前內外勾。再加上左、右腳的變化，共有八種滑法。

1. 右前外——右後外外勾（RFO—RBO Counter）

⑴動作方法

【準備】右肩臂和浮足在前，左肩臂在後，肩、髖做相反用力，滑右前外弧線（圖 66-1）。

【滑進尖端】離開所滑弧線，滑進尖端，浮足靠近滑足，重心在冰刀的後半部（圖 66-2）。

【轉體】左肩臂向前，右肩臂向後，浮足靠近滑足，肩、髖做相反轉動，繼續用外刃滑行，浮足靠近滑足，同時重心從冰刀的後半部向前過渡（圖 66-3）。

【滑出尖端】用後外刃從尖端滑出，浮足向前，滑向另一個圓弧，重心在冰刀前半部，完成轉體 180°（圖 66-4）。

【結束】肩、髖立即停止轉動，左肩臂和浮足在前，右肩臂在後，用後外刃滑行，浮足在滑線上（圖 66-5）。左、右腳交替練習。正確的外勾尖端始終保持同一個刃，不改變用刃，只改變滑行方向。

⑵練習方法

1）原地練習轉尖技術，體會轉尖的準備、轉體和結束各階段的肩臂、髖和浮足的配合。

2）在教練員的協助下完成轉體動作。

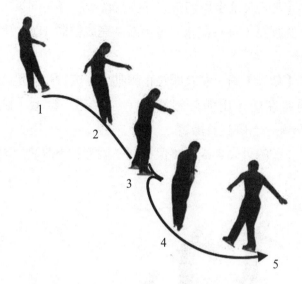

圖 66　右前外──右後外外勾連續動作（1～5）

⑶注意事項

1）轉尖準備階段，肩、髖一定要彼此做相反用力。

2）自始至終保持外刃滑行。

2. 左後外──左前外外勾（LBO─LFO Counter）

動作方法

【準備】左肩臂和浮足在後，右肩臂在前，肩、髖做相反用力，滑左後外弧線（圖67-1）。

【滑進尖端】離開所滑弧線，滑進尖端，浮足靠近滑足，重心在冰刀的前半部（圖67-2）。

【轉體】左肩臂向前，右肩臂向後，浮足靠近滑足，肩、髖做相反轉動，繼續用外刃滑行，同時重心從冰刀的前半部向後過渡（圖67-3）。

【滑出尖端】用前外刃從尖端滑出,浮足向後,滑向另一個圓弧,重心在冰刀後半部,完成轉體 180°(圖 67-4)。

【結束】肩、髖立即停止轉動,右肩臂和浮足在後,左肩臂在前,用前外刃滑行,浮足在滑線上(圖 67-5)。左、右腳交替練習。

正確的外勾尖端始終保持同一個刃,不改變用刃,只改變滑行方向。

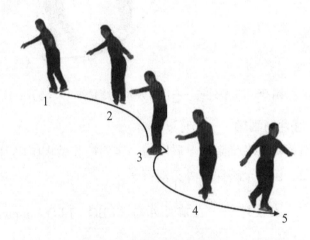

圖 67　左後外——左前外外勾連續動作(1~5)

3. 左前內——左後內外勾(LFI—LBI Counter)

動作方法

【準備】右肩臂和浮足在前,左肩臂在後,肩、髖做相反用力,滑左前內弧線(圖 68-1)。

【滑進尖端】離開所滑弧線,滑進尖端,浮足靠近滑足,重心在冰刀的後半部(圖 68-2)。

【轉體】左肩臂向前，右肩臂向後，浮足靠近滑足，肩、髖做相反轉動，繼續用內刃滑行，同時重心從冰刀的後半部向前過渡（圖 68-3）。

【滑出尖端】用前內刃從尖端滑出，浮足向前，滑向另一個圓弧，重心在冰刀前半部，完成轉體 180°（圖 68-4）。

【結束】肩、髖立即停止轉動，左肩臂和浮足在前，右肩臂在後，用後內刃滑行，浮足在滑線上（圖 68-5）。左、右腳交替練習。正確的外勾尖端始終保持同一個刃，不改變用刃，只改變滑行方向。

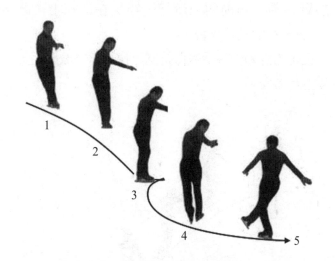

圖 68　左前內──左後內外勾連續動作（1～5）

4. 右後內──右前內外勾（RBI─RFI Counter）

動作方法

【準備】左肩臂和浮足在後，右肩臂在前，肩、髖做

相反用力，滑右後內弧線（圖 69-1）。

　　【滑進尖端】離開所滑弧線，滑進尖端，浮足靠近滑足，重心在冰刀的前半部（圖 69-2）。

　　【轉體】左肩臂向前，右肩臂向後，浮足靠近滑足，肩、髖做相反轉動，繼續用內刃滑行，同時重心從冰刀的前半部向後過渡（圖 69-3）。

　　【滑出尖端】用前內刃從尖端滑出，浮足向後，滑向另一個圓弧，重心在冰刀後半部，完成轉體 180°（圖 69-4）。

　　【結束】肩、髖立即停止轉動，右肩臂和浮足在後，左肩臂在前，用前內刃滑行，浮足在滑線上（圖 69-5）。左、右腳交替練習。

　　正確的外勾尖端始終保持同一個刃，不改變用刃，只改變滑行方向。

圖 69　右後內——右前內外勾連續動作（1～5）

（二）內勾步

內勾步（Rocker）有四種：前外——後外內勾、前內——後內內勾、後外——前外內勾、後內——前內內勾。如加上左、右腳的變化共有八種滑法。

1. 右前外——右後外內勾（RFO—RBO Rocker）

動作方法

【準備】左肩臂和浮足在前，右肩臂在後，肩、髖做相反用力，滑右前外弧線（圖70-1）。

【滑進尖端】離開所滑弧線，滑進尖端，浮足靠近滑足，重心在冰刀的後半部（圖70-2）。

【轉體】左肩臂向後，右肩臂向前，浮足靠近滑足，肩、髖做相反轉動，繼續用外刃滑行，同時重心從冰刀的

圖70　右前外——右後外內勾連續動作（1～5）

後半部向前過渡（圖 70-3）。

【滑出尖端】用後外刃從尖端滑出，浮足向前，滑向另一個圓弧，重心在冰刀前半部，完成轉體 180°（圖 70-4）。

【結束】肩、髖立即停止轉動，右肩臂和浮足在前，左肩臂在後，用後外刃滑行，浮足在滑線上（圖 70-5）。左、右腳交替練習。正確的外勾尖端始終保持同一個刃，不改變用刃，只改變滑行方向。

2. 左後外——左前外內勾（LBO—LFO Rocker）

動作方法

【準備】右肩臂和浮足在後，左肩臂在前，肩、髖做相反用力，滑左後外弧線（圖 71-1）。

【滑進尖端】離開所滑弧線，滑進尖端，浮足靠近滑足，重心在冰刀的前半部（圖 71-2）。

【轉體】左肩臂向後，右肩臂向前，浮足靠近滑足，肩、髖做相反轉動，繼續用外刃滑行，同時重心從冰刀的前半部向後過渡（圖 71-3）。

【滑出尖端】用前外刃從尖端滑出，浮足向後，滑向另一個圓弧，重心在冰刀後半部，完成轉體 180°（圖 71-4）。

【結束】肩、髖立即停止轉動，左肩臂和浮足在後，右肩臂在前，用前外刃滑行，浮足在滑線上（圖 71-5）。左、右腳交替練習。

正確的外勾尖端始終保持同一個刃，不改變用刃，只改變滑行方向。

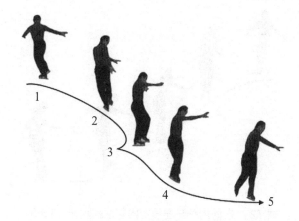

圖 71　左後外──左前外內勾連續動作（1～5）

3. 左前內──左後內內勾（LFI─LBI Rocker）

動作方法

【準備】左肩臂和浮足在前，右肩臂在後，肩、髖做相反用力，滑左前內弧線（圖 72-1）。

【滑進尖端】離開所滑弧線，滑進尖端，浮足靠近滑足，重心在冰刀的前半部（圖 72-2）。

【轉體】左肩臂向後，右肩臂向前，浮足靠近滑足，肩、髖做相反轉動，繼續用內刃滑行，同時重心從冰刀的後半部向前過渡（圖 72-3）。

【滑出尖端】用後內刃從尖端滑出，浮足向前，滑向另一個圓弧，重心在冰刀前半部，完成轉體180°（圖 72-4）。

【結束】肩、髖立即停止轉動，右肩臂和浮足在前，左肩臂在後，用後內刃滑行，浮足在滑線上（圖 72-5）。左、右腳交替練習。正確的外勾尖端始終保持同一個刃，不改變用刃，只改變滑行方向。

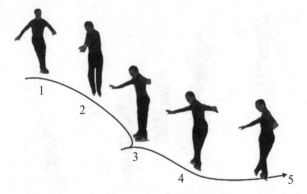

圖 72　左前內──左後內內勾連續動作（1～5）

4. 右後內──右前內內勾（RBI─RFI Rocker）

動作方法

【準備】右肩臂和浮足在後，左肩臂在前，肩、髖做相反用力，滑右後內弧線（圖 73-1）。

【滑進尖端】離開所滑弧線，滑進尖端，浮足靠近滑足，重心在冰刀的前半部（圖 73-2）。

【轉體】左肩臂向後，右肩臂向前，浮足靠近滑足，肩、髖做相反轉動，繼續用內刃滑行，同時重心從冰刀的前半部向後過渡（圖 73-3）。

【滑出尖端】用前內刃從尖端滑出，浮足向後，滑向另一個圓弧，重心在冰刀後半部，完成轉體 180°（圖 73-4）。

【結束】肩、髖立即停止轉動，左肩臂和浮足在後，右肩臂在前，用前內刃滑行，浮足在滑線上（圖 73-5）。左、右腳交替練習。正確的外勾尖端始終保持同一個刃，不改變用刃，只改變滑行方向。

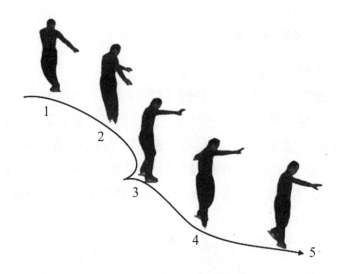

圖 73　右後內──右前內內勾連續動作（1～5）

六、換向+轉體

換向+轉體是指改變滑行方向後，再做一個單足轉體或換足轉體動作。例如，變刃後做一個 3 字步、變刃後做一個雙 3 字步、變刃後做一個括弧步、變刃後做一個換足轉體等。

七、其他步

（一）搖滾步

搖滾步（Cross Roll）是一個直線步，由等距、等弧的前外弧線或後外弧線組成。滑膝要富有彈性，上體配合要協調。其特點是，無論前或後，都是用外刃蹬冰，外刃滑行。

1. 向前搖滾步

(1)動作方法

滑左前外刃，浮足在側（圖 74-1），由側擺至前，越過滑足（圖 74-2），滑足蹬冰，右浮足與滑足交叉外刃著冰（圖 74-3），滑足抬起擺向側，滑右前外（圖 74-4），浮足由側擺向前，越過滑足（圖 74-5），滑足蹬冰，左浮足外刃著冰（圖 74-6），滑左前外刃，浮足在側（圖 74-7）。

身體重心始終在冰刀的後部。

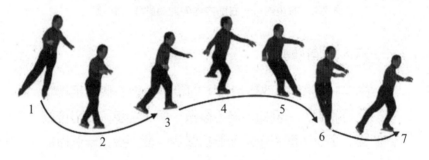

圖 74　向前搖滾步連續動作（1～7）

(2)練習方法

1）扶扳練習腳的交叉動作。

2）獲一定速度後，沿冰上的一條直線，做左右腳的前外弧線。

【注意事項】身體直立，滑膝屈伸，重心在冰刀的後半部。在跳躍中，圖 74 中的 1、4 是很重要的滑行姿勢，要很用心地練習這一姿勢，提高滑行穩定性。

2. 向後搖滾步

動作方法

滑左後外刃（圖 75-1），浮足側擺（圖 75-2），與滑足交叉，右後外刃著冰，左腳外刃蹬冰（圖 75-3），浮足擺至體側，滑右後外刃（圖 75-4），浮足與滑足交叉，左後外刃著冰，右腳外刃蹬冰（圖 75-5），滑左後外，浮足在體側（圖 75-6）。

身體重心始終在冰刀的前部。

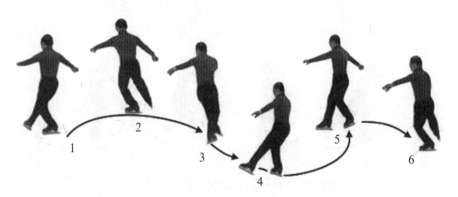

圖 75　向後搖滾步連續動作（1～6）

（二）墊步

墊步（Shasse）是向前或向後沿圓滑行，浮足在滑足旁落冰成新滑足，原滑足在側緊貼新滑足向上稍稍提起。墊步分為向前墊步、向後墊步及滑墊步。

（三）規尺步

根據滑行足的用刃，規尺步（Pivot）有四種：前

外、後外、前內、後內。

1. 後外規尺步

動作方法

運動員做逆時針後壓步滑行，然後滑右後外弧線，左浮足向後，伸向滑行弧線的圓內（圖 76-1），左肩臂在前，右肩臂在側，弧線逐漸變陡，用刀齒拖冰使滑行圓變小，最後用刀齒點冰固定（圖 76-2），滑足繞此點用後外刃滑一圈或多圈，重心在刀的前半部（圖 76-3～4），雙足站立滑出。

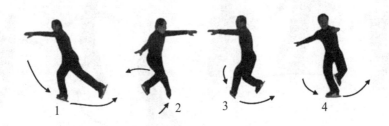

圖 76　後外規尺步連續動作（1～4）

2. 前內規尺步

動作方法

向前滑行，左足刀齒點冰（圖 77-1），右足繞點冰足滑前內刃，重心在刀的後半部（圖 77-2），繞此點用前內刃滑一圈或多圈（圖 77-3～4），站起滑出。

3. 前外和後內規尺步

前外和後內規尺步，可參閱後外和前內規尺步。

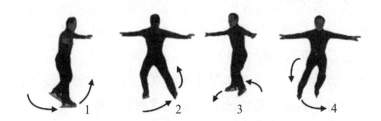

圖 77　前內規尺步連續動作（1～4）

（四）大一字步

大一字步（Spread Eagle）用壓步獲得速度後，兩腳同時用內刃（Inside）或外刃（Outside）成一字滑行（成芭蕾二位腳）。在滑行中可做各種手勢變換，這是一種很有風度的大線條的步法，高級運動員經常採用。

（五）結環步

結環步（Loop）是一種高級步法，來源於規定圖形的結環形滑法。動作包括前外結環、前內結環、後外結環、後內結環及變刃的四種結環。

（六）小跳步

小跳步（兔跳 Hunny Hop）是向前滑進中的連續小跳動作。在學習滑冰中，是首次跳起進入空中的動作，要重視正確的起跳和自然放鬆的前後擺臂。

1. 動作方法

左腿向前做弓步滑行，右肩臂在前，左肩臂在後，浮足在後（圖 78-1），右足與左臂前擺（圖 78-2），左足

起跳，右肩臂擺向後，浮足與左臂儘量向上擺起，兩臂要放鬆靠近身體前後擺動（圖 78-3），在空中像跨步一樣抬頭看向前方（圖 78-4）。

落冰時，右腳刀齒觸冰（圖 78-5），左臂後擺，右臂前擺，右腳刀齒蹬冰，左腳向前滑行（圖 78-6），恢復小跳開始的弓步姿勢（圖 78-7）。

重複上述動作，做連續小跳動作。

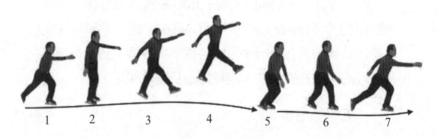

圖 78　小跳步連續動作（1～7）

2. 練習方法

（1）不穿冰鞋在陸上做小跳的模仿練習。

（2）冰上小跳步的模仿練習（扶支撐物）。

手扶支撐物做左腿弓步（圖 79-1），右臂下擺，右腿向前（圖 79-2），右腿繼續上擺，左腿伸直提踵，站在刀齒上（圖 79-3），右腿向前跨步，刀齒觸冰（圖 79-4），重心移右刀齒（圖 79-5），做左腿弓步（圖 79-6）。

（3）在冰場上做完整的小跳動作。掌握後，可連續完成此動作。

（4）意念練習。閉眼，在頭腦中默演小跳動作。

【注意事項】

（1）身體直立放鬆。

（2）要注意身體向前的速度，不要只追求高度。擺臂要放鬆。

【教法】

（1）講解小跳步的技術要求。

（2）先從左足提踵，身體直立站在刀齒上，右腿前舉，右臂後擺的動作開始教學（參見圖 79-3），然後做圖 79-4～6 的動作。最後再把前面 1～2 的動作接上，完成整個的小跳。

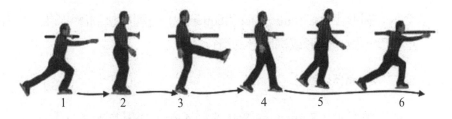

圖 79　小跳步模仿連續動作（1～6）

（七）連續步

一套醒目完美的連續步（Sequence Step）已構成自由滑的獨立動作，所占的地位不亞於一個精彩的跳和轉，它不但是表達音樂高潮的好手段，同時也增加了自由滑的難度。

連續步是各種步法的組合，根據滑行的路線，可分為直線、圓形、蛇形及燕式連續步，一套連續步所包括的步

法數量和種類不限。充分利用冰場是連續步的一個特點，它與動作之間的連接步不同，連接步主要是完成動作之間的銜接，它不如連續步對音樂特點表達的作用大，完整性也不如連續步。

連續步一般還具有快速多變的特點，不超過半周的小跳是允許的。

1. 直線連續步

直線連續步（Straight Line Step Sequence）是從冰場的一端開始，沿冰場的對角線或縱軸滑行。

2. 圓形步

圓形步（Circular Step Sequence）是利用整個冰場的寬度，做一圓形或橢圓形的滑行。

3. 蛇形步

蛇形步（Serpentine Step Sequence）也稱為 S 步，是從冰場的一端開始，連續滑行至少兩個不小於場地一半寬度的弧線，在場地的另一端結束。

4. 燕式連續步

燕式連續步（Spiral Step Sequence）從冰場的一端開始，連續滑行至少兩個不小於場地一半寬度的弧線，或完成一個圓形，或橢圓形。至少有三種燕式和一次換足，在場地的另一端結束。

第四節 ✎ 跳躍動作

一、3 字跳

（一）3 字跳的概念

3 字跳（Walz Jump）是用前外刃起跳在空中轉體180°，用另一足的後外刃落冰的跳躍動作（圖 80）。

3 字跳雖然只是一個前起跳的基礎動作，但它包含了向前起跳動作的所有技術階段的基本技術及基本姿態，因此，精確地完成此動作的各階段技術，保持正確的姿態，將為以後完成前起跳系列的高難動作，打下良好的基礎。重視這個動作的基本技術和姿態的練習，會為以後高難動作的練習達到事半功倍的效果。

3 字跳和 1 周半類型跳都是由下面六個技術階段組成：助滑、引進、準備（緩衝）、起跳（包括下擺和上擺）、空中、落冰。

運動員除明確上述六個技術階段之外，還要瞭解每個技術階段所包括的基本技術和基本姿態，其目的是為了掌握動作的標準。只有先掌握標準，才能進行訓練和教學。

為了提高訓練和教學的效果，在學習跳躍動作的過程中，我們採用口令的教學方法，一個口令代表一個技術階段或時期，助滑階段不計口令，這樣一個動作就有六個口令：口令 1——引進階段；口令 2——準備（緩衝）階段；口令 3——下擺期；口令 4——上擺期；口令 5——

空中階段；口令6——落冰階段。

在實際的訓練和教學中，透過簡單易行的口令，可使運動員迅速地明白每個口令所要求完成的技術內容，也使運動員不會漏掉任何一個技術階段的技術內容。無論刃類型起跳，還是點冰類型跳都是由這六個口令完成。

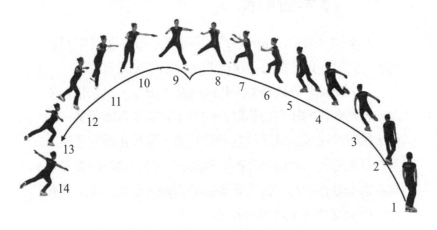

圖80　3字跳連續動作（1～14）

（二）動作方法

1. 助滑階段

沿逆時針方向後壓步，然後滑右後外刃，兩臂放鬆下垂，左浮足在後，滑足微屈，做好準備。助滑的關鍵是速度和穩定的平衡。當左肩臂移向後時，左髖一定要向前用力，保證弧線滑行的穩定和身體平衡。

助滑時，初學者須獲得相應的速度，此速度必須與初學者的技術能力和素質條件相適應。

2. 引進階段（口令—1）

從右後外換足滑左前外，要充分借用助滑的慣性，不要突然蹬冰加力，採用推冰技術，與後外換前外的莫霍克步要求相同，這們有利於平衡和穩定（圖 81-1）。左腳靠近右腳下刀，滑左前外刃，身體重心的移動與滑行方向要一致。

圖81　引進階段連續動作（1）

3. 準備（緩衝）階段（口令—2）

左腿深屈，滑膝對著滑足尖，浮足自然留後，做出正確的弓步姿勢。然後浮足膝內轉，對著冰面，這樣可保證浮足正確的下擺，浮足小腿在身後自然彎曲，猶如踢足球時，小腿自然後擺的動作，為鞭打動做作準備。浮足保持在滑線上，兩臂靠近身體同時對稱放鬆後擺，擺幅不要大，不要突然用力。上體直立、放鬆，正對滑行方向，肩、髖的橫軸與滑行弧線的切線方向垂直，與冰面平行，無任何扭轉。以此姿勢自然滑進，滑腿要保持足夠的傾倒，滑出較深的前外刃，重心放在刀的後半部（圖

圖82　準備（緩衝）階段連續動作（2～4）

82-2～4）。引進和準備是兩個動作，弓步和折小腿一定要分開做，先弓到位，然後再折腿，這樣容易保持平衡和充分的準備。

4. 起跳階段

⑴下擺期（口令—3）

兩臂和浮足採用近端帶動遠端的鞭打技術用力向下擺動，給起跳腿以足夠的壓力。此時一定要保持住準備（緩衝）時的身體正確滑行姿勢，不得有任何自身的扭轉動作，上體直立，滑足保持準備時的屈度和更大的傾斜。因此，下擺時，浮足與滑足之間應保持相應的距離，維持平衡。由於上體直立，因此兩臂要靠緊身體下擺，擺至與冰面垂直的位置，身本重心在冰刀的後半部（圖83-5），保持原有的滑行方向。

下擺期的動作最簡單，但非常難控制，很容易將上擺期的預轉在此時完成，這是嚴重的錯誤。另外，滑腿會出

圖 83　下擺期連續動作（5）

現二次下蹲或站起的錯誤動作。

⑵上擺期（口令—4）

　　兩臂和浮足擺過垂直位置後，滑足迅速蹬直制動起跳，制動動作要快速有力，浮足與兩臂沿弧線切線方向上擺（圖 84-6），不要超過水平位置，兩臂要平齊，身體預轉約 90°，用身體帶動兩臂與浮足預轉，決不能用兩臂和浮足帶動身體，同時身體向起跳方向投出（圖 84-7）。

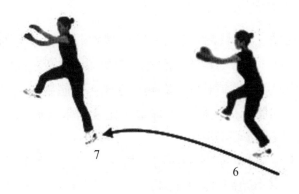

圖 84　上擺期連續動作（6～7）

5. 空中階段（口令—5）

在空中逆時針方向轉體半周，身體直立，兩腿儘量大的展開並伸直，兩臂平齊前伸，不超過水平位置（圖85-8～9）。

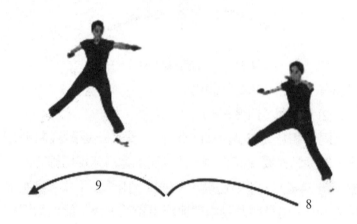

圖85　空中階段連續動作（8～9）

6. 落冰階段（口令—6）

身體重心轉移到右腿，用右腳的刀齒觸冰（圖86-10），踝、膝、髖做落冰緩衝，滑腿深屈，滑右後外刃，兩臂側展或左肩臂在前，右肩臂在側，上體直立，左浮足前伸，由體前擺向側後，伸直，足尖外展（圖86-11～14），成落冰姿勢滑出。

【要求】準確地完成弓、折、擺、跳、落的技術動作，在空中轉體180°（弓——弓步，折——折小腿，擺——兩臂和腿的下擺，蹬跳——上擺，落——落冰）。

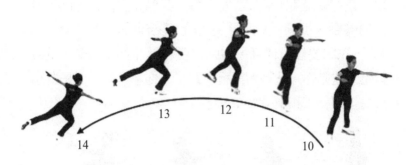

圖 86　落冰階段連續動作（10～14）

（三）練習方法

開始均採用扶把練習，掌握各階段技術後，可離把，做完整的 3 字跳。

1. 上擺、空中、落冰練習（扶把）

這個練習的目的是讓運動員體會和掌握 3 字跳的起跳、空中和落冰的各階段技術和要求，這是一種非常有效的練習和教學方法。初學 3 字跳的運動員，先從這個模仿和分解練習開始，會收到事半功倍的效果，也會為以後的 1 周半類型的高難跳躍打下正確的技術基礎。

練習 1

扶把上擺練習──「蹲」「伸」「站」。

手扶把，站立（圖 87-1），雙腿半蹲，簡稱「蹲」（圖 87-2），上體保持直立，無轉動。右腿向側伸出，膝關節伸直，簡稱「伸」（圖 87-3），兩腳尖平行，右臂自然放在體側與右腿保持一致，這是下擺期結束的姿勢。然後，左腿提踵並伸直，同時右腿和右臂向前上方擺

起，在左腳足尖上站立靜止 3 秒，身體正對滑行方向，無任何轉動，簡稱「站」，這是上擺結束的姿勢（圖 87-4），左腿要儘量伸直，右腿也要儘量伸直並高舉。重複練習上述動作。此練習簡稱「蹲」「伸」「站」，是為起跳的下擺結束和上擺做準備。

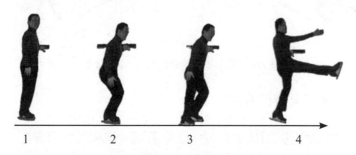

圖 87 扶把上擺練習——蹲伸站（1～4）

練習 2

空中展腿和落冰階段練習——「蹲」「伸」「站」「跨」「落」（扶把）。

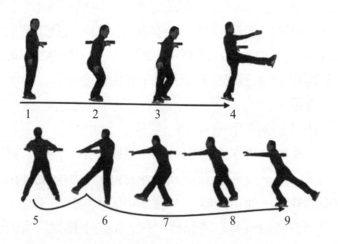

圖 88 空中展腿和落冰練習——蹲伸站跨落（1～9）

完成「蹲」「伸」「站」練習後（圖 88-1～4），轉體 90°，跨步，簡稱「跨」，兩足尖站立（圖 88-5）。然後，身體重心移至右腿（圖 88-6）。

左腿從體前沿圓擺向身體的側後方，左臂在前側方，右臂在側扶把，右腿深屈，做落冰的姿勢，簡稱「落」（圖 88-7～9）。

練習 1 和 2 簡稱「蹲」「伸」「站」「跨」「落」。這是不跳起的起跳、空中和落冰的技術模仿練習。

練習 3

起跳、空中和落冰階段練習──「蹲」「伸」「擺」「跳」「落」（扶把）。

從下擺結束，開始做上擺跳起、空中和落冰動作，此練習簡稱「蹲」「伸」「擺」「跳」「落」。

身體放鬆，直立站好（圖 89-1）。

蹲──身體依然保持直立，雙腿下屈，右臂靠近身體（圖 89-2）。

伸──右腿向側伸出，兩足尖平行，左腿依然保持下屈姿勢（圖 89-3）。

擺──左腿提踵蹬直，右臂和右腿同時向上擺起（圖 89-4）。

跳──跳起，進入空中，兩腿儘量分開（圖 89-5），轉體 90°。

落──身體重心轉到右腿，用刀齒觸冰（圖 89-6），左腿從體前繞滑足擺圓到身體的側後方（圖 89-7～8），右腿深屈成落冰姿勢（圖 89-9）。這是從下擺結束開始的起跳、空中、落冰的完整技術模仿練習。

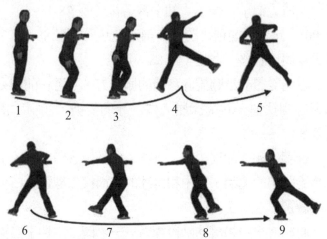

圖 89　起跳、空中和落冰練習——蹲伸擺跳落（1～9）

【注意事項】

（1）「站」或「跳」的動作支撐腿要充分伸直。

（2）跳起時，轉體不要過早。

（3）落冰時，浮足要從體前擺向側後。

2. 引進、準備（緩衝）、下擺練習

這個練習的主要目的是為了掌握 3 字跳的準備階段和起跳下擺期的技術和要求，準備階段的弓步和折腿是為下擺的鞭打做準備，必須耐心、準確地掌握好這部分技術，才能高品質地完成向前起跳的動作。

練習 1

引進和準備階段練習——「弓」「折」（扶把）。

原地雙足平行站立，臂在體側自然下垂，另一臂扶把（圖 90-1）。右腳刀齒蹬冰，向前屈左腿，成弓步，達

90°，右腿在後伸直，並在滑線上（圖90-2），口令1。
然後，自然、放鬆摺疊小腿，大腿不動，左腿保持穩定的
屈度，右臂自然在體後，與浮足保持一致，身體直立（圖
90-3）口令—2。小腿放下，刀齒觸冰，恢復弓步的姿勢
（圖90-4），多次重複折小腿的動作。此練習簡稱
「弓」「折」。折小腿時，只是小腿有折的動作，身體的
其他部分均保持不動，這是此練習的主要要求。

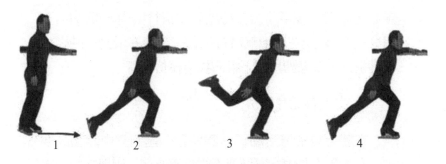

圖90　引進和準備練習──弓折（1～4）

【注意事項】弓步要充分，折小腿時，浮足大腿不可
向上或向下擺動，滑足要保持穩定的屈度。

練習2

引進、準備和下擺練習──「弓」「折」「擺」（扶
把）。

做左腿的弓步，浮足小腿摺疊，一定要弓到位，才能
折小腿（圖91-1～3）。然後，浮足和右臂同時鞭打下
擺。此時滑足仍保持弓步時的屈度，浮足和右臂都擺至重
心投影線上，身體直立，沒有轉動，浮足與滑足保持相應
的距離，並平行，右臂靠近身體，與右腿保持一致，身體

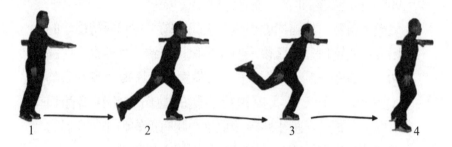

圖91　引進、準備和下擺練習——弓折擺（1～4）

重心在冰刀的後半部，保持原有的滑行方向（圖 91-4）口令—3。首先在原地無滑行練習，然後在滑動中練習。這是引進、準備階段和下擺的技術模仿練習。

3. 空中轉體練習

在陸上做縱劈腿和橫劈腿練習，達到空中開腿的要求。在 1 周半跳中，可做反直立旋轉練習，兩臂在胸前平舉，收至胸前，浮足在滑足前交叉。掌握空中旋轉的基本姿勢和收臂的技術。

4. 落冰練習

（1）原地（扶把）做右腿弓步，然後抬起後腿成落冰的姿勢（圖 92-8）。這是花式滑冰採用最多的姿勢，在自由滑中，跳躍和旋轉等許多動作，都是以此種姿勢結束，因此它是出現頻率最多的一種動作姿勢。這個基本動作的品質優劣，對全套自由滑的品質和藝術表現均有重要的影響。在平時訓練中，一定要進行專門和嚴格的姿態控制練習。

（2）向後壓步，獲得速度後，做右後外刃的落冰姿勢滑行。

5. 完整動作練習——「弓」「折」「擺」「跳」「落」（扶把）

完成「弓」「折」「擺」動作的練習後（圖 92-1～4），口令—1、2、3。浮足與兩臂借下擺的慣性繼續上擺，滑足蹬直起跳，口令——4。右臂與浮足在空中擺至水平位置，然後轉體 90°，空中形成「大」字形，兩腿要儘量展開（圖 92-5）口令——5。當右腳刀齒觸冰時（圖92-6），身體重心移至落冰足並轉體向後，深屈落冰足，左腿從體前繞圓擺向後側，完成後外刃滑行的落冰動作（圖 92-7～8）口令——6。先在陸地練習，待掌握後，可在滑行中完成 3 字跳。最後離把完成 3 字跳。

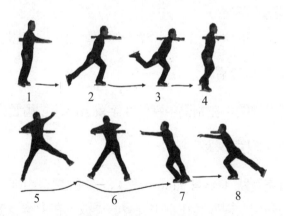

圖 92　完整動作練習——弓折擺跳落（1～8）

【注意事項】

（1）弓步不到位，就摺疊小腿，折腿過早，弓、折

兩個動作沒分開。

（2）小腿不放鬆，折腿不充分，膝沒內轉。

（3）折小腿時，浮足大腿跟著向上或向下擺動，影響滑足的穩定性。

（4）下擺時，滑腿有再次下屈或站起的動作，沒有保持住滑腿原有的屈度，造成起跳無力。

（5）弓步和下擺時，重心沒放在冰刀的後半部，過早移向前。

（6）臂擺動沒有靠近身體與浮足同時鞭打下擺。

（7）浮足下擺時，膝沒內轉對著冰面，造成側擺，身體預轉過早。

（8）下擺時，肩髖轉動，預轉過早，沒保持正確的滑行方向，這是最嚴重的錯誤。

（9）上擺時，制動不及時，浮足擺的不夠高，空中兩腿展開的不充分。

（10）落冰時，浮足沒留在體前，過早擺向體後。

6. 意念練習

雙眼微閉，在頭腦中默演 3 字跳各階段技術動作。

二、阿克賽跳

阿克賽跳（Axel Jump）是六大跳躍類型中唯一的向前起跳動作，根據其在空中旋轉的周數，在中國習慣稱之為 1 周半跳（阿克賽 1 周跳）、2 周半跳（阿克賽 2 周跳）、3 周半跳（阿克賽 3 周跳）。

1 周半跳是由挪威運動員阿克賽·鮑爾森（AXEL

PAULSEN）在 1882 年的第 1 次國際比賽中完成，並以 AXEL PAULSEN 的名字命名此動作。1920 年挪威女子單人滑運動員松亞海尼（SONJA HENIE）完成此動作；1948 年美國運動員狄克‧巴頓（DICK BUTTON）在冬奧會上完成 2 周半跳。1953 年美國女子單人滑運動員卡洛爾‧海斯（CAROL HEISS）完成 2 周半跳。1978 年加拿大運動員列恩‧泰勒（RERN TARLOR）在世界錦標賽中，首次完成 3 周半跳。1988 年世界錦標賽，日本的女子單人滑運動員伊藤露（MIDORI ITO）完成 3 周半跳。

（一）1 周半跳

1 周半跳（Single Axel）是用前外刃滑行起跳，然後在空中轉體 540°，用另一足的後外刃落冰的跳躍動作（圖 93）。起跳和落冰在同一圓上。

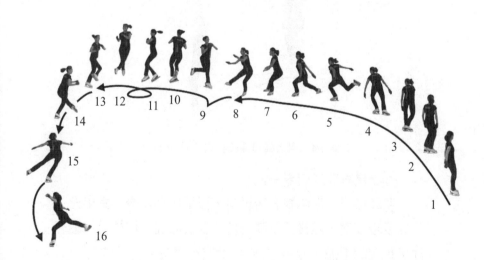

圖 93 1 周半跳連續動作（1～16）

1. 動作方法

(1)助滑階段

沿逆時針方向後壓步，然後滑右後外刃，兩臂放鬆下垂，左浮足在後，滑足微屈，做好準備。助滑的關鍵是速度和穩定的平衡。當左肩臂移向後時，左髖一定要向前用力，保證弧線滑行的穩定和身體平衡。

(2)引進階段（口令—1）

從右後外換足滑左前外，要充分借用助滑的慣性，不要突然蹬冰加力，採用推冰技術，與後外換前外的莫霍克步要求相同，這樣有利於平衡和穩定（圖 94-1～2）。左腳靠近右腳下刀，滑左前外刃，身體重心的移動與滑行方向要一致。

圖 94　引進階段連續動作（1～2）

(3)準備階段（口令—2）

左腿深屈，滑膝對著滑足尖，浮足自然留後，做出充分的弓步姿勢，然後浮足膝內轉，對著冰面，這樣可保證浮足正確的下擺。

浮足小腿在身後自然彎曲摺疊，猶如踢足球時，小腿

自然後擺的動作，為鞭打動做作準備。浮足保持在滑線上，兩臂靠近身體同時對稱放鬆後擺，擺幅不要大，不要突然用力。上體直立，正對滑行方向，肩、髖的橫軸與滑行弧線的切線方向垂直，與冰面平行，無任何扭轉，以此姿勢自然滑進。

滑腿要保持足夠的傾倒，滑出較深的前外刃，重心放在刀的後半部（圖 95-3～5）。

圖 95　準備階段連續動作（3～5）

⑷起跳階段

1）下擺期（口令—3）

兩臂和浮足採用近端帶動遠端的鞭打技術用力向下擺動，給起跳腿以足夠的壓力。此時一定要保持住準備（緩衝）時的身體正確滑行姿勢，不得有任何扭轉動作。上體直立（圖 96-6），滑足保持準備階段的屈度和更大的傾斜，浮足與滑足之間保持相應的距離，兩臂要靠緊身體下擺，身體重心在冰刀的後半部（圖 96-7）。此時期動作雖簡單，但非常難控制，很容易出現過早預轉的動作，這是運動員極易犯的嚴重錯誤。

2）上擺期（口令—4）

兩臂和浮足擺過垂直位置後，滑足迅速蹬直制動起跳，浮足與兩臂沿弧線切線方向上擺（圖 97-8），不要超過水平位置，兩臂要平齊，身體預轉約 90°，用身體帶動兩臂與浮足預轉，決不能用兩臂和浮足帶動身體，同時身體向起跳方向投出（圖 97-9）。

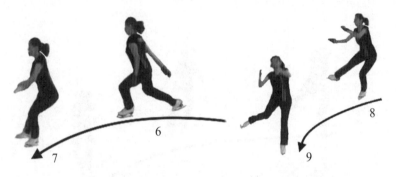

圖 96　下擺期連續動作（6～7）　　圖 97　上擺期連續動作（8～9）

⑸空中階段（口令—5）

刀齒離冰進入空中後，起跳足自然靠向浮足，轉體半周後，身體重心移向右腿（圖 98-10），成反直立轉的姿勢（圖 98-11）。

一定要記住，不能將浮足收向起跳足，成正直立轉的姿勢。在空中，兩臂從水平位置收至胸前，兩臂與浮足只能沿旋轉半徑的方向靠近身體，決不能向旋轉方向有任何用力的企圖，這樣不但不增加轉速反而會破壞平衡。在上升階段應不失時機地收緊四肢，提高轉速，頭轉向旋轉方向，旋轉軸通過落冰足，身體直立，兩腿交叉，兩臂收至胸前（圖 98-12～13），逆時針方向轉體 540°。

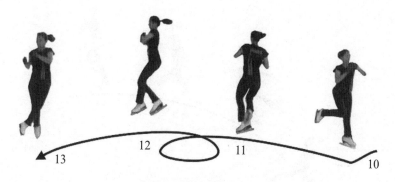

圖 98　空中階段連續動作（10～13）

　　由於 1 周半跳屬低周數跳躍動作，因此可用開腿展臂的動作完成，稱為開腳 1 周半跳或延遲 1 周半跳。所有的 1 周跳都可用開腿的姿勢完成。

　　⑹落冰階段（口令—6）

　　用右腳的刀齒觸冰（圖 99-14），踝、膝、髖做落冰垂直緩衝，滑腿深屈，膝前壓，滑右後外刃，左浮足由交叉位先抬起大腿，然後小腿從體前前伸，由體前繞圓擺向身體的後側方伸直，足尖外展，兩臂迅速展開，制止身體轉動（圖 99-15～17）。由於起跳時在冰面上預轉約90°，落冰時又提前緩衝 90°，實際上，1 周半跳在空中只旋轉了完整 1 周。

　　【要求】應準確地完成弓、折、擺、跳、轉、落的技術動作。

2. 練習方法

　　（1）在陸地模仿 1 周半跳各階段的技術。
　　（2）冰上扶把模仿 1 周半跳練習。

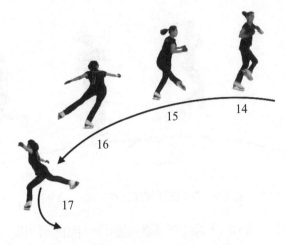

圖99 落冰階段連續動作（14～17）

1）扶支撐物身體放鬆站立（圖 100-1），雙腿下屈（圖 100-2），右腿側伸與左腿平行（圖 100-3），這是下擺結束和上擺開始的過渡姿勢，此姿勢的正確與否是判定動作成敗的關鍵。右腿屈膝上擺，像 1 周半跳的起跳一樣站起，左腿伸直提踵，站在刀齒上（圖 100-4），然後向前放下右腿，轉體半周，刀齒觸冰（圖 100-5），身體重心移向右腿做刀齒反直立轉，轉體 1 周半（圖 100-6～7），浮足從體前伸出，繞滑足擺向側後方，完成落冰姿勢（圖 100-8～10）。

2）上述練習熟練後，可從圖 100-3 的姿勢（上擺開始）直接跳起做 1 周半跳的技術模仿。

3）扶支撐物，模仿完整 1 周半跳，完成弓、折、擺、跳、落的技術要求。

【注意事項】圖 100-3 的姿勢是 1 周半跳下擺結束和上擺開始的姿勢，保證這一姿勢的正確性是十分關鍵的技

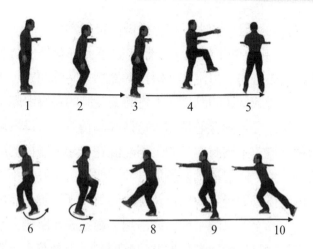

圖100　冰上扶把模仿1周半跳練習（1～10）

術要求。只有從這一姿勢開始上擺，才能有預轉，在此之前不能有任何轉動。下擺期和上擺期一定要分開，技術要求不能混。

（3）意念練習：雙眼微閉，在頭腦中默演1周半跳的各階段技術。

3..提示

（1）助滑的速度與運動員的技術水平要相適應，掌握各階段技術後，儘量在較高速度下練習，這樣容易提高運動員的動作品質。要注意助滑最後一段後外弧線不穩的毛病，可先用雙足做後外滑行加以糾正。不要用刀齒滑行。

（2）準備要充分，浮足應採用鞭打技術，這樣會形成快速有力的起跳。浮足留後時，膝先內轉，滑膝對著滑足的腳尖，重心在冰刀的後半部。折小腿時，具有刀跟在

後面踢臀的感覺，像踢足球一樣做出鞭打動作。

（3）起跳的下擺期，身體和髖不允許有任何轉動，否則會失去平衡。滑足依然保持準備階段時的屈度，不能有二次下蹲或站起的動作。上擺時要及時的蹬直滑腿、制動、上擺浮足及兩臂並預轉，這是提高轉速的關鍵一環。下擺和上擺一定要層次分明，不能混在一起。蹬擺的配合要協調一致，兩臂擺動要靠近身體，要平齊，幅度不要太大，浮足擺動與滑足要保持相應的距離。下擺動作完成的不清楚，甚至「拿腿」或靠向滑腿，會造成起跳無力和失衡，採用鞭打技術可有效地解決此問題。下擺時，上體就開始預轉是嚴重錯誤，往往是由於四肢無下擺而只有側擺所造成。

（4）進入空中後，兩臂不要超過水平位置，並收至胸前，身體重心移向浮足，起跳足要自然的向浮足靠近，成反直立轉的姿勢。在空中不能向旋轉方向加力，這樣不但不增加轉速，反而會破壞平衡。

（5）落冰時，浮足要從交叉狀態直接向身體的前方伸出，然後繞身體擺向後，注意結束動作的姿勢優美和完整。

（6）練習方法是多種多樣的，有些動作可先在陸地上進行練習，然後過渡到冰上，所有的練習必須結合正確的技術要求及動作的合理結構進行。在分解練習的基礎上，要進行完整動作練習，分解與整體相結合進行，使運動員逐漸掌握正確的技術。

（7）注意起跳線痕的正確性。起跳線痕是由準備（圖 101-1）、下擺（圖 101-2）、上擺（圖 101-3）三段

弧線組成的，準備與下擺的弧線半徑基本一致，上擺時期
的弧線短而陡，是一條刃齒聯合制動的線痕，主要是刃制
動，制動要快速、有力。

圖 101　1 周半跳冰上線痕示意

（二）2 周半跳

　　2 周半跳（Double Axel）是用前外刃滑行起跳，在空
中轉體 900°，另一足的後外刃落冰的跳躍動作（圖
102）。起跳和落冰在同一圓上。

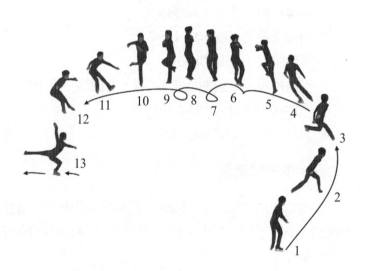

圖 102　2 周半跳連續動作（1～13）

2 周半跳的技術要求和動作方法與 1 周半跳基本一樣，不同的僅是空中轉體的周數。由於周數提高，出現了高周跳的一些技術要求：

1. 小擺臂，早收臂，快收臂。

2. 擺動浮足和兩臂的鞭打技術更清楚、更快速、更有力。

3. 旋轉的「貨郎鼓」效應，要求更嚴格。

4. 助滑與起跳速度更快，各階段技術更準確。

2 周半跳是承上啟下的關鍵性動作，是進入 3 週半跳和各種 3 周跳的前奏，因此是重要動作之一。

動作方法

2 周半跳的完成方法與 1 周半跳基本相同，只是在空中多轉體 1 周。滑行速度要求更大一些。

1. 助滑階段：參見 1 周半跳。

2. 引進階段：見圖 102- 1 ～2。

3. 準備階段：見圖 102-3。

4. 起跳階段：下擺期見圖 102-4，上擺期見圖 102-5。

5. 空中階段：見圖 102-6～9。

6. 落冰階段：見圖 102-10～13。

三、後內結環跳

後內結環跳（Salchow Jump）是用後內刃起跳，在空中轉體 1 周、2 周、3 周、4 周，用另一足的後外刃落冰的跳躍動作。

後內結環跳國際上通稱為薩考鳥（SALCHOW）跳。

瑞典運動員、十次世界冠軍薩考烏（ULRICH SALCHOW）在 1909 年首次完成 1 周跳，1920 年美國女運動員 THERESA WELD 在奧運會上完成 1 周跳。1926 年瑞典運動員 GILLIS GRAFSTROM 在練習中完成 2 周跳，1937 年英國女運動員 CECELIA COLLEDGE 完成 2 周跳。1955 年 ROBNNIE ROBERTSEN 完成 3 周跳，1962 年加拿大女運動員 PETRA BURKA 完成 3 周跳。1998 年 TIM GOEBER 在世界青年系列大獎賽的決賽中完成了 4 周跳。

（一）後內結環 1 周跳

後內結環 1 周跳（Single Salchow Jump）是用後內刃滑行起跳，在空中轉體 360°，另一足的後外刃落冰的跳躍動作（圖 103）。

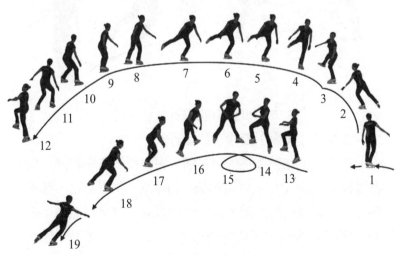

圖 103　後內結環 1 周跳連續動作（1～19）

1. 動作方法（以左足起跳為例）

(1)助滑階段

沿逆時針方向滑行，獲得速度後，滑右後外，身體直立，兩臂放鬆。

(2)引進階段（口令—1）

滑左前外 3（圖 104-1～3），或用莫霍克步作為後內結環跳的引進步，此時身體重心在冰刀的後半部。轉 3 後（圖 104-4），滑左後內刃，重心在刀的前半部，左臂在前面的滑線上，並放鬆。浮足和右臂放鬆，保持在後面的滑線上。上體直立並擺正，進入動作的準備（緩衝）階段。

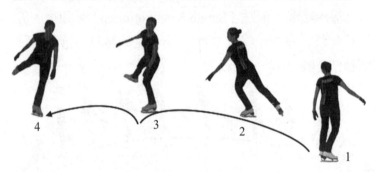

圖 104　引進階段連續動作（1～4）

(3)準備（緩衝）階段（口令—2）

轉 3 後，左臂依然保持在前，與在後的右臂和浮足均在滑線上（圖 105-4）。身體停止轉動，左腿深屈，膝前壓，肩、髖無任何扭動，背對滑行方向，浮足自然向後遠伸，膝對著冰面，保持在滑線上（圖 105-5～6），呈充分的弓步。向後滑出較直的後內弧線，重心在刀的前半部。準備時，上體要直立並放鬆，肩、髖正對滑行方向，

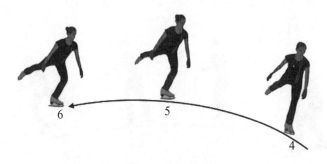

圖 105 準備階段連續動作（4～6）

保持穩定的滑行，此時決不能有任何擺動和起跳的企圖，只能保持身體各部位相對靜止的向後滑行。

後內結環跳有兩種準備姿勢：①兩臂一前一後的準備姿勢，②兩臂同時在身體後面的準備姿勢。

這兩種姿勢均可使用，各有優點。做出穩定的向後弓步，滑較直的後內弧線是這個階段的關鍵技術要求。浮足和臂一定要在滑線上並放鬆。

⑷起跳階段

1）下擺期（口令—3）

當浮足和兩臂開始向下時，要及時主動地下擺，右臂和浮足要保持擺動的一致性並放鬆，兩臂的擺動要靠近身體，浮足擺動與滑足保持一定距離。滑足依然保持準備階段的深屈程度並滑較直的後內弧線，不能再有任何屈伸（圖 106-7～9）。在下擺的最後期，上體正直沒有任何轉動，兩臂和浮足下擺（不是側擺）至最低點，浮足和滑足平行（圖106-10），仍然儘量保持較直的後內弧線滑行。下擺動作是最難掌握和控制的技術，下擺期出現預轉動作是嚴重的錯誤，下擺時出現第二次下蹲或站起，也是極易犯的錯誤。

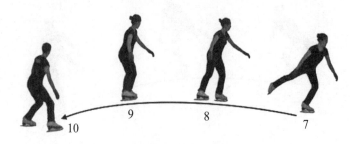

圖 106　下擺期連續動作（7～10）

2）上擺期（口令—4）

　　下擺結束後，迅速蹬直滑腿，制動並預轉，兩臂和浮足隨身體擺向起跳方向，兩臂要平齊，不要擺過水平位置，浮足大腿擺至水平位，直到刀齒離冰（圖 107-11、12）。上擺技術要求與 3 字跳基本相同。

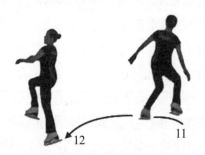

圖 107　上擺期連續動作（11～12）

⑸空中階段（口令—5）

　　當刀齒離冰後（圖 108-13），運動員進入空中階段，身體重心轉至右腿呈「大」字形（圖 108-14～15），其唯一的任務是收臂（或不收臂）轉體 1 周，右足刀齒觸冰，準備落冰（圖 108-16）。也可用開腿式完成。

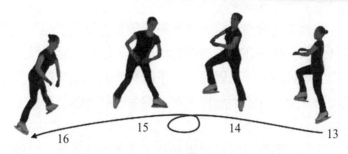

圖 108 空中階段連續動作（13～16）

⑹ 落冰階段（口令—6）

當右腳刀齒觸冰時，深屈髖、膝、踝作垂直緩衝，由刀齒過渡到後外刃滑出。左臂和浮足從體前展開，繞滑足擺向體側，完成旋轉緩衝，最後以優美的姿勢滑出（圖109-17～19）。

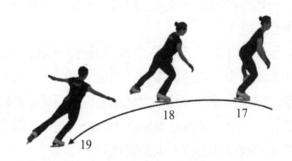

圖 109 落冰階段連續動作（17～19）

2. 練習方法

（1）在陸地模仿後內 1 周跳各技術階段的動作。

（2）在冰上扶把模仿後內 1 周跳

①引進步可採用 3 字步或其他步，以 3 字步為例（圖110-1～3），口令—1。

②轉 3 向後滑弓步，要儘量滑較直的後內弧線，身體保持正直，浮足在身體後面的滑線上，保持放鬆。浮足在滑線上儘量遠伸，肩髖要正，不能有轉動，左臂在身體前面的滑線上。在準備階段，保持這個姿勢要儘量長些（圖110-4），口令—2。

③在準備階段的弓步姿勢有了正確的感覺後，接著做放鬆下擺動作，擺至浮足與右臂和滑足在一條線上，身體直立，不能有預轉，滑足依然保持弓步時的深屈，不得有再次下屈或站起的動作，這是最難掌握的下擺技術。向後儘量滑較直後內弧線，保持這個姿勢儘量長些（圖 110-5～6），口令—3。

正確的準備（緩衝）和下擺動作是後內結環跳的關鍵一環，準備階段滑足下屈時，浮足不能有下擺動作，肩、髖也不應轉動。

初學者往往在準備階段，就開始轉體，浮足擺向前，有許多運動員根本無準備階段，滑足下屈時，浮足就開始向上拿，好像提著浮足跳，這樣極易失去平衡和起跳的協調一致性。因為這種動作無法做出準備（緩衝）動作和下擺動作，導致動作失敗，或品質極差。

④下擺結束後，蹬直滑足制動起跳，臂和浮腿上擺並預轉（圖 110-7），口令—4。

⑤進入空中，兩腿儘量展開，成大字形（圖 110-8），口令—5。

⑥刀齒觸冰後，充分緩衝，完成落冰動作（圖 110-9～12），口令—6。

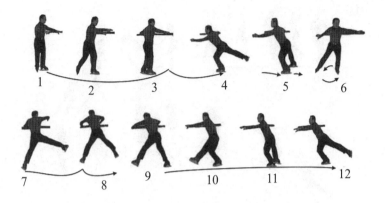

圖110 在冰上扶把模仿後內1周跳連續動作（1～12）

3..提示

　　要準確完成各階段技術和保持正確的動作節奏。在完成上述練習的技術要求後，才能高品質地完成此跳躍動作。準備和下擺期身體決不能有預轉動作，儘量滑較直後內弧線，這是很難控制的技術要求。

　　扶把練習後內1周跳是很有效的練習方法，運動員更容易掌握動作的細節。

　　教學先從練習轉3向後滑弓步和準備階段的弓步開始，先練習弓步和下擺，然後再從引進步開始，做完整動作。上擺、空中和落冰同3字跳。因此，要在完成3字跳後，才能進行後內1周跳的練習。

　　【意念練習】雙眼微閉，在頭腦中默演各技術階段動作。

（二）後內結環2周跳

　　後內結環2周跳（Double Salchow Jump）是用後內刃

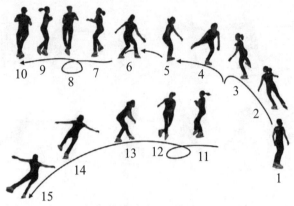

圖 111　後內結環 2 周跳連續動作（1～15）

起跳在空中轉體 720°，用另一足的後外刃落冰的跳躍動作（圖 111）。

動作方法

後內結環 2 周跳與 1 周跳的技術基本一樣，不同的只是上擺期和空中階段。它要求滑行速度更大一些，每階段的技術更精確一些。

1. 助滑階段

沿逆時針方向滑行，獲得速度後，滑右後外，身體直立，兩臂放鬆。

2. 引進階段（口令—1）

滑左前外 3 做引進步（圖 112-1～3），或用莫霍克步作為後內結環跳的引進步，此時身體重心在冰刀的後半部。轉 3 後（圖 113-4），滑左後內刃，重心在刀的前半

部，左臂在前面的滑線上，並放鬆。浮足和右臂放鬆，保持在後面的滑線上。滑足深屈，做出充分的弓步，上體直立並擺正，進入動作的準備階段。

3. 準備（緩衝）階段（口令—2）

轉 3 後，向後滑弓步時，滑腿要深屈，做出充分的弓步，浮足、兩臂和上體要充分放鬆，儘量滑較直的後內弧線，浮足和兩臂在滑線上（參見圖 113）。其他技術要求見 1 周跳。

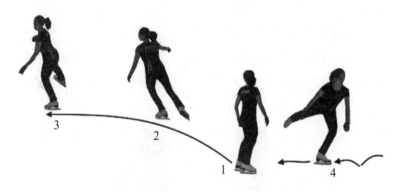

圖 112　引進階段連續動作（1～3）　圖 113　準備階段連續動作（4）

4. 起跳階段

⑴下擺期（口令—3）

依然滑較直的後內弧線，浮足與兩臂放鬆鞭打下擺，身體無轉動，這是關鍵的技術要求，也是很難控制和掌握的技術。下擺動作雖然簡單，但極容易出現預轉和二次下蹲或站起。下擺時，兩臂要靠近身體，浮足與滑足保持相應的距離（圖 114-5）。兩臂一前一後或同時由後下擺均

圖 114　下擺期連續動作（5）

可，各有優點，滑足保持準備階段的屈度，滑較直的後內弧線，其他要求見 1 周跳。

⑵上擺期（口令─4）

滑足蹬直並制動，兩臂與浮足上擺，身體向起跳方向拋出並預轉（圖 115-6～7）。其他技術要求同 1 周半跳。

圖 115　上擺期連續動作（6～7）

⑸ 空中階段（口令─5）

刀齒離冰後進入空中，身體重心移向右腿，起跳的左腿收向右腿，成反直立轉姿勢，兩臂收至胸前（圖 116-8～12）。其他技術要求同 1 周半跳。

圖 116　空中階段連續動作（8～12）

⑹ 落冰階段（口令—6）

當右足刀齒觸冰時，深屈髖、膝、踝進行垂直緩衝，浮足向體前伸出，繞圓擺向身體側後方，兩臂展開，用後外刃滑出（圖 117-13～15）。其他技術要求同 1 周跳。

圖 117　落冰階段連續動作（13～15）

（三）後內結環 3 周跳

後內結環 3 周跳（Triple Salchow Jump）是用後內刃起跳在空中轉體 1080°，用另一足的後外刃落冰的跳躍動作（圖 118）。

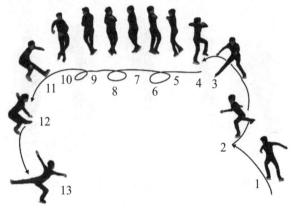

圖 118　後內結環 3 周跳連續動作（1～13）

動作方法

後內結環 3 周跳與後內結環 2 周跳的動作方法相同，各技術階段的要求完全一致，只是在空中多轉體一周，滑行速度更大一些，各階段技術更準確一些。

1. 助滑階段：參見後內結環 2 周跳。

2. 引進階段：見圖 118-1。

3. 準備階段：見圖 118-2。

4. 起跳階段：下擺期見圖 118-3，上擺期見圖 118-4。

5. 空中階段：見圖 118-5～10。

6. 落冰階段：見圖 118-11～13。

四、後外結環跳

後外結環跳（Loop Jump）是以後外刃滑行起跳，在空中轉體 1 周、2 周、3 周、4 周，以起跳足的後外刃落冰的跳躍動作。

1910 年由德國運動員 WERNER RITTBER 完成 1 周跳，1925 年奧地利運動員 KARL SCHAFER 完成 2 周跳，1952 年美國運動員 DIK BUTTON 在冬奧會上完成 3 周跳。

（一）後外結環 1 周跳

後外結環 1 周跳（Single Loop Jump）是用後外刃滑行起跳，在空中轉體 360°，用同足的後外刃落冰的跳躍動作（圖 119）。

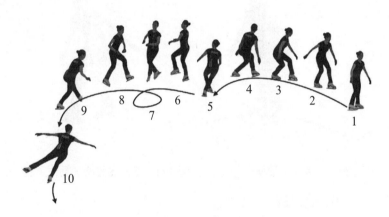

圖 119　後外結環 1 周跳連續動作（1～10）

1. 動作方法（以右腿起跳為例）

⑴助滑階段

以壓步或其他步法獲得速度。

⑵引進階段（口令―1）

可用前外 3 換足或莫霍克步做引進步，滑右後外，左肩臂在體前，右肩臂在體後的滑線上，浮足在滑足前交叉，身體正直沒有任何扭轉（圖 120-1）。

⑶準備（緩衝）階段（口令—2）

滑右後外時，滑腿深屈，膝前壓，浮足在滑足前交叉，肩、髖平齊，背對滑行方向，不要有任何扭動。兩臂一前一後，後外弧線儘量直一些，重心在冰刀的前半部，決不能用刀齒。此時不能轉體，髖不要轉動（圖 121-2）。初學者一般在屈膝準備（緩衝）時就轉動上體，做預轉動作，這是極嚴重的錯誤。

圖 120　引進階段連續動作（1）　圖 121　準備階段連續動作（2）

⑷起跳階段

1）下擺期（口令—3）

充分屈膝準備（緩衝）之後，兩臂靠近身體放鬆下擺，擺至身體的垂直位（圖 122-3～4）。此時身體依然沒有轉動，這是技術難點，如果身體轉動極易失去上擺時身體的平衡。滑腿繼續保持準備階段的深屈姿勢，浮足在滑足前交叉，總之下擺期身體不能有預轉。

2）上擺期（口令—4）

下擺結束後，滑足迅速蹬直制動，兩臂和浮足開始向起跳方向上擺並預轉，浮足大腿隨上體和兩臂上擺至水平

位置（圖 123-5～6）。四肢上擺是建立在滑足蹬的基礎上，在所有的跳躍中，後外結環跳的浮足擺動距離最短，因此，它比後內結環跳要難一些。只有在上擺期身體才能有預轉。

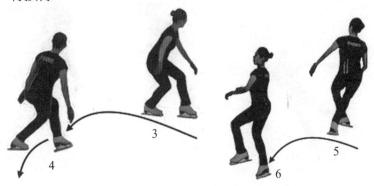

圖 122　下擺期連續動作（3～4）　　圖 123　上擺期連續動作（5～6）

⑸空中階段（口令─5）

刀齒離冰後，進入空中飛行階段。浮足自然地與起跳足成交叉狀態的反直立旋轉姿勢，不需轉移身體重心，兩臂收至胸位以下（圖 124-7）。由於這個旋轉姿勢是所有跳躍動作的空中旋轉姿勢，許多教練員以此跳作為空中姿勢的基礎練習，建立正確的空中旋轉概念。因此，應首先在冰上完成反直立旋轉的身體姿勢和展收臂的練習。

圖 124　空中階段
連續動作（7）

⑹落冰階段（口令─6）

右足刀齒觸冰時，髖、膝、踝做深屈的垂直緩衝，以大弓步的姿勢做右後外刃滑出，兩臂與浮足迅速展開，浮

足從體前伸出，繞滑足從前擺向側後方，完成旋轉緩衝（圖125-8~10）。

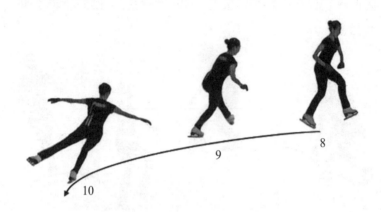

9

8

10

圖125　落冰階段連續動作（8~10）

2. 練習方法

（1）在陸地模仿後外1周跳的各技術階段動作。

（2）在冰上扶把模仿後外結環1周跳

①做3字引進步（圖126-1~3），口令—1。

②右腿充分下蹲，左臂和左腿在滑線上（圖126-4），口令—2。

③臂下擺，身體不能預轉，運動員要體會下擺不轉體的感覺，這是在下擺期的關鍵技術要求，也是最難掌握的技術（圖126-5），口令—3。

④滑足蹬直起跳，臂和浮足上擺並預轉（圖126-6），口令—4。

⑤利用反直立轉的技術轉體1周（圖126-6），口令—5。

⑥刀齒觸冰後，深屈滑足緩衝，浮足前伸，從體前繞圓至側後方（圖 126-7～9），口令—6。

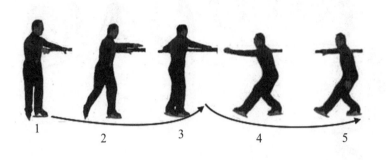

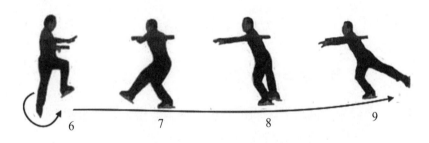

圖 126　在冰上扶把模仿後外結環 1 周跳練習（1～9）

模仿練習先從下擺、上擺、空中、落冰開始，然後再做引進和準備練習，最後進行完整動作練習。

【意念練習】雙眼微閉，在頭腦中默演各階段技術。

（二）後外結環 2 周跳

後外結環 2 周跳（Double Loop Jump）是用後外刃起跳，在空中轉體 720°，以同足的後外刃落冰的跳躍動作（圖 127）。

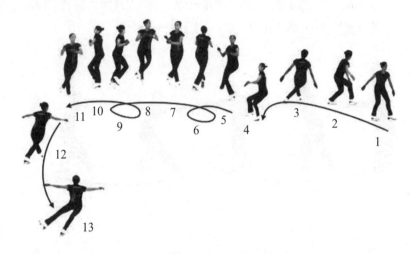

11 10 9 8 7 6 5 4 3 2 1

12

13

圖 127　後外結環 2 周跳連續動作（1～13）

1. 動作方法

後外 2 周跳與 1 周跳的技術基本一樣，只是速度更快一些，階段技術更精確一些。

⑴助滑階段

以壓步或其他步法獲得速度。

⑵引進階段（口令－1）

用前外 3 做引進步，換足滑右後外，也可用莫霍克步或直接滑右後外。左肩臂在體前，右肩臂在體後的滑線上，浮足在滑足前交叉，身體正直沒有任何扭轉。

⑶準備（緩衝）階段（口令－2）

滑右後外時，滑腿下屈，膝前壓，浮足在滑足前交叉，肩髖平齊，背對滑行方向，不要有任何扭動。兩臂一前一後，後外弧線儘量直一些，重心在冰刀的前半部，決

不能用刀齒。此時不能轉體，髖不要轉動（圖 128-1），
初學者一般在屈膝準備（緩衝）時就轉動上體，這是極嚴
重的錯誤。

圖 128　準備階段連續動作（1）

⑷起跳階段

1）下擺期（口令—3）

充分屈膝準備（緩衝）之後，兩臂靠近身體放鬆下
擺，擺至身體的垂直位（圖 129-2～3）。此時身體依然
沒有轉動，這是技術難點，如果身體轉動極易失去平衡。
滑腿繼續保持準備階段的深屈姿勢，浮足在滑足前交叉。
下擺期身體決不能有預轉，兩臂也不允許側擺。

2）上擺期（口令—4）

下擺結束後，滑足迅
速蹬直、制動，兩臂和浮
足開始向起跳方向上擺並
預轉，浮足大腿隨上體和
兩臂上擺至水平位置（圖
130-4～5）。四肢上擺建立
在滑足蹬的基礎上。在上
擺期身體要及時預轉。

圖 129　下擺期連續動作（2～3）

圖 130　上擺期連續動作（4～5）

⑸空中階段（口令─5）

刀齒離冰後，進入空中飛行階段。浮足自然地與起跳足成交叉狀態的反直立旋轉姿勢，不需轉移身體重心，兩臂收至胸前（圖 131-6～11），在空中轉體 2 周。

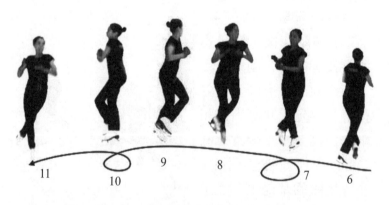

圖 131　空中階段連續動作（6～11）

⑹落冰階段（口令─6）

右腳刀齒觸冰時，髖、膝、踝做深屈的垂直緩衝，以大弓步的姿勢做後外刃滑出，兩臂與浮足迅速展開，浮足體前伸出，繞滑足從前擺向側後方，完成旋轉緩衝（圖132-12～13）。

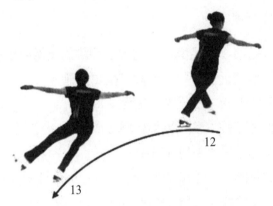

12

13

圖 132　落冰階段連續動作（12～13）

⑵ 練習方法

練習方法同 1 周跳。

⑶ 提示

（1）注重各階段技術，不能混淆，要有節奏地依次完成，尤其在準備階段和下擺期，身體不能有轉動，下擺和上擺不能混在一起，身體預轉只能在上擺期。下擺是極難掌握的技術，練習時要特別注意此技術的準確性，在下擺期開始預轉是一般運動員極易犯的錯誤。

（2）準備（緩衝）階段應注意髖、膝、踝的關節角，尤其踝關節角度要儘量小，重心保持在滑足冰刀的前半部。避免重心處在兩腳中間，以保證起跳時的平衡。

（三）後外結環 3 周跳

後外結環 3 周跳（Triple Loop Jump）是用後外刃起跳，在空中轉體 1080°，以同足後外刃落冰的跳躍動作（圖 133）。

動作方法

後外結環 3 周跳與後外結環 2 周跳的技術要求基本相同，只是速度更快一些，階段技術更精確。

1. 助滑階段：參見後外結環 2 周跳。
2. 引進階段：參見後外結環 2 周跳。
3. 準備階段：見圖 133-1。
4. 起跳階段：下擺期見圖 133-2，上擺期見圖 133-3。
5. 空中階段：見圖 133-4〜8。
6. 落冰階段：見圖 133-9〜10。

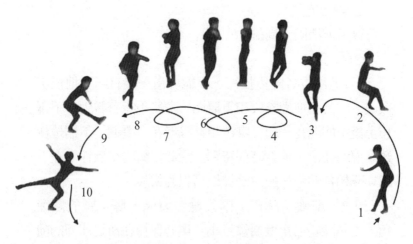

圖 133　後外結環 3 周跳連續動作（1〜10）

五、後外點冰跳

後外點冰跳（Toe Loop Jump）是由美國人 BLUCE MAPES 於 1930 年初編創的。後外點冰 3 周跳，1964 年世界錦標賽上由托馬斯・里茨（THOMAS LITZ）首次完成。後外點冰 3 周聯後外點冰 3 周跳，1980 年由波蘭運動員格爾傑高爾茲・菲里鮑夫斯基（GRZEGORZ FILIPOWSKI）首次完成。日本女運動員伊藤露（MIDORI ITO）1982 年首次完成後外點冰 3 周跳。1988 年加拿大運動員卡特・布朗寧（KURT BROWNING）在世界錦標賽中完成了後外點冰 4 周跳。1997 年加拿大運動員伊維斯・斯托依考（ELVIS STOJKO）首次完成後外點冰 4 周跳聯後外點冰 3 周跳。

後外點冰跳是用後外刃滑行，浮足點冰起跳，空中轉體 1 周、2 周、3 周或 4 周，用另一足後外刃落冰的跳躍動作，是在同一圓上起跳和落冰。它與後內點冰跳有不同的特點，最大的不同是擺動腿在點冰腿的外側，擺向起跳方向，在空中有身體重心轉移的過程。後內點冰跳是在點冰腿的一側擺向起跳方向，空中沒有身體重心的轉移。

另外，後外點冰跳在空中轉體週數比其他兩種點冰跳要少一些，因此，它比其他點冰跳容易一些。後外點冰跳的點冰位置在起跳弧線的圓內，只有如此，浮足才能向起跳方向擺出。

（一）後外點冰 1 周跳

後外點冰 1 周跳（Single Toe Loop Jump）是用後外刃

滑行，浮足點冰起跳在空中轉體 360°，用另一足的後外刃落冰的跳躍動作（圖 134）。

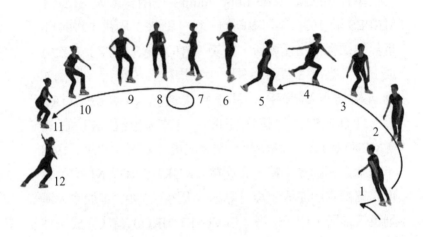

圖 134　後外點冰 1 周跳連續動作（1～12）

1. 動作方法

(1)助滑階段

可用任何步法獲得相應的速度。

(2)引進階段（口令一1）

引進步可用左前外 3 字步換足滑右後外、前內 3 字步，或直接滑後外刃引進。以前外 3 字步換足做引進步為例。

運動員獲相應的速度後，做前外 3 字，由前外 3 轉滑後內（圖 135-1～2），然後換足，滑右後外，後外弧線儘量直些，上體要直立（圖 135-3）。

(3)準備階段（口令一2）

用右後外刃向後滑行時，右滑腿要蹲到位，做出充分

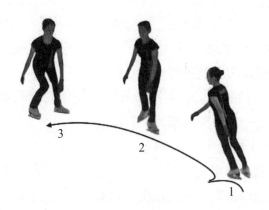

圖 135 引進階段連續動作（1～3）

的弓步，左浮腿在滑線上向後遠伸，此時不要點冰。左臂在前面的滑線上，右臂在後面的滑線上，肩髖正對滑行方向並放鬆，沒有任何扭轉。後外弧線要儘量直些，完成弓步的技術要求（圖 136-4）。

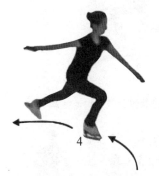

圖 136 準備階段連續動作（4）

⑷起跳階段

1）下擺期（口令—3）

準備階段結束後，左腿下擺點冰制動，右腿滑向點冰足的左側，足跟始終保持向滑行方向後滑，不要轉動，也

不要向上用力，兩臂靠近身體下擺，直至身體直立在刀尖上為止。此時身體沒有任何扭轉，完成下擺、點冰、滑足後滑的技術要求（圖 137-5），這是最難掌握的技術要求，此時出現身體預轉是最易犯的錯誤。

點冰跳的制動是在下擺期，刃起跳的制動是在上擺期，這是兩類跳躍技術最大的區別。

2）上擺期（口令—4）

下擺期結束後，從身體直立在刀尖上開始，點冰足撐跳，右腿滑過點冰點向起跳方向擺出，兩臂也同時向起跳方向擺出，身體預轉，到刀尖離冰為止。完成撐跳、上擺、預轉的技術要求（圖 138-6）與 3 字跳相同。

圖 137　下擺期連續動作（5）

圖 138　上擺期連續動作（6）

⑸空中階段（口令—5）

當刀齒離冰時，身體已轉體近 180°，身體重心向右腿轉移，起跳足要有自然留後的感覺，在空中成開腿的姿勢（圖 139-7～8）。

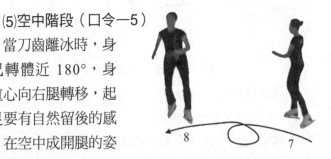

圖 139　空中階段連續動作（7～8）

⑹落冰階段（口令—6）

當刀齒觸冰時，踝、膝、髖下屈緩衝，左腿從體前沿圓形擺向後側，左臂留在前，右臂側展，用右後外刃滑出，身體直立，浮足伸直，足尖蹦直並外展（圖 140-9～12）。

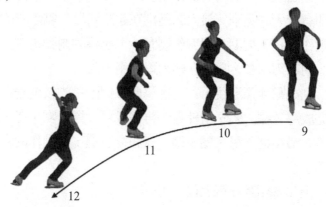

圖 140 落冰階段連續動作（9～12）

⑺注意事項

【準備階段】身體要背對滑行方向並放鬆，滑腿要蹲到位，兩臂和浮足在滑線上，做好弓步的姿勢。

【起跳階段】下擺期的點冰、下擺、滑足後滑和上擺期的撐跳、上擺、預轉要依次完成，配合要協調，點冰足是起跳足，滑足是擺動足，滑足不要向上跳，要滑向點冰足的左側並向起跳方向擺出。

【空中階段】空中保持「大」字姿勢，點冰足不要靠向右腿，要有自然留後的感覺。

【落冰階段】落冰時兩腿保持分開的姿勢，只是浮足從體前沿圓擺向後側。

2. 教學方法

後外點冰跳是點冰類型跳的一種，點冰類型跳與刃類型跳一樣，也分為六個技術階段：助滑、引進、準備（緩衝）、起跳（下擺期和上擺期）、空中、落冰，但技術要求卻有較大的區別，最大的區別在起跳階段。點冰跳的制動動作是在下擺期，用刀齒制動；刃起跳的制動是在上擺期，用刀刃制動，只是在離冰瞬間用刀齒。

完成點冰類型跳，首先應學會每個階段的技術動作，先完成弓、擺、點、滑練習，再完成弓、擺、點、滑、撐練習，最後進入弓、點、擺、滑和撐、擺、轉動作的完整練習。

上述各類動作概念如下：

弓——準備期的弓步。

擺——下擺期的兩臂下擺。

點——下擺期的浮足點冰。

滑——在下擺期，從點冰開始，滑足向後滑向點冰足，到身體直立在刀尖上結束。

撐——在上擺期，從滑足離冰，身體直立在點冰足的刀齒上開始，點冰足向起跳方向撐跳，到刀齒離冰結束。

擺——上擺期，滑足與兩臂向起跳方向擺起。

轉——上擺期，身體預轉。

3. 練習方法

（1）在陸地模仿後外點冰 1 周跳的各階段技術。

（2）在冰上扶把模仿後外點冰 1 周跳。

1）弓步練習

雙足平行站立，一手扶支撐物，一臂放鬆在體側（圖
141-1），左足刀齒點冰，左腿用力伸直，不許彎曲，做
右腿弓步，屈膝達 90°，上體直立放鬆，無扭轉（圖 141-
2）。然後用左足刀齒點冰用力將右足拉回，左腿不許彎
曲，恢復雙足平行站立（圖 141-3）。換足重複練習。

弓步是花式滑冰中最重要的基本步，是花式滑冰三種
基本姿態之一，在初級訓練中，必須特別重視這個基本步
的練習。

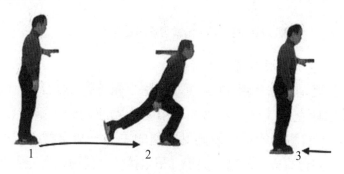

圖 141　引步練習連續動作（1～3）

2）弓、點、滑練習

雙足平行站立（圖 142-1），一手扶支撐物，一臂放
鬆在體側，雙腿屈至 90°（圖 142-2），左腿向後伸直
（圖 142-3），然後點冰（圖 142-4），將身體勾向後，
滑腿滑向點冰腿至雙足平行站立的姿勢（圖 142-5），此
時也是兩臂下擺期。多次重複。

【注意事項】上體要放鬆，點冰腿不得彎曲，弓步要
充分，滑足要蹲到位。先向後遠伸左腿，然後點冰，向後
伸和點冰不得同時。

這是點冰類型跳的重要的基本練習，是掌握準備階段和下擺期技術的有效方法，要左、右腿輪換練習。運動員進入點冰類型跳前，必須先做這個練習。

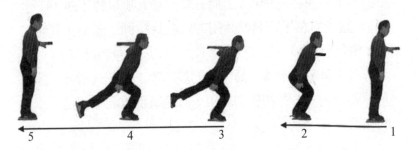

圖 142　弓、點、滑練習連續動作（1～5）

3）撐、轉練習

雙足站立（圖 143-1），雙腿下屈（圖 143-2），向後遠伸左腿（圖 143-3），用刀齒點冰制動（圖 143-4），右腿向後滑，滑向點冰腿的左方，滑足離冰成浮足，身體直立，站在刀尖上，單足撐住，體會站在刀尖上身體直立的感覺。點冰的足跟不要落下，站在刀尖上來回轉動，體會身體直立站在刀尖上，浮足處在點冰足的左側轉動的感覺（圖 143-5）。

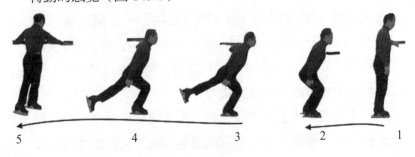

圖 143　撐、轉練習連續動作（1～5）

4）撐跳、上擺、預轉、空中、落冰練習

身體直立站在刀尖上，做撐跳，上擺，預轉，空中和落冰練習（圖 144-6～10）。

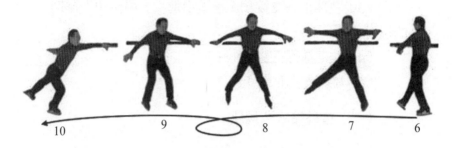

圖 144　撐跳、上擺、預轉、空中、落冰練習連續動作（6～10）

5）完整動作練習（扶把）

弓、點、擺、滑和撐、擺、轉，空中及落冰是完成一個點冰動作的整體的基本技術要求，在前面分段練習的基礎上，要求運動員更重視起跳下擺期的下擺、點冰、滑足後滑和上擺期的撐跳、上擺、預轉的基本技術，在此基礎上完成完整的後外點冰 1 周跳。

離把，用前外 3 換足做引進步，完成後外點冰 1 周跳。

4. 意念練習

雙眼微閉，在頭腦中默演後外點冰跳的各階段技術。

5. 教法

（1）講解後外點冰 1 周跳的技術要求，在地上模仿各階段技術。

（2）在冰上扶支撐物，進行各技術階段的基本技術練習，先從下擺結束，身體直立站在刀齒上的練習開始，然後再練習撐跳、上擺、預轉、空中、落冰階段的技術。

（3）在冰上扶支撐物，練習引進步、弓步和下擺期的技術。

（4）扶把進行完整動作練習。

（5）離把做完整動作。

（二）後外點冰 2 周跳

後外點冰 2 周跳（Double Toe Loop Jump）是用後外刃，浮足點冰起跳，在空中轉體 720°，另一足後外刃落冰的跳躍動作（圖 145）。

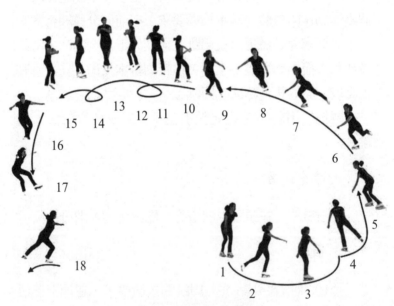

圖 145　後外點冰 2 周跳連續動作（1～18）

1. 動作方法

後外點冰 2 周跳的動作方法與 1 周跳基本相同，只是跳起後在空中成反直立轉的姿勢。

⑴助滑階段

可用任何步法獲得相應的速度。

⑵引進階段（口令—1）

引進步可用前外 3 字步換足、前內 3 字步或直接後外刃引進。

以前外 3 字步換足做引進步為例（圖 146-1～5）。

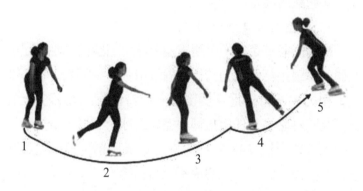

圖 146 引進階段連續動作（1～5）

⑶準備（緩衝）階段（口令—2）

用右後外刃向後滑行時，右滑腿要蹲到位，左浮腿在滑線上向後遠伸，左臂在前面的滑線上，右臂在後面的滑線上，肩、髖正對滑行方向並放鬆，沒有任何扭轉，後外滑線要儘量直些。完成弓步的技術要求（圖 147-6～7），口令—2。

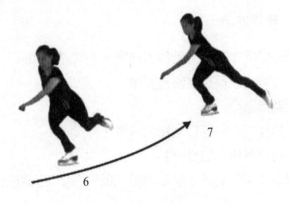

圖 147　準備（緩衝）階段連續動作（6～7）

⑷起跳階段

1）下擺期（口令—3）

　　準備階段結束後，左腿下擺點冰，右腿滑向點冰足的左側，足跟始終保持向滑行方向後滑，不要轉動，也不要向上用力，兩臂靠近身體下擺，到身體直立在刀尖上為止。此時身體沒有任何扭轉，完成點冰、下擺、滑足後滑的技術要求（圖 148-8～9）。這是最簡單，但又是最難掌握的技術，此時，身體決不能有預轉。

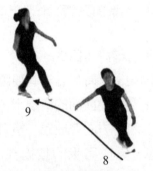

圖 148　下擺期連續動作（8～9）

２）上擺期（口令─4）

下擺期結束，從身體直立在刀尖上開始，點冰足撐跳，右腿滑過點冰點向起跳方向擺出，兩臂也同時向起跳方向擺出，身體預轉，到刀尖離冰為止。完成撐跳、上擺、預轉的技術要求（圖149）。

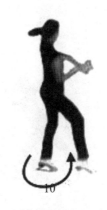

圖 149　上擺期連續動作（10）

⑸空中階段（口令─5）

當刀齒離冰時，身體已預轉近 180°，身體重心向右腿轉移，進入反直立轉的空中姿勢，兩臂收緊，左腿收向右腿，成反直立轉，轉體 2 周（圖 150-11～15）。

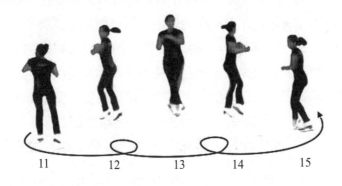

圖 150　空中階段連續動作（11～15）

⑹落冰階段（口令─6）

當刀齒觸冰時，踝、膝、髖下屈緩衝，左腿從體前沿圓形擺向後側，左臂留在前，用右後外刃滑出，身體直

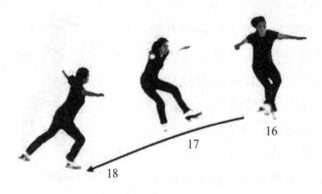

圖 151　落冰階段連續動作（16～18）

立，浮足伸直，足尖繃直並外展（圖 151-16～18）。

2. 注意事項

（1）準備階段：身體要背對滑行方向並放鬆，滑腿要蹲到位，兩臂和浮足在滑線上，做好弓步的姿勢。

（2）起跳階段：點冰、下擺、滑足後滑和撐跳、上擺、預轉要依次完成，配合要協調。點冰足是起跳足，滑足是擺動足，滑足不要向上跳，下擺期身體不要預轉。

（3）空中階段：空中保持反直立轉的姿勢。

（4）落冰階段：落冰時，浮足從體前沿圓擺向側後。

（三）後外點冰 3 周跳

後外點冰 3 周跳（Triple Toe Loop Jump）是後外刃滑行，浮足點冰起跳在空中轉體 1080°，用另一足後外刃落冰的跳躍動作（圖 152）。

動作方法：

後外點冰 3 周跳與後外點冰 2 周跳動作方法相同，只是起跳速度更快一些，各階段技術要求更準確。

1.助滑階段：參見後外點冰 2 周跳。

2.引進階段：見圖 152-1。

3.準備階段：見圖 152-2。

4.起跳階段：下擺期見圖 152-3，上擺期見圖 152-4。

5.空中階段：見圖 152-5～9。

6.落冰階段：見圖 152-10～12。

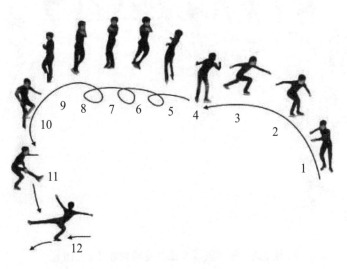

圖 152　後外點冰 3 周跳連續動作（1～12）

六、後內點冰跳

後內點冰跳是由美國人 BLUCE MAPES 於 1930 年初編創的。該動作實際上就是一個後內結環跳的點冰跳。

後內點冰跳（Flip Jump）是用後內刃滑行，浮足點冰起跳在空中轉體 1 周、2 周、3 周、4 周，點冰足後外刃落冰的動作。是在同一圓上起跳和落冰。

（一）後內點冰 1 周跳

後內點冰 1 周跳（Single Flip Jump）是用後內刃滑行，浮足點冰起跳在空中轉體 360°，用點冰足的後外刃落冰的跳躍動作（圖 153）。

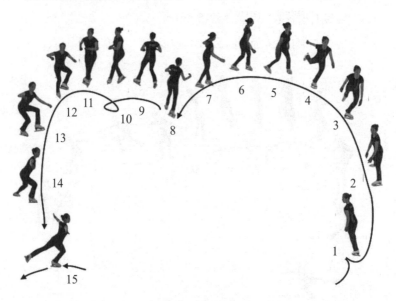

圖 153　後內點冰 1 周跳連續動作（1～15）

1. 動作方法

⑴助滑階段

可用任何步法獲得相應的速度。

⑵引進階段（口令─1）

引進步可用前外 3 字步、前內莫霍克步，或直接後內刃滑行。在相應的速度下，做前外 3 字（圖 154-1～2），轉 3 後滑較直的左後內弧線。

(3)準備（緩衝）階段（口令一2）

左後內滑行並深屈滑腿，右腿在滑線上向後遠伸，左臂在前面的滑線上，右臂在後面的滑線上，上體直立並放鬆，肩髖正對滑行方向並放鬆，沒有任何扭轉，後內弧線儘量直些（圖 155-3～4），完成弓步的技術要求。

圖 154 引進階段連續
動作（1～2）

圖 155 準備（緩衝）階段
連續動作（3～4）

4.起跳階段

1）下擺期（口令一3）

準備階段結束後，右足下擺點冰（圖 156-5），左足繼續後滑滑向點冰足，足跟始終保持向後滑行，不要轉動，也不要向上用力。兩臂靠近身體下擺，到身體直立在刀尖上為止（圖 156-6）。

此時，身體不得有任何預轉，完成下擺、點冰、滑足後滑的技術，一定要嚴格完成此技術要求。

2）上擺期（口令—4）

下擺期結束，從身體直立在刀尖上開始，點冰足撐跳（圖 157-7），左腿滑過點冰點，向起跳方向擺出，兩臂同時也向起跳方向擺出，身體預轉，到刀尖離冰為止（圖 157-8）。完成撐跳、上擺、預轉的技術要求。

圖 156　下擺期連續動作（5～6）　圖 157　上擺有連續動作（7～8）

⑸空中階段（口令—5）

當刀齒離冰時，就進入空中階段，收臂形成反直立轉的姿勢（圖 158-9～11），轉體 1 周，然後展臂準備落冰。

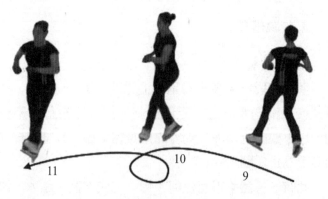

圖 158　空中階段連續動作（9～11）

⑹落冰階段（口令—6）

當刀齒觸冰時，踝、膝、髖下屈緩衝，左腿大腿提起（圖 159-12～13）並前伸，從體前沿圓形擺向後側。左臂留在前，用右後外刃滑出，身體直立，浮足伸直，足尖繃直並外展（圖 159-14～15）。

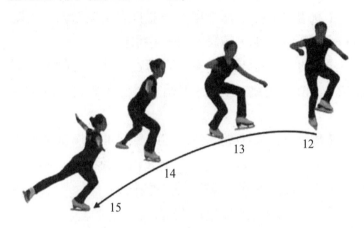

圖 159　落冰階段連續動作（12～15）

2. 注意事項

（1）準備階段：身體要背對滑行方向並放鬆，滑腿要蹲到位，兩臂和浮足在滑線上，做好弓步的姿勢。

（2）起跳階段：點冰、下擺、滑足後滑和撐跳、上擺、預轉要依次完成，配合要協調。點冰足是起跳足，滑足是擺動足，滑足不要向上跳，下擺期身體不能預轉，預轉是在上擺期。

（3）空中階段：空中保持反直立轉的姿勢，兩臂收或不收均可。

（4）落冰階段：落冰時，展臂要快，浮足大腿提起

前伸，從體前沿圓擺向後側。

3. 練習和教學方法

（1）在陸地模仿練習各階段技術。

（2）在冰上扶把模仿後內點冰 1 周跳。

【練習 1】從下擺結束，身體直立站在刀齒上（圖 160-6）開始，上擺、轉體 1 周，不跳起。

【練習 2】從下擺結束，身體直立站在刀齒上（圖 160-6）開始，撐跳、上擺、轉體 1 周，落冰（圖 160-7～10）。

【練習 3】從引進步（圖 160-1～3）開始，完成弓步（圖 160-4）、點冰、下擺、滑足後滑（圖 160-5～6）的技術，這是後內點冰跳最難掌握的技術。

【練習 4】進行完整動作練習。

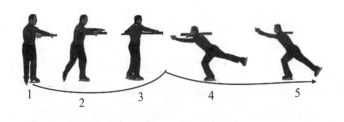

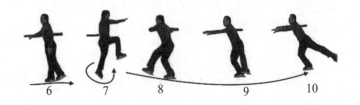

圖 160　在冰上扶把模仿後內點冰 1 周跳練習（1～10）

【注意事項】

準備期的弓步要充分、穩定，滑足蹲到位，點冰腿要伸直，上體放鬆直立，無扭轉。下擺期的點冰、下擺、滑足後滑和上擺期的撐跳配合要協調。弓步、點冰不要同時，要先蹲到位，點冰要在下擺期，點冰充分用足尖，撐跳時點冰足的腳跟不要落下。

要特別注意下擺期，左足要向後滑，滑向右足，然後向起跳方向擺出，起跳腿是點冰腿，滑腿是擺動腿，兩腿要依次離冰，此時身體決不能有任何轉動。

（二）後內點冰 2 周跳

後內點冰 2 周跳（Double Flip Jump）是用後內刃滑行，浮足點冰起跳在空中轉體 720°，用點冰足的後外刃落冰的跳躍動作（圖 161）。

動作方法

後內點冰 2 周跳的動作方法同 1 周跳，只是滑行速度快一些，跳的高一些，在空中快收早收四肢，形成反直立轉的姿勢。

1. 助滑階段

可用任何步法獲得相應的速度。

2. 引進階段（口令—1）

引進步可用前外 3 字步、前內莫霍克步，或直接後內刃滑行。在相應的速度下，做前外 3 字引進步（圖 162-

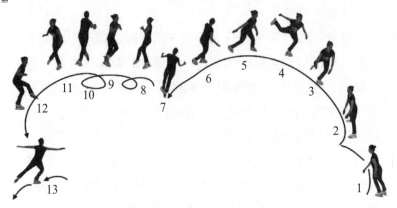

圖 161　後內點冰 2 周跳連續動作（1～13）

1～2），轉 3 後滑較直的左後內弧線。

3. 準備（緩衝）階段（口令—2）

左後內滑行並深屈滑腿，右腿在滑線上向後遠伸，左臂在前面的滑線上，右臂在後面的滑線上，上體直立並放鬆，肩髖正對滑行方向，沒有任何扭轉，後內弧線儘量直些（圖 163-3～4），完成弓步的技術要求。

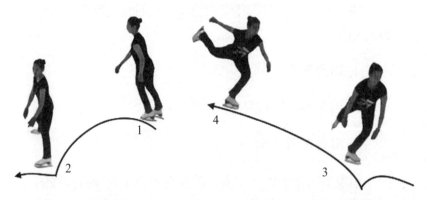

圖 162　引進階段連續動作（1～2）　圖 163　準備（緩衝）階段連續動作（3～4）

4. 起跳階段

⑴下擺期（口令─3）

準備階段結束後，右足下擺點冰（圖 164-5），左足後滑，滑向點冰足，足跟始終保持向滑行方向後滑，不要轉動，也不要向上用力。兩臂靠近身體下擺，到身體直立在刀齒上為止（圖 164-6）。此時身體不得有任何預轉，完成下擺、點冰、滑足後滑的技術，一定要嚴格執行這些技術要求。

⑵上擺期（口令─4）

下擺期結束，從身體直立在刀齒上開始，點冰足撐跳，左腿滑過點冰點，向起跳方向擺出，兩臂同時也向起跳方向擺出，身體預轉，到刀齒離冰為止（圖 165-7），完成撐跳、上擺、預轉的技術要求。

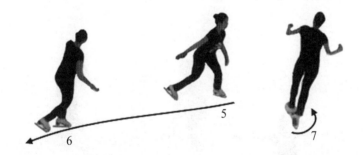

圖 164　下擺期連續動作（5～6）　　圖 165　上擺期連續動作（7）

⑸ 空中階段（口令─5）

當刀齒離冰時，就進入空中階段，形成反直立轉的姿勢（圖 166-8～10），轉體 2 擊，然後展臂準備落冰。

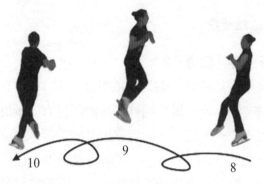

圖 166　空中階段連續動作（8～10）

6. 落冰階段（口令—6）

當刀齒觸冰時，踝、膝、髖下屈緩衝，左腿大腿提起（圖 167-11）並前伸（圖 167-12），從體前沿圓形擺向後側，左臂留在前，用右後外刃滑出，身體直立，浮足伸直，足尖繃直並外展（圖 167-13）。

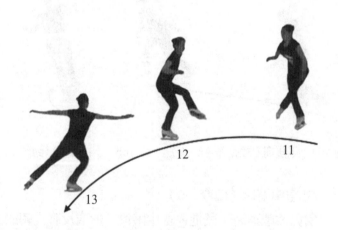

圖 167　落冰階段連續動作（11～13）

（三）後內點冰 3 周跳

後內點冰 3 周跳（Triple Flip Jump）是用後內刃滑行，浮足點冰起跳在空中轉體 1080°，用點冰足的後外刃落冰的跳躍動作（圖 168）。

動作方法

1. 助滑階段：參見後內點冰 2 周跳。

2. 引進階段：見圖 168-1。

3. 準備階段：見圖 168-2。

4. 起跳階段：下擺期見圖 168-3，上擺期見圖 168-4。

5. 空中階段：見圖 168-5～9。

6. 落冰階段：見圖 168-10～12。

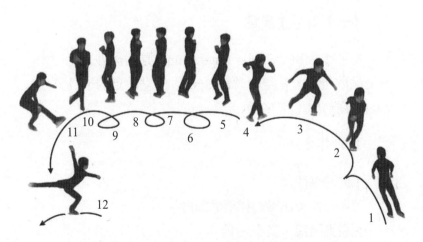

圖 168　後內點冰 3 周跳連續動作（1～12）

七、勾手跳

勾手跳（Lutz Jump）是由奧地利人阿勞依斯・拉茨（ALOIS LUTZ）1913 年編創的。

1925 年奧地利運動員卡爾・沙菲爾（KARL SCHAFER）在練習中完成勾手 2 周跳。1942 年加拿大女運動員巴爾巴拉・安・斯考特（BARBARA ANN SCOTT）在比賽中完成勾手 2 周跳。

1962 年加拿大運動員道納爾德・傑克松（DONALD JACKSON）在世界賽中完成了勾手 3 周跳；1978 年瑞士女運動員丹尼斯・比里曼（DENISE BIELLMAN）在世界賽中完成勾手 3 周跳。

勾手跳是用後外刃滑行，浮足點冰起跳在空中轉體 1 周、2 周、3 周、4 周，用點冰足後外刃落冰的跳躍動作。由一個圓起跳，在另一個圓落冰，增加了動作難度。

（一）勾手 1 周跳

勾手 1 周跳（Single Lutz Jump）是用後外刃滑行，浮足點冰起跳，在空中轉體 360°，用點冰足的後外刃落冰的跳躍動作（圖 169）。

1. 動作方法

⑴助滑階段
可用任何步法獲得相應的速度。
⑵引進階段（口令—1）
引進步用後壓步直接滑後外刃。

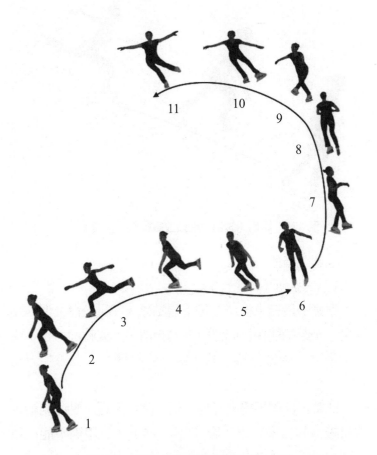

圖 169 勾手 1 周跳連續動作（1～11）

⑶準備（緩衝）階段（口令—2）

左後外刃滑行腿下屈，右腿在滑線上後伸，左臂在前面的滑線上，右臂在後面的滑線上，上體直立並放鬆，肩髖正對滑行方向，沒有任何扭轉，後外弧線儘量直些，準確完成弓步的技術要求（圖 170-1～3）。

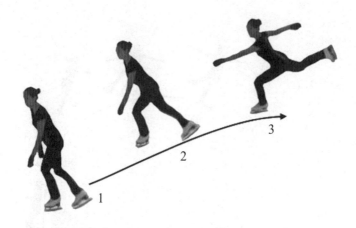

圖 170　準備（緩衝）階段連續動作（1～3）

⑷起跳階段

1）下擺期（口令—3）

準備階段結束後，右足下擺點冰，左足後滑，滑向點冰足，足跟始終保持向滑行方向後滑，不要轉動，也不要向上用力。兩臂靠近身體下擺，到身體直立在刀尖上為止。

此時，身體不得有任何扭轉，完成下擺、點冰制動、滑足後滑的技術要求（圖 171-4～5），身體絕不能出現預轉和滑足起跳動作。

2）上擺期（口令—4）

下擺期結束，從身體直立在刀尖上開始，重心從一個圓轉移到另一個圓，點冰足撐跳，左腿滑過點冰點，向起跳方向擺出，兩臂同時也向起跳方向擺出，身體預轉，到刀尖離冰為止。

完成撐跳、上擺、預轉的技術要求（圖 172-6）。

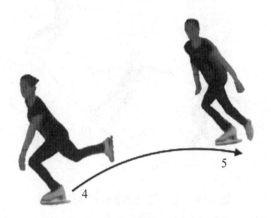

<p style="text-align:center">圖 171　下擺期連續動作（4～5）</p>

⑸空中階段（口令—5）

當刀齒離冰時，就進入空中階段，收四肢，形成反直立轉的姿勢，轉體 1 周，然後展臂準備落冰（圖 173-7～8）。也可用開腿完成 1 周跳。

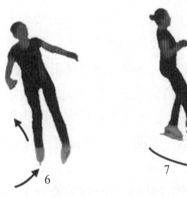

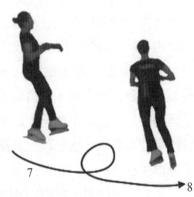

圖 172　上擺期連續動作 6　　圖 173　空中階段連續動作（7～8）

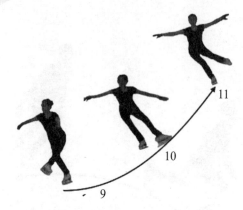

圖 174　落冰階段連續動作（9～11）

⑹落冰階段（口令—6）

當刀齒觸冰時，踝、膝、髖下屈緩衝，左腿大腿提起，從體前沿圓形擺向後側，左臂留在前，用右後外刃滑出，身體直立，浮足伸直，足尖繃直並外展（圖 174-9～11）。

2. 注意事項

（1）準備階段：身體要背對滑行方向並放鬆，滑腿要蹲到位，兩臂和浮足在滑線上，充分用外刃滑行，做好弓步的姿勢。身體不要先向反方向用力。

（2）起跳階段：點冰、下擺、滑足後滑、撐跳、上擺、預轉要依次完成，配合要協調，點冰足是起跳足，滑足是擺動足，滑足不要向上跳。下擺期的技術雖簡單，但最難掌控和完成，極易和上擺期的預轉技術混淆，練習中要特別注意。

（3）空中階段：空中保持反直立轉的姿勢，兩臂快速收緊。

（4）落冰階段：落冰時展臂要快，浮足大腿提起，從體前沿圓擺向後側。

3.練習和教學方法，參考後內點冰 1 周跳。

（二）勾手 2 周跳

勾手 2 周跳（Double Lutz Jump）是用後外刃滑行，浮足點冰起跳在空中轉體 720°，用點冰足後外刃落冰的跳躍動作（圖 175）。

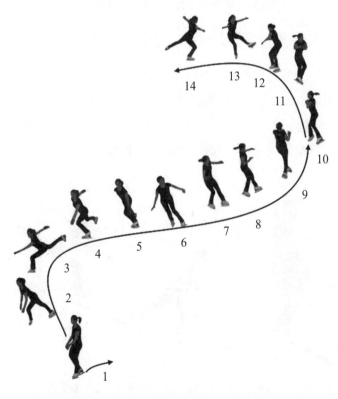

圖 175　勾手 2 周跳連續動作（1～14）

動作方法

勾手 2 周跳動作與 1 周跳相同，只是滑行速度快一些，跳得高一些，在空中快收、早收四肢，形成反直立轉的姿勢。

1. 助滑階段

可用任何步獲得相應的速度。

2. 引進階段（口令—1）

引進步用後壓步直接滑後外刃（圖 176）。

3. 準備（緩衝）階段（口令—2）

左後外刃滑行腿下屈，右腿在滑線上向後遠伸，左臂在前面的滑線上，右臂在後面的滑線上，上體直立並放鬆，肩髖正對滑行方向，沒有任何扭轉，後外弧線儘量直些，準確完成弓步的技術要求（圖 177-2～3）。

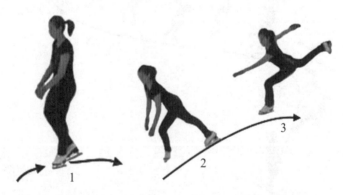

圖 176　引進階段連續　　圖 177　準備（緩衝）階段連續
動作（1）　　　　　　　　動作（2～3）

4. 起跳階段

⑴下擺期（口令─3）

準備階段結束後，右足下擺點冰（圖 178-4），左足後滑滑向點冰足，足跟始終保持向滑行方向後滑，不要轉動，也不要向上用力（圖 178-5）。兩臂靠近身體下擺，到身體直立在刀尖上為止（圖 178-6），此時身體不得有任何扭轉，完成點冰制動、兩臂下擺、滑足後滑的技術要求。重心不要過早的轉向另一個圓。

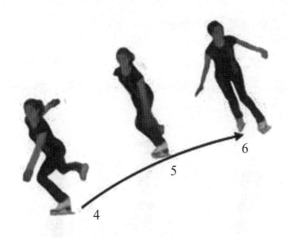

圖 178　下擺期連續動作（4～6）

⑵上擺期（口令─4）

下擺期結束，從身體直立在刀尖上開始，重心從一個圓轉移到另一個圓，點冰足撐跳，左腿滑過點冰點，向起跳方向擺出，兩臂同時也向起跳方向擺出，身體預轉，到刀尖離冰為止。完成撐跳、兩臂與浮足上擺、預轉的技術要求（圖 179-7～8）。

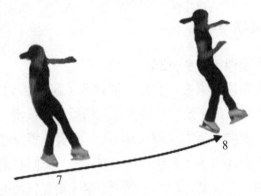

圖 179　上擺期連續動作（7～8）

5. 空中階段（口令—5）

當刀齒離冰時就進入空中階段，快收早收四肢，左腿收向右腿，形成反直立轉的姿勢，轉體 2 周，然後展臂準備落冰（圖 180-9～11）。

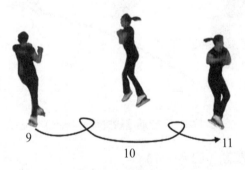

圖 180　空中階段連續動作（9～11）

6. 落冰階段（口令—6）

當刀齒觸冰時，踝、膝、髖下屈緩衝，左腿大腿提起，從體前沿圓形擺向後側，左臂留在前，用右後外刃滑出，

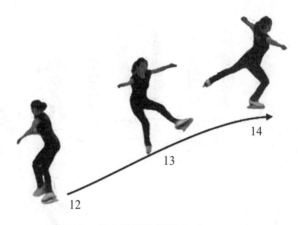

圖 181　落冰階段連續動作（12～14）

身體直立，浮足伸直，足尖繃直並外展（圖 181-12～14）。

（三）勾手 3 周跳

勾手 3 周跳（Triple Lutz）是用後外刃滑行，浮足點冰起跳在空中轉體 1080°，用點冰足的後外刃落冰的跳躍動作（圖 182）。

1. 動作方法

勾手 3 周跳動作與 1 周跳相同，只是滑行速度更快一些，跳得更高一些，在空中快收早收四肢，形成反直立轉的姿勢。

（1）助滑階段：參見勾手 1 周跳。

（2）引進階段：見圖 182-1。

（3）準備階段：見圖 182-2。

（4）起跳階段：下擺期見圖 182-3，上擺期見圖 182-4。

（5）空中階段：見圖 182-5～9。

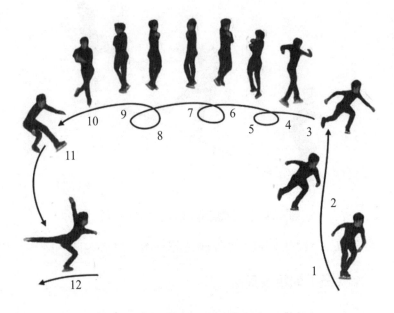

圖 182　勾手 3 周跳連續動作（1～12）

（6）落冰階段：見圖 182-10～12。

2. 注意事項

（1）準備（緩衝）階段要充分，肩髖不能向旋轉反方向轉動，要正直。

向反方向轉動是易出現的錯誤。

（2）起跳時，一定要注意下擺期的點冰、下擺、滑足後滑和上擺期的撐跳、上擺、預轉的協調配合，缺少下擺期的技術動作和過早的預轉，是極易出現的錯誤。

（3）各技術階段要清楚地依次完成，保持正確的動作節奏。

八、特沃里跳

特沃里跳（Toe Walley Jump）與勾手跳極相似，如果說勾手跳是從外刃外勾引申而來，那麼特沃里跳就是從內刃外勾引申而來。

它是用右後內刃滑行，浮足點冰起跳在空中逆時針轉體 1 周、2 周或 3 周。目前在國際比賽中，運動員很少運用此種跳躍。

九、旋　子

旋子（Butterfly Jump）國外統稱「蝴蝶跳」，它和中國京劇中的旋子一樣。

首先將身體重心放在雙足上，向後滑行，上體前屈，從右向左（逆時針）用力轉動，最後移至左前外，右腳蹬冰擺起，左足隨即蹬冰跳起，身體與兩腿在空中與冰面平行。然後右足落冰，可成反蹲轉或連續做幾個旋子，用後外刃滑出。

十、開腿跳

開腿跳（Split Lutz Jump）分為點冰類型和刃類型開腿跳兩種。點冰類型開腿跳的助滑、準備（緩衝）、起跳與點冰跳相同，可參閱後內點冰跳的動作方法。一般在空中轉體半周（但也有各種一周的開腿跳），採用兩腿橫向展開或縱向展開，落冰時，滑足刀齒先著冰用力蹬出，用點冰足向前滑出。

刃類型開腿跳一般是用後外結環跳的動作方法完成，

空中與落冰同點冰類型開腿跳。

開腿跳在空中可採用弓身的姿勢，稱弓身跳。

總之，各種半周跳和 1 周跳及 1 周半跳，在空中均可用開腿的姿勢。

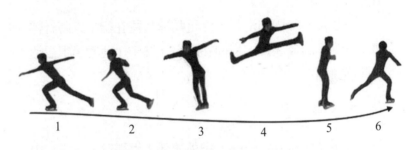

圖 183　開腿跳連續動作（1～6）

十一、聯跳和連續跳

（一）聯跳

掌握了單個跳躍之後，就可將兩種不同的跳或相同的跳聯合在一起，前一跳的結束是下一跳的開始，中間不換腳也不換刃。這種類型的跳就是聯合跳躍（Combination Jump），簡稱聯跳。

聯跳包括：後外點冰跳聯後外點冰跳；勾手跳聯後外點冰跳；後內結環跳聯後外點冰跳；三周半跳聯後外點冰跳；後內點冰跳聯後外點冰跳等；聯跳也可 3 個跳聯在一起（圖 184）。

勾手 3 周跳聯後外點冰 3 周跳（Triple Lutz / Triple Toe Loop）

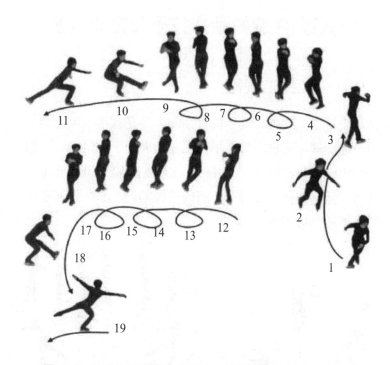

圖184 勾手3周跳聯後外點冰3周跳連續動作（1～19）

（二）連續跳

另一種聯合跳躍是連續跳（Seqwenc Jump），它是幾種跳躍連在一起的跳躍，跳與跳之間可以變刃、轉體或換足，給人的印象是一個跳接一個跳連成串，它比聯跳容易一些。

這兩種跳在現代自由滑中所占的地位越來越重要，聯跳已成為提高自由滑難度的一種重要手段，也是自由滑必不可缺的內容之一。

運動員可任意選擇各種跳躍，將其組成聯跳或連續跳。

第五節 ✎ 旋轉動作技術及完成方法

一、雙足直立旋轉

雙足直立旋轉（Two Foot Spin）是花式滑冰中最簡單的一種旋轉，它是用雙足平行站在冰面上，兩足繞同一圓心的小圓轉動的旋轉（圖 185）。雙足轉雖然是最簡單的動作，但它包括了旋轉的所有的技術階段。對此動作進行精雕細刻是值得的。

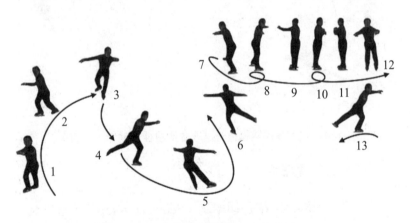

圖 185 雙足旋轉連續動作（1～13）

1. 動作方法

⑴助滑階段

運動員做順時針後壓步，然後滑右後內，左肩臂在前面滑線上，右肩臂在後面滑線上，兩臂放鬆，滑足深屈，左足在滑足後交叉並向圓外遠伸（圖 186-1～2）。

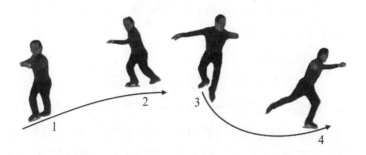

圖 186　助滑階段連續　　圖 187　引進和準備階段連續
動作（1～2）　　　　　　動作（3～4）

⑵引進和準備（緩衝）階段

穩定後，右腳蹬冰滑左前外刃，進入起轉用刃（引進），然後左腿深屈做弓步動作，左肩臂在前，右肩臂在後，右腿向後遠伸並在滑線上，此時絕不能急於側擺做起轉的動作，上體直立，肩、髖要穩定（圖187-3～4）。

⑶起轉和制動階段

準備（緩衝）完成後，當滑行弧線半徑減小時，右腿與右臂開始繞滑足側擺。在滑行弧線的半徑減小前進行側擺，極易失去平衡，也是初學者最容易犯的錯誤。浮足的擺動是繞滑足螺旋式上擺，而不是向上踢。為了維持浮足、肩、臂側擺時的平衡，髖要側突向圓內，但上體要直立（圖188-5～6），擺過身體的垂直面後（圖

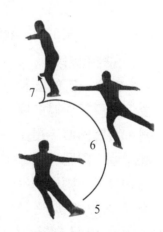

圖 188　起轉和制動階段
連續動作（5～7）

188-7），滑足制動並站起，隨同轉 3，身體轉半周，成後內滑行，進入旋轉階段。

⑷旋轉階段

進入旋轉後，浮足平穩地放到冰面上，與滑足平行，腳尖稍相對，左足後滑，重心在刀的前半部，右足前滑，重心在刀的後半部。身體直立，兩腿微屈，兩臂側平舉並放鬆（圖 189-8），兩足繞同一圓滑行。旋轉穩定後，兩臂經前平舉狀態收到胸前，加速旋轉（圖 189-9～11）。

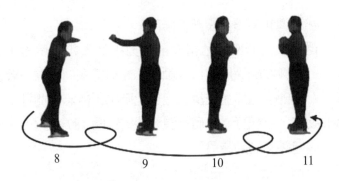

| 8 | 9 | 10 | 11 |

圖 189　旋轉階段連續動作（8～11）

⑸結束階段

旋轉一定的圈數後，左肩臂從體前展開，右臂側展，用左腳蹬冰，深屈右腿，滑右後外。兩臂側平舉（或採用其他姿勢），浮足向後遠伸，足尖外展並伸直

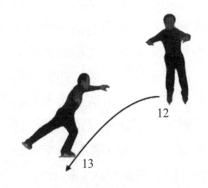

圖 190　結束階段連續動作（12～13）

或做出其他造型的結束動作（圖 190-12～13）。

2. 練習方法

（1）原地雙足平行站立，兩臂側展，在身體不旋轉的情況下，模仿雙足轉的身體動作，體會雙足站立用刀的位置，收展臂及結束動作。

（2）原地，左足尖點冰並屈膝，右腿側伸，兩臂放鬆側平舉，做連續前內規尺轉動，然後站起，成雙足轉。這個練習的目的是學會兩臂放鬆並側平舉，身體直立，以及旋轉時使用冰刀的位置，這對今後學習單足直立轉十分重要。

（3）扶支撐物模仿旋轉結束動作，滑足屈，浮足遠伸，足尖外展，這是重要的基本姿態，所有的旋轉、跳躍及步法的結束，均採用此姿態，因此要體會這個動作的優美。

（4）先進行旋轉前的後內喬克塔烏步和 3 字步的聯合練習，為進入旋轉做準備。

3. 注意事項

（1）起轉時，浮足擺動一定要以螺旋形式擺至要求的高度，浮足不能上踢。

（2）各技術階段要完整，必須在獲得旋轉中心時，才能加速旋轉。助滑時，不能用刀齒括冰，起轉時滑足保持充分的外刃；旋轉時，注意使用冰刀的位置，身體放鬆直立。

（3）掌握雙足轉之後，可練習雙足交叉轉，這是一個很漂亮的動作。

（4）結束動作要優美，滑足屈伸大。

二、單足直立旋轉

單足直立旋轉（One_Foot Spin）是用單足站在冰面上，重心放在刀的前端，滑後內刃小圓的旋轉（圖191），它是 3 種基本旋轉之一。

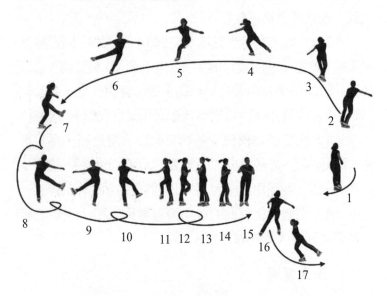

圖 191　單足直立轉連續動作（1～17）

1. 動作方法

⑴助滑階段

運動員做順時針後壓步，然後滑右後內，左肩臂在前面滑線上，右肩臂在後面滑線上，兩臂放鬆，滑足深屈，左足在滑足後交叉並向圓外遠伸（圖 192-1）。

圖 192　助滑階段
連續動作（1）

⑵引進和準備（緩衝）階段

穩定後，右腳蹬冰滑左前外刃，進入起轉用刃，然後左腿深屈做弓步動作，左肩臂在前，右肩臂在後，右腿向後遠伸並在滑線上，此時浮足絕不能急於側擺做起轉的動作，上體要直立，肩、髖要穩定（圖 193-2～5）。

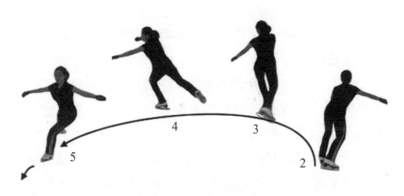

圖 193　引進和準備（緩衝）階段連續動作（2～5）

⑶起轉和制動階段

準備（緩衝）完成後，當滑行弧線半徑減小時，此時角速度增加，右腿與右臂開始隨身體繞滑足側擺。在滑行弧線的半徑減小之前側擺浮足，極易失去平衡，這也是初學者最容易犯的錯誤。

浮足的擺動是隨身體繞滑足螺旋式上擺，而不是向上踢。為了維持浮足、肩、臂側擺時的平衡，滑髖要側突向圓內，但上體要直立（圖 194-6），擺過身體的垂直面後（圖 194-7），滑足制動並站起，隨同轉 3，身體轉半周，成後內滑行（圖 194-8），進入旋轉階段。

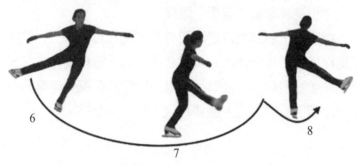

圖 194　起轉和制動階段連續動作（6～8）

⑷旋轉階段

進入旋轉時，浮足從側擺至身體的前方滑線上（圖195-9），浮足要螺旋式地擺至側前方，不要上下起伏，以免影響平衡。初學者很容易犯向上踢腿的錯誤，旋轉時，浮足又突然落了下來，這樣不易保持穩定的轉軸。獲得穩定的中心後，小腿靠向滑足（圖 195-10），大腿與地面平行並在滑線上，保持不動，兩臂側平舉並放鬆，有向兩側拉的感覺，頭正直。然後兩臂通過前平舉的狀態收至胸前（圖 195-11～12），加速旋轉。也可將浮足沿滑足伸直，成交叉狀，獲更高速度的旋轉。此種形式的旋轉也可稱為插足快速旋轉（圖 195-13～14）。

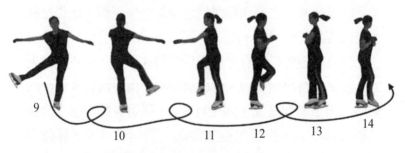

圖 195　旋轉階段連續動作（9～14）

旋轉中也可改變姿態，兩臂上舉或身體後弓和側弓，成弓身旋轉動作。旋轉時重心在刀的前半部，稍偏向內刃，滑後內圓形。

⑸結束階段

旋轉一定的圈數後，左肩、臂和浮足從體前展開，右臂側展，用左腳蹬冰，深屈右腿，滑右後外，兩臂側平舉，浮足向後遠伸，足尖外展並伸直（圖 196-15～17），或做出其他的造型動作。

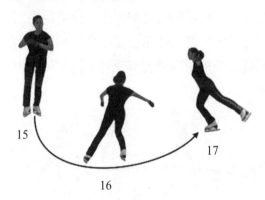

圖 196　結束階段連續動作（15～17）

2. 練習方法

（1）做雙足轉，轉起之後，逐漸抬起右腿，體會單足直立轉的姿勢和平衡。

（2）做完整的直立旋轉。

3. 注意事項

（1）起轉時，浮足一定要以螺旋式擺至要求的高度，浮足不能上下起伏。

（2）旋轉時，先收腿，後收臂，大腿平行於冰面，膝對前方。插足時，足跟先向下，貼緊滑腿插下。兩臂經前平舉狀態收至胸前。滑後內小圓，不要出現3字式的轉動。

（3）結束時，要富有彈性，圓滑地滑出，造型優美。

三、反直立轉

反直立轉（Back Upright Spin）與單足直立轉相反，這個「相反」不是指旋轉方向，而是指滑足不同，如果直立轉用左足，則反直立轉用右足，直立轉用後內刃滑後內圓，而反直立轉則用後外刃滑後外小圓旋轉，也可用前內刃（圖197）。

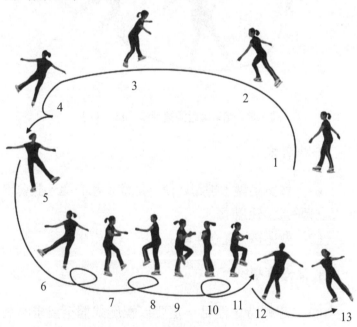

圖 197　反直立轉連續動作（1～13）

1. 動作方法

⑴助滑階段

可用任何步法獲得相應的速度，然後滑左前內（圖
198-1）。

⑵引進和準備（緩衝）階段

穩定後，右腳蹬冰滑右前內刃，進入起轉用刃，然後
右腿深屈做弓步動作，左肩臂在前，右肩臂在後，左腿向
後遠伸並在滑線上。此時浮足絕不能急於側擺做起轉的動
作，上體直立放鬆，肩、髖要穩定（圖199-2）。

圖198　助滑階段連續　　圖199　引進和準備（緩衝）階段
　　動作⑴　　　　　　　　　連續動作（2）

⑶起轉和制動階段

準備（緩衝）完成後，當滑行弧線半徑減小時，左腿
與左臂開始繞滑足側擺。浮足的擺動是繞滑足螺旋式上
擺，而不是向上踢，上體要直立，擺過身體的垂直面後，
滑足制動並站起，隨同轉 3，身體轉半周，成後外滑行
（圖200-3～4），進入旋轉階段。

圖 200　起轉和制動階段連續動作（3～4）

⑷旋轉階段

進入旋轉時，浮足側擺至身體前方的滑線上（圖
201-5），浮足要螺旋式地擺至側前方，不要上下起伏，
以免影響平衡（圖 201-6）。獲得穩定的中心後（圖 201-
7），收小腿靠向滑足（圖 201-8），大腿與地面平行，
保持不動，兩臂側平舉並放鬆，頭正直。然後兩臂通過前
平舉的狀態收至胸前（圖 201-8～9），加速旋轉。也可
將浮足沿滑足伸直，成交叉狀，獲更高速度的旋轉。此種
形式的旋轉也可稱為插足快速旋轉（圖 201-10）。

旋轉中也可改變姿態，旋轉時重心在刀的前半部，稍
偏向外刃，滑後外圓形，也可滑前內圓。

⑸結束階段

旋轉一定的圈數後，左肩、臂和浮足從體前展開，右
臂側展，屈右腿，用旋轉足的後外刃滑出。兩臂側平舉，
浮足向後遠伸，足尖外展並伸直（圖 202-11～13），或

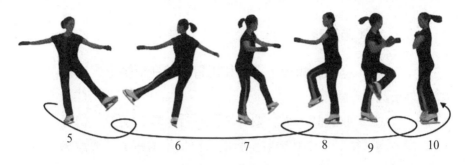

圖 201　旋轉階段連續動作（5～10）

做出其他的造型動作，也可先換成左足，然後左足蹬冰，
用右後外滑出。

　　旋轉對跳躍動作具有重要的意義和作用，旋轉姿勢即
是跳躍的空中旋轉姿勢，結束動作也與跳躍結束相似。因
此，在進入跳躍動作練習之前，應先掌握反直立轉，作為
進入跳躍動作的誘導練習，這對改進空中旋轉姿勢具有重
要的作用。

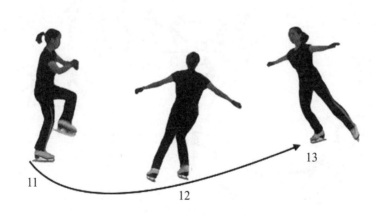

圖 202　結束階段連續動作（11～13）

2. 注意事項

（1）進入旋轉後，浮足和兩臂保持在滑線上，滑後外小圓。

（2）收腿時，大腿要與地面平行，膝對前方，穩定後，兩臂從前平舉狀態收至胸前，浮足沿滑腿下插與滑腿交叉。

四、蹲足旋轉

蹲足旋轉（Sit Spin）簡稱蹲轉，是用單足下蹲的姿態進行旋轉的動作，與單足轉相比，只是姿勢不同，旋轉的技術和要求完全一樣（圖 203）。蹲轉是花式滑冰三種基本旋轉之一。

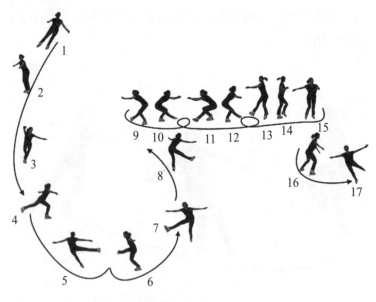

圖 203　蹲足旋轉連續動作（1～17）

1. 完成方法

⑴助滑階段

可用任何步法獲得相應的速度，然後滑右後外或右後內（圖204-1）。

⑵引進和準備（緩衝）階段

穩定後，右腳蹬冰滑左前外刃，進入起轉用刃，然後左腿深屈

圖 204　助滑階段連續動作（1）

做弓步動作，左肩臂在前，右肩臂在後，右腿向後遠伸並在滑線上。此時浮足絕不能急於側擺做起轉的動作，上體要直立，肩、髖要穩定（圖 205-2～4）。

圖 205　引進和準備（緩衝）階段連續動作（2～4）

⑶起轉和制動階段

準備（緩衝）完成後，當滑行弧線半徑減小時，此時角速度增加，右腿與右臂開始繞滑足側擺。在滑行弧線的

半徑減小之前側擺浮足，極易失去平衡，這也是初學者最容易犯的錯誤。浮足的擺動是繞滑足螺旋式上擺，而不是向上踢。為了維持浮足、肩、臂側擺時的平衡，髖要側突向圓內，但上體要直立（圖 206-5），擺過身體的垂直面後（圖 206-6），滑足制動，隨同轉 3，身體轉半周，成後內滑行（圖 206-7），開始下蹲進入旋轉階段。

圖 206　起轉和制動階段連續動作（5～7）

⑷旋轉階段

進入旋轉時，浮足側擺至身體的前方，滑腿深屈成蹲轉的姿勢（圖 207-8～11），浮足前伸在滑線上，足尖繃直並外轉，臀部低於膝。獲得穩定的中心後，旋轉數圈，慢慢站起成直立旋轉，然後兩臂通過前平舉的狀態收至胸前（圖 207-12～14），加速旋轉。也可將浮足沿滑足伸直，成交叉狀，獲更高速度的旋轉。

旋轉中也可改變姿態，兩臂上舉或身體側弓，成弓身旋轉動作。旋轉時重心在刀的前半部，稍偏向內刃，滑後內圓形。

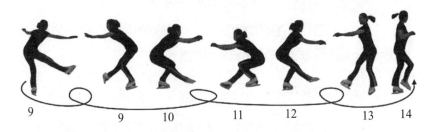

圖 207　旋轉階段連續動作（8～14）

⑸結束階段

　　旋轉一定的圈數後，左肩、臂和浮足從體前展開，右臂側展，用左腳蹬冰，深屈右腿，滑右後外。兩臂側平舉，浮足向後遠伸，足尖外展並伸直（圖 208-15～17），或做出其他的造型動作。

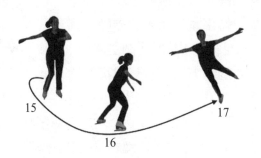

圖 208　結束階段連續動作（15～17）

2. 練習方法

　　（1）運動員坐在矮凳上，雙手握住浮足的踝關節，模仿蹲轉的姿勢。

　　（2）向後滑行，獲一定速度後，做單足下蹲直線滑行。兩臂前伸觸浮足或握住腳踝，保證固定的蹲的姿勢。

可反覆做下蹲和左右腳交替下蹲的練習。

（3）進行完整的蹲轉練習，在旋轉中可重複站起和蹲下，這種形式的蹲轉稱為陀螺轉。

3. 注意事項

（1）起轉時，不要過急地進入蹲轉的姿勢，制動轉體後，再做蹲的動作，過早會失去平衡，降低轉速。

（2）滑足膝關節要用力向前，保證踝關節的角度，使身體重心落在刀的前半部，這樣有利於旋轉的穩定性。

五、反蹲轉

反蹲轉（Back Sit Spin）與蹲轉的旋轉方向相同，只是旋轉足和用刃不同，如果蹲轉用左足後內刃旋轉，則反蹲轉用右足後外刃旋轉（圖 209）。這是通常的旋轉方法，當然也可改變旋轉用刃。

圖 209 反蹲轉

助滑、引進和準備（緩衝）、起轉與制動、旋轉、結束動作與反直立轉相同，旋轉的要求參見蹲轉。

另一種方法是由蹲轉經換足過渡到反蹲轉，過渡時，依然保持蹲的姿勢，不要站起來換足。換足時，兩臂可先展開降低轉速，為換足創造更方便的條件，用旋轉足蹬冰換足成右腳反蹲轉的姿勢，左腿伸直，腳尖外展，兩臂恢復到蹲轉的姿勢，身體重心在刀的前半部滑後外小圓。

練習方法與注意事項，見蹲轉。此外，旋轉時除滑後外小圓外，也可改變用刃，滑前內圓旋轉，身體重心在冰

刀的後半部。

六、燕式轉

燕式轉（Camel Spin）是採用燕式的姿勢進行旋轉的動作，與單足轉相比，只是姿勢不同，旋轉的技術要求完全相同（圖 210）。燕式轉是三種基本旋轉之一。

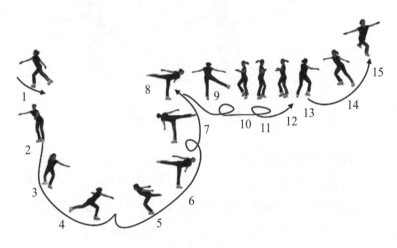

圖 210　燕式轉連續動作（1～15）

1. 動作方法

⑴助滑階段

可用任何步法獲得相應的速度，然後滑右後外或右後內（圖 211）。

⑵引進和準備（緩衝）階段

穩定後，右腳蹬冰滑左前外刃，進入起轉用刃，然後左腿深屈做弓步動作，左肩臂在前，右肩臂在後，右

圖 211　助滑階段
連續動作（1）

腿向後遠伸並在滑線上。此時浮足絕不能急於側擺做起轉
的動作，上體要直立，肩髖要穩定（圖212-2～4）

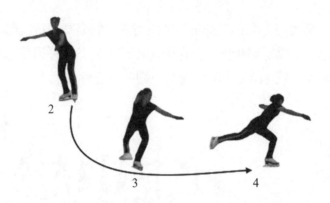

圖212　引進和準備（緩衝）階段連續動作（2～4）

⑶起轉和制動階段

　　準備（緩衝）完成後，當滑行弧線半徑減小時，角速
度增加，進入燕式轉的姿勢（圖213-5）。浮足在體後伸
直，高於臀部足尖繃直並外展（在滑行弧線的半徑減小之
前不要進入旋轉姿勢），滑足制動，隨同轉3，身體轉半
周，成後內滑行（圖213-6），進入旋轉階段。

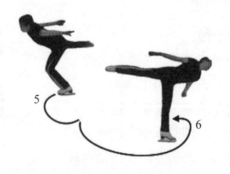

圖213　起轉和制動階段連續動作（5～6）

⑷旋轉階段

進入旋轉時，成燕式轉的姿勢（圖 214-7～8），浮足後伸在滑線上高於臀部，足尖繃直並外轉，身體重心在冰刀的前半部，滑後內小圓，也可改變用刃。獲得穩定的中心後，旋轉數圈，慢慢站起，浮足側擺，成直立旋轉（圖 214-9）。

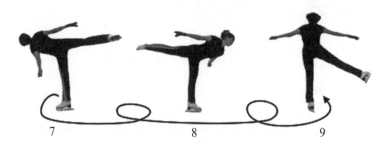

圖 214　旋轉階段連續動作（7～9）

⑸結束階段

兩臂由前平舉的狀態收至胸前（圖 215-10～12），加速旋轉。也可將浮足沿滑腿向下伸直，成交叉狀，獲更高速度的旋轉。

旋轉一定的圈數後，左肩、臂和浮足從體前展開，右臂側展，用左腳蹬冰，深屈右腿，滑右後外。兩臂側平舉，浮足向後遠伸，足尖外展並伸直（圖 215-13～15），或做出其他的造型動作。

一定要避免過早進入燕式。旋轉時，兩臂可一前一後，也可同時向後或側，浮足繃直後伸，身體成反弓形。開始滑足微屈，然後伸直，旋轉中兩臂可以變化，也可換足成反燕式轉，也可用手提刀成「比里曼」轉等。身體重心在刀的前半部，滑後內小圓。

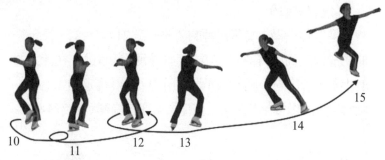

圖215　結束階段連續動作（10～15）

2. 練習方法

（1）向前滑行，獲速後，慢慢抬起右腿，成燕式滑行。

（2）向後滑行，成燕式平衡的姿勢。

（3）進行完整的燕式旋轉練習。

3. 注意事項

（1）身體與浮足一定要平行於冰面，浮足低於臀部就失去了燕式轉的價值。

（2）不要過早地進入燕式旋轉的姿勢，要強調滑後內小圓。

七、反燕式轉和仰燕式轉

反燕式轉（Back Camel Spin）與燕式轉的旋轉方向相同，只是旋轉足和用刃不同，如果燕式轉用左足後內刃旋轉，則反燕式轉用右足後外刃旋轉（圖216）。這是通常的旋轉方法，當然也可改變旋轉用刃。

仰燕式轉（Lay Camel Spin）是燕式轉的變形轉，通

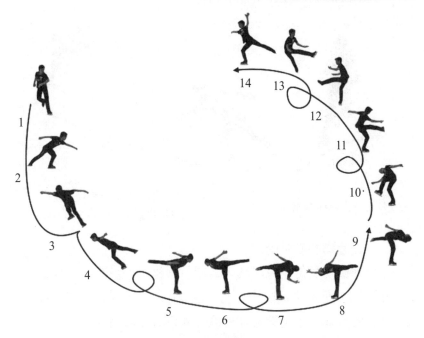

圖 216　反燕式轉連續動作（1～14）

常採用反燕式轉完成，只是在旋轉時翻轉上體胸部儘量轉向上方，背向冰面。

動作方法

⑴助滑階段

可用任何步法獲得相應的速度，然後滑左前內（圖217）。

⑵引進和準備（緩衝）階段

穩定後，左腳蹬冰滑右前內刃，右腿深屈做弓步動作，左肩臂在前，右肩臂在後，左腿向後遠伸並在滑線上。此時浮足絕不能急於側擺做起轉的動作，上體要直立放鬆，肩、髖要穩定（圖218-2～3）。

圖 217　助滑階段連續動作（1）

圖 218　引進和準備（緩衝）階段連續動作（2～3）

⑶起轉和制動階段

準備（緩衝）完成後，當滑行弧線半徑減小時，角速度增加，進入燕式轉的姿勢（圖 219-4）。浮足在體後伸直高於臀部，足尖繃直並外展（在滑行弧線的半徑減小之前不要進入旋轉姿勢），滑足制動，隨同轉 3，身體轉半周，成後外滑行（圖 219-5），進入旋轉階段。

圖 219　起轉和制動階段連續動作（4～5）

⑷旋轉階段

進入旋轉時，成反燕式轉的姿勢（圖 220-6）。浮足後伸在滑線上高於臀部，足尖繃直並外轉，浮足高於臀

部，身體重心在冰刀的前半部，滑後外小圓，也可改變用刃。旋轉數圈後，翻轉上體成仰燕式旋轉（圖 220-7～8）。

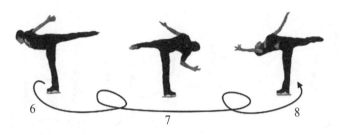

圖 220　旋轉階段連續動作（6～8）

⑸結束階段

旋轉一定的圈數後，站起成反直立轉，左肩、臂和浮足從體前展開，右臂側展，深屈右腿，滑右後外，兩臂側平舉，浮足向後遠伸，足尖外展並伸直（圖 221-9～14），或做出其他的造型動作。

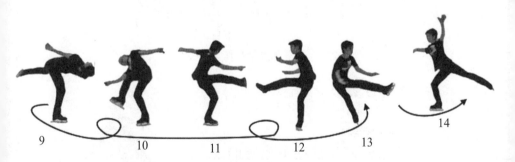

圖 221　結束階段連續動作（9～14）

八、弓身轉

弓身轉（Laback Spin）可以說是女運動員的專利，身體可以向後弓，也可向側弓，是一種具有感染力的旋轉

（圖 222）。弓身轉建立在直立轉的基礎上，只有熟練地掌握直立轉，才能進行弓身轉的練習。

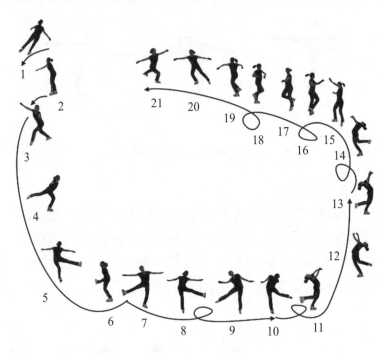

圖 222　弓身轉連續動作（1～21）

動作方法

⑴助滑階段

可用任何步法獲得相應的速度，然後滑右後外，也可滑右後內（圖 223-1）。

⑵引進和準備（緩衝）階段

穩定後，右腳蹬冰滑左前外刃，進入起轉用刃，然後左腿深屈

圖 223　助滑階段連續動作（1）

做弓步動作，左肩臂在前，右肩臂在後，右腿向後遠伸並在滑線上。此時浮足絕不能急於側擺做起轉的動作，上體要直立，肩、髖要穩定（圖224-2～4）。

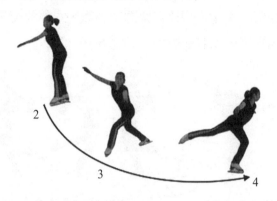

圖224 引進和準備（緩衝）階段連續動作（2～4）

⑶起轉和制動階段

準備（緩衝）完成後，當滑行弧線半徑減小時，角速度增加，右腿與右臂開始繞滑足側擺。為了維持浮足、肩、臂側擺時的平衡，髖要側突向圓內，但上體要直立（圖225-5），擺過身體的垂直面後（圖225-6），滑足制動並站起，隨同轉3，身體轉半周，成後內滑行（圖225-7～8），進入旋轉階段。

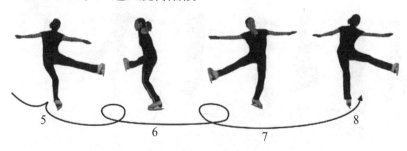

圖225 起轉和制動階段連續動作（5～8）

⑷旋轉階段

進入旋轉時，浮足側擺至身體的側前方（圖 226-9）。浮足要採用螺旋式平穩的擺至側前方，不要上下起伏，以免影響平衡。獲得穩定的中心後，左髖前突，開始弓身，兩臂上舉或收在胸前（圖 226-10～14）。

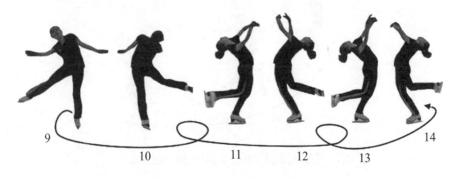

圖 226　旋轉階段連續動作（9～14）

⑸結束階段

旋轉一定的圈數後，身體直立，成直立轉（圖 227-15～17）。左肩、臂和浮足從體前展開，右臂側展，用左

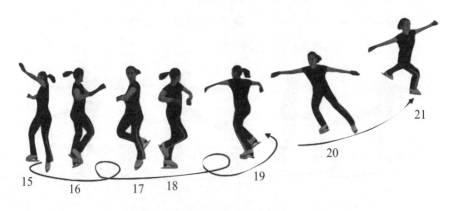

圖 227　結束階段連續動作（15～21）

腳蹬冰，深屈右腿，滑右後外。兩臂側平舉，浮足向後遠伸，足尖外展並伸直（圖 227-18～21）或做出其他的造型動作。

九、蹲轉換反蹲轉

蹲轉換反蹲轉（Sit Spin Change Back Sit Spin）是一個換足旋轉，從一個足換到另一個足，旋轉姿勢不變（圖228）。其他動作要求同蹲轉和反蹲轉，只多了一個換足的動作。

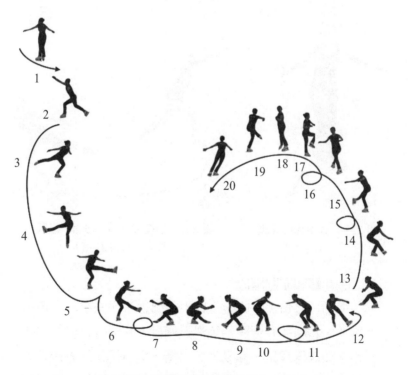

圖 228 蹲轉換足連續動作（1～20）

動作方法

(1)助滑階段

可用任何步法獲得相應的速度，然後滑右後外，也可滑右後內（圖 229-1）。

(2)引進和準備（緩衝）階段

穩定後，右腳蹬冰滑左前外刃，進入起轉用刃，然後左腿深屈做弓步動作，左肩臂在前，右肩臂在後，右腿向後遠伸並在滑線上。此時浮足絕不能急於側擺做起轉的動作，上體要直立，肩、髖要穩定（圖 230-2～3）。

圖 229　助滑階段連續　　　圖 230　引進和準備（緩衝）階段
　　　　動作（1）　　　　　　　　　連續動作（2～3）

(3)起轉和制動階段

準備（緩衝）完成後，當滑行弧線半徑減小時，角速度增加，右腿與右臂開始繞滑足側擺。在滑行弧線的半徑減小之前側擺浮足，極易失去平衡，這也是初學者最容易犯的錯誤。為了維持浮足、肩、臂側擺時的平衡，髖要側

<p align="center">圖 231　起轉和制動階段連續動作（4～6）</p>

突向圓內，但上體要直立（圖 231-4～5），擺過身體的
垂直面後，滑足制動，隨同轉 3，身體轉半周，成後內滑
行（圖 231-6），開始下蹲進入旋轉階段。

　　⑷旋轉階段

　　進入旋轉時，浮足側擺至身體的前方，滑腿深屈成蹲
轉的姿勢（圖 232-7～8）。浮足前伸在滑線上，足尖繃
直並外轉，臀部低於膝，身體重心在冰刀的前半部，滑後
內圓。

<p align="center">圖 232　旋轉階段連續動作（7～8）</p>

⑸換足階段

當旋轉一定的圈數之後，稍稍站起（圖 233-9），兩臂展開（圖 233-10），左足蹬冰身體重心移向右足（圖 233-11～12），成反蹲轉的姿勢。

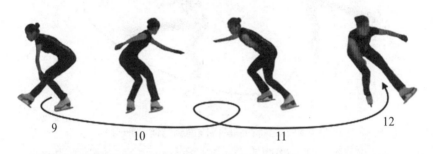

9　　　　10　　　　11　　　　12

圖 233　換足階段連續動作（9～12）

⑹旋轉階段

左腿伸直在滑線上，腳尖外展，兩臂恢復到蹲轉的姿勢，身體重心在刀的前半部滑後外小圓。臀部低於膝關節（圖 234-13）。

⑺結束階段

旋轉一定的圈數後，穩定地站起，成反直立轉的姿勢（圖 235-14～18），左肩、臂和浮足從體前展開，右臂側展，屈右腿，用旋轉足的後外滑出。兩臂側平舉，浮足向後遠伸，足尖外展並伸直（圖 235-19～20），或做出其他的造型動作。也可先換成左足，然後左足蹬冰，用右後外滑出。

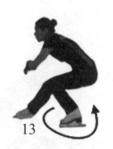

13

圖 234　旋轉階段
連續動作（13）

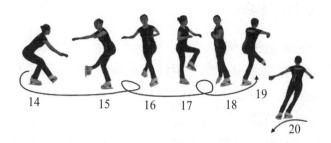

圖 235　結束階段連續動作（14～20）

十、跳接蹲轉

跳接蹲轉（Flying Sit Spin）是跳起後，在空中做出蹲轉的姿勢，落冰後成蹲足旋轉（圖236）。

圖 236　跳接蹲轉連續動作（1～12）

1. 動作方法

跳接轉是跳和轉的結合，它具有跳躍動作的起跳和旋轉動作的起轉兩種特點。關鍵是在空中要做出相應的姿勢，即蹲式或燕式。

⑴助滑階段

可用任何步法獲相應滑行速度，最後一步滑後內刃（圖237-1）。

⑵引進和準備（緩衝）階段

穩定後，右腳蹬冰滑左前外刃，左腿深屈做弓步動作，左肩臂在前，右肩臂在後，右腿向後遠伸並在滑線上。此時浮足絕不能急於側擺做起轉的動作，上體要直立，肩、髖要穩定（圖238-2～3）。

圖237　助滑階段連續動作（1）

圖238　引進和準備（緩衝）階段連續動作（2～3）

⑶起跳階段

1）側擺期

準備（緩衝）完成後，當滑行弧線半徑減小時，角速度增加，右腿與右臂開始繞滑足側擺。為了維持浮足、

肩、臂側擺時的平衡，髖要側突向圓內，但上體要直立
（圖 239-4），此時身體重心依然在冰刀的後半部。

２）上擺期

右腿擺過身體的垂直面後，滑足制動並起跳，浮足與
兩臂上擺並預轉（圖 239-5）。

⑷空中階段

進入空中後，滑腿迅速向上收，成蹲轉的姿勢（圖
240-6～7）。落冰之前，滑腿向下伸，準備著冰。

⑸旋轉階段

左足刀齒觸冰後，左腿緩衝成蹲轉姿勢，進入旋轉
（圖 241-8～10），重心在冰刀的前半部，滑後內小圓形。

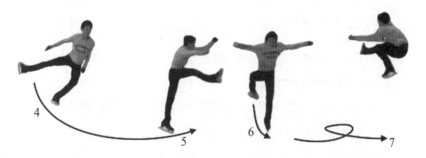

圖 239　起跳階段連續動作（4～5）　　圖 240　空中階段連續動作（6～7）

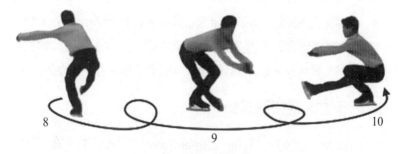

圖 241　旋轉階段連續動作（8～10）

(6)結束階段

旋轉一定的圈數
後，穩定地站起，成
直立轉，旋轉數圈
後，左足蹬冰，用右
後外滑出。左肩、臂
和浮足從體前展開，
右臂側展，兩臂側平
舉，浮足向後遠伸，
足尖外展並伸直（圖
242-11～12）。

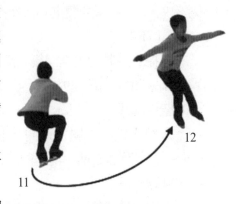

圖 242　結束階段連續動作（11～12）

2. 注意事項

（1）空中一定要成蹲轉的姿勢，沒有蹲轉的姿勢就
失去了跳接蹲轉的意義。

（2）落冰時，要預先伸直落冰腿，用刀齒觸冰，做
到充分的緩衝，然後做蹲足旋轉。

十一、跳接反蹲轉

跳接反蹲轉（Flying Sit Spin Change Foot Spin）的動作
方法同跳接蹲轉，只是起跳後在空中換一下足，保持反蹲轉
的姿勢，落冰後，成反蹲轉。重心在刀的前半部，滑後外圓。

十二、跳接燕式轉

跳接燕式轉（Flying Camel Spin）是跳起後，在空中
保持燕式姿勢，落冰後成反燕式轉的旋轉動作（圖243）。

圖 243　跳接燕式轉連續動作（1～19）

1. 動作方法

⑴助滑階段

可用任何步法獲得相應的速度，然後滑右後外，也可滑右後內（圖 244-1）。

⑵引進和準備（緩衝）階段

穩定後，右腳蹬冰滑左前外刃，左腿深屈做弓步動作，兩臂在後，右腿向後遠伸並在滑線上。此時浮足絕不能急於側擺做起跳的動作，上體要

圖 244　助滑階段
連續動作（1）

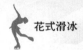

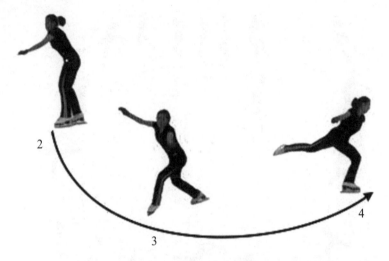

圖245　引進和準備（緩衝）階段連續動作（2～4）

直立，肩、髖要穩定（圖245-2～4）。

（3）起跳階段

1）側擺期

準備（緩衝）完成後，當滑行弧線半徑減小時，角速度增加，右腿與右臂開始繞滑足側擺。為了維持浮足、肩、臂側擺時的平衡，髖要側突向圓內，但上體要直立（圖246-5）。

2）上擺期

右腿擺過身體的垂直面後，滑足制動起跳。身體儘量向遠處拋出，浮足和同側臂要在同一平面上擺動並預轉（圖246-6）。

（4）空中階段

進入空中後，身體與冰面平行，兩腿展開，兩臂成側平舉（圖247-7）。在擺腿的過程中，兩腿交換成燕式，

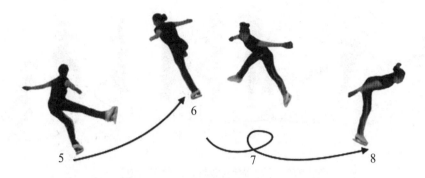

圖 246　起跳階段連續動作（5～6）　　圖 247　空中階段連續動作（7～8）

浮足準備著冰（圖 247-8）。

⑸旋轉階段

浮足刀齒觸冰後，起跳足保持水平狀態，不要下落，成反燕式姿勢進入旋轉（圖 248-9～11），重心在冰刀的前半部，滑後外小圓形。

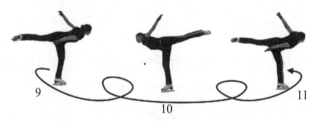

圖 248　旋轉階段連續動作（9～11）

⑹結束階段

旋轉一定的圈數後，穩定地站起，成反直立轉（圖 249-12～17），旋轉數圈後，左肩、臂和浮足從體前展開，右臂側展，屈右腿，用旋轉足後外滑出。兩臂側平舉，浮足向後遠伸，足尖外展並伸直（圖 249-18～19），或做出其他的造型動作。也可先換成左足，然後左

圖 249 結束階段連續動作（12～19）

足蹬冰，用右後外滑出。

2. 練習和教學方法

（1）在陸地上模仿跳接燕式轉的動作。

（2）在冰上，教練員協助運動員做跳接燕式動作（在原地）。

3. 注意事項

（1）起跳時，擺腿和擺臂的路線、速度和時間要一致，半徑儘量大些，拋出儘量遠，此動作不應求高。

（2）空中身體成水平姿勢。

（3）落冰後立即成反燕式轉，浮足不能落下再抬起。落冰後可立即變為反蹲轉成為另一個動作。

十三、跳接燕式落冰成反蹲轉

跳接燕式落冰成反蹲轉（Flying Camel Spin Landing Sit Spin）與跳接燕式轉動作相同，但在落冰時，立即成反蹲轉（圖 250）。

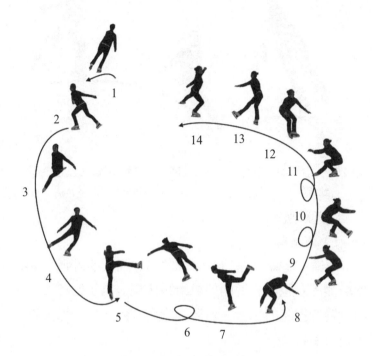

圖 250　跳接燕式落冰成反蹲轉連續動作（1～14）

動作方法

⑴助滑階段

可用任何步法獲得相應的速度，然後滑右後外，也可滑右後內（圖251-1）。

⑵引進和準備（緩衝）階段

穩定後，右腳蹬冰滑左前外刃，左腿深屈做弓步動作，兩臂在後，右腿向後遠伸並在滑線上。此時浮足絕不能急於側擺做起跳的動作，上體要直立，肩、髖要穩定（圖252-2～3）。

圖 251　助滑階段連續　　　圖 252　引進和準備（緩衝）階段
　　　動作（1）　　　　　　　　連續動作（2～3）

(3)起跳階段

1）側擺期

　　準備（緩衝）完成後，當滑行弧線半徑減小時，角速度增加，右腿與右臂開始繞滑足側擺。為了維持浮足、肩、臂側擺時的平衡，髖要側突向圓內，但上體要直立（圖 253-4）。

圖 253　側擺期連續動作（4）　　圖 254　上擺期連續動作（5）

2）上擺期

　　右腿擺過身體的垂直面後，滑足制動並起跳。身體儘

量向遠處拋出，浮足和同側臂要在同一平面上擺動（圖
254-5）。

⑷空中階段

進入空中後，身體與冰面平行，兩腿展開，兩臂成側
平舉（圖 255-6）。在擺腿的過程中，兩腿交換成燕式，
浮足準備著冰（圖 255-7）。

圖255　空中階段連續動作（6～7）

⑸旋轉階段

浮足刀齒觸冰後，立即成反蹲轉的姿勢進入旋轉（圖
256-8～11），重心在冰刀的前半部，滑後外小圓形。

圖256　旋轉階段連續動作（8～11）

⑹結束階段

　　旋轉一定的圈數後，穩定地站起，成反直立轉。旋轉數圈後，左肩、臂和浮足從體前展開，右臂側展，屈右腿，用旋轉足後外滑出。兩臂側平舉，浮足向後遠伸，足尖外展並伸直（圖 257-12～14），或做出其他的造型動作。也可先換成左足，然後左足蹬冰，用右後外滑出。

圖 257　結束階段連續動作（12～14）

十四、風車轉

　　風車轉（Cartwheel）是一個特殊的縱向轉的動作，運動員的身體和腿像風車一樣做上下轉動。一般都作為旋轉的結束動作使用（圖 258-1～10）。

動作方法

⑴準備階段

　　在反直立轉的過程中左臂上舉，左腿抬起，完成前翻的準備動作（圖 259-1～2）。

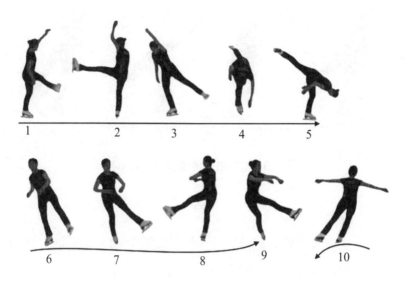

圖 258　風車轉連續動作（1～10）

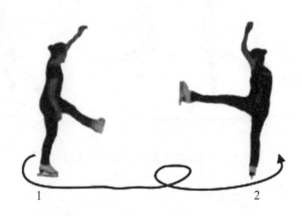

圖 259　準備階段連續動作（1～2）

⑵前翻階段

完成前翻的準備之後，臂和上體向前下，左腿向後上翻轉，可做多次（圖 260-3～6）。

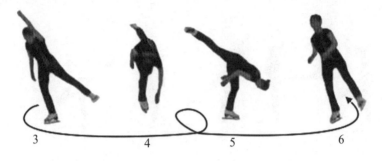

圖 260　前翻階段連續動作（3～6）

⑶結束階段

　　完成多次縱向翻轉之後，恢復反直立轉，完成結束動作，用後外刃滑出（圖 261-7～10）。

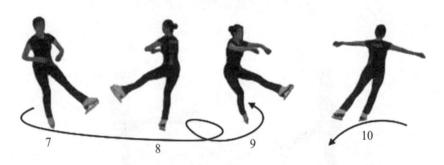

圖 261　結束階段連續動作（7～10）

十五、聯合旋轉

　　聯合旋轉是指將兩種或兩種以上的旋轉聯合在一起，包括旋轉中間換足和變換姿勢及用刃。在比賽的短節目中，聯合旋轉有專門的姿勢變換和換足的規定。

　　在現代的比賽中，運動員為了提高自由滑的難度和豐

富自由滑的內容，一般均採用聯合旋轉的形式，利用換足、改變用刃和姿勢，表現出難度的水平和旋轉的多變性。例如，燕式轉 / 蹲轉 / 弓身轉 / 反燕式轉 / 反蹲轉 / 反直立轉。旋轉中間也可用跳躍過渡，總之，可以根據自由滑的編排要求進行自由組合，種類繁多。

第六章 花式滑冰的藝術

第一節 花式滑冰藝術概論

　　花式滑冰這項體育運動已有一百多年的比賽歷史，是一項令人喜愛的、開展普遍的運動項目之一，其重要原因，除具有典型的體育特點之外，還能給觀眾以巨大的美的享受。在它長期的發展過程中，不但在運動技術方面有了長足的進步，而且在藝術方面也有獨特的發展，甚至脫離了體育，形成了專門的冰上藝術，如世界上出現了冰上芭蕾、冰上民族舞、冰上雜技等專門表演團體。

　　為了促進花式滑冰的發展，國際滑冰聯盟曾取消對職業運動員參加世界比賽的限制，其目的是為了進一步豐富花式滑冰的技術和藝術的內容。

　　花式滑冰競賽具有技術和藝術兩方面的要求，它們具有同等的價值。近十幾年來，藝術在比賽中所占的地位逐年提高，而且在自由滑比賽中，藝術分曾一度占有決定名次的地位，藝術分高者名次在前，因此受到運動員和教練員更高的重視。

　　為了提高花式滑冰的水平，除技術訓練之外，藝術訓練也就成為重要訓練內容之一，藝術訓練表現出花式滑冰運動訓練的特殊性。藝術訓練的理論、方法、手段是一名

運動員、教練員、裁判員應當瞭解和掌握的重要知識。

一、花式滑冰藝術的本質

花式滑冰的技術和藝術是統一不可分割的，這是大家的共識。但花式滑冰的藝術是建立在滑冰技術基礎之上的，離開花式滑冰技術也就無法談花式滑冰的藝術，因此，花式滑冰的藝術概念是「在花式滑冰的技術基礎上，結合舞蹈、音樂所形成的符合冰上美學特點的綜合性表演藝術」。用滑冰所形成獨特而美觀的形象來反映現實，這就是花式滑冰的藝術。

運動員在比賽中所達到的藝術水準，應理解為在花式滑冰技術基礎上的表演能力和創作水準的綜合反映。花式滑冰的技術美和動作（包括舞姿）美構成了藝術美的要素，舞蹈和音樂又豐富了花式滑冰的藝術內容。

總之，沒有技術美就沒有藝術美，花式滑冰的藝術美的創造與冰上技術密不可分。對稱、均衡、和諧、對比、多樣統一等形式美要為花式滑冰服務。

運動員在一套自由滑（或短節目）的表演中，技術能力和藝術表現是密不可分的，是同步向裁判員和觀眾展現這兩方面的水準，給出總體印象，無法分離開。但在裁判員的客觀評分中，卻必須給以分離，既要從花式滑冰特定的技術方面，給出一個技術分，也要根據花式滑冰的表演給出一個內容分（過去稱表演分或藝術分）。

裁判員是從兩方面對運動員進行評價、比較，是從花式滑冰的特定技術和藝術兩方面給以評價，因此從裁判角度講「技術分」和「內容分」是兩個不同的評分標準。由

於各有其評分依據和要求，因此得出這兩個分沒有直接聯繫，因而出現了技術比技術，藝術比藝術（內容比內容）的結論。裁判員的評分與花式滑冰運動員的表演是兩個完全不同的概念，因此不能混淆。

裁判員評分必須將技術、藝術分開評價，而技術能力和藝術水準卻是密不可分的統一體。裁判員評分過程是裁判員客觀審美意識的表現，而運動員則是裁判員和觀眾的審美對象。

二、花式滑冰藝術美的特徵

花式滑冰與音樂、舞蹈、戲劇、雕塑等藝術都有密不可分的聯繫，但在特殊的技術條件下，具有自身的特徵。

（一）綜合性

花式滑冰藝術是綜合性的藝術，表現了音樂美、舞蹈美、戲劇美、雕塑美和科學技術美。它是時空和視聽的綜合，是將上述的各種藝術美有機的統一在一起，達到意美、音美、形美，利用冰上技術做媒介的一種獨立的冰上藝術美。花式滑冰藝術美與冰上技術密不可分。

花式滑冰必須與音樂、舞蹈相結合，這是人們所共知的事情，因此具有音樂美、舞蹈美的特徵。由於花式冰滑比賽節目可以形成個人或雙人的冰上短舞劇情節，具有了一定的思想內容，因此在短短的時間內也會形成高潮和感情上的衝突，也就是有了戲劇美的特點，瞬間的姿態靜止也可表現出雕塑的美。

運動員使用的冰刀、器材、冰場、服裝等現代化手段

都反映出科學技術美。總之，花式滑冰綜合體現了冰上藝術之美，達到對稱、均衡、和諧、對比、多樣統一等形式美。

（二）滑動性與動作性

花式滑冰主要表現滑動中的人，以人體美為主要內容，抒發人的感情，雖然在滑動中無法用語言表達思想感情，但可由形體動作，有節奏，有組織地變換各種姿態，編創出典型藝術形象，透過運動員的健美形象和優美、流暢的滑行技術，展現出滑冰的滑動美、健康美、思想美。透過一系列有組織、有節奏的冰上人體動作，表現出滑動中的人體動作美。

（三）抒情性和表演性

運動員在冰上時而快時而慢，用各種優美的舞姿和技巧進行表演，在較大的空間抒發個人情感，塑造形象，發自內而形於外，抓住一兩個細節，加工形成主題動作，達到神似，感染觀眾，引起觀眾的共鳴。為此運動員必須具備較高的技藝，才能充分表達對美的感受，表達音樂，直至抒發自己的感情。

滑冰美只有透過掌握高超滑冰技術的運動員的表演才能夠進行欣賞，由於運動員的水準能力不同，因此表演各具特色，這種表演決定花式滑冰的審美價值。

（四）節奏性

滑動中的動作時時處處都充滿了節奏，外在的動作和

內在的情感都充滿了節奏感。完成每一個技術動作都有明顯的節奏，破壞了節奏就破壞了平衡，破壞了協調一致性。動作強弱變化，呼吸的快慢都是有節奏的，沒有節奏就無法去完成優美的動作和姿態的變化。

花式滑冰的音樂明確地確定了滑行、動作和整套內容的節奏，節奏的選擇和舞姿的運用構成了整套自由滑的風格。一個技巧動作，例如花式滑冰的典型跳躍動作也同樣具有明顯的節奏特點，各技術階段均是由有規律的節奏構成的，受一定的節奏控制。節奏在花式滑冰中處處存在，無節奏也無花式滑冰。

（五）技藝性

花式滑冰具有極高的技藝性，因此一名運動員需經十幾年的苦練方能達到較高的技藝水準和表演能力，在技術上才能完成高難的動作，如 3 周半跳、4 周跳等。在藝術上也須有高水準舞蹈的表演能力。

技藝性水準越高，則花式滑冰表演就越美，如果僅用簡單的動作和技巧編排全套自由滑，就無法體現花式滑冰的藝術美。因此，高水準的技藝是藝術美的重要特徵。

（六）場地性

花式滑冰比賽規定在人造室內冰場舉行，標準場地面積為 60 米×30 米或稍小些。因此，運動員的活動範圍就有了一定的限制，動作的佈局，場地的使用必須符合規則的要求，按規則將動作均衡地、充分地佈置在冰場上，充分利用冰面去完成全套動作，給觀眾以整體均衡美的感

受。由於表演場地面積較大，離觀眾較遠，運動員就必須根據這個特點去安排動作，用速度、誇張的動作和表演去表達音樂，與觀眾進行感情交流，在較大的空間展現運動員的形象。

（七）時間性

在規則中，對一套節目有固定的時間要求，超過或少於規定時間均會受到處罰，因此，運動員必須在規定的時間內去表達一定的思想內容，或展現某一典型形象，在一定時間內表演完整統一的內容。

三、花式滑冰藝術常用詞彙

在本章內容和花式滑冰藝術訓練中涉及以下詞彙。

藝術： 用塑造形象反映現實，且比現實更具典型性的社會意識形態。分語言藝術、造型藝術、音響藝術、表演藝術。

藝術性： 藝術作品透過形象表達思想感情所達到的準確、鮮明、生動的程度，以及形式、結構、表現技巧的完美程度。

主題： 藝術作品中所要表現的中心思想，即作品思想內容的核心。

主題思想： 能引起人的思想或感情活動的具體的形狀或姿態。

典型： 在文藝作品中創造出來的能反映一定社會本質，具有鮮明個性的藝術形象。

風格： 一個時代、一個流派或一個人的藝術作品所表

現的主要思想特點和藝術特點。

旋律：聲音經過藝術構思而形成的有組織、有節奏的和諧運動。旋律是樂曲的基礎，表達樂曲的思想感情，表現一定的音樂意義、內容、風格、體裁、民族特徵等。分音樂和器樂旋律。

節拍：按強弱次序循環重複的固定標記（每隔一定時間重複出現的有一定強弱分別的一系列拍子，是衡量節奏的單位，如 2 / 4、3 / 4、4 / 4、3 / 8、6 / 8 等）。

節奏：樂曲結構的基本因素。以音樂的長短、強弱及相互關係、固定性和準確性組織的音樂，按一定的規律交替更迭即形成節奏。節奏就是音的長短關係。

節奏型：在音樂作品中，具有典型意義的節奏。

拍子：樂音歷時長短的單位。

第二節　花式滑冰藝術的主要內容

在競賽規則中對單人花式滑冰的內容（藝術）評分有幾項明確的要求，即滑行技術；過渡 / 連接步法和動作；表演 / 執行；編排 / 合成；音樂的表達。

從上述內容中，除前兩項技術性的條款之外，可以歸納出花式滑冰藝術的幾個主要方面：音樂和音樂感；花式舞蹈動作與姿態；節目編排；表演能力。

一、音樂和音樂感

音樂是花式滑冰節目的靈魂，是必不可少的一項內容，在花式滑冰的藝術評判中，音樂占有極重要的位置。

在規則中與音樂有關的要求是：

（1）節目內容與所選的音樂協調一致（音樂風格、特點、節奏）。

（2）動作與音樂節奏相吻合。

（3）表達音樂的細節。

由此可以看出音樂在花式滑冰藝術方面的地位，它是花式滑冰藝術的中心，它決定了節目的風格、結構、節奏和主題。

在編排節目時，首先要選擇適合運動員技術水準和特點的音樂，音樂的節奏變化與氣勢必須符合運動員的技術和性情，符合運動員對音樂的理解能力。

一旦選定音樂，運動員、教練員、編導就要根據音樂的主題和內容編排表達音樂的動作與舞姿，突出音樂的高潮，編排符合於音樂結構的內容，根據節奏設計動作與舞姿，形成風格，創造形象。因此，音樂在整套自由滑中起著決定和主導作用。

選擇音樂之後，全套節目結構與特點基本構成，表演效果就要依靠編導水準和運動員的音樂感，也就是對音樂的理解和用滑冰技術的表達能力，運動員必須能夠做到：

（1）充分表現音樂的旋律和節奏；

（2）利用花式滑冰的技術和難度去充分表達音樂和突出音樂的高潮；

（3）運用全身表達音樂，採用多樣性的手段表達音樂。

因此，對運動員的音樂感的培養是花式滑冰訓練的重要內容之一，在日常藝術訓練中必須包括此項內容，只有

經過多年訓練，才能提高運動員的音樂感，高水準完成上述三項要求。

（一）花式滑冰節目的音樂特點

花式滑冰節目的音樂是由運動員和教練員自選的，儘管如此，仍然必須遵守以下規則：

1. 時間性

必須根據規則的時間要求選擇音樂，超過或不足都會扣分，因此必須嚴格遵守此項規定，在此前提下選取節目音樂。

2. 一致性和完整性

選取的音樂由於受時間的約束，不會有現成的合適的音樂直接使用，為了滿足節目的編排要求，一般都只在一個作品中，擇取適合運動員水準的相應片段或多個作品片段，然後錄接在一起。

在選取片段的過程中，必須符合音樂的旋律一致性和完整性的要求，節目特點與音樂基本一致，這是花式滑冰藝術美的重要體現。

3. 節奏的多樣性和高潮

選擇的音樂要適合花式滑冰的特點，在規定時間內節奏變化要具有多樣性，這樣有利於運動員的感情表達，也容易引起觀眾的共鳴。節奏變化多樣性會形成強烈的、鮮明的速度對比，也容易突出節目的高潮。

4. 選擇音樂

原有規則禁止單人滑和雙人滑選手在比賽中使用用聲樂，但為了突出節目的特點可以用哼唱的背景音樂。根據新規則的要求，從 2014—2015 賽季開始可以使用聲樂。

5. 符合運動員的技術水準和對音樂的理解能力

選擇一套節目的音樂必須符合運動員的技術訓練水準，否則無法去完成音樂節奏變化和主題的表達。難度較大的音樂必須有高技術做保證，如果技術水準低，腳下的刀不聽使喚，則無法與所選音樂協調一致，技術水準較低的運動員，在配樂方面只能是心有餘而力不足。

選擇音樂要與年齡和對音樂的理解能力相適應，少年運動員（包括兒童）由於訓練水準和對音樂理解能力的限制，必須選擇一些適合他們能夠理解的符合少年性格特點的音樂，才能發揮音樂的效果，提高整套節目的藝術性。如果音樂難度太大，就會出現運動員的滑行和音樂脫節，音樂的主題和運動員的表現脫節的現象。因此，音樂的選擇必須有針對性和適應性。

（二）提高音樂素養的方法

（1）學習樂理知識，掌握音樂的基本理論；

（2）掌握分析音樂作品的方法；

（3）分析典型作品；

（4）掌握各種節奏型的舞曲；

（5）配樂練習，配樂即興表演。

二、花式滑冰的舞蹈動作與姿態

（一）花式滑冰舞蹈動作與姿態的特點

花式滑冰必須與舞蹈相結合，才能充分顯示出花式滑冰的美。

在規則中有動作與姿態兩方面的規定。動作要求平衡、協調、流暢，姿態正確優美，能夠充分利用身體的各部分，形成豐富多彩的符合音樂特徵的各種姿態，在有規律的流動中進行變換，表達運動員的感情和健美的體魄，創造出藝術形象，形成風格。

花式滑冰中的舞蹈必須結合滑冰的運動特殊性，符合冰上運動規律，方能展現運動員平衡的美，才能進一步表現花式滑冰的藝術美。世界許多優秀運動員在節目表演中，都創造出一些典型形象，突出藝術美，例如：採用天鵝形象等，或採用具有情節的片段。

在花式滑冰中，吸取各民族的舞蹈以及古典和現代的舞蹈中能與花式滑冰相結合的部分，也吸取雕塑中的造型，將許多藝術有機的融合在一起，豐富了花式滑冰舞蹈的內容。

花式滑冰的舞蹈動作由於滑行速度快，因此動作的幅度大，占有的空間也大，與舞台上的舞蹈有很大的差別。另外，由於滑冰技術的限制，因而與舞台上舞蹈動作的要求也有很大的差別。在冰上做一個造型，雖然腳下無動作，但可借用滑行的慣性，做較大距離的運動，可在動中保持靜止狀態，表現出滑冰靜態的特殊美。運動員利用純

熟高難的冰上技巧，進一步提高了舞蹈動作的優美性。

為了提高花式滑冰運動員的冰上舞蹈水準，必須進行長年的專門訓練，包括陸上和冰上。在陸上練習舞蹈時，必須考慮花式滑冰的運動特點，透過陸上的各種舞蹈練習，豐富冰上的舞蹈技術。舞蹈訓練要從上冰第一步開始，透過多年訓練，可使冰上動作更完美。

在花式滑冰節目中，可以透過各種動作和姿態，形成冰上語言，更有效地表達音樂、抒發感情。例如慢板抒情的音樂，一般採用滑行延續時間長的步法和姿態進行表達，像大一字步、燕式步、勾手步等。這些步連續性很強，在快速的滑行中，身體姿態可固定，可緩慢變化，能夠充分體現出音樂慢板的情感。

為了提高花式滑冰的藝術水準，運動員必須有較高水準的滑冰技術，保證舞蹈動作的平穩、流暢，並能用動作表達音樂特點，符合音樂的節奏。此外，身體各部分動作要協調、一致，在多變的姿態中能始終保持平衡，表現出在滑行中無刀齒刮冰的優美技術。

（二）提高花式滑冰舞蹈水平的途徑

（1）根據花式滑冰的特點，要常年安排陸上舞蹈訓練，以舞蹈的基本功和表演能力為主，與冰上舞蹈動作相配合。基本功包括芭蕾和民族舞的基本功。

（2）提高用舞蹈表達感情的能力。在舞蹈課中，在掌握基本技術和姿態的基礎上，加強表演能力的培養，使舞蹈動作能夠符合任何節奏和速度的音樂，為此，在訓練課中可採用即興表演、主題表演、模仿表演等手段，提高

運動員的表演能力和節奏感，提高舞蹈動作的穩定和熟練程度。在長年的舞蹈課中，除了掌握舞蹈技巧外，更重要的是重視表演能力的培養，使運動員掌握更多的技巧，提高表演能力和水準，這是花式滑冰藝術訓練的核心。藝術水準是由表演能力和編排確定的，表演能力尤為重要。

三、節目編排

（一）概述

花式滑冰的節目編排是教練員、編導、運動員的一個藝術創作過程，也是一個獨創過程。在音樂選定的情況下，編排是決定整套節目藝術水準的重要一步，是運動員、教練員、編導的藝術水準的標誌，是為比賽獲高分設計的藍圖。編排的節目符合音樂結構和特點，能充分發揮運動員的技術水準、身體機能和審美能力，是編導者追求的目標和依據。

但整套節目只有透過運動員的第二次創作，也就是表演，才能體現出編排的水準，同時也要依靠裁判員的審美能力與愛好及評分標準，才能最後確定節目的藝術價值。

總之，藝術水準的確定是由編排──表演──評分構成的。

（二）節目編排的依據和原則

1. 編排節目必須符合當前花式滑冰的發展趨勢

隨著花式滑冰節目內容和藝術風格的發展和變化，以

及訓練水準和專業化程度不斷的提高，運動員的技術水準和藝術素養也獲得了較大的發展。在二次大戰後的半個世紀中，跳躍動作由 3 周發展到 4 周，使得自由滑內容難度也有了很大的提高。如果說 20 世紀 80 年代初，自由滑內容包括五種 3 周跳（男單），就可以說進入到世界先進行列，那麼到 90 年代就只能排在中、下游水準。

自由滑的藝術內容也更加豐富多彩，典型形象和幽默有趣的情節更引起人們的興趣。因此，編排節目時，要符合潮流和發展趨勢，要具有新穎性和獨創性。

2. 針對性

編排節目的針對性十分明顯，首先針對的是運動員個人。編排節目時，必須先考慮符合運動員個人的特點、技術和審美能力、機能水準，要充分發揮運動員的個人特點。因為花式滑冰是一項競賽，為了戰勝對手，必須做到知己知彼，清楚地掌握對手的水準、能力和狀況，因此，節目編排前要針對上述兩種情況，做好策略上的安排。

3. 遵守規則

有關節目的要求，規則中有許多規定，比如，短節目有 7 個規定動作的要求，內容的框架基本已定，某些難度和順序可由運動員自己選擇，但不得重複。自由滑有個均衡性的要求，這是花式滑冰向整體美、統一美的合諧方向發展的重要表現。自由滑節目的動作內容與數量有明確的要求和規定。

跳躍動作：男子 8 個，女子 7 個。必須包括一個 1 周

半類型跳。

旋轉動作：男子 3 個，女子 3 個。必須包括一個聯合轉、一個跳接轉和一個只有一種姿勢的旋轉。

步法：男子兩種連續步，女子一個連續步一個燕式步或自由滑動作。

破壞均衡性要求將會受到處罰，因此編排節目時，要根據均衡性要求編排技術內容和動作。另外，規則對節目時間也有要求：單人、雙人的短節目為 2 分 50 秒，自由滑：男子 4 分 30 秒、女子 4 分鐘，雙人滑 4 分 30 秒，冰舞創編 2 分 50 秒，自由舞 4 分鐘，上述都是硬性規定。

除此之外，還有關於內容與音樂、動作與節奏、場地利用、獨創性、音樂特點表達、動作的連接與過渡等藝術方面的規定，在編節目時都要充分考慮。符合規則的所有要求是編排節目的根本依據。

4. 一致性、對比性和高潮

一致性是指內容編排與音樂協調一致，構思一致，體現出節目的均衡美、完整美、統一美。儘管選用幾段音樂作品，也要體現出音樂的一致性。

對比性是指動作編排相互交替形成的對比；時空變換，高低位置改變，緊張與放鬆等節奏快慢的對比；速度快慢的對比；段落和段落之間的抒情與緊張對比等。總之，節目內容、動作、節奏、速度、段落對比會提高節目觀賞性和情感的衝突，避免節目的單調性。有經驗的運動員會利用這些對比表達自己感情的變化。對比性必須有較高的冰上技術做保證，否則難以達到對比的效果。

高潮與節奏和速度變化相關連,強烈快速的節奏,配以快速的步法往往會形成高潮,高難度和驚險性動作也可突出高潮。高潮的本身就是為了使觀眾的感情達到興奮的最高點,避免節目內容的單調和枯燥。

5. 保證技術發揮、高難動作與體力的合理分配

節目的編排是為了在比賽中獲取高分,為此,必須保證技術的發揮、高難動作的完成和體力合理分配,必須合理安排動作的次序,以充沛的體力去完成主要難度動作。

不考慮運動員的技術能力去盲目安排難度次序或片面追求難度,不根據本人的特點和技術水準去追求新穎的藝術表現,都會破壞節目的穩定性和優美性,失去節目的完整美。

6. 場地的合理使用

編排節目必須考慮動作在場地的合理佈局,使裁判員和觀眾能夠充分觀賞每個動作,避免將大量動作侷限於冰場的一個局部。

第三節 花式滑冰短節目和自由滑編排

一、短節目編排

花式滑冰短節目(單人、雙人)共由七個規定動作組成,有的準確指出動作難度和名稱,如2周半跳,更多的是給出相應難度水準的規定動作,如聯跳、聯轉、3周跳

等。因此，在規定時間內，運動員完成上述動作有兩項自由：

第一，在難度基本規定的情況下，有選擇較低或較高難度的自由，如聯跳：可選 3 周半聯 3 周跳或 4 周跳聯 3 周跳難度較大的動作，也可選外點 3 聯外點 3 難度較小的聯跳，甚至可選外點 3 聯外點 2。同樣也可在聯合旋轉、3 周跳和連續步等動作中，有此種選擇的自由。

第二，完成動作次序的自由，七個動作的完成次序由運動員自選。除此之外，都有嚴格規定。

短節目實際上是自由滑的縮影，是對運動員掌握動作的穩定性和熟練性的考驗，因為每個動作只允許試做一次，重複將會扣分，因此對運動員的心理壓力要比自由滑大的多。另外短節目是第一項比賽，雖然它的分數較低，但對比賽成敗的影響卻非常大，一個主要動作失敗，可能會導致整個比賽敗北。總之，短節目比賽的心理壓力是很大的！

編排短節目除遵守規則外，一定要考慮短節目的特殊性和心理的壓力，要充分利用規定中的小自由，針對對手的情況進行編排。

動作數量與基本難度已定，因此要巧妙地安排動作的次序和選用相應難度動作。

動作的品質和穩定性，這是短節目取勝的基礎，因此編排節目時，首先要考慮將高品質、高穩定性的動作編入短節目中，對成功率較低的動作，絕不能存在僥倖心理編入短節目，這樣會給運動員增加心理壓力，失去自信心，從而導致比賽失敗。

一定要把把握性比較高的動作安排在節目開始，待情緒稍加穩定之後，再完成關鍵性的聯跳或 4 周跳等較難動作。

編排節目時，應確保高品質完成每個動作，因為在難度基本固定的情況下，主要是賽品質。

高品質、穩定性和針對性是編短節目的指導思想。

在編排過程中，要遵守規則規定、編排的依據和原則。關於動作次序，可以看看 17 屆冬奧會優秀運動員動作次序是如何安排的。

巴尤勒：聯跳——燕步——跳接轉——2 週半跳——2 周跳——弓身轉——連續步——聯合轉。

陳露：聯跳——2 周跳——聯合轉——直線步——燕式步——跳接轉——2 週半跳——弓身轉。

斯托依考：聯跳——跳接轉——連續步——2 週半跳——聯轉——3 周跳——連續步——換足轉。

由此可以看出一般都將聯跳放在最前，旋轉放在最後，這種規律可以作為編排有關動作次序的參考。

二、自由滑編排

自由滑的編排有更大的自由選擇餘地，除內容的均衡性要求之外，其他均可在規定時間內進行自由選擇編排。

編排自由滑和短節目一樣，首先要遵守規則規定。自由滑節目由跳躍、旋轉、步法、姿態和連接動作均衡組成，運動員自選音樂，儘量減少的雙足滑行。

為了鼓勵運動員改變節目前緊後鬆的編排習慣，規則規定凡在節目後半部完成的跳躍動作均提高評分係數。

三、編排的步驟與方法

1. 學習規則

學習規則，掌握規則，遵守規則的要求。

2. 瞭解趨勢

觀看優秀運動員錄影帶及有關資料，瞭解當前編排特點和發展趨勢，掌握更多的編排技巧和表演手段。

3. 選擇和編輯音樂

根據花式滑冰的特點選曲。選擇符合運動員特點、技術水準和審美能力的音樂，保證音樂的整體性和一致性。經驗證明，專門配曲不如選曲。

在分析所選音樂的基礎上截取符合比賽時間、要求和編排原則的樂曲片段，進行錄製和複製樂曲片段，片段與片段的過渡要流暢。教練員首先提出技術難度內容及動作次序，在保證有利於難度動作完成的情況下，編導、教練員和運動員合作，進行藝術設計，編出自由滑角本，根據滑行路線和動作在冰場上的分配，繪製出自由滑圖表。

4. 熟習節目內容

運動員背誦節目音樂和編排的內容。

5. 編排節目

在陸上進行分段和全套排練，熟悉音樂、動作內容和

舞姿。

6. 修改節目

冰上排練，對不適於冰上的內容進行修改，完善自由滑的編排。

7. 結束編排

運動員感到滿意時，即可定稿，節目編排就可以結束。

第七章 花式滑冰運動員的身體訓練與技術輔助訓練

第一節 花式滑冰運動員身體訓練的意義和特點

一、身體訓練的意義

身體訓練是花式滑冰訓練的主要內容之一，身體訓練水準的高低對提高技術水準有著直接的影響，是提高成績的基礎。

目前，在世界花式滑冰比賽中，每名運動員（單人滑）男子滑行 4 分 30 秒，女子滑行 4 分，雙人滑 4 分 30 秒。一套自由滑完成近 11 個高難動作，其中包括許多聯合跳躍和旋轉，無論強度還是負荷量都很大。尤其近些年規定圖形取消之後，技術難度普遍提高，男子單人 3 周半跳已普及，3 周半跳聯 3 周跳已不稀奇，4 周跳聯 3 周跳也已運用於比賽中。跳躍動作的助滑速度可高達 8 米 / 秒以上，3 周半跳的冰上平均高度為 0.62 米，陸地要求跳躍高度平均 0.78 米左右，單人自由滑平均心率為 180 次 / 分 ±6 次 / 分，最高心率可達 200 次 / 分以上。因此，現代花式滑冰運動對運動員的機能和素質都提出了很高的要求，沒有雄厚的機能能力和良好的身體素質無法適應現代

花式滑冰的訓練和競賽的要求，想達到技術頂峰獲得優異成績也是無法想像的。另外，現代花式滑冰訓練量、強度和密度的要求都有較大的提高，優秀運動員每天冰上和陸地訓練 4～5 小時是十分普遍的。

總之，一名花式運動員為了提高成績，完成競賽和訓練任務，必須進行相應的身體訓練，提高機能能力和運動素質及健康水準。

具有較高機能能力和良好素質的花式運動員才能有條件掌握優質高難的動作。如果一名運動員的彈跳高度達不到動作高度的基本要求是無法掌握所要學習的動作的，即使去完成，品質也不會高。掌握和完成一個動作，必須在正確的技術基礎上，保證重複次數，因此，機能能力和身體素質水準高的運動員可以承受大運動量，堅持長時間訓練和大量重複動作，可加快掌握高難動作的速度，在激烈的競爭中，可占有一定的優勢。

另外，身體訓練水準高的運動員在激烈的比賽中精力充沛，可使心理穩定，在大負荷訓練中防止受傷，保證訓練品質。這一點十分重要，作為技巧性運動項目有一句名言「不怕慢，就怕站」，受傷是妨礙運動員提高成績的致命點，甚至會使運動員永遠退出訓練場。

花式滑冰運動員可以透過身體和專項（冰上、舞蹈、技術輔助練習）訓練，達到提高素質，完善機能和形態的目的。

一般身體訓練可發展心血管系統機能，提高一般協調性、耐力等，此外，也可利用一般身體訓練進行積極性休息，解除專項訓練的精神疲勞，起到恢復的作用。

在滑冰練習過程中，隨著動作難度、訓練量和強度的提高，運動員的各種素質水準、身體機能和形態均會受到極大影響，因此，冰上專項訓練與其他體育項目一樣是直接發展與本項目有關一些身體素質和身體機能能力，同時更強烈的影響運動員的身體形態，使花式運動員具有自己的形態特點。

花式滑冰項目之間的身體形態也有差別，單人和冰舞運動員的身體形態差別就十分明顯。因此，採用冰上某些訓練手段提高身體素質和機能能力會更有效。

二、花式滑冰運動員身體訓練的特點

花式滑冰是技巧性、優美性項目，身體訓練必須符合項目的特點，應結合項目的技術要求，有目的地進行身體訓練。過去在陸地身體訓練中，盲目搬套其他項目的訓練方法，追求訓練手段多樣化，失去了花式滑冰身體訓練的特點和意義，而浪費了許多精力和時間，結果對成績的提高和技術改進作用不大，這種身體訓練應當儘量避免。例如錯誤的力量訓練導致不參與花式滑冰技術動作的肌肉過分粗大，不但不會促進技術提高，相反影響了動作的完成。很明顯，由於花式滑冰藝術性占有很大的比重，因此藝術素養的訓練應占有重要的地位。

舞蹈練習就是提高藝術素養的重要手段，除練習形體、舞蹈基本功、表演等方面之外，舞蹈還對柔韌、協調、肌肉力量與速度、專項耐力、控制能力都會產生良好影響，也是發展上述各種素質的有效手段，這是由花式滑冰項目特點所決定的。

在花式滑冰身體訓練中，主要是素質訓練，為了完成高難動作，必須有相應的素質做保證，素質發展與技術提高應當相適應，但素質是保證，是基礎。儘管如此，對素質提高的要求不是無止境的，素質的標準是依據動作難度的要求而制定，盲目追求任何一個方面都是不科學的。

花式滑冰是技巧性項目，在競賽中有其獨特性，是以裁判員根據客觀的評分標準加上主觀的印象，用分數對運動員進行比較評價，確定其名次。每名運動員都是根據規則要求編排自己的節目、難度、動作數量、次序、速度變化、動作頻率，都是由運動員自主決定，因此在負荷量、強度和密度方面都有很大的自選性、可調性和伸縮性。基於此點，技術、機能能力高和素質好的運動員可以多出現幾次高潮，調整體力的慢板可以短一些，少一些，充分顯示運動員的整體實力。反之，上述各方面稍差的運動員，可以透過編排的技巧，彌補自己機能能力和素質不佳的缺點，也可較完美地完成節目內容。

總之，花式滑冰不是拼體力和搶時間的項目，允許在中間進行喘息和調整，必須要牢牢掌握住這一特點，達到事半功倍的結果。

第二節　身體素質訓練

一、概　述

身體訓練包括一般身體訓練和專項身體訓練。

一般身體訓練的任務是增進健康，提高機能水準，發

展身體素質，改變身體形態。

專項身體訓練的任務是提高花式滑冰專項運動素質。

一般和專項身體訓練是相互促進密切相關的，但一般身體訓練是專項身體訓練的基礎。

身體訓練的主要內容是身體素質訓練，素質是指在神經系統的控制下，身體所表現出來的各種能力。

花式滑冰的身體素質訓練應注意以下問題：

（1）要符合技巧性、優美性項目的特點，緊密結合專項技術及動作的技術特點，符合運動學和生物力學特徵。

（2）要適應全年冰上訓練特點，合理安排身體和技術訓練比例，保證長年性和連續性，要因人、因地、因時制宜。

（3）身體素質是完成動作的保證，但不是追求的目標，素質的標準是根據技術動作、競賽規定而確定，素質與技術要協調要發展，對少年運動員要根據素質發展的敏感期，加速發展所需素質。

（4）素質訓練與藝術訓練相結合。花式滑冰運動員需要各種素質，由於項目特點和獨特的跳躍、旋轉和滑行的技術要求，因此對素質也有輕重緩急的不同需求，有主也有次。

二、力量訓練

力量訓練包括絕對力量、相對力量（單位體重克服最大阻力能力）、爆發力（單位時間內作功的大小）。

花式滑冰的跳躍動作可最大程度地反映運動員的競技

能力，跳躍動作的難度是整套節目難度的代表。為了高品質完成跳躍，就必須有良好的速度力量（爆發力）素質，才能有效地達到空中停留時間的要求，保證跳躍動作的完成。例如 2 周半跳，男子平均空停時間為 0.63 秒，平均高度為 0.49 米，女子平均空停時間為 0.6 秒，平均高度為 0.44 米。因此，速度力量（爆發力），在花式滑冰的素質和技術訓練中，占有極重要的位置。

爆發力的訓練要考慮與冰上技術動作和動作結構相結合。花式滑冰項目的最大特點是在滑動中完成動作，平衡的難度大，因此，發揮爆發力的前提是穩定的平衡，只有在平衡的條件下，才能將力量用在刀刃上，有效發揮運動員的彈跳力。各種力量練習要充分注意這一點，安排在體力和精力充沛時進行，結束後要做好放鬆。

力量素質是基本的運動素質，其中的爆發力又是花式運動員的重要素質，因此，在選材或在日常身體素質訓練中，應對爆發力給以特別的重視。

另外，相對力量是評價花式滑冰運動員的重要指標，因此要控制體重，增加絕對力量，尤其花式滑冰女運動員，控制體重更具有特殊的意義。

力量訓練主要方法和手段有：負重抗阻力的練習；對抗性練習；克服彈性物體阻力練習（拉橡皮帶）；力量練習器；克服外部環境阻力的練習（沙地跑跳）；克服體重練習。

1. 採用最大負荷的練習

採用本人最大負荷的 70%～90%，重複 1～3 次，練

習 3～5 組。採用這種練習要慎重，防止腰部受傷，主要是高級運動員採用此法，目的是保持和發展工作肌肉群的最大力量。

2. 克服運動員自身體重的練習

如單腿跳、原地三級跳、蛙跳、跨步跳、跳台階、沙地跳等，可採用成組的循環練習法，各種連續跳有利於發展速度力量。

3. 結合技術動作特點的力量練習

（1）做單腿蹲屈練習，浮足在前、側、後各不同位置，進行成組的蹲屈循環練習，每組 5～10 次，做 3～5 組。這種練習對起跳和落冰的身體控制，提高姿態的正確性十分有效。可站在體操凳上或台階上進行蹲屈練習。上體要保持正直並放鬆，可以用各種速度和蹲屈角度完成上述練習。

（2）做單腿蹲跳練習（浮足在前、在後，在側），跳起時一定要保持住上體姿態正確，上體要充分放鬆，這既可改進起跳和落冰的技術，也可在特定的姿勢下發展彈跳力，提高平衡能力。

採用 1 周半跳下擺結束的靜止姿勢，做上擺起跳的動作，可用皮筋側拉住腰部，使腿側倒，做出與冰上起跳結構相似的動作。

（3）點冰撐跳的專項力量練習：在滑板上從準備階段的姿勢開始，皮筋放在腰部，點冰腿固定，克服彈性物的阻力，將身體向後移，完成下擺期的動作。也可以在地

面上，先做出準備階段的姿勢，點冰腿向前拉皮筋站起，多次重複。

（4）直腿由後向前拉皮筋練習，提高點冰腿的撐跳力量。

（5）按跳躍動作的技術階段要求，進行靜態控制力量練習，控制的時間可根據訓練水準進行要求。

（6）在陸地或冰上進行壓步動作專項力量練習。根據壓步技術和姿態要求進行負荷練習，如用負重法、拖重物法、皮筋牽引法，同伴輔助阻力法。上述方法可採用動力和靜力兩種形式（可參考短道速滑的陸地專項模仿練習）。

（7）陸地滑跳練習。

（8）快速收臂力量練習。採用雙臂從體前拉至胸前的動作，進行對抗或克服彈性物練習。

在花式滑冰的力量練習中，要突出爆發力的練習。素質和技術並舉的練習會得到事半功倍的效果。

在專項速度力量訓練中，要使力量和速度結合起來，突出爆發力。要注意全身力量的協調發展。彈跳力的訓練要根據冰上技術難度的要求協調發展，以滿足動作高度的基本要求。

力量練習方法很多，教練員可根據運動員的訓練水準和特點靈活安排和調整練習方法。建議對練習 3 的（1）～（4）要每天堅持練。

三、速度訓練

速度素質是指機體的快速運動能力，包括反應速度、

動作速度及移動速度。由於花式滑冰技術動作都有相應的
節奏要求和規律，因此對速度的要求不是無止境的，要有
一定的專項特點。準確的速度感是花式運動員速度訓練的
重點。力量訓練是提高速度素質的有效手段，力量素質提
高同樣可提高速度素質。在力量練習中要結合速度練習，
可在陸上或冰上完成下列練習：

1. 15 米、30 米加速跑或冰上滑跑。

2. 變頻率高抬腿跑（冰上用刀齒）。

3. 陸上快速跑，冰上快速滑跑；負重克服阻力滑跑。

4. 在保證蹬冰幅度的情況下，變頻率快速壓步滑跑。

上述練習均採用重複法，重複的次數以不降低完成動
作的速度為前提。因此，要掌握好中間間歇的時間，使體
力能得到充分的恢復。在平時訓練中，尤其完成跳躍動作
時，力求提高動作的滑行速度去完成每次練習。

四、柔韌訓練

柔韌是指關節活動幅度的大小。柔韌素質對花式運動
員很重要，柔韌性有利於正確掌握技術動作，提高動作幅
度和造型的優美性，也可防止傷害事故的發生。

柔韌素質訓練可採用靜力拉伸和動力拉伸法。靜力拉
伸是指透過緩慢的動作將肌肉拉長，拉至一定程度靜止不
動，保持一段時間。動力拉伸指在運動中多次重複同一拉
伸動作。練習中可以動靜結合，中國古典舞和武術中的
腰、腿功練習法，適用於花式滑冰的柔韌素質練習，芭蕾
舞把桿上的壓腿控制也是有效的練習。在靜力拉伸中可適
當採用被動柔韌訓練法，藉助外力進行拉伸。拉伸時一定

要根據運動員的訓練水準,防止拉傷。

柔韌訓練要保持常年進行,注意保持肌肉的彈性和優美的姿勢,不要因為柔韌素質提高而影響力量素質,柔韌素質能夠滿足專項技術要求即可,不要盲目無止境地去追求。

五、靈敏訓練

靈敏性是指身體運動的應變能力。靈敏性對運動員掌握技術起重要作用,靈敏性好的運動員可以準確、協調地完成技術動作。靈敏素質的提高依賴於其他素質的發展,也依賴於運動員的技能水準,因此在發展其他素質的同時,靈敏素質也會提高,運動員技能提高靈敏性也會得到改善。

技術要求高的難度動作,對靈敏性要求也高,因此,應儘量安排在體力充沛時進行高難動作的練習。

9～13 歲是靈敏性最好的發展時期,是掌握動作能力、節奏感、平衡能力、反應能力發展敏感期,抓住此時期,發展高難度動作是花式滑冰訓練的重要規律。在難度提高的過程中,可發展運動員的自身靈敏性,動作達到自動化的程度以後已無法提高靈敏性了。

六、耐力訓練

耐力素質是指有機體長時間堅持活動與疲勞做抗爭的能力。花式運動員需要相應的耐力,因為自由滑心率可高達 180 次 / 分以上,為有氧和無氧耐力混合。運動員除一般耐力外,更重要的是專項耐力,這種耐力是從長時間、

大量的重複各種動作以及週期性的重複片段或全套短節目及自由滑中而獲得的。由於花式滑冰不是計時和對抗性項目，因此專項耐力有其特殊性，根據編排和難度的不同而所需耐力也不同。技術好的運動員可以節省能量，耐力水準就會高些。

發展肌肉耐力對花式運動員更重要，它有利於提高自由滑後期動作的穩定性，有利於長時間大數量重複單個或全套動作，縮短掌握動作的時間。提高肌肉耐力與提高肌肉力量要同時並舉。

花式運動員的耐力訓練要根據年齡和訓練水準進行合理安排，可以在冰上或陸地訓練中獲得所需有氧、無氧能力和肌肉耐力素質。耐力訓練要注意量和強度的關係，注意呼吸。

訓練方法：

（1）多次連續重複短節目或自由滑片段（間歇）。

（2）多次連續重複全套短節目和自由滑（注意間歇時間3～4分鐘）。

（3）15分鐘跑。

（4）1500米快速滑跑（整套自由滑大致的滑行距離）。

身體訓練應注意以下問題：

（1）身體訓練要常年堅持並與冰上訓練同步進行。

（2）身體素質提高，既可以從陸上練習獲得，也可通過冰上的各種練習得到提高，如果冰上練習時間充分，可多採用冰上訓練手段，獲得相應的素質。採用冰、陸交叉形式，會使運動員得到積極性休息，有利於疲勞的恢

復，因此，冰、陸交叉練習的益處更大一些。各種練習一定要圍繞早日快速掌握所學習的冰上動作這個目標進行，不要為練而練。

（3）身體和技術輔助訓練要納入多年規劃、年度及階段計劃中，要掌握好在年度和階段訓練量中的比重，應根據訓練等級的不同和運動員的個體需要合理安排，緊緊抓住運動員身體發育的特點，科學發展素質和機能水準。

各項素質發展的敏感期：平衡能力為 6～8 歲，反應速度為 9～12 歲，移動速度為 9～14 歲，力量素質為 13～17 歲，爆發力為 7～15 歲，靈敏性為 10～12 歲，柔韌性為 8～12 歲，協調性為 10～13 歲，耐力素質為 16～18 歲，13～14 歲是學習高難動作的最佳期。

第三節 技術輔助訓練

一、技術輔助訓練手段

為了改進和掌握技術動作，可採用與技術動作相關的輔助練習，達到儘快掌握動作的目的。透過輔助練習可以重點改進某一階段的技術，為此，所有的技術輔助訓練必須與所要掌握動作技術用力特點相類似，動作結構和姿態儘量保持一致，否則會影響正確技術的掌握，形成錯誤的技術和肌肉用力感覺。

在花式滑冰中，跳躍和滑行是兩大技術支柱，因此技術輔助練習中也應突出這兩類技術。

技術輔助訓練手段主要有模仿練習、輪滑和蹦床。

二、訓練內容及方法

（一）陸地模仿練習

由於條件等原因，中國在模仿練習方面積累了許多經驗，一般多採用跳躍模仿練習，其他模仿比重較小。

1. 模仿跳注意事項

（1）模仿跳與冰上技術差別較大，起跳和準備（緩衝）階段的技術差異更大，因此利用此訓練手段應特別注意它們的差別，否則不僅不會給冰上技術帶來益處，反會形成錯誤的技術習慣。模仿跳要滿足下述兩個要求：模仿練習所建立的技術概念要和冰上的技術概念相吻合；使用的肌肉群要一致。只要符合上述兩條，便會達到陸上模仿的預期效果。

（2）充分利用空中和落地與冰上技術基本一致的特點，進行改進空中和落冰技術的輔助練習，提高姿勢的優美性和正確性。

（3）模仿跳落地的扭轉力很大，要注意落地的緩衝，防止膝關節和腰的損傷。

2. 模仿跳練習方法

（1）空中旋轉和落冰練習（同冰上的空中和落冰階段技術與姿態的要求）。

1）用雙足起跳在空中旋轉 1、2 或 3 周，採用冰上落冰的姿勢和要求落地。

2）在吊帶（固定或移動）的保護和協助下，進行空中旋轉練習，落地同冰上落冰。

3）在教練員加力協助下，進行空中旋轉練習。

（2）姿態跳：弓身跳、開腿跳練習。

（3）跳躍的各技術階段模仿：擺臂、擺腿、收展臂、落冰姿勢、點冰動作等。

（4）落冰姿態靜止控制練習。這個練習很重要，此姿態在自由滑中出現多而頻，要經常練。

（5）刃類型跳的模仿要從下擺結束的靜止姿勢開始進行起跳，會獲更佳的效果。點冰類型跳可在滑板上完成下擺和上擺的練習。

3. 旋轉靜止姿態的模仿練習

這類模仿練習包括（1）直立轉，（2）反直立轉，（3）蹲轉，（4）反蹲轉，（5）燕式轉，（6）反燕式轉，（7）弓身轉和側弓身轉，（8）各種跳接轉和換足轉。根據運動員水準確定靜止時間，強調姿態的正確性。

4. 步法與姿態的模仿

（1）模仿冰上的各種步法及相應的姿態。

（2）拉皮筋在滾台上負荷壓步（見速滑練習方法）。壓步是自由滑中加速使用最多的步法，因此，壓步技術模仿和壓步專項力量和耐力練習，應作為模仿課的重要內容進行安排，可按自由滑的時間為練習組，以耐力練習為目的時可超長時間進行。

（3）滑板練習。改進直線滑行技術和提高蹬冰的爆

發力。

5. 自由滑和短節目模仿練習

運動員自選的音樂，模仿全套動作，此方法一般在編排修改或熟記節目內容時使用。

技術輔助練習既可改進技術，也可提高專項素質，應巧妙有效地利用技術輔助練習。

（二）輪滑（採用單排輪）

這種練習手段是在靠天然冰練習時期出現的一種輔助練習，以此彌補冰期短的缺點。室內冰場出現之後，這種手段逐漸被拋棄，但廣大的業餘訓練者上冰的時數依然不足，因此輪滑練習仍有用武之地，尤其在啟蒙訓練中，更有其重要的意義。

它是解決滑行技術、換足轉體技術、專項力量及耐力、基本姿態的有效訓練手段，對掌握初級的基本技術和基本姿態均有極大幫助。

練習內容：

（1）基本滑行和姿態練習（技術要求同冰上）。

（2）換足轉體技術和姿態練習（技術要求同冰上）。

（3）單足轉體技術與姿態練習（技術要求同冰上）。

（4）配樂壓步滑行，進行不同節奏和速度的練習（技術要求同冰上）。

（5）專項力量和耐力練習。根據自由滑的節目時間

滑行，負重滑行、變速、變節奏滑行。

（6）在技術熟練的條件下，可進行跳躍和旋轉的練習。

【注意】要戴護膝和護肘，防止受傷。

（三）蹦床訓練

蹦床訓練對運動員的前庭分析器的訓練有很大作用，可提高運動員的空間感，由於空停時間增加，對改進空中技術和姿態均十分有效。蹦床訓練不但是技術輔肋訓練，也是改善心血管機能的良好手段，心率平均每分鐘可達186次，與自由滑的心率一致。

蹦床訓練應先做適應性練習，然後做直體彈跳、簡單動作和空中旋轉練習，包括開腿跳、空中旋轉、耐力練習、技巧動作練習等。

第八章 🕴 花式滑冰的控制訓練

第一節 ✑ 控制訓練的特點與內容

一、控制訓練的特點

系統論、訊息論和控制論給人們帶來了新的概念和思維方法，促使人們更加深刻地認識物質運動的規律。

花式滑冰的運動訓練是由多年的系統訓練構成的，從初學者到世界冠軍的系統訓練中，為了達到總目標——世界冠軍或冬奧會冠軍，就必須根據世界花式滑冰技術發展規律及趨勢，各國力量發展現狀，訓練主觀和客觀條件，物質和科學技術的基礎，教練員的水準等，制定出達到總目標的期限。

例如，花式滑冰運動員需 8～10 年訓練才能達到世界水準，在這個期限內作出規劃，年計劃和階段計劃。在總目標下也要制定階段目標，根據目標制定計劃，以便達到有計劃地控制訓練的目的。

選擇目標和制定規劃與計劃是控制訓練的開始，為在多年訓練的系統中，達到分段控制的目的，可根據訊息對目標和計劃進行及時修訂，為準時達到目標進行有效控制。

選擇目標有：成績指標；訓練指標、技術和藝術指

標；身體素質和機能指標、心理指標。

對成績指標的名次選擇要留有餘地，要實際可行，根據訓練階段的運動員水準及對手水準制定名次目標，定得過高會給運動員帶來心理上不必要的壓力，不利於運動員心理健康的發展。

技術和藝術指標是成績指標的基礎，相應的技術和藝術水平可以保證相應成績的獲得。為了鼓勵運動員的進取心和奮進精神，技術和藝術指標總是要稍高一些。 身體素質指標是完成技術和藝術指標的保證，要與技術和藝術指標相適應，不應盲目追求。

在系統訓練過程中，為了更好地控制訓練，必須對訓練過程進行監督，透過比賽、測驗、考核、診斷等手段，對訓練過程進行評價，獲取訊息，不斷修正和改進計劃及訓練手段和方法，以保證在一定的期限內，順利完成所制定指標，達到預期目的。

總之，控制訓練是對訓練的調節過程，對訓練過程的監督，其目的是為了在一定的期限內達到理想成績，完成制定的指標。

二、控制訓練的內容

控制訓練的主要內容有：

1. 確定總目標和完成期限。

2. 規劃與計劃（包括指標、名次）。

3. 訓練課、時期段的監督；量、強度評價監督；技術、藝術評價監督（根據名次指標與規則，根據技術和藝術指標）；身體素質與機能監督（生理、生化）；心理監督。

第二節 ✎ 控制訓練方法

一、制定目標

一名花式運動員從初學成長為運動健將，達到參加國際和世界錦標賽的水準，需 8～10 年的專業訓練。根據當前國際滑冰技術水準的發展，男子、女子已達 4 周跳，這種技術難度，迫使運動員花費較長的時間去磨鍊。同時，高難動作對機能和素質也提出了更高的要求，因此，培養成運動員具有參加世界比賽能力，達到相應的難度要求，是花式滑冰運動員長期訓練的總目標。為了在 8～10 年期限內達到總目標，必須制定多年規劃，在規劃的指導下，制定年計劃和階段計劃，同時要制定出相應的各項指標：成績、技術和藝術、素質和機能等。

二、制定訓練計劃

（一）制定計劃的依據

1. 花式滑冰是技巧性項目，運動員在很小年齡即可掌握高難動作，儘管如此，由於近代花式滑冰技術難度普遍提高，已達 4 周跳水準，因此提高動作難度和品質均須付出比過去更多的代價和時間。根據經驗，培養一名達到參加國際和世界比賽能力的運動員需 8～10 年時間。

2. 開始訓練的年齡女孩為 6 歲，男孩為 8 歲。由於現代滑冰條件的改善，初學者的年齡有提前的趨勢，但過早

地學習花式滑冰效果並不一定理想，由於兒童的興趣和接受能力的限制，過早學習收效甚小，甚至破壞兒童滑冰的興趣，而失去進一步訓練的可能。

3. 在世界錦標賽中取得好成績的平均年齡：女子 19 歲，男子 21 歲；冬奧會：女子 21 歲，男子 24 歲。

4. 現代化訓練條件（包括冰場、器材、營養、恢復等）和科學訓練方法。

（二）多年訓練階段的劃分

花式滑冰共分四個階段，即基礎、提高、競技和高水平階段。

應根據具體條件和情況制定年和週期計劃。可將全年分為幾個週期，每個週期由準備期（初期、賽前）、比賽期、過度期組成。根據週期可制定月、週、日、課計劃。

總之，制定規劃和計劃的目的是為了有計劃地控制訓練過程，在限期內達到預定的目標。

三、訓練和競賽的量、強度、穩定性及成功率評價方法

（一）專用符號

為了方便對訓練量、強度、穩定性和成功率進行分析，通常採用下列專用符號。

$$V \text{——速度}$$
$$S \text{——距離}$$
$$T \text{——時間}$$

C——密度

D——難度

N——數量

P——強度（負荷）

W——負荷量

R——心率

ST——穩定性

（二）訓練課的負荷量和強度的評價方法

1. 影響訓練課負荷量、強度的因素

在花式滑冰訓練課中，要控制負荷量和強度，必須首先明確影響量和強度的因素，以及因素的定量方法，進而提出量、強度的評價辦法，據此可以對負荷量和強度作出合理的科學的安排。

在花式滑冰訓練課中，影響負荷量和強的因素包括：時間；動作數量；難度（總難度、平均難度、最高難度）；滑行（距離、時間、速度）。

(1) 時間與訓練課密度

$T = T_1 + T_2$

T —— 訓練課總時間

T_1 —— 間歇時間

T_2 —— 操作時間

訓練課密度 C

$C = T_2 / T \times 100\%$

⑵ 動作數量 N

N = N₁ + N₂ + N₃

N ── 動作總量

N₁ ── 跳躍動作數量

N₂ ── 旋轉（單轉、聯轉、跳轉）數量

N₃ ── 連續步數量

⑶ 動作平均難度 D₁

根據國際滑聯公佈的動作難度係數，確定每個動作難度係數

D₁ = D / N

D₁ ── 動作平均難度

D ── 所有動作難度係數和

N ── 動作總量

⑷ 滑行

滑行占整堂課相當大的比重，滑行距離和所用時間對訓練量和強度有很大的影響，滑行速度更是決定訓練課強度的重要因素，平均速度和最高速度將有效地反映出訓練課的品質和效果。

據統計，一套自由滑需滑行 1200～1500 米的距離，最高滑行速度 8 米 / 秒以上。

滑行平均速度

V = S / T

V ── 平均速度

S ── 滑行總距離

T ── 訓練總時間

有效速度 = 滑行距離 / 滑行時間

滑行時間不包括原地旋轉和造型時間。

2. 確定訓練課的平均強度

平均強度 P 是指單位時間（分）內完成動作的數量。

P＝N／T

P —— 平均強度

N —— 訓練課完成動作總量 N

T —— 訓練課時間

此外，還要考慮以下兩項內容：

難度——單位時間（分）內完成動作的難度係數：

總難度係數 D／訓練課時間 T

速度——單位時間（秒）內滑行的距離：

訓練課滑行總距離 S（米）／訓練課時間 T（秒）

3. 評價訓練課負荷量

訓練課負荷量可採用評分制進行評價，強度、速度、難度各分三等——大、中、小，對負荷量進行評分，大負荷量——6 分，中負荷量——4 分，小負荷量——2 分。

訓練課負荷量＝平均強度 P × 訓練課時間 T

首先要確定運動員在某一時期負荷能力（強度、難度、速度、時間），然後定出大、中、小負荷量的指標。運動員負荷量和強度必須個別對待。

根據速度、難度、數量、時間評價負荷量和強度，與機能評價法是一致的，與心容量、氣體交換量等，都成正比關係。

（三）自由滑負荷量和強度的評價方法

在自由滑編排過程中，已基本確定了自由滑的動作總量和強度。競賽規則對跳、轉、步的數量有個基本的規定，目前世界優秀運動員平均為 13 個動作。因此，運動員間的動作數量基本一致，但難度、品質和速度卻有較大差別。從體能和技術角度看，自由滑的實質是品質、難度和速度的較量，但與難度有密切關係的是穩定性。

$$ST = D_0 / D$$

ST —— 穩定性

D_0 —— 成功動作難度係數總和

D —— 所有動作難度係數總和

穩定性值越高則成績越好，穩定性比自由滑動作的成功率對提高成績更有意義。在動作成功率中簡單動作和複雜動作都是同樣計數，占有相同價值。

$$R = M / N$$

R —— 成功率

M —— 成功動作數量

N —— 所有動作數量

在穩定性中簡單和複雜動作的價值則有明顯差別，因此也更能反映出一名運動員對不同價值動作的完成情況，它不但包含數量訊息，同時也包含難度的差別。

為了更方便地確定自由滑負荷量和強度，可將動作數量分、難度分和速度分為大、中、小三等（對優秀運動員），然後根據運動員個人情況，確定負荷量和強度。

量和強度的大小，對訓練程度不同的運動員有較大差

別，因此應根據訓練程度安排相應的量和強度。如果對優秀運動員是小強度，而對中等級運動員可能是大強度。總之，技術評價和機能評價同時採用，會更科學更全面一些。隨著訓練水平的提高（技術與機能），運動員的負荷能力也隨之提高，因此，量和強度的大小對運動員是動態的關係。

（四）訓練過程負荷量和強度的關係

上面已談過訓練過程的量和強的安排要適應運動員的訓練程度，程度不同，大、中、小量和強度的值就不同，運動員水準不同，承受負荷量和強度的差異很大。除此之外，在訓練過程中，根據訓練階段的不同，量和強度安排的比重也有很大區別。各訓練時期量和強度的安排方式有如下幾種：保持原有強度增加量；同時增加量和強度；保持量提高強度；降低量提高強度；同時降量和強度。

一般在各時期安排量和強度的規律：大賽準備期致力於量，而在比賽期則是強度。

一定要根據任務和運動員水準有節奏地加大量和強度，直至最大限度，一定要注意大運動負荷不是目的，只是提高運動員水準的手段，不能為大而大，負荷與休息要合理安排，防止過度疲勞。

花式滑冰是在正確技術指導下大量重複動作的一種訓練，動作重複的次數愈多則課的時間愈長，承受大量動作重複的能力是花式運動員獲勝的基本條件，也是形成動作自動化的前提，因此在大量重複的基礎上，技術會更準確，難度也會迅速提高。

四、訓練和競賽監督

（一）監督形式

在控制訓練中，要對過程進行分析與監督，不斷改進訓練中出現的問題。監督分為階段、日常和訓練課三種形式。

訓練課是花式滑冰最基本的訓練單元，平均持續時間為 45 分鐘、1.5 小時或 2 小時，無論持續時間多少，都分為準備、基本和結束三部分。一堂課的戰術安排和技術及藝術訓練是監督的主要內容。所謂戰術安排是指練習內容的安排次序和主次的差別，量和強度的安排，要解決的主要問題等。技術和藝術訓練是指每個動作和節目的練習，及其藝術加工。對訓練課的監督可以改進訓練方法和內容，提高訓練的效果和品質。

日常監督是指每天和每個中小週期對身體、機能、心理、技術和藝術進行的監督，根據監督結果，修正訓練計劃。階段監督的時間跨度較長，運動員機能、形態、素質、技術和藝術、心理都會有較明顯變化，對此變化進行全面評價，提出不足和解決辦法，調整訓練計劃，改進訓練。

（二）監督內容及方法

1. 負荷量和強度的監督

採用教育學的技術評價法結合機能測試，確定負荷量

和強度，檢查是否達到計劃要求，掌握運動員訓練程度，以便科學安排負荷量和強度。負荷量和強度會影響運動員的素質、機能和身體的發育。

2. 技術和藝術監督

（1）根據定性、定量法對每個動作進行分析，解決動作難點，修正動作錯誤，以達到熟練掌握動作的目標，對同一類和難度動作，關鍵的監督指標是單一動作的品質和成功率，對所有動作的綜合監督指標是品質和穩定性。

（2）採用測試法對滑行速度進行監督。

（3）根據規則要求，對技術和藝術進行檢查，看是否符合標準。

（4）透過測驗和比賽對技術和藝術能力進行檢查，對編排和表演能力、音樂感、舞蹈水準進行評價。對技術和藝術監督，可以確定技術和藝術的提高幅度和速度，在此基礎上，適當修改成績和技術指標。

3. 素質和機能監督

素質監督可根據各階段身體素質標準進行檢查。

機能監督可以透過生理指標進行評價，如脈搏、血壓、尿蛋白、血紅蛋白等。

透過對心肺功能的測定與評價，如脈搏、最大耗氧量、氧債等，對身體發育進行測量，可以獲得關於運動員機能和形體變化情況，根據生理及心血管和呼吸系統指標，可對運動員機能進行評價，確定運動員訓練程度，解決消除，疲勞及恢復問題，提高訓練能力。

測定血液的酸鹼平衡，可以明確身體負荷量和訓練強度的大小及生理能力，隨技術能力的提高，酸鹼平衡變化會越小。

4. 心理監督

對運動員的意志品質（目的性、堅定性、頑強性、果敢性和勇敢精神、主動性和自制力）要有清楚的瞭解，並隨時解決出現的心理問題。心理的測驗要根據運動員的個人特點進行。

心理狀態可以透過中樞神經系統和分析器的測定進行評價，常用的方法有：反射、注意力、記憶力和運動分析器測定法。

測定運動感覺和本體感覺對花式運動員很有意義，在蒙眼過程中，除測感知的準確性以外，也可從脈搏的變化評價心理的穩定性。

此外，運動員要進行自我評價心理狀況，自我感覺和意志的控制。

心理自我評價要與其他訓練指標進行比較。

五、跳躍動作的控制訓練

跳躍動作是花式滑冰的核心，具有極高的價值，尤其是現在的新規則評分方法，為跳躍動作品質高、難度大的運動員提供更多的獲勝機會。

因此，對跳躍動作的訓練，進行控制和監督就顯得極其重要。

（一）跳躍動作的指標設定

1. 動作難度指標

例如，在完成各種 2 周跳的基礎上，開始學習 2 周半跳。在一段時期內，以此動作作為難度指標。

2. 定性指標

根據跳躍動作的各技術階段的標準要求，提出技術指標。

3. 定量指標

根據跳躍動作的運動參數標準，提出基本參數指標、各技術階段的定量指標和身體總重心在空中飛行的參數指標。

各技術階段的定量指標是指助滑、引進、準備（緩衝）、起跳（下擺、上擺）、空中、落冰各階段和時期的時間，以確定動作節奏的合理性。

身體總重心在空中飛行的參數是指跳躍的距離 S（米）和空中停留時間 t（秒）。根據運動員現時的彈跳高度和國內及國際優秀運動員的跳躍動作的平均參數，制定出跳躍動作的飛行距離和空中停留時間的指標。根據這兩個基本參數，從《身體總重心在空中飛行的參數表》中（見附錄），可很容易地確定其他 5 個參數，即高度（h）、水平速度（V_x）、垂直速度（V_y）、起跳角度（α）、起跳速度（V_0）的標準。定量指標是動作的技

術、品質、身體素質的硬性標誌。

（二）跳躍動作的監督

以 2 周半跳為例。根據 2 周半跳的各技術階段的技術要求，對 2 周半跳的各階段的技術給以定性評價。為達到高品質的標準，對各技術階段進行定量檢查。

首先，根據運動員的身體素質彈跳力，確定其冰上跳躍最大高度 h＝0.5 米。在一定的時期內，這是一個變化較小的參數。

根據彈跳高度，設定 2 周半跳的身體總重心在空中飛行的參數指標為：距離 S—3.5 米，時間 t —0.64 秒。獲得這兩個基本數據後，在《 參數表 》的最頂端橫向查出飛行時間 t＝0.64 秒，然後在表的左邊縱向查出飛行距離 S＝3.5 米，時間和距離兩項相交的格內即為起跳角 α=29°52'，起跳速度 V0＝6.31 米／秒，水平速度 Vx＝5.47 米／秒，在時間 t 的格內是相應的高度 h＝0.5 米，垂直速度 Vy=3.14 米／秒。

經過一段時期的練習後，對 2 周半跳可進行定量測定監督。

例如：在訓練課中，教練員用秒錶（或錄影）測出運動員在空中的飛行時間 t＝0.64 秒，然後用皮尺量出起跳點和落冰點之間的距離 S＝2.8 米（多次測量的平均值）。從《 身體總重心在空中飛行的參數表 》中查出其他參數：高度 h—0.5 米、垂直速度 Vy—3.14 米／秒、水平速度 Vx—4.38 米／秒、起跳速度 V0—5.30 米／秒、起跳角度 α—35°38'。

空中飛行時間分析表明，跳躍高度、垂直速度均已達到世界水準。但從距離和其他三個參數看，和世界水準還有差距，關鍵在水平速度，因此，下一步練習要注重水平速度，也就是提高跳躍的助滑速度。同時，也要對各技術階段的時間進行定量分析，確定跳躍的節奏是否正確，這樣可以對跳躍動作進行有效的品質監督。

此外，也可使用《線解圖》（見附錄）查出相應參數。首先測出時間 t 和距離 S，然後在圖中橫向坐標查出相應的時間 t，在縱向坐標查出距離 S，兩坐標相交點即為起跳速度和起跳角度。用《線解圖》不如用《參數表》準確，但《線解圖》更全面，可查到任意一點的值。

六、各種高難跳躍動作的參數標準

表1 男子2周半跳（2周AXEL跳）各技術階段時間分佈（秒）

	準備	下擺	上擺	空中轉體時間					空停	落冰緩衝
				0-180°	-360°	-540°	-720°	≈900°		
X	0.29	0.18	0.096	0.136	0.12	0.116	0.12	0.138	0.63	0.48
S	0.11	0.04	0.016	0.018	0.01	0.008	0	0.04	0.03	0.06

註：X—平均值（秒），S—標準差（秒）

表2 男子2周半跳（2周AXEL跳）身體總重心在空中飛行參數

	空停時間（秒）	飛行遠度（米）	跳躍高度（米）	起跳角度（度）	水平速度（米/秒）	垂直速度（米/秒）	起跳速度（米/秒）
X	0.63	3.4	0.49	30°32′	5.36	3.13	6.18
S	0.02	0.38	0.03	3°47′	0.65	0.09	0.59

表3 女子2周半跳（2周AXEL跳）各技術階段時間分佈（秒）

準備	下擺	上擺	空中轉體時間					空停	落冰緩衝
			0-180°	-360°	-540°	-720°	≈ 900°		
X 0.29	0.19	0.10	0.138	0.122	0.122	0.12	0.098	0.6	0.54
S 0.08	0.03	0.01	0.01	0.007	0.007	0	0.02	0.03	0.04

表 4　女子 2 周半跳（2 周 AXEL 跳）身體總重心在空中飛行參數

	空停時間（秒）	飛行遠度（米）	跳躍高度（米）	起跳角度（度）	水平速度（米／秒）	垂直速度（米／秒）	起跳速度（米／秒）
X	0.6	2.38	0.44	36°30′	4.0	2.93	4.94
S	0.02	0.16	0.03	8°8′	0.3	0.11	0.2

表 5　女子後內 3 周跳（SALCHOW3 周跳）身體總重心在空中飛行參數

	空停時間（秒）	飛行遠度（米）	跳躍高度（米）	起跳角度（度）	水平速度（米／秒）	垂直速度（米／秒）	起跳速度（米／秒）
X	0.58	2.27	0.41	35°35′	3.97	2.84	4.88

表 6　男子 3 周半跳（3 周 AXEL 跳）各技術階段時間分佈表（秒）

準備	下擺	上擺	空中轉體時間						空停	落冰緩衝
			0-180°	-360°	-540°	-720°	-900°	≈ 1260°		
X 0.39	0.176	0.08	0.144	0.124	0.104	0.1	0.108	0.128	0.71	0.51
S 0.07	0.04	0.001	0.009	0.009	0.009	0	0.011	0.033	0.03	0.07

表 7　男子後內點冰 3 周跳（FLIP3 周跳）各技術階段時間分佈表（秒）

準備	下擺	上擺	空中轉體時間					空停	落冰緩衝
			0-180°	-360°	-540°	-720	-900°		
X 0.32	0.12	0.06	0.14	0.12	0.118	0.118	0.147	0.64	0.49
S 0.05	0.12	0	0.012	0.016	0.012	0.012	0.03	0.03	0.04

註：後內點冰 3 周跳身體總重心在空中飛行參數參閱勾手 3 周跳的參數。

表 8　男子後外點冰 3 周跳（TOELOOP3 周跳）各技術階段
　　　時間分佈表（秒）

	準備	下擺	上擺	空中轉體時間					空停	落冰緩衝
				0-180°	-360°	-540°	-720	-900°		
X	0.2	0.13	0.06	0.126	0.12	0.12	0.12	0.127	0.61	0.45
S	0.08	0.03	0	0.01	0	0	0	0.02	0.02	

表 9　男子後外點冰 3 周跳（TOELOOP3 周跳）身體總重心在
　　　空中飛行參數表

	空停時間（秒）	飛行遠度（米）	跳躍高度（米）	起跳角度（度）	水平速度（米/秒）	垂直速度（米/秒）	起跳速度（米/秒）
X	0.62	2.7	0.47	34°57′	4.35	3.04	5.31

表 10　女子後外點冰 3 周跳（TOELOOP3 周跳）各技術階段
　　　 時間分佈表（秒）

	下擺	上擺	空中轉體時間					空停	落冰緩衝
			0-180°	-360°	-540°	-720	-900°		
X	0.13	0.06	0.129	0.12	0.12	0.117	0.103	0.59	0.49
S	0.16	0	0.01	0	0	0.01	0.02	0.02	0.07

表 11　男子勾手 3 周跳（LUTZ3 周跳）各技術階段時間分佈表（秒）

	準備	下擺	上擺	空中轉體時間					空停	落冰緩衝
				0-180°	-360°	-540°	-720	-900°		
X	0.68	0.14	0.06	0.138	0.12	0.11	0.12	0.16	0.65	0.49
S	0.15	0.03	0	0.014	0.01	0.01	0.01	0.02	0.016	0.06

表 12　男子勾手 3 周跳（LUTZ3 周跳）身體總重心在空中飛行參數表

	空停時間 （秒）	飛行遠度 （米）	跳躍高度 （米）	起跳角度 （度）	水平速度 （米/秒）	垂直速度 （米/秒）	起跳速度 （米/秒）
X	0.65	2.8	0.52	36°51′	4.31	3.2	5.36

七、花式滑冰運動員陸地和冰上跳躍高度的關係

跳躍動作完成的基本條件就是跳離冰面，使身體達到一定的高度，在空中完成相應的轉體動作，因此，運動員的彈跳力就成為重要的素質指標。在日常訓練中，運動員的彈跳力一般採用跳起的高度來衡量，高度是運動員彈跳力（速度力量）的衡量標準。

運動員的彈跳力在某時期內可以認為是一個固定值，在正常情況下，花式運動員在陸地上跳起的高度，在冰上也應有同樣的表現。

但在運動實踐中卻不是如此，儘管兩者有密切的聯繫，然而也有相應的差別。造成差別的主要原因是跳躍動作完成的環境和條件不同，完成動作的技術難度和要求不同，因此，陸地和冰上跳躍高度出現差別也是正常的。它們的關係如下：

$$H = 0.8h$$

H——冰上跳躍高度

h——陸地跳躍高度

從上式可以看出，冰上跳躍的高度要比陸地跳的高度低。從上述的關係中，可以對運動員的冰上跳躍進行評價，判斷其是否很好地發揮了自己的彈跳力。

例如，一名運動員陸地助跑的跳躍高度為 0.65 米，

那麼在冰上應跳多高才充分發揮其彈跳力？利用上述公式計算：

$$H = 0.8 \times 0.65 \text{ 米} = 0.52 \text{ 米}$$

運動員只要達到 0.52 米的高度，即表明其基本發揮了他的彈跳力。此時，在訓練中應注重技術和水平速度方面的要求，再繼續對運動員進行高度要求就不科學了。如果沒達到這個高度，表明該名運動員在高度上還有潛力，可繼續對其進行高度要求，這是合理的訓練要求。

總之，在訓練中，不要盲目地進行指導，要有科學的依據。

第九章 花式滑冰技術等級訓練與教學

第一節 教學訓練任務、階段劃分、計劃及要求

一、概 述

目前，各國及各地區的花式滑冰協會、俱樂部都在推行技術等級考核制度。推行等級考核的目的是為了使花式滑冰訓練逐步實現規範化、系統化和科學化，提高教學品質，使訓練工作具有聯貫性、穩定性，為走向高水準奠定雄厚的基礎，同時對運動員的能力也給以階段性的客觀評價，培養運動員的進取心和榮譽感。

技術等級標準及要求以技術發展的連續性和漸進性為依據，年齡僅作為參考。在多年的系統訓練過程中，每年都有具體的技術、身體等方面的進度要求，實質上這是在多年規劃的指導下，分步控制訓練的一種形式。技術等級考核與訓練應突出品質第一的觀點，初期訓練應著重於基本技術和基本姿態的訓練，從小打好技術基礎，為完成高品質、高難度動作準備好條件。當前，中國舉行的所有花式滑冰比賽，對參賽運動員都有一定的技術等級要求，透過技術等級對競賽的水準和品質進行宏觀控制，促進技術

等級訓練、考核和競賽一體化，這有利於花式滑冰的發展和提高。

等級訓練原則上不受年齡限制，任何年齡均可參加任何一級的技術等級測驗。技術等級的實質是對運動員的技術和藝術能力的考核。

二、教學訓練任務

中國技術等級訓練概括了一名運動員的整個成長過程，其主要任務是為冬季奧運會培養後備力量，透過多年的系統和規範的訓練，造就一批有理想、有道德、有文化、守紀律的優秀花式滑冰運動員，為奧運戰略服務。目前，室內冰場如雨後春筍般地出現在大江南北，群眾性的滑冰活動蓬勃興起，娛樂和健身也是花式滑冰的教學內容之一，如國際滑冰學院（簡稱 ISI）的入門和基礎部分的等級考試就很適合群眾體育的要求。普及和提高結合起來，才會培養出更多的優秀運動員。

等級訓練的具體任務是：

1. 進行全面身體訓練，促進身體發展，增強健康。

2. 發展專門身體素質，如力量、速度、耐力、柔韌與靈敏。

3. 掌握正確的基本技術和基本姿態，在保證速度的基礎上，努力提高動作的品質和難度。

4. 提高藝術素養，提高表演能力和藝術編排能力，加強美學教育。

5. 在訓練和比賽中，學習戰術手段及方法，提高比賽的心理穩定性。

6. 透過綜合的教學訓練過程，加強法制教育，培養意志品質和事業心。

7. 完成各級訓練要求和指標。

8. 培養自我訓練的能力，達到一定的教練和裁判水準。

三、訓練階段劃分與要求

在等級訓練中可分為基礎、提高、競技、高水準四個階段。

1. 基礎階段

基礎階段應掌握各種 1 周跳、單足直立轉、反直立轉、蹲轉、反蹲轉，完成各種基礎動作及步法，訓練持續 3 年時間。此階段以基本技術和基本姿態為主，打好基本技術和身體素質基礎，為此後的提高準備良好的條件。

2. 提高階段

此階段應掌握各種 2 周跳（不包括 2 周半跳）。在提高各技術階段動作品質的基礎上，提高動作的速度和難度，提高身體素質水準、表演能力和對音樂的理解能力，為進入競技階段打下基礎，為高品質的兩周半跳準備好技術條件。訓練持續時間為兩年。

3. 競技階段

此階段也是分項目時期，根據運動員的特點、技術和身體狀況可分為單人滑、雙人滑和冰舞，進行定項訓練。此階段也是運動員青春期的開始，應抓緊時間不失時機地

提高掌握高難技術的能力。承上啟下的關鍵性技術動作—2周半跳在此階段出現，這是進入高技術訓練的標誌，掌握此動作是進入3周跳的必經之路，也是比賽中關鍵性動作之一。訓練持續時間為兩年。

在花式滑冰中，技術的成熟早於藝術，應充分掌握這一規律。首先完善冰上技術的技巧，在良好的技術基礎上提高舞姿的品質和表達能力，為進一步提高藝術水準打下堅實的基礎。應明確精確、優美的技術本身也是美，滑冰技術是藝術的基礎這一基本道理。此階段也應培養運動員的創造性和獨立思考能力，鍛鍊自我訓練和競賽的自我控制能力，提高競賽的心理穩定性和編排自由滑的能力，達到參加全國比賽的資格要求。

4. 高水準訓練階段

在基本掌握兩周半跳及以下難度動作的基礎上，開始學習和掌握高難動作，形成個人的藝術風格和技術特點，為參加世界大賽和冬奧會準備好條件。

在此階段要達到3周半跳的最高技術難度，為4周跳準備好條件。要達到技術和藝術完美的統一。訓練持續時間為兩年。

四、訓練週期與計劃

等級訓練的本身是一個長遠的規化，大致勾畫出運動員技術、身體等方面的進展速度，由於以年度為單位，因此具有年週期的特點。在一年內學習的內容、任務、要求等都應有明確的規定，根據總要求，運動員的情況，訓練

的客觀條件，有無室內冰場，制定出運動員的年訓練計劃。根據競賽日程和測驗日程，將全年分為幾個訓練週期，每個週期可按傳統劃分法分為：準備期、比賽期、過渡期。每個時期的主要任務如下：

（一）準備期

1. **初期階段**：提高身體素質和機能，解決訓練中的技術問題，學習和掌握新的難度動作，提高已掌握動作的穩定性、成功率和動作品質，提高表演能力，以單個動作和節目片段訓練為主。

2. **賽前階段**：保持相應的身體機能和素質水準，精煉自由滑和短節目，提高全套節目的穩定性和成功率，以全套節目和片段訓練為主。

（二）比賽期

保持高水準的運動技術和訓練能力，並運用於比賽中，進一步完善節目的技術和藝術內容，提高熟練性和穩定性，以最佳的生理和心理狀態參加比賽，達到預定的成績目標。以比賽的強度和形式進行全套節目練習。

（三）過渡期

在積極性休息或變換訓練手段的配合下，加快恢復過程，此時訓練課應具有多樣性，訓練應具有良好的情緒和心情。過渡期的長短可根據實際情況安排，但要以運動員的機體和心理適應能力的恢復情況為依據。

作為年度計劃，重要的是完成本年度所提出的學習內

容，運用比賽和測驗促進運動員更好地掌握所有的技術動作，達到等級標準要求。

年訓練計劃確定之後，可制定月、週、日和訓練課計劃。

訓練課是多年訓練過程中最基本的訓練單元，是完成一系列任務的基本組織形式。做好訓練課計劃和高品質完成訓練課的內容是完成任務達到目標的基礎，因此應給以特別重視。

根據週期任務的要求，各週期訓練課的任務、內容都有所不同，因此出現週期類型的訓練課（準備期類型訓練課、比賽期類型訓練課、過渡期類型訓練課）。訓練課內容包括技術、身體、心理和綜合訓練。

訓練課的形式有：完善提高形式（完善提高技術和身體素質及機能）；檢查形式（測驗、比賽、總結評比）。訓練課組織一般分為準備部分、基礎部分、結束部分，要確定各部分的時間和負荷量的分配。

訓練計劃不是固定不變的，要根據實際情況，進行合理的調整。

第二節 ✍ 教學訓練原則

教學訓練原則是教學訓練過程中客觀規律的反映。為了達到世界運動技術水準的高峰，必須加強訓練的科學性，其中最重要的標誌是能否按訓練過程的客觀規律去進行訓練，只有遵循這些規律和原則才能提高訓練的效果，迅速提高成績，達到預期目標。訓練原則不是孤立的，它

們之間緊密相關，互相作用。

一、自覺性原則

自覺性原則是指在運動訓練過程中要教育運動員為遠大的目標，自覺、刻苦地訓練，提高訓練品質。

為了完成長遠目標所規定的任務，沒有運動員的刻苦自覺訓練是無法實現的，這是長久的訓練動力源泉。花式界有成就的運動員都是以自覺刻苦地創造性訓練而著稱。

在訓練過程中，教練員要經常對運動員進行教育，提高對訓練目的和任務的正確認識，使其成為自覺訓練的動力。制定的課時任務或階段目標，應透過運動員的努力可以達到，以促進運動員提高自信心和完成訓練的積極性，只有發揮運動員的內在潛力，主動配合教練員，才會收到事半功倍的效果。訓練目的和任務的教育應貫徹到訓練過程中，要把握運動員的個人特點進行耐心教育。

由於花式滑冰是早期專門化的運動項目，因此，在啟蒙級訓練過程中，主要注意力是應放在兒童的興趣培養上，逐步引導，提高對花式滑冰的愛好和情感，發揮兒童訓練的自覺性和積極性。有的教練員按成人的心理和追求訓練兒童，為了完成訓練任務，而採用強制或暴力（體罰、打罵）手段去督促運動員認真訓練。這種手段是極錯誤的，結果只能將運動員變成被動者，訓練變成痛苦，運動員會感到只是為他人而練，這樣會斷送運動員的訓練生涯。教練員要注意自己的言行和與運動員的關係，在發揮主導作用的同時，要培養和發揮運動員的自覺性和積極性，建立遠大的追求目標。

二、直觀性原則

直觀性原則是運用各種手段，透過運動員的各種感覺器官，使運動員獲得感性認識，幫助運動員形成抽象思維，掌握動作的正確概念。

基於花式滑冰項目的動作多樣性和複雜性及出成績早的特點，在訓練過程中貫徹直觀性原則尤為重要，主要手段有示範動作、看圖片、藉助力、器材保護與誘導、看錄影、看連續動作圖譜、生動語言講解、訊息回饋等。透過合理的、有效的直觀教學，會使運動員更快地暸解動作的技術要點，掌握複雜動作。

三、一般訓練和專項訓練相結合原則

一般訓練是指運用多種訓練手段提高運動員器官系統的機能和運動素質，改進身體形態，掌握非專項運動技術和理論知識。

專門訓練是指運用專項運動本身的動作及在特點上相似的練習，提高運動員專項運動所需的器官系統的機能和專項運動素質，掌握專項技術和理論知識。

兩者在訓練過程中是不可分的，它們相互制約，相互促進。在實踐中根據運動員訓練需要，兩者僅僅是比重的變化，而不是拋棄其中之一。

在花式滑冰的早期，因沒有室內冰場，陸上訓練時間占 60%左右，超過了冰上的專項訓練時間。在漫長的陸上訓練中，出現了多而雜的訓練內容和手段，一般訓練和陸上專項訓練占有過大的比重，冰陸結合較差，因此冰上

技術進步緩慢，力量用不到刀刃上是顯著的表現。室內冰場出現後，根據運動員訓練水準，合理安排一般和專項訓練的比重，花式技術有了顯著的提高。

一般訓練一定要適應專項的需要，突出重點，貫徹少而精的原則。

四、不間斷性原則

不間斷性原則是指從初期訓練到取得最佳運動成績，直至結束運動生涯，連續地、系統地進行訓練。

在訓練的全過程中，訓練內容、負荷量、方法和手段的採用，應循序漸進，因此，運動員的訓練要有多年訓練規劃和大綱，使每個訓練階段都密切地聯繫起來，保持訓練的連續性。

在花式滑冰訓練中，最易造成訓練中斷的原因是傷病，「不怕慢，就怕站」是花式滑冰不間斷訓練的座右銘。

五、週期性原則

週期性原則是指整個訓練過程的週期性，後一個週期是在前一個週期的基礎上進行的，是建立在競技狀態變化的基礎之上的（形成、穩定、消失）。

貫徹週期性原則，要根據對象和專項的特點及比賽要求，恰當地安排週期，注意每個週期的訓練內容的安排，要與前一週期相協調。

花式滑冰項目要以奧運會及全運會為多年訓練週期，世錦賽與全國錦標賽為年週期，再根據冠軍賽及有關國際

比賽分為中小週期。

六、合理安排運動負荷原則

運動負荷量是運動員在訓練中所承受的生理負荷。在訓練過程中，要根據任務、對象，有節奏地加大或減小訓練負荷，提高機體的能力。

運動負荷的安排是建立在疲勞和恢復的基礎上的，直接影響技術及成績的提高。

安排運動負荷要根據運動員訓練水準，要循序漸進，處理好量和強度的關係，適應專項的需要，一定要在運動員機能能力得到恢復的基礎上安排負荷。在日常訓練中要加強對訓練量和強度的監督。在花式滑冰中確定量和強度的因素是時間、數量、難度、速度。

七、區別對待原則

區別對待是指在訓練過程中，根據運動員的個人特點安排訓練。

貫徹區別對待的原則，要根據年齡、性別、身體條件、訓練水準、文化水準、個性特徵等確定訓練任務、手段、方法和運動負荷。在花式滑冰的節目編排中更應注意這個原則。

第三節 ✦ 少年運動員訓練特點

掌握兒童、少年、青少年生理和心理的發展特點對訓練安排和教學有極大的作用。

一、分　期

兒童青少年各階段劃分為：兒童期——3～12 歲；少年期——13～17 歲；青年期——18～25 歲。

二、生理特點

女孩 12 歲，男孩 14 歲進入青春發育期，約為 3 年時間。

青春發育期前，男、女孩身體發育沒有顯著差別。

生長發育快速期：男孩為 12～14 歲，其中 13 歲增長最快，女孩為 10～12 歲，其中 11 歲增長最快。

兒童、少年的大腦皮質神經過程的興奮和抑制不均衡，興奮占優勢，易擴散，因此注意力不集中，活潑好動，動作不準確，不協調，易掌握動作，但消退得快，而恢復也快。8 歲前分化能力差，錯誤動作多，8 歲後，抑制過程得到發展，分析綜合能力提高，能較快地建立條件反射。13～14 歲是學習複雜動作的最佳期，14～16 歲由於性腺活動加強，協調性和準確性下降。

兒童少年的大腦皮質神經細胞的物質代謝旺盛，易疲勞，也易消除。

三、心理特點

1. 兒童階段的心理特點

兒童階段是一個人的幼稚階段，做事情依賴性大，不自覺，表現為控制自己的能力差，模仿能力強，意志品質

不足。

2. 少年階段的心理特點

少年是兒童到青年的過渡期，能較深地認識世界，處於半成熟階段。

兒童、少年在各年齡階段裡，心理發展都有其特點，不同的兒童、少年表現程度不同，因此在訓練中要注意個別對待。

第四節 🍃 等級訓練示例

在這一節中，提出等級訓練示例和冰上技術考核內容，是為了進一步瞭解等級訓練分步控制的主要內容和循序漸進的原則。各國及各地區協會都在此類型下，制定自己的等級測驗標準，各協會根據自身的情況，對技術進展的速度要求均有所不同。

一、啟蒙級（參考年齡 6～8 歲）

培養兒童對滑冰的興趣與愛好，進行滑行能力的啟蒙訓練，建立良好的滑行感。從上冰開始，就要重視基本技術和基本姿態的練習，要嚴格、準確。

1. 冰上技術考核內容

（1）向前和向後壓步。
（2）換足轉體：內刃換內刃、外刃換外刃（莫霍克步）。

（3）在相應的速度下滑弧線：前外、前內、後外、後內。

（4）小跳步。

（5）前外 3 字步。

（6）雙足下蹲向前、向後滑行。

（7）弓步向前、向後滑行。

（8）單足下蹲，浮足在前，向前、向後滑行。

滑行時間：2 分鐘，運動員自選音樂。

2. 身體訓練

以協調能力為主，進行全面身體訓練。

3. 技術輔助訓練

陸地模仿、輪滑。

二、1 級（參考年齡 7～9 歲）

開始進入基礎訓練階段，抓好基礎動作的基本技術和基本姿態的練習，強調「無品質的動作，就無難度」的訓練指導思想，不應以單足落冰為訓練目標。

1. 冰上技術考核內容

（1）3 字跳；

（2）後內結環 1 周跳；

（3）後外點冰 1 周跳；

（4）後外結環 1 周跳；

（5）雙足轉；

（6）單足直立轉；

（7）反直立轉；

（8）圓形連續步；

（9）滑行時間：2分50秒，運動員自選音樂。

2. 身體訓練

與啟蒙級基本相同。透過體操和田徑積極發展兒童的協調能力，在此基礎上，提高反應速度，進行專門的柔韌性練習，以滿足冰上技術動作的要求。以動力練習為主，發展全身各部的協調性。

3. 技術輔助訓練

有效地利用模仿、蹦床、輪滑等輔助練習，解決冰上的有關技術問題，縮短掌握動作的時間。

三、2級（參考年齡8～10歲）

基礎訓練第二年，在3字跳的基礎上，突出1週半跳的動作練習，依然強調基礎動作的基本技術和基本姿態，提高各技術階段的品質。

在繼續提高協調能力的基礎上，以全面身體訓練為主。要加強表演能力的培養。

1. 冰上技術考核內容

（1）1周半跳；

（2）勾手1周跳；

（3）後內點冰1周跳；

（4）後外點冰 1 周跳聯其他任何 1 周跳；

（5）後外結環 1 周跳；

（6）反直立轉；

（7）蹲轉；

（8）直線連續步；

滑行時間：2 分 50 秒，運動員自選音樂。

2. 身體訓練

以全面身體訓練為主，提高專項柔韌及彈跳力。

3. 技術輔助訓練

⑴ 模仿練習

以解決空中旋轉技術為主要目的，模仿動作的各階段技術，進行自由滑模仿。

⑵ 蹦床練習

提高空中的平衡能力及空間體位感和旋轉技術。

⑶ 輪滑練習

提高專項耐力和基本滑行技術。彌補上冰時間不足。

4. 藝術訓練

（1）進行芭蕾舞基本功練習；

（2）冰上配樂遊戲；

（3）表演模仿。

四、3級（參考年齡 9～11 歲）

完成兩年的基礎訓練之後，進入提高訓練階段，在提

高基礎動作的基本技術和基本姿態品質的基礎上，提高動作的速度和難度，進入 2 周跳的練習。提高身體素質和表演能力。

1. 冰上技術考核內容

（1）1 周半跳；

（2）後外點冰 2 周跳；

（3）1 週半跳聯其他任何 1 周跳；

（4）後內結環 2 周跳；

（5）勾手 1 周跳；

（6）直立快速轉；

（7）蹲轉換足接反蹲轉；

（8）圓形連續步。

滑行時間：2 分 50 秒，運動員自選音樂。

2. 身體訓練

（1）在上一年身體訓練的基礎上，密切結合冰上技術要求，提高專項身體素質。

（2）技術輔助訓練。

（3）陸上專項模仿。

3. 藝術訓練

（1）舞蹈基本功；

（2）表演模仿；

（3）即興表演；

（4）配樂遊戲。

五、4級（參考年齡 10～12 歲）

進入提高訓練階段第二年，提高跳躍動作的水平速度和各階段技術的準確性，加強動作的組合練習，為進入競技階段準備好條件。

提高表演能力和對音樂的理解能力，以提高彈跳力、柔韌、協調能力為主進行專項身體訓練。

1. 冰上技術考核內容

（1）1 周半跳；

（2）後外結環 2 周跳；

（3）1 週半跳聯其他任何 2 周跳；

（4）開腿跳；

（5）後外點冰 2 周跳；

（6）燕式轉；

（7）跳接蹲轉；

（8）直線連續步。

滑行時間：2 分 50 秒，運動員自選音樂。

2. 身體訓練

（1）結合專項提高素質。

（2）以發展速度力量為主，提高彈跳力。

（3）提高柔韌性增加動作的幅度。

（4）力量訓練以克服自身重量的動力練習為主。

（5）陸上專項模仿。

3. 藝術訓練

（1）提高舞蹈基本功的水準；
（2）掌握相應的音樂知識；
（3）模仿表演；
（4）即興表演。

六、5 級（參考年齡 11～13 歲）

進入競技階段，在提高各種 2 周跳的品質基礎上，為高難動作準備條件。加強自由滑組合練習，培養競賽能力。繼續提高表演水準。

1. 冰上技術考核內容

（1）1 周半跳；
（2）勾手 2 周跳；
（3）後外點冰 2 周跳聯其他任何 2 周跳；
（4）後內結環 2 周跳；
（5）燕式轉換足；
（6）後外結環 2 周跳；
（7）跳接反燕式轉；
（8）蛇形連續步。
滑行時間：2 分 50 秒，運動員自選音樂。

2. 身體訓練

（1）以爆發力為主，根據冰上的需要，密切結合專項，提高素質水準。

（2）提高有氧耐力水準，進行無氧耐力練習。

（3）發展專門柔韌和專項耐力。

（4）陸上專項模仿。

3. 藝術訓練

（1）提高舞蹈基本功水準；

（2）提高音樂知識水準；

（3）學習芭蕾舞和民族舞片斷，提高表演能力。

七、6 級（參考年齡 12～14 歲）

6 級是進入 2 周半跳和 3 周跳的階段，其中 2 周半跳是向 3 周跳過渡的關鍵性動作，此時，也是技術敏感期，是突擊難度的好時機。

除抓難度之外，要狠抓表演能力的提高，完成運動員定項工作。

1. 冰上技術考核內容

（1）後內點冰 2 周跳；

（2）2 周半跳；

（3）後外結環 2 周跳聯其他任何 2 周跳；

（4）勾手 2 周跳；

（5）後內結環 2 周跳；

（6）跳接反蹲轉；

（7）聯合旋轉；

（8）蛇形連續步。

滑行時間：2 分 50 秒，運動員自選音樂。

2. 身體訓練

（1）緊密結合冰上技術要求，有針對性地提高專項素質，達到跳躍動作所需的高度要求，提高靜力控制能力。

（2）提高有氧和無氧能力。

（3）陸上專項模仿。

3. 藝術訓練

（1）舞蹈基本功；

（2）音樂分析能力；

（3）學習芭蕾舞和民族舞片斷，提高表演能力。

八、7 級（參考年齡 13～15 歲）

進入高水準階段，可參加國家和國際少年比賽。繼續突擊高難技術動作，對女孩更為重要。提高節目的表演能力，重視心理訓練。

1. 冰上技術考核內容

男子

（1）2 周半跳和至少兩種 3 周跳。

（2）勾手 2 周跳以上難度的跳聯其他任何 2 周跳。

（3）至少 3 種不同類型的旋轉，包括跳接轉、聯合轉。

（4）1 套連續步（直線、蛇形、圓形）。

女子

（1）2 周半跳和至少 1 種 3 周跳。

（2）勾手2周難度以上的跳聯其他任何2周跳。

（3）至少3種不同類型的旋轉，包括跳接轉、聯合轉、弓身轉。

（4）1套燕式連續步。

2. 滑行時間

男子：4分30秒，運動員自選音樂。

女子：4分，運動員自選音樂。

九、8級（參考年齡14~16歲）

達到參加國際滑聯繫列賽和錦標賽的技術和藝術水準，所有動作的品質均接近最佳指標，形成個人的技術與表演風格。

1. 冰上技術考核內容

男子

（1）2周半跳和至少3種3周跳。

（2）2周半跳或3周跳聯其他任何2周跳或3周跳。

（3）至少4種不同類型的旋轉，包括2種跳接轉、1個聯合轉。

（4）2套連續步。

女子

（1）2周半跳和至少2種3周跳。

（2）2周半跳或3周跳聯其他任何2周跳。

（3）至少4種不同類型的旋轉，包括2種跳接轉、1

個聯合轉。

（4）2 套連續步，包括 1 套燕式步。

2. 滑行時間

男子：4 分 30 秒，運動員自選音樂。

女子：4 分，運動員自選音樂。

第十章 競賽與裁判

第一節 現代競賽的組織與管理

一、賽前準備

（一）競賽規程

主要內容：

1. 舉辦時間；

2. 地點；

3. 參賽要求；

4. 競賽內容與規則要求；

5. 有關裁判員、運動員及工作人員事宜。

（二）賽會指南手冊

為使賽會參加者瞭解賽會的全貌，制定指南手冊，其內容包括：

1. 賽會舉辦城市概況；

2. 商貿購物；

3. 旅遊；

4. 賓館、飯店；

5. 市內交通圖；

6. 競賽安排（比賽訓練時間、場地、交通）；

7. 比賽場地圖。

（三）秩序冊

目錄、賀詞、開幕詞

1. 單項協會、組織機構

主席、副主席（花式）；

2. 賽會組織機構

組委會、各部門（競委會、場地後勤……）；

3. 裁判長、裁判員名單；

4. 參賽國家或單位；

5. 各隊的領隊、教練、醫生和運動員名單；

6. 運動員自然情況和成績介紹（附照片）；

7. 賽會日程表，從報到到賽會結束日程安排，各項訓練、競賽時間表和場地安排；

8. 根據訓練、競賽時間及場地表，制定行車時間表；

9. 比賽場地平面圖；

10. 有關歷史成績及花式滑冰知識簡介；

11. 競賽各項目顏色標誌與符號

項目　　顏色　　　　符號

男單——藍色　　　（M）；

女單——粉色　　　（L）；

雙人——綠色　　　（P）；

冰舞——黃色　　　（D）；

訓練——白色。

（四）場地、器材

1. 冰場——兩座室內冰場；

2. 抽籤器材：暗袋、號簽；

3. 電子示分系統；

4. 手示分牌（備用品）；

5. 音樂播放系統；

6. 播音系統；

7. 裁判員桌、椅、保暖用具；

8. 裁判表格和用具；

9. 場地與住地設訊息發佈台；

10. 國旗、國歌、頒獎台。

二、競賽階段

（一）競委會

1. 保證、監督競賽按計劃執行，在競賽進行中嚴格控制時間，使實際運行時間與日程計劃時間一致，不出現空場現象。

2. 在競賽過程中協調各部門的動作。

3. 保證裁判組正常進行工作。

4. 組織賽會期間的訓練、競賽事宜。

（二）訓練與競賽

1. 報到

（1）參加人員的資格審查，根據計算機內存的報名

資料進行核查。

（2）製身分卡，領隊、運動員、裁判員、貴賓用不同顏色。

（3）登記並收集參賽運動員的節目音樂帶。

（4）領取房間鑰匙、紀念品、指南手冊及秩序冊。

2. 根據規則要求和競賽辦法進行運動員出場次序抽籤與訓練分組。

3. 按規則要求展開競賽程序：如裁判員進行項目分組、運動員的出場次序抽籤等。

根據訓練分組的次序，安排訓練過程中的音樂播放次序，每次訓練採用輪換辦法。例如，第一次訓練播放次序為 1、2、3、4、5，第二次訓練即為 2、3、4、5、1，第三次為 3、4、5、1、2，以此輪換。此外，要規定出統一的播放音樂內容，如自由滑或短節目。

4. 競賽過程

（1）按規則要求和競賽時間要求，嚴格控制競賽過程，裁判長透過宣告員掌握全場的競賽次序，保證競賽順利進行（音樂與播音放在場地便於聯絡和觀看的地方）。

（2）在競賽過程中，還要保證運動員的賽前訓練。

（3）比賽結束及時印發成績公報，制定公報分發表。

（4）組織頒獎活動。

（5）印發成績冊。

（三）賽會結束

1. 根據各隊所報的時間和車次制定送站時刻表。

2. 分發成績冊。

3. 總結。

（四）組織競賽注意事項

1. 組織分工明確，職責清楚。

2. 計劃周密、準確，尤其是時間銜接的準確性。

3. 報到時，登記註冊的高效與準確是賽會正常運轉的第一步，應給予特殊的注意。

4. 應用高效的計算機及軟體。

5. 組織精幹的裁判隊伍，執行裁判的紀律規定。

6. 保證場地條件，協調好食宿、交通、保衛、場地等部門。

第二節　裁判的一般原則和國際規則

一、概　述

1896 年舉行了第 1 屆世界花式滑冰錦標賽，當時只有單人滑比賽，女子也可報名參加。在 1896 年之前，也舉行過多次國際性比賽，到目前已有一百多年的比賽歷史。

單人滑比賽初期是以規定圖形為主，在光潔如鏡的冰面上，每個圖形，每隻腳滑 3 次，共有 6 條銀色的線痕，每一條滿分為 1 分，一個圖形的滿分為 6 分，花式滑冰的 6 分制就這樣在演變的過程中誕生了。因此，自由滑也採用了 6 分制，便於按比例計算成績。後來的女子單人滑、雙人滑、冰上舞蹈都採用 6 分制，一直延用到 21 世紀

初。在花式滑冰比賽的歷史中，曾出現過特種圖形（圖262）比賽項目，由於觀賞性很差，因此壽命很短，這項比賽很快被取消。

圖262　特種圖形

在自由滑內容不斷豐富的情況下，花式滑冰規則出現較大變革。規定圖形開始占總分的 60%，後來降為50%。1971 年第 34 屆國際滑聯代表大會決定增設短節目比賽項目，占總分的 20%，規定圖形和自由滑各占40%，這是較大的變革。再一次大的變革就是 1991 年決定取消規定圖形的比賽，規定圖形從競賽歷史上消失。這與特種圖形被取消的原因相同，不符合時代進步要求的比賽內容均會被淘汰。由此可見，技術進步，時代的變革，項目和內容的增減是引起規則修改的原因。結果，單人滑只有 2 項比賽，短節目占總分的 1 / 3，自由滑占總分的2 / 3。為了使比賽更加公平，每兩年修改一次國際規則。

2004 年開始啟用新評分系統，在第二個內容分中採用 10 分制，第一個技術分沒有上限，它是以單個動作的難度為基礎分，根據動作的品質給以加分或減分。成績的計算和名次確定，也是規則修改的重要內容，在花式滑冰的一百多年的歷史發展中，出現多種計算方法。首先是用「總分」確定運動員的名次，因為用總分確定名次存在一些不合理的地方，因此改為用「名次分」（ORDINALS）確定名次，後來又用「1 對 1」（ONE BY ONE），現在的「新系統」又用總分確定名次，完成了確定名次方法的一個循環。經百餘年的不斷修改，規則已相當完善與嚴密，但隨著花式滑冰項目的發展和新項目的產生，花式滑冰規則還將不斷進行完善和修改，以適應時代的需要。

花式滑冰國際規則由國際滑冰聯盟（簡稱 ISU）制定，以此指導各會員協會、國際、洲際、冬奧會和世界花式滑冰錦標賽的組織和進行，引導世界花式滑冰運動發展。

在花式滑冰的裁判評分中，歷史上出現過兩種評分制，即「6 分制」和「新系統」，我們可將「新系統」稱為「10 分制」，因為「新系統」的內容滿分為 10 分。這是兩種不同的評分方法，下面分析兩種評分的原理與特點。

二、6 分制和新系統的評分原則

（一）絕對與相對評分

花式滑冰競賽是裁判員對運動員進行客觀評價和運動

員主觀表現過程的總和，競賽也是對運動員表現的裁判過程。運動員是審美的對象，以其健美的身體在冰上表現自身的技術和藝術能力。裁判員是審美的主體，根據自身的審美能力和經驗，按規則的標準要求對運動員進行審定，用分數的高低評價運動員之間的水準差別，再用分數評出運動員的名次。在競賽中，評出運動員的名次是比賽的最終目標。

在分數評定過程中存在兩種情況：

根據規則，評價第一個出場運動員的水準，可以給 5 分，也可給 4 分，要根據參賽運動員的總體水準和規則而定，可稱其為「絕對評分」。從嚴格意義上講，這個「絕對評分」也是相對於參賽運動員整體水準而言，也是根據當前技術發展水準和趨勢評出本屆賽會的參考標準分數，隨後對參賽運動員按此參考標準結合規則進行橫向比較，獲得與第一名運動員相比較的分數，可稱其為相對評分。

裁判工作是裁判員對運動員的表演進行客觀評價過程，採用絕對和相對的評價方法，評定出運動員的比賽名次。花式滑冰無論使用 6 分制或 10 分制都是相同的道理。

1. 6 分制

0 分——沒滑

1 分——極差

2 分——劣

3 分——合格

4 分——好

5 分——很好

6 分——完美無缺

評分可以使用到小數點後 1 位。

2. 10 分制

0 分——沒滑

1 分——極差

2 分——差

3 分——劣

4 分——不合格

5 分——合格

6 分——好

7 分——良好

8 分——很好

9 分——優秀

10 分——完美無缺

評分可以使用到小數點後 2 位。

（二）花式滑冰的分數是確定名次的依據

在許多競賽中，是用距離（米）或時間（秒）來確定名次。花式滑冰是用分數確定運動員名次。首先用分數評出運動員之間的水準高低，以分數的高低，再確定運動員的名次，達到競賽的最終目的。分數在裁判員的手中具有不確定性，與裁判員的主觀意識和審美經驗緊密相關，不像秒錶或皮尺那樣具有客觀性。

（三）分數與技術含量

在同一屆比賽中的分數高低代表技術含量的高低。在不同屆的比賽中和不同時代的比賽中的分數代表的技術含

量不相同。例如，20 世紀 70 年代的 6 分和 90 年代的 6 分，它們的技術含量完全不同，70 年代的 6 分可能只包含 2 個 3 周跳，到 90 年代 6 分可包含 5 種 3 周跳和 3 周半跳甚至 4 周跳，技術含量完全不同。因此，在不同屆比賽中的分數只是確定名次的一種依據。

三、6 分制評分特點

（一）技術和藝術之間的關係

運動員的一套自由滑，表現出技術水準和藝術水準，這是統一不可分割的兩個方面。其中，技術是基礎，只有在高水準的技術基礎上，才能有完善的藝術，藝術水準的高低離不開技術水準。因此運動員想取得優秀成績，必須對技術和藝術都要重視，只有技術和藝術全面提高，才能登上成績頂峰。

（二）6 分制中技術分（第一個分）和藝術分（第二個分）之間的關係

為了正確、全面地評價運動員一套自由滑的表演水平，在規則中已明確規定出了技術和藝術的評分標準，裁判員按此標準對運動員進行評價，最後用分數的高低評價運動員水準的高低。

在一套自由滑中，技術和藝術占有同等的地位，它們都是按規則規定的各自標準獨立得分，得出的技術分（第一個分）和藝術分（第二個分）並不相互依賴，既不能用藝術分代替技術分，也不能用技術分代替藝術分，這就是

在國際規則中所指出的「第一個分和第二個分沒有直接關係」。總之，這兩個分是平等的關係，決不是依附的關係。

在具體的裁判工作中，根據技術的標準和運動員的表現進行對比，對運動員們的技術水準給以評價，用分數表示他們之間的高低差別，排出名次順序。藝術水準也是根據藝術標準，對運動員們的藝術水準給以評價，也是用分數表示他們之間的高低差別。此時，運動員自己所得的技術分和藝術分之間會有個分差，這個分差沒任何意義，絕不能認為這是運動員個人的技術水準和藝術水準之間的差距，這兩個分值沒有直接關係，不具有可比性。

實際上運動員之間的技術分的分差，才是對他們之間的技術水準差距的客觀評價，分差越大則證明技術水準相差越大。同樣，藝術分（內容分）的評價也是這個道理，運動員之間的藝術分的分差才是對他們之間的藝術水準差距的客觀評價，分差越大，差距越大。因此，運動員之間的技術分和技術分，藝術分和藝術分有直接的關係，他們之間的分差是決定運動員水準高低的客觀依據。

裁判過程是根據規則要求進行的運動員之間技術比技術和藝術比藝術的過程，只有如此，才能在比賽中正確評價運動員的水準和他們之間的差距。

總之，花式滑冰自由滑或短節目的評分是裁判員從兩個不同的方面對運動員進行對比，技術和藝術都要進行對比，也就是說運動員之間既要互相比技術也要比藝術，最後用分數代表他們之間的高低，分數高者名次在前。在中國花式滑冰的裁判工作中，曾走過一段彎路：技術分評完

之後，將得分減去 0.2 分，即為第 2 個分——藝術分，戲稱「0.2 分評分法」。這是在理論不明，概念不清的情況下產生的結果。

（三）確定成績方法

「6 分制」是用「1 對 1」或「名次分」確定運動員的成績，排除了分數的概念和影響，阻斷了單項不合理的分數進入全能成績。

「6 分制」的全能名次的確定方法是突出了短節目在全能比賽中的地位，突出了短節目中動作的穩定性。短節目的成敗對全能名次有決定性影響。如果運動員在短節目中沒進入前 3 名，就基本無全能冠軍的希望，無論在自由滑中多麼好，得分多高，也難挽回，因為，最佳成績只能是第 1 名，只能按名次係數確定名次，分數已不起作用。

四、新系統評分特點

（一）新系統評分方式簡析

「新系統」分技術和內容兩個方面進行評分，評出技術分和內容分，評分的標準和方法與「6 分制」有很大的差別。

「新系統」的技術分只是單個動作得分的總和，是由技術專家和示分裁判員共同評出，分數沒有上限，也就是沒有滿分。除動作之外的其他技術內容，放到第二個內容分去評定，是由技術和藝術兩部分組成內容分的，由示分裁判員根據標準獨自評出，滿分為 10 分，有上限。

（二）確定成績方法

「新系統」是用總分確定運動員的名次。這種確定名次的方法限制了裁判員一人一票的權利，會產生每名裁判員所打分數不等值的問題，儘管裁判員的分數經均化處理，也會使單項不合理的分數進入總分。

這種用總分確定名次的方法，對動作難度大品質高的運動員十分有利，如果在短節目中失誤，可在後面的自由滑比賽中，用獲得的高分彌補短節目分數的不足，也會有獲得冠軍的希望，這是用總分確定名次的結果。

第三節 單人滑裁判方法

掌握好規則中有關短節目所有裁判標準要求，熟記規則規定的短節目內容和每個規定動作的規定標準，在此基礎上，才能做好每個動作品質的 7 個級別評價和 5 項內容方面的評定。

一、短節目評分方法

短節目評兩個分：技術分和內容分。

（一）技術分的評定

短節目是由 7 個規定動作組成的，時間為 2 分 50 秒，音樂由運動員自選。

短節目只規定了類別與數量，運動員可在規定的範圍內自由選擇完成順序與內容。運動員必須完成 7 個規定動

作，增加或減少均被扣分。在難度上有個基本的要求，不完全固定。因此，運動員可在此基礎上加難度，如單跳、聯跳、聯轉、連續步等均會有一定限度的難度變化。關鍵是動作的品質，在這方面運動員會有較大差別，因此，在動作品質鑑別上顯得更複雜。

每個動作的品質分為 8 個級別：+3，+2，+1，基礎分，基礎分＜-1，-2，-3。根據運動員臨場表現，示分裁判員給以相應的等級。技術專家組確定動作難度等級，7個動作的得分總合，即為第一個技術分。由於動作難度不同，得分也不同，因此，難度越大得分越高。技術分沒有上限，也就是沒有滿分。

（二）內容分的評定

內容分的 5 條標準是：滑行技術；過渡／連接步和動作；表演／完成；藝術編排／結構；音樂表達。在內容分的評分中，專家組失去作用，只由示分裁判員按每條標準給分，與「6 分制」評分原理基本一致。每條滿分為 10分，按 0.25 分增減。經計算處理，得出第二個分——內容分。

內容分由示分裁判員獨自審定，根據運動員場上表現，用分數排出運動員的名次。技術分加內容分即為短節目得分，分數高者名次在前。

二、自由滑評分方法

自由滑的評分方法與短節目相同，只是滑行時間和動作數量不同。滑行時間為：成年男子 4 分 30 秒，女子 4

分鐘；青年男子 4 分鐘，女子 3 分 30 秒。動作數量規定：成年男子 8 個跳，3 個轉，2 個連續步；成年女子 7 個跳，3 個轉，2 個步。青年男子 8 個跳，3 個轉，1 個連續步；青年女子 7 個跳，3 個轉，1 個連續步。

　　自由滑評兩個分，即技術分、內容分。評分的方法和標準同短節目。

第十一章 場地 器材 服裝

一、場 地

大型的國際和世界的花式滑冰比賽，場地的規定為：長 60 米，寬 30 米，不能小於長 56 米和寬 26 米。一般小型比賽的場地沒有硬性規定，尤其商業性滑冰場的大小更沒有任何規定。室內冰場的冰面溫度一般保持在 5℃～6℃，冰的厚度不小於 5 公分。除室內冰場之外，還有室外人工露天冰場，人們可享受大自然的陽光和空氣。

二、器 材

（一）冰刀

花式滑冰的冰刀是長條形的，刀的寬度為 0.4 公分，為了能將冰刀固定在冰鞋上，在刀條上前面有個大刀托，後面有個小刀托。冰刀的底部是半圓形的淺溝，兩邊是鋒利的刀刃，為了保持刀刃的鋒利性，使用一段時間後，要用專用的磨刀機，再次磨鋒利，也可用專用的油石，用手工磨冰刀。

為完成一些花式滑冰動作和步法，在冰刀的刀尖有一排大小不等的刀齒，它可起快速制動作用。花式冰刀有相

應的弧度，前部稍大一些，後部較直，這樣對轉體、旋轉和滑行更有利（圖263）。

圖263　冰刀

（二）冰鞋

為了更好更快地掌握花式滑冰技術，運動員要選一雙適合自己腳形的冰鞋，可到專用商店購買。冰鞋是高跟、高勒的皮製品（圖264）。

一般男孩用黑色冰鞋，女孩用白色冰鞋。冰鞋選好後，配一雙合適的冰刀，請有經驗的教練員將冰刀裝在冰鞋上。

圖264　冰鞋

（三）冰刀、冰鞋的保養

除經常保持冰刀的鋒利外，還要保持冰刀的合理弧度。冰刀使用後，要擦淨，並套上毛巾做的刀套，保持冰刀的清潔。平時在冰場外走動時，要戴上塑料刀套。所有用品均可在專門商店購買。

三、服　裝

花式滑冰的練習服裝沒有規定，只要美觀、可體即可，男子穿緊身上衣，直腿西褲，女子穿連衣短裙及長筒襪更有利於訓練。

在世界比賽中，服裝有明確的規定：服裝必須是簡樸、典雅且適合比賽——不得過分花俏或具有戲劇性的設計，但服裝可以反映所選音樂的特點。女子服裝不得過分裸露，男子必須穿長褲，不允許穿緊身褲和無袖的服裝。

附　錄

一、中國國家花式滑冰等級測驗內容

啟蒙級

本級是為初學花式滑冰兒童愛好者設立的，透過啟蒙級訓練，應正確掌握花式滑冰的基本滑行技術和簡單動作，培養對花式滑冰的興趣與愛好，為進入初級技術動作和步法的訓練打下一個良好的基礎。

教學訓練和測試內容：

1. 花式滑冰基本姿態，蹬冰動作和滑行動作；
2. 花式滑冰的簡單步法；
3. 花式滑冰的簡單自由滑動作；
4. 冰上遊戲。

第 1 級

在鞏固啟蒙訓練所掌握的基本滑行技術的同時，進行冰上初級動作的訓練。本級別內技術動作數量不多，但力求動作規範和準確，為今後技術進步打下一個良好的基礎。此外，還要求在保證基本姿勢正確的前提下，提高滑行速度和流暢性。

教學訓練和測試內容：

1. 跳躍

（1）華爾茲跳；

（2）沙霍夫 1 周跳；

（3）點冰魯甫半周跳（落冰足任意）；

（4）菲利甫半周跳（落冰足任意）。

2. 旋轉

（1）雙足直立轉（至少 5 圈）；

（2）單足直立轉（至少 3 圈）。

3. 前滑燕式平衡（至少保持 3 秒，浮腿至少保持在髖關節水平）。

第 2 級

在鞏固第 1 級技術動作的同時，正確地學習和掌握本級別內所有技術動作。從本級開始試用音樂配合滑行和表演。要求在滑行速度、流暢性和滑行用刃等方面有新的提高。

教學訓練和測試內容

1. 跳躍

（1）華爾茲跳（有提高）；

（2）沙霍夫 1 周跳（有提高）；

（3）魯甫 1 周跳（後外刃起跳）；

（4）路茲半周跳（落冰足任意）；

（5）聯合跳：華爾茲跳接點冰魯甫 1 周跳（兩跳之間，不允許有轉體和換足等錯誤）。

2. 旋轉

（1）單足直立轉（至少5圈）；

（2）單足反直立轉（至少 3 圈，進入旋轉方式自選）；

（3）蹲踞旋轉。

3. 一個向後滑行的燕式平衡（至少保持 3 秒，浮腿高於髖關節）。

4. 節目中至少包括 3 種簡單步法。

第 3 級

較好地掌握本級內所有技術動作和步法。要求做到姿勢正確、技術規範、滑行有力、用刃準確和姿態舒展。要充分利用冰面，進一步建立花式滑冰的整套表演意識，動作要與音樂配合。

教學訓練和等級測試內容

1. 跳躍

（1）魯甫 1 周跳；

（2）菲力甫 1 周跳（後內刃點冰起跳）；

（3）路茲 1 周跳（後外刃點冰起跳）；

（4）聯跳：任選兩個 1 周跳聯合。

2. 旋轉

（1）單足直立轉換足（每隻腳至少4圈）；

（2）燕式轉（至少在燕式姿勢下轉3圈）；

（3）一個換姿勢不換足的旋轉（至少 1 次換姿勢，總圈數至少6圈）。

3. 步法：在整套表演中，至少包括 4 種以上連接步法（簡單步法）。

<center>第 4 級</center>

充分利用已掌握的動作、步法和自由滑動作，協調進行整套節目的表演，要通過冰上動作表達音樂的風格和特點。要充分利用整個冰場。

教學訓練和測試內容

1. 跳躍

（1）任選兩個 1 周跳（有提高）；

（2）點冰開腳跳（轉體半周）或魯甫開腳半周跳；

（3）阿克謝爾 1 周跳（前外刃起跳，空中轉體 1 周半）；

（4）聯合跳：任選一個 1 周跳與魯甫 1 周跳聯合。

2. 旋轉

（1）蹲轉換足（每隻腳至少 4 圈）；

（2）女子：弓身轉（側弓身或後弓身，至少 4 圈）；

　　　男子：燕式轉（至少 4 圈）；

（3）聯合旋轉（只允許 1 次換足，至少 1 次姿勢變化，每隻腳至少轉 4 圈）。

3. 步法：在整套節目的表演中，至少包括 5 種以上連接步法和一個自由滑動作（例如大一字步、燕式平衡、阿拉貝斯、規尺、一腿伸直，一腿屈的雙足滑行和艾娜包爾等）。

<center>第 5 級</center>

熟練掌握本級內所有技術動作和步法，在動作穩定性和準確性方面有較大的提高，整套節目的節奏感和韻律表

達有一定進步。能充分利用整個冰場。

教學訓練和測試內容

1. 跳躍

（1）路茲 1 周跳；

（2）阿克謝爾 1 周跳；

（3）沙霍夫 2 周跳；

（4）點冰魯甫 2 周跳；

（5）聯合跳（*沙霍夫 2 周跳與點冰魯甫 1 周跳聯合*）。

2. 旋轉

（1）燕式換足轉（*每隻腳至少 4 圈*）；

（2）女子：弓身轉（*至少 6 圈*）；

男子：直立快速轉（*至少 8 圈*）；

（3）聯合轉（*只允許 1 次換足和 1 次姿勢變化，每隻腳至少 5 圈*）。

3. 步法：一個直線連續步，其中至少包括 3 種以上多樣性步法。至少兩次轉全方向變化（*每次至少轉體 360°*）。

4. 至少包括一個自由滑動作。

第 6 級

本級內容的各級 2 周跳的品質應有較大提高。整套節目的編排應做到動作安排均衡協調、佈局合理，能較好地表達音樂風格、特點和韻律。

教學訓練和測試內容

1. 跳躍

（1）點冰魯甫2周跳；

（2）魯甫2周跳；

（3）菲力甫2周跳（後內刃點冰起跳）；

（4）阿克謝爾2周跳（空中轉體2周半）；

（5）聯跳：任選兩個2周跳聯合。

2. 旋轉

（1）燕式轉、弓身轉和蹲轉中任選一個。至少轉8圈；

（2）跳接燕式轉（至少5圈）；

（3）聯合轉（只允許一次換足和至少兩次姿勢變化，每隻腳至少轉6圈，每種姿勢至少轉2圈）。

3. 連續步：圓形接續步（至少包括3種多樣性步法，其中至少有一個複雜步法，例如外勾手步、內勾手步、喬克塔步。至少包括兩次轉體方向變化）。

4. 至少一個自由滑動作。

第7級

從本級開始衝擊3周跳。要注意高難跳躍動作的正確基本技術訓練。動作品質應有較大的提高。整套節目的編排表演力求完美，冰上藝術表演能力和水準有所提高，很好地利用空間和冰面。

教學訓練和測試內容

1. 跳躍

（1）點冰魯甫3周跳；

（2）菲力甫3周跳；

（3）路茲2周跳（後外刃點冰起跳）；

（4）連續跳（任選兩個 2 周跳相連續，兩跳之間轉體最多 1 周，不可有交叉步和蹬冰動作）；

（5）聯跳：2 周阿克謝爾跳（空中轉體 2 周半）與點冰魯甫 2 周跳聯合。

2. 旋轉

（1）跳接反蹲轉（空中保持蹲踞姿勢，落冰在蹲踞姿勢下至少轉 6 圈）；

（2）女子：弓身轉（至少 8 圈）；

男子：燕式轉（至少 8 圈）；

（3）聯合轉（只允許一次換足和至少兩次姿勢變化，每隻腳至少轉 6 圈，每種姿勢至少轉 2 圈）。

3. 接續步：蛇形接續步（至少包括 4 種步法和一個複雜步法，要充分利用冰場，至少包括兩次轉體的方向變化）。

4. 至少一個自由滑動作。

第 8 級

本級是按教學大綱進行系統訓練的最後一級，要求各類動作準確而規範，動作品質有較大提高，整套節目的藝術編排和表演形成個人風格，較好地掌握多種冰上藝術表演的方法和手段，以良好的技術狀態，一定難度和品質的技術動作和具有個性的藝術表演風格結束大綱的訓練。

教學訓練和測試內容

1. 跳躍

（1）點冰魯甫 3 周跳；

（2）沙霍夫 3 周跳；

（3）任選兩個 2 周跳；

（4）連續跳（2 周阿克謝爾跳與任何一種 2 周跳相連續）；

（5）聯跳：任選一個 3 周跳與一個 2 周跳相聯合。

2. 旋轉

（1）任選一個跳接轉（至少轉 8 圈）；

（2）女子：弓身轉（至少轉 8 圈）；

（3）聯合旋轉（至少一次換足和至少包括 3 種姿態變化，有一個難的姿勢，詳見規則。每隻腳至少轉 6 圈，至少包括一次變刃旋轉）。

3. 接續步：女子必須做燕式接續步（要求見規則，至少包括 3 種燕式姿勢，每種姿勢至少保持 3 秒）。男子任選一種接續步。

4. 至少包括一個自由滑動作。

二、ISI 花式滑冰等級測試內容

（一）基礎級（1～5 級）

1. 基礎 1 級（PRE-ALPHA）

（1）雙足前滑；

（2）單足前滑；

（3）葫蘆步前滑；

（4）蛇形後滑；

（5）葫蘆步後滑。

2. 基礎 2 級（ALPHA）

（1）蹬冰前滑行；

（2）前壓步（逆時針）；

（3）前壓步（順時針）；

（4）單足內刃停。

3. 基礎 3 級（BETA）

（1）蹬冰後滑；

（2）後壓步（逆時針）；

（3）後壓步（順時針）；

（4）右外刃丁字停；

（5）左外刃丁字停。

4. 基礎 4 級（GAMMA）

（1）右前外 3；

（2）左前外 3；

（3）右前內莫霍克步；

（4）左前內莫霍克步；

（5）雙足急停。

5. 基礎 5 級（DELTA）

（1）右前內 3；

（2）左前內 3；

（3）前外弧 / 前內弧；

（4）單足蹲踞 / 弓步；

（5）小跳步。

（二）自由滑（1～10 級）

1. 自由滑 1 級

（1）前內規尺；

（2）雙足轉；

（3）前燕式平衡；

（4）後外弧線；

　　　後內弧線；

（5）菲利普（FLIP）半周跳；

（6）華爾茲（WALTZ）跳。

2. 自由滑 2 級

（1）芭蕾跳；

（2）半周特沃里（TOE WALLEY）跳；

（3）半周勾手（LUTZ）跳；

（4）單足轉；

（5）兩個前燕式平衡；

（6）連續步。

3. 自由滑 3 級

（1）後外或後內規尺；

（2）後內結環（SALCHOW）跳；

（3）換足直立轉；

（4）向後燕式平衡；

（5）後外點冰（TOE LOOP）跳或特沃里（TOE WALLEY）跳；

（6）連續步。

4. 自由滑 4 級

（1）後內點冰（FLIP）跳；

（2）後外結環（LOOP）跳；

（3）蹲轉；

（4）後外結環（LOOP）半周跳；

（5）兩個後外燕式平衡；

（6）連續步。

5. 自由滑 5 級

（1）勾手（LUTZ）跳；

（2）1 周半（AXEL）跳；

（3）燕式轉；

（4）燕式轉——蹲轉——直立轉；

（5）快速反直立轉；

（6）左前外擺動開式喬克塔（CHOCTAW）、左前外括弧（BRACKET）、右前內括弧（BRACKET），連續步。

6. 自由滑 6 級

（1）開腿跳（SPLIT）；

（2）落葉開腿跳（SPLIT FALLING LEAF）；

（3）聯跳：1 周半跳、後外結環半周跳、後內點冰 1 周跳；

（4）後內結環 2 周跳；

（5）插足轉或弓身轉或蹲轉換足；

（6）聯合轉（換足和換姿勢）。

7. 自由滑 7 級

（1）後外點冰 2 周跳或特沃里跳；

（2）兩個連續沃里（WALLEY）跳；

（3）跳接燕式轉；

（4）1 周半跳同足落冰接後內點冰 1 / 4 周跳接 1 周半跳；

（5）相反方向的後內點冰 1 周跳、後外結環 1 周跳、勾手 1 周跳；

（6）右前外內勾、右前內內勾、左前內外勾、左後內內勾，連續步。

8. 自由滑 8 級

（1）後外結環 2 周跳；

（2）開腿勾手 1 周跳；

（3）跳接蹲轉；

（4）1 周 1／4 後內點冰跳兩次接後內結環 2 周跳；

（5）風車轉或燕式轉跳接燕式轉；

（6）連續步。

9. 自由滑 9 級

（1）後內點冰 2 周跳；

（2）勾手 2 周跳；

（3）聯跳：1 周半跳聯後外結環 2 周跳；

（4）反方向的 1 周半跳或 2 周半跳；

（5）連續 3 字跳；

（6）跳接燕式轉接跳接蹲轉。

10. 自由滑 10 級

（1）聯跳：2 周半跳接後外點冰 2 周跳；

（2）刃類型的 3 周跳；

（3）跳接燕式落冰成反蹲轉；

（4）連續四個 1 周半跳接點冰 3 周跳；

（5）向左和向右 2 周跳；點冰 3 周跳接後外結環 2 周聯跳；

（6）3 圈風車轉或蝴蝶跳。

三、起跳速度和起跳角度的線解圖

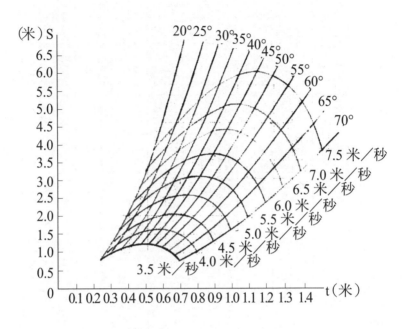

圖 265

線解圖使用方法

S──跳躍距離；

t──空停時間。

例如：

S=2.0 米；

t=0.6 秒。

從 2.0 米和 0.6 秒處各引一條垂線，兩條線相交於一點，此點所指起跳角為 40°，起跳速度為 4.5 米／秒。

四、身體重心在空中飛行參數表

S		t	0.35	0.40	0.42	0.44	0.46	0.48	0.50	0.52	0.54	0.56	0.58	0.60	0.62	0.64	0.66
		h	0.15	0.20	0.22	0.24	0.26	0.28	0.31	0.33	0.36	0.38	0.41	0.44	0.47	0.50	0.53
		v_y	1.72	1.96	2.06	2.16	2.25	2.35	2.45	2.55	2.65	2.74	2.84	2.94	3.04	3.14	3.23
1.5		α	22°51'	27°36'	29°59'	32°21'	34°37'	36°54'	39°14'	41°31'	43°38'	45°41'	47°38'	49°34'	51°29'	53°18'	54°55'
		V_0	4.62	4.23	4.12	4.04	3.96	3.91	3.87	3.85	3.84	3.83	3.34	3.86	3.89	3.92	3.95
		V_x	4.29	3.75	3.57	3.41	3.28	3.13	3.00	2.88	2.78	2.68	2.59	2.50	2.42	2.34	2.27
1.6		α	20°37'	26°03'	28°24'	30°41'	32°53'	35°13'	37°26'	39°36'	41°50'	43°46'	45°49'	47°45'	49°41'	51°28'	53°10'
		V_0	4.88	4.45	4.33	4.23	4.14	4.08	4.03	4.00	3.97	3.98	3.96	3.97	3.99	4.01	4.04
		V_x	4.57	4.00	3.81	3.64	3.48	3.33	3.20	3.08	2.96	2.86	2.76	2.67	2.58	2.50	2.42
1.7		α	19°29'	24°43'	26°58'	29°14'	31°18'	33°35'	35°46'	37°57'	40°04'	42°01'	44°06'	46°06'	47°36'	49°44'	51°23'
		V_0	5.16	4.68	4.54	4.42	4.33	4.25	4.19	4.15	4.12	4.09	4.08	4.08	4.09	4.12	4.13
		V_x	4.86	4.25	4.05	3.86	3.70	3.54	3.40	3.27	3.15	3.04	2.93	2.83	2.74	2.66	2.58
1.8		α	18°30'	23°32'	25°39'	27°57'	29°55'	32°04'	34°15'	36°23'	38°31'	40°29'	42°30'	44°25'	46°21'	48°10'	49°48'
		V_0	5.42	4.91	4.76	4.63	4.51	4.43	4.35	4.30	4.26	4.22	4.20	4.20	4.20	4.21	4.23
		V_x	5.14	4.50	4.29	4.00	4.91	3.75	3.60	3.46	3.33	3.21	3.10	3.00	2.90	2.81	2.73
1.9		α	17°35'	22°25'	24°30'	26°34'	28°35'	30°41'	32°48'	34°56'	36°59'	38°57'	40°53'	42°51'	44°49'	46°36'	48°17'
		V_0	5.70	5.14	4.97	4.83	4.70	4.00	4.52	4.45	4.41	4.36	4.34	4.32	4.31	4.32	4.33
		V_x	5.43	4.75	4.52	4.32	4.13	3.96	3.80	3.65	3.52	3.30	3.28	3.17	3.08	2.97	2.88

（續表 1）

s		0.35	0.40	0.42	0.44	0.46	0.48	0.50	0.52	0.54	0.56	0.58	0.60	0.62	0.64	0.66
	t	0.35	0.40	0.42	0.44	0.46	0.48	0.50	0.52	0.54	0.56	0.58	0.60	0.62	0.64	0.66
	h	0.15	0.20	0.22	0.24	0.26	0.28	0.31	0.33	0.36	0.38	0.41	0.44	0.47	0.50	0.53
	v_y	1.72	1.96	2.06	2.16	2.25	2.35	2.45	2.55	2.65	2.74	2.84	2.94	3.04	3.14	3.23
2.0	α	16°48'	21°24'	23°24'	25°24'	27°21'	29°24'	31°29'	33°31'	35°37'	37°30'	39°28'	41°26'	43°17'	44°54'	46°50'
	V_0	5.95	5.37	5.19	5.04	4.90	4.79	4.69	4.62	4.55	4.50	4.47	4.44	4.44	4.43	4.43
	V_x	5.70	5.00	4.76	4.55	4.35	4.17	4.00	3.85	3.70	3.57	3.45	3.33	3.23	3.13	3.03
2.1	α	16°00'	20°30'	22°23'	24°22'	26°12'	28°13'	30°15'	32°16'	34°16'	36°10'	38°07'	40°02'	41°53'	43°45'	45°27'
	$V0$	6.24	5.60	5.41	5.24	5.09	4.97	4.86	4.78	4.71	4.64	4.60	4.57	4.55	4.52	4.53
	Vx	6.00	5.25	5.00	4.77	4.57	4.38	4.20	4.04	3.80	3.75	3.62	3.50	3.39	3.28	3.18
2.2	α	15°17'	19°37'	21°45'	23°22'	25°12'	27°11'	29°06'	31°05'	33°02'	34°53'	36°51'	38°42'	40°34'	42°23'	44°07'
	$V0$	6.52	5.84	5.63	5.45	5.28	5.15	5.03	4.94	4.86	4.70	4.74	4.70	4.63	4.66	4.64
	Vx	6.20	5.50	5.24	5.00	4.78	4.58	4.40	4.23	4.07	3.93	3.79	3.67	3.55	3.44	3.33
2.3	α	14°40'	18°49'	20°36'	22°26'	24°14'	26°08'	28°02'	29°53'	31°53'	33°42'	35°35'	37°31'	39°20'	41°10'	42°52'
	$V0$	6.79	6.07	5.85	5.68	5.48	5.31	5.21	5.10	5.02	4.94	4.88	4.83	4.80	4.77	4.75
	Vx	6.57	5.75	5.48	5.23	5.00	4.10	4.60	4.42	4.28	4.11	3.97	3.83	3.71	3.59	3.48
2.4	α	14°04'	18°05'	19°50'	21°37'	23°19'	25°10'	27°02'	28°54'	30°48'	32°34'	34°27'	36°19'	38°09'	39°56'	41°35'
	$V0$	7.07	6.31	6.07	5.86	5.68	5.52	5.39	5.28	5.17	5.09	5.02	4.96	4.92	4.89	4.87
	Vx	6.86	6.00	5.71	5.45	5.22	5.00	4.80	4.62	4.44	4.20	4.14	4.00	3.87	3.75	3.64

（續表2）

S	t	0.35	0.40	0.42	0.44	0.46	0.48	0.50	0.52	0.54	0.56	0.58	0.60	0.62	0.64	0.66
	h	0.15	0.20	0.22	0.24	0.26	0.28	0.31	0.33	0.36	0.38	0.41	0.44	0.47	0.50	0.53
	V_y	1.72	1.96	2.06	2.16	2.25	2.35	2.45	2.55	2.65	2.74	2.84	2.94	3.04	3.14	3.23
2.5	α	13°33'	17°25'	19°06'	20°48'	22°30'	24°19'	26°06'	27°56'	29°47'	31°34'	33°22'	35°11'	37°02'	38°48'	40°26'
	V_0	7.34	6.55	6.30	6.08	5.88	5.71	5.57	5.44	5.33	5.23	5.16	5.10	5.05	5.01	4.98
	V_x	7.14	6.25	5.95	5.68	5.43	5.20	5.00	4.81	4.63	4.48	4.33	4.17	4.03	3.91	3.79
2.6	α	13°02'	16°47'	18°24'	20°07'	21°43'	23°27'	25°14'	27°01'	28°51'	30°34'	32°22'	34°11'	35°58'	37°29'	39°20'
	V_0	7.63	6.79	6.52	6.28	6.08	5.91	5.75	5.61	5.49	5.39	5.30	5.23	5.18	5.13	5.09
	V_x	7.43	6.50	6.19	5.90	5.65	5.42	5.20	5.00	4.81	4.64	4.48	4.33	4.19	4.09	3.94
2.7	α	12°35'	16°12'	17°48'	19°23'	20°58'	22°39'	24°24'	26°10'	27°55'	29°38'	31°21'	33°09'	34°57'	36°39'	38°18'
	V_0	8.00	7.03	6.76	6.51	6.29	6.10	5.93	5.78	5.66	5.54	5.46	5.38	5.31	5.26	5.21
	V_x	7.71	6.76	6.43	6.14	5.87	5.63	5.40	5.19	5.00	4.82	4.66	4.50	4.35	4.22	4.09
2.8	α	12°08'	15°39'	17°17'	18°45'	20°17'	21°57'	23°38'	25°20'	27°03'	28°43'	30°27'	32°12'	33°56'	35°38'	37°18'
	V_0	8.18	7.27	6.98	6.72	6.49	6.29	6.12	5.95	5.83	5.70	5.60	5.52	5.45	5.39	5.33
	V_x	8.00	7.00	6.67	6.38	6.09	5.83	5.60	5.38	5.19	5.00	4.83	4.67	4.52	4.38	4.24
2.9	α	11°43'	15°08'	16°37'	18°08'	19°39'	21°15'	22°54'	24°34'	26°16'	27°53'	29°36'	31°20'	33°00'	34°44'	36°21'
	V_0	8.47	7.61	7.20	6.93	6.69	6.48	6.30	6.18	6.00	5.86	5.75	5.64	5.53	5.51	5.45
	V_x	8.29	7.25	6.90	6.59	6.30	6.04	5.80	5.58	5.37	5.18	5.00	4.83	4.68	4.53	4.39

（續表 3）

t		0.35	0.40	0.42	0.44	0.46	0.48	0.50	0.52	0.54	0.56	0.58	0.60	0.62	0.64	0.66
h		0.15	0.20	0.22	0.24	0.26	0.28	0.31	0.33	0.36	0.38	0.41	0.44	0.47	0.50	0.53
v_y		1.72	1.96	2.06	2.16	2.25	2.35	2.45	2.55	2.65	2.74	2.84	2.94	3.04	3.14	3.23
S																
3.0	α	11°21'	14°39'	16°06'	17°34'	19°02'	20°36'	22°13'	23°50'	25°29'	27°05'	28°47'	30°28'	32°08'	33°48'	35°22'
	V_0	8.74	7.75	7.43	7.15	6.90	6.68	6.48	6.31	6.16	6.02	5.90	5.80	5.72	5.64	5.58
	V_x	8.57	7.50	7.14	6.82	6.52	6.25	6.00	5.77	5.56	5.36	5.17	5.00	4.84	4.69	4.55
3.1	α	10°59'	14°12'	15°36'	17°02'	18°28'	19°59'	21°34'	23°10'	24°47'	26°19'	28°00'	29°38'	31°18'	32°39'	34°30'
	V_0	9.03	7.98	7.66	7.37	7.11	6.87	6.67	6.48	6.32	6.18	6.05	5.95	5.85	5.77	5.70
	V_x	8.86	7.75	7.38	7.05	6.74	6.46	6.20	5.96	5.74	5.54	5.34	5.17	5.00	4.84	4.70
3.2	α	10°39'	13°46'	15°08'	16°33'	17°49'	19°24'	20°57'	22°31'	23°51'	25°38'	27°14'	28°53'	30°30'	32°08'	33°41'
	V_0	9.30	8.24	7.89	7.58	7.35	7.07	6.85	6.68	6.50	6.33	6.21	6.09	5.99	5.00	4.83
	V_x	9.14	8.00	7.62	7.27	7.00	6.67	6.40	6.15	5.93	5.71	5.52	5.33	5.16	5.00	4.85
3.3	α	10°20'	12°58'	14°41'	16°04'	17°14'	18°51'	20°22'	21°53'	23°29'	24°57'	26°31'	28°07'	29°44'	31°18'	32°52'
	V_0	9.58	8.72	8.13	7.80	7.51	7.27	7.04	6.84	6.65	6.50	6.30	6.28	6.13	6.04	5.95
	V_x	9.71	8.50	7.86	7.50	7.17	6.88	6.60	6.35	6.10	5.89	5.68	5.50	5.32	5.16	5.00
3.4	α	10°03'	12°59'	14°17'	15°37'	16°56'	18°22'	19°49'	21°18'	22°48'	24°18'	25°51'	27°24'	29°01'	30°36'	32°06'
	V_0	9.86	8.72	8.35	8.03	7.72	7.46	7.23	7.02	6.83	6.66	6.51	6.39	6.27	6.17	6.08
	V_x	9.71	8.50	8.09	7.73	7.39	7.08	6.80	6.54	6.30	6.07	5.86	5.67	5.48	5.31	5.15

（續表 4）

	t	0.35	0.40	0.42	0.44	0.46	0.48	0.50	0.52	0.54	0.56	0.58	0.60	0.62	0.64	0.66
	h	0.15	0.20	0.22	0.24	0.26	0.28	0.31	0.33	0.36	0.38	0.41	0.44	0.47	0.50	0.53
	V_y	1.72	1.96	2.06	2.16	2.25	2.35	2.45	2.55	2.65	2.74	2.84	2.94	3.04	3.14	3.23
3.5	α	09°46'	12°38'	13°53'	15°12'	16°28'	17°52'	19°17'	20°45'	22°15'	23°40'	25°14'	26°46'	28°17'	29°52'	31°21'
	V_0	10.15	8.97	8.58	8.24	7.94	7.66	7.42	7.20	7.00	6.82	6.67	6.53	6.42	6.31	6.21
	V_x	10.00	8.76	8.33	7.05	7.61	7.20	7.00	6.73	6.48	6.25	6.03	5.83	5.65	5.47	5.30
3.6	α	09°30'	12°17'	13°31'	14°18'	16°02'	17°24'	18°48'	20°14'	21°40'	23°05'	24°35'	26°06'	27°37'	29°09'	30°39'
	V_0	10.43	9.21	8.81	8.46	8.15	7.86	7.61	7.37	7.18	6.99	6.83	6.68	6.56	6.45	6.34
	V_x	10.29	9.00	8.57	8.18	7.83	7.50	7.20	6.92	6.67	6.43	6.21	6.00	5.81	5.63	5.45
2.7	α	09°14'	11°58'	13°09'	14°24'	15°38'	16°57'	18°18'	19°42'	21°08'	22°31'	24°00'	25°29'	26°59'	28°12'	29°59'
	V_0	10.70	9.46	9.05	8.68	8.35	8.06	7.80	7.56	7.34	7.15	6.98	6.83	6.70	6.58	6.46
	V_x	10.57	9.25	8.91	8.41	8.04	7.71	7.40	7.12	6.85	6.61	6.38	6.17	5.97	5.78	5.60

註：t——時間（秒）；h——高度（米）；V_y——垂直速度（米/秒）；S——飛行距離（米）；α——起跳角度（度）；V_0——起跳速度（米/秒）；V_x——水平速度（米/秒）

參考文獻

〔1〕МИШИН. ФИГУЛИОЕ КАТАНИ НА КАНЬКАХ [M]. Москва: Физкультура и спорт, 1985.

〔2〕JOHAN MISHA PETKEVICH. FIGURE SKATING CHAMPIONSHIP TECHNIQUES [M]. New York: Time inc, 1989.

〔3〕馬啟偉，張力為. 體育運動心理學 [M]. 杭州：浙江教育出版社，1998.

〔4〕國際滑聯. 花式滑冰國際規則 2002 [M]. 國際滑聯，2002.

〔5〕國際滑聯. 花式滑冰國際規則 2004 [M]. 國際滑聯，2004.

〔6〕國際滑聯. 花式滑冰國際規則 2006 [M]. 國際滑聯，2006.

〔7〕國際滑聯. 花式滑冰國際規則 2008 [M]. 國際滑聯，2008.

〔8〕國際滑聯. 花式滑冰國際規則 2010 [M]. 國際滑聯，2010.

〔9〕國際滑聯. 花式滑冰國際規則 2012 [M]. 國際滑聯，2012.

〔10〕СТРАНИЦЫ ИЗ ПРОШЛОГ, Н•А•ПНИН──КОЛОМЕНКИН [M]. Москва: Физкультура испорт, 1951.

〔11〕佐藤信夫，スケ-テイソグ [M]. 講談社 1974.

〔12〕王樹本. 花式滑冰訓練大綱（1989 年） [M]. 北京：中國滑冰協會，1989.

〔13〕曼弗里德•葛歐瑟（德）. 運動訓練學 [M]. 北京：北京體育學院出版社，1983.

〔14〕《運動生理學》編寫組. 運動生理學 [M]. 北京：人民體育出版社，1978.

〔15〕全國體育院校教材委員會. 體育院校通用教材•運動生理學 [M]. 北京：人民體育出版社，2002.

〔16〕張涵. 美學大觀 [M]. 鄭州：河南人民出版社，1986.

運動精進叢書

定價200元

定價180元

定價180元

定價180元

定價220元

定價220元

定價230元

定價230元

定價230元

定價220元

定價230元

定價220元

定價220元

定價300元

定價280元

定價330元

定價230元

定價300元

定價230元

定價280元

定價350元

定價280元

定價280元

定價250元

定價220元

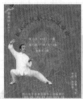

歡迎至本公司購買書籍

建議路線
1.搭乘捷運、公車
　　淡水線石牌站下車，由石牌捷運站2號出口出站(出站後靠右邊)，沿著捷運高架往台北方向走(往明德站方向)，其街名為西安街，約走100公尺(勿超過紅綠燈)，由西安街一段293巷進來(巷口有一公車站牌，站名為自強街口)，本公司位於致遠公園對面。搭公車者請於石牌站(石牌派出所)下車，走進自強街，遇致遠路口左轉，右手邊第一條巷子即為本社位置。

2.自行開車或騎車
　　由承德路接石牌路，看到陽信銀行右轉，此條即為致遠一路二段，在遇到自強街(紅綠燈)前的巷子(致遠公園)左轉，即可看到本公司招牌。

國家圖書館出版品預行編目資料

花式滑冰 / 王樹本著
——初版，——臺北市，大展，2015 [民 104.08.]
面；21公分—（體育教材：10）
ISBN　978-986-346-077-0（平裝）
1.溜冰

994.45　　　　　　　　　　　　　　　104010013

花 式 滑 冰

著　　者 / 王 樹 本
責任編輯 / 孫 靜 敏
發 行 人 / 蔡 森 明
出 版 者 / 大展出版社有限公司
社　　址 / 臺北市北投區（石牌）致遠一路 2 段 12 巷 1 號
電　　話 / （02）28236031，28236033，28233123
傳　　真 / （02）28272069
郵政劃撥 / 01669551
網　　址 / www.dah-jaan.com.tw
E-mail / service@dah-jann.com.tw
登 記 證 / 局版臺業字第 2171 號
承 印 者 / 傳興印刷有限公司
裝　　訂 / 承安裝訂有限公司
排 版 者 / 菩薩蠻數位文化有限公司
授 權 者 / 北京人民體育出版社
初版 1 刷 / 2015 年（民 104 年）8 月

定價 / 400元